我 與 樂 音

%

滄海 叢 刊

著琴 趙

行印司公書圖大東

對 獻 而 他 們 爲 於 出 錬 團 白 线 (-) 力 己 量 結 國 團 9 起 的 音 結 0 倍 來 精 樂 各 這 增 the. 華 人 不 9 2 青 爲 才 的 著 止 國 作 樂 是 0 9 趙 爲 囊 盡 9 人 螢 琴 力 往 數 , 成 3 往 不 復 11. 寧 我 1% 血 燈 姐 ; , 每 們 願 我 東 但 國 也 經 曉 散 不 各 得 之 樂 高 居 地 , 敎 止 登 是 閣 各 9 光 串 輒 , 地 藏 鑽 能 雖 , 疏 成 團 然 諸 錬 名 於 結 微 樂 弱 往 ; 山 來 恰 人 9 9 囊 也 似人 , 潛 鼓 集 不 好 成 2 舞 願 13 的 自 研 他 燈 仙 們 , 我 究 各 可 宣 與 人 專 盡 助 揚 , 將 志 所 夜 0 彩 長 讀 試 創 想 作 虹 ; 鑽 的 爲 排 , 我 成 復 石 人 閉 們 , 線 與 我 女口 很 條 耀 何 懶 國 光 , 鑽 樂 쏜 能 將 羣 教 的多 答 星 串 把 而

□溝通專家與大衆,普及音樂藝術

織

作

銀

河

,

把

遼

濶

的

天

空

,

點

綴

得

燦

爛

輝

煌

,

鮮

艷

奪

目

0

不 衆 旣 者 我 忍 無 2 爲 耐 盼 Ht. 談 9 間 她 音 前 望 的 音 9 樂 的 的 樂 文 她 任 神 作 12 爲 勞 力 專 功 隔 績 関 冰 局 音 任 9 家 與 掃 長 樂 怨 把 9 人 也 除 , E 作 , 這 大 冰 該 3 又 洪 敬 兩 衆 業 獎 爲 鈞 個 的 0 人 距 她 數 音 先 樂 極 , 羣 端 離 的 年 樂 生 好 更 勞 前 作 0 , , 抱 績 尊 這 重 護 日 , 音 當 她 個 新 益 0 花 樂 實 爲 她 使 艱 拉 遙 介 近 遠 E 在 訪 者 國 紹 的 美 民 0 , , 給 外 我 洁 歸 重 從 也 每 幾 來 交 任 事 們 見 個 年 的 之 義 這 E 愛 很 來 音 7 時 勇 項 樂 樂 盼 爲 難 溝 9 9 的 趙 大 找 望 我 地 通 聽 能 琴 曾 使 到 I 擔 衆 作 有 11. 說 任 0 能 事 0 熱 姐 過 3 够 的 李 實 所 音 勝 人 2 9 獲 樂 而 她 上 抱 任 , 幹 的 應 大 , 忱 的 必 各 獲 使 趙 先 人 須 練 種 的 琴 生 具 的 , 7 獎 職 有 則 而 人 金 11. 才 章 琴 趙 仁 務 姐 奉 已 她 琴 者 , ; 獎 早 爲 的 挺 經 11. 身 狀 ; 已 從 音 姐 :3 腸 而 把 實 樂 能 , 因 獎 專 出 踐 的 之 爲 , 之 謹 超 , 金 家 當 中 以 , 縱 與 花 人 年 的 使 大 使 其 ,

深覺快

慰。特為

介紹

,

以

表寸誠

牌 , 已 指 不 勝 屈 了

鼓 舞 純 正 的 樂 風 , 培 養國民 徳性

間 子 有此 散 趙 播 琴 善 到 11-每 姐 因,必能培養 在 個 廣 人 的 播 .5 與 電 田 視 起國民 , 將 的 來必 節 的優良德性;這是無量的 目 然可以 中,時 長 時 出好花 刻 刻 都不忘 , 結 造 出好 成 功德。何志浩先生的「因果詩」云· 純 果 正 ; 的 也必 音樂 然 風 可以 氣 0 把 能 芬芳氣息 把 純 正 的 遍 音 播 樂

遇 去 不 播 種 , 現 在 無 結

過 現 去 在不 播 了種 開 花 , , 現 將 來那 在 結 成 有 果? 果 0

現 在開 好花 將來結好果

趙 11. 姐 爲 純 正 樂 風 播 種 ,不畏辛劳, 實在 值 得我 們 讚 美

在 這

七年來,趙琴小姐於工作之餘

,寫下許多寶貴的紀錄。已出版的專集,有「音樂之旅」,

天 短 文章之内 篇 同 出 , 版 ,蘊藏着真 包 社 括 , 民 隨 筆, 國 六 樂評 十年 誠 的 態度 , 出 作 版 ,洋溢 品 , 介紹 音樂 着樂觀的心情 , 考察 的 紀 巡 錄) 禮 , ; (新 集 實在值得我們一讀再讀 而 亞 成 出 册 版 , 社 题 , 爲 民 國 一音樂與 六十二年出版)現將 0 我」 今聞 0 在 此 書已付 她 的

六 十四年 五月

自库

枯 在 世 界 音 竭 樂 如 的 11. 靈 此 的 時 智 大 園 候 ! , 裡 唱 過 有 徜 生 音 徉 活 -在音 樂的 0 首 歌 我 樂 生 ,已記不得歌名,只記 中真是 活 一直是 充滿了 富 「只望有好的 有而 情趣 快 , 更蘊 樂 的 歌兒歌 得頭兩句是:「人們都爲名利 ! 藏 着 豐富的 唱 的 内 音 涵 待 樂 迷! 發 掘 及至逐 , 它充實淡 一漸長大 瘋 狂,只有我 漠 的 , 發 情 懷 現 生 們 , 潤 活

社會音樂 互 活 資 , 進 懷 從 事 益 着 活 大 ; 狂 衆傳 隨 熱 動 的的 着 的 參 豪 播 人 與 的 生 情 音樂推 經 0 , 在 歷 拜 的 識 這 增 許 段 廣 工作, 力口 多音樂界 工作、學習、 , 體 會的 不覺已有九年了。從廣播、電視音樂節目的製作 的 深度與 前輩 修 養 , 聆 感受自然有了不同 , 沐教 領 悟 言良多;結交不少樂 的日子中 ,我 0 始 終 友 對 有 , 彼 音 此 樂 的 • 切 主 磋 工 作 持 琢 磨 , 和 到 生

中民 國 樂 這 五 九 與 + 年 音 響」 的 九年夏天, 時 間 -裡 一音 , 我在訪美雨 我 樂 也不 生 活 斷 , 的 個 -寫下了自己對 月 婦 歸 女 來後 雜 誌 , 在 音樂的 ` 四四 個 空 中 感受, 月時間裡 雜 誌 在 一中 • ,寫下行萬里路 央副 中 視 刊上 週 刊 , 的 等 見聞 報 大 章 華 雜 晚 出版 誌 報 0 了 其

是與 屆 也 我 過 讀 活 去 時 亞 的 片 樂的 的 之 洲 段 這 還 經 , 總 所 作 是 真 收 , 本 直沒 實 使 至 曲 話 錄 因 我 在 書 想 」、「 此 個 性 家 我 到 我 從 有 汗 聯 , 事大 的 將 顏 那 盟 也 人 第二本 我們 許 有系 0 兒 大 之 但當 音 取 衆 還 , 會 樂之 說 的 名 傳 可 統 與 書 爲 播 以 會記」 的 到那兒;有些是 歌」、「音樂家」 一想起它們有的是從事音樂工作的心得,有的 旅 當它是六十年代 音 做 「音樂與 這 樂工作者 ; 六大項目 「音樂 -份 民 國 我」 工作 的 六 , + 0 在 , 洲 漫步於樂園 , 、「音樂會隨 願 稿 以 禮 年 思 份中國 約的 寫作 你我 秋 想 中 天 、情 都 催 時 0 , 樂壇 中的 促 最 環 能在 間 感也許還不成 下理 近 球 筆」、「再聆 先 音樂的 整 槪 旅 點 後 滴報 寫的 或 理 行 況的參考資料 是 歸 -些文 導, ; 來 領 内 因 容 域 , 熟 也可 此 主 香 字 斷 中, , 當 题 港 , 描述了中國 斷 來分 以 罷 但 整 國 收 續 找 集 續 說 ! 爲 理 際 到 是我 藝術 了 我 類 的 幸 • 忠 寫了 近 實 校 福 大 0 節 + 樂 對 其 的 九 膽 表 年來音 的 壇 的 中 と + 泉 達 、「第二 萬字 的 過 有 五 源 保 萬 留 音 概 程 此 樂生 了! 文 字 樂 況 中 , 有 重 字 與

國六十四年五月

民

自序 (黄友棣) 音樂與我 目次

九	Л	セ	六	五	四	三	=	-	
看中、日、韓三國的兒童合唱團	從「西藏風光」說起四三	音樂雜感三八	戰地之歌	心中的燈塔	回到師大二〇	給李抱忱博士一四	永恒的樂章	曲高和衆	音樂的話

/ 一 次 目

· · · · · · · · · · · · · · · · · · ·		
	一 一二 周文中的	周文中的作曲思想五九
	1111	
一三 音等在屋指中的写首	一四	
一四 中國音樂的創作方向	,	
一四 中國音樂的創作方向	一五	
一五 與青年作曲家談作品····································		
A		
一六 記林聲翕音樂六講一五 與青年作曲家談作品		
一七 從中廣的音樂節目談起一五 與青年作曲家談作品一四 中國音樂的創作方向 一三 音等在層指中 4 写首		
一七 從中廣的音樂節目談起		
一つ ・		
一四 中國音樂的創作方向		
一四 中國音樂的創作方向		
- つ 音樂年的旋律		
□ 中國音樂的創作方向 □ 中國音樂的創作方向 □ 中國音樂的創作方向 □ 中國音樂的創作方向 □ 一、 記林聲 3 音樂 六講 □ 一、 音樂 年 □ 一、 音樂 年 □ 一 一 一 一 一 一 一 一 一 一 一 一 一 一 一 一 一 一 一		
一四 中國音樂的創作方向 一四 中國音樂的創作方向 一五 與青年作曲家談作品 一六 記林聲翕音樂六講 一八 樂壇回顧 一八 等壊与的音樂節目談起 一八 等壊与的音樂節目談起 一八 音樂年的旋律 一八 音樂年的旋律 一八 音樂年的旋律 一八 自樂年的旋律	-	
一四 中國音樂的創作方向::::::::::::::::::::::::::::::::::::	_	
一四 中國音樂的創作方向: 一四 中國音樂的創作方向: 一五 與青年作曲家談作品: 一八 祭壇回顧: 一八 祭壇回顧: 一八 祭壇回顧: 一八 等樂年的旋律: 一八		
一四 中國音樂的創作方向		
一四 中國音樂的創作方向		

音樂會隨筆

次		目									
三六	三五	三四	111 111	====	三一	=0	二九	ニハ	ニセ		二六
袁樞真的藝術天地一七五	陳必先的旋律一七二	鋼琴家藤田梓一六六	許常惠和他的作品一六二	邵光與盲人合唱團一五八	滿江紅的作曲人一五三	勤於寫作的黃友棣一四九	國歌與黃自一四五	岩城宏之一席談一三九	本世紀最偉大的音樂家——史特拉汶斯基一三五	音樂家	音樂創作散記後記一三二

聆雪梨交響樂團三一四	六五	_
樂壇新星陳必先 ······三〇九	六四	5
老當盆壯的斯義桂	六三	_
音樂的假期三〇〇	六二	次
再聆香港國際藝術節		目
山旅之歌	六一	
敬禮國旗歌	六〇	
春之歌的故事二八一	五九	
請相信我	五八	
美哉臺灣二七三	五七	
我們的歌		
今日時代新聲二七〇賦民歌以新生命二六七創新,再創新二六四	五五五六五四	

第二屆亞洲作曲家聯盟大會與會記

香港的音樂活動 新加坡樂壇概況 馬來西亞樂壇……………………………………………………………………………三四六 訪山田一雄指揮 京都來去 …三三八

統首先介紹他自己對音樂的愛好,他說

「在公餘之暇,我常喜歡靜下心來聽音樂,音樂中完整的美感

,百聽不厭,有時還會神妙的在一種屬於靈動的刹那之間

,不但

使人覺得悅

耳

帶給你意

曲高和衆

一故聆嚴副總統開話音樂

祖 成了不到十萬字的「音樂之旅」,書中同時收入百張有關圖片,交由天同出版社 曾蒙嚴副總統召見 又可 五月下旬,曾應美軍太平洋總部陸軍司令部之邀,與高雄市長楊金虎、行政院 在文化局與中廣公司的贊助下,作了六週的音樂訪問工作。最近我已將此 新聞黨部書記長顏海秋組成訪檀友好訪問團,到夏威夷訪問了兩週,事後又隻身前往 增益光彩 。沒想到不但立蒙應允,而且有機會拜聆嚴副總統對 ,可惜當時所攝照片已不可得,於是冒昧請 求補拍 音樂的精闢見解。 ,既可有助 印行 行中的見聞 於這 編譯室 想起 本書的完 美國 任 副 , 寫

心

扉,令人精神特別舒暢

的

,

想

不

到

的

寶

貴啟

示

!

有

所

受最 美的 樂是 情 緒 9 它 種 能 最 美的 調劑枯燥 藝術 次的生活 , 只要不 ,娛樂人們的身心 是音癡 , 人人都會喜愛音樂, , 也能陶 治性情 也都能欣賞 , 所以音樂實 音樂 在 9 從 是 屬 其 於 中 領

高 太 和 同 衆 意 黄昏 古人 , 0 聽高 高 時 分正 而 有 易 深 曲高 的 的 是下 1樂曲 音 樂 和 班 寡 前的 , , 自然需 才是今天我們 之說 時 刻 要修養 , , 認爲最好的 副 總 的 和 統 時代 學習 精 神 音樂, 依 所需要的 , 但只 舊 極 要是 往往 好 , , 才是有 之有感情: 也最艱深 態度安詳 利 的 於 X , , 大 誰 所 語 衆 都 以理 調 的 能 謙 精 學 解 和 得 的 的 神 人就 說着 食 會 糧 的 0 少 iL 我 中的 , 贊 我却 話 成 不

這 的 於 的 他 兩 人 位 樂 的 嚴 著名 副 歌 也 他 劇 都 總 的 喜 統 主 哲學 卡 一歡甘美的旋律 張 這 家 番 和 和 衆 一一曲 文豪相 因 爲 是 高 和衆」 , 一曲 「卡 蕭 沂 嗎? 邦的 門 高 的說法 的動 的主 音樂是他 人和 要 , 條件 立刻使我想起了尼采和托爾斯泰 所愛好: 易 解 。尼采認 ; 托 的最高深的 爾 斯 爲好 泰 的 的 音樂 藝術必 音樂觀 0 定易 嚴 , 副 也是 總 解 , 統 尊 他 , 他崇 的 重 們 見 能 都 是酷 解 爲 拜 比才 大衆 不 愛 正 , 迷

在 所有的藝術 中 , 音 樂舞蹈也 是 人類 歷 史上發生最早的 古昔 每逢 祭 典 , 拍 手 墼 鼓 敲

是 [樂形成的因素之一吧?」

當副總統談起他對音樂起源的看法時 ,很自然的使我想起他有着愛分析的數理頭腦 0 接着 他

又告訴我對人聲 , 特別是合唱的偏愛:

人的聲音有它獨特的音色美, 可以很直接也極眞摯的表現人類內心的情感 , 特別是大合

唱 更可以在文化、社會、宗教的靈性、哲學的美育上,有極大的影響。今年初在我主持的李抱忱作 品演唱會中,副總統也是座上佳賓,那與衆樂樂的場面,是何等的感人,那大漢的天聲又是何 振 盛人心 ,更有着動人的力量 古聖賢說過:「獨樂樂,不如衆樂樂!」合唱可以促進合羣性、 正如 副 總統所說:「大合唱的活動,是今天社會極端需要的音樂活動 ,唱出我們的社會 、我們的時代、還有我們的心聲!」 融和性 , 增加 0 紀律 與 團

7於引起爭執的現代音樂,正像絕大多數的聽衆一 樣,他表示不能接受:

衆和高曲 音樂中的美,比方一首現代作品中,有兩分鐘的空白休止,它所要表現的意義, 我 對 條黑色線條,我的確不能領悟出它的所以然 曾經參觀過舊金山的一次畫展 我喜歡陶醉在音樂中,去感受音樂帶來的喜悅和那不可思議的情感,但却無法感受出現代 ,看到一幅六、七呎長 , 經過作者的解說 我認爲音樂作品該追求的是永恒性而不是新 ,四、五呎寬的畫 , 我只有更糊塗了 ,畫 我不能 面 是一 。現代音 片黄 領 會 。就 , 只

3

減少了旋律美

,

起而代之的是一羣打擊音響

,

除

問

題外

我們

也談起了熱門音樂和所謂的靡靡之音

4

演 杏 奏 介的 品 也許是我的欣賞力不夠吧。我也曾在接見林二時 呀! 但 從這 是電 以後 子音樂代表的是科學動亂時代的人心,我還是喜歡古典樂派 ,音樂所走的路 ,好像是背道而馳了,其實人的耳朵應該是越發進步的 ,和 他談起電子音樂 、浪漫樂派 , 由 電 腦 作 曲 印 去追 象 由 樂派 電 腦

紛 了。 很 去現代音樂的 感慨的以瓷器爲例 副總 統的 審美觀 , ,說宋朝的瓷器是單純 該也是與大多數愛好音樂者同 而 無色 , 元朝 一心聲 開始有 吧 了色澤 , 到 明 朝

淘 在 爲它沒有恒久的價值 需要好 汰 那 作下錯事 不 雖 該存 的、正當的音樂,來美化人生、醇化社會,也惟 然熱門 在 ;但古典音樂給人的寧靜感, 的 音樂唱 , 片能 我本人是不喜歡 銷 行百 萬張 的 , 但是却 , 可以幫助靈性的 何況它給人的 像一 陣旋風 有豐富了能取 衝 昇華 ,只是風靡一 動 , 0 在 很 這 可 而代之的東 動 能 湿的大 在 時 ,不久就過去了,因 刹 時 那 西, 代中 間 使 才可逐漸 人走亂 我們 實

高 大專院校主持音樂講座時 雅 IE 於接受而 嚴 副 總 屬 統 於大衆 所說 9 要改 的 音樂 , 良 同學們的熱烈情緒 社 , 藉 會的 廣 播 風 氣 1 電 , 視 只 有積 的 , 力 還有紅寶石音樂欣賞會在創辦初 量 極的 , 藉 推 展能代替靡靡之音的正 音 樂活動的多方展 開 0 還記 統 期已 音樂 得 一掀起的 每 . 以及 一次

高潮……這些不都證明了社會人士對正統音樂的愛好和需要嗎?與嚴副總統一席珍貴的談話,更

給了我無比的信心,讓我們朝着目標努力吧!

(民國五十九年十二月)

二 永恒的樂章

-紀念貝多芬誕辰二百週年

今年十二月十六日,是魯德威・范・貝多芬誕辰二百週年紀念日,世界各地早已熱烈展開紀

念這位樂聖的各項活動。

媚、吳南章、林寬四位擔任獨唱的聲樂家,以及臺大、輔大、中廣、樂友、琴瑟五個合唱團 的奏着、唱着,那樂音、那歌聲,使你血液沸騰!使你心靈震撼!那是靈魂的聲響!那是不朽的 演練貝多芬第九交響曲 九日晚間 說晚我坐在二樓的大廳裏,聽四百位交響樂團、合唱團的團員們在鄧昌國的指揮下聚精 ,我懷着興奮的心情 , 到臺北市三軍樂府,聽臺北市立交響樂團與辛永秀 、 ,知道他們即將於十六日在中山堂公開盛大演出這永恒偉大的樂章 楊麗 聯合 會神

擴 整個大廳裏 大 ,似乎充塞着貝多芬, 如聖人般無比偉大的貝多芬,在我的腦海裏、 心 胸中

=

我曾 經 在林聲翕譯自伯 恩斯坦 一原著的 「音樂欣賞」 一書中 , 讀到作者論及貝多芬的一

你走 必 金漆塗着的 得 · 奏會的核心部份是什麼?一首貝多芬的奏鳴曲。 我們在追悼陣亡將士的交響曲演奏會中演奏什麼?英雄交響曲 個貝 出 進 麼?第九交響曲 自從我有記憶以來,一說到嚴肅的音 來…… 多芬節 座音樂廳 個節 ,通常總是他的名字。如果有人策劃安排一個交響樂的節日 日。 期選 時 之擇第 [!每一 現在新古典派的青年作曲家認爲最時髦的是什麼? , 你可 所音樂學校考博士學位的口試時考些什麼?把貝多芬九首交響曲 以看見大音樂家的名字刻在牆上,在正當中最大、 個音樂會的節 目 時 樂,無論 . 通常人家總要求我選一 弦樂四重奏的節目呢?他的作品第 任何人腦中最先想起的,總是貝多芬 !每一次聯合國日的音樂會 新貝多芬派 個全部貝 ,我可以賭十對 最顯著: 多芬的節 ! 每 的 百零 , 地 位 。當我 個 目 演奏 會變 9 用

伯恩斯坦正是說出了愛音樂者的心聲,貝多芬真是有史以來最偉大的音樂家,他的偉大,不

曲

,

已是

貝

多芬最大的音

樂遺

產

容 僅 眞 僅 , 是 巧 在 於 超 妙 人的 的 他 劇 是 產 力 物 發 位 展 音 ,只有精神上 樂家 的 不 朽 , 作品 他在全聾 具 備 了 時期 第九交響曲」 超越人生大苦悶的英 創作了具 有 , 奔放的 這是由聾子寫出 雄 樂想 , 才能寫出 , 精鍊 的全世界最 這麼 的 技 偉大的 巧 , 偉大的 深 音樂 刻 的 傑 , 第九 神 内

(E)

誠之敬意呈獻普 灾上 之大管弦樂 在 一豎立起 完 成 第 八交響 魯士 四 座宏偉的金字塔 聲 一曲之後 王 獨 唱 威 廉 • 四 . 菲 , 隔 聲 合唱 特 0 了 烈三 根 大 約 交響 據 一世陛 初 十年 曲 版的總譜 下,作品第 的 0 時 間 , , 這首交響曲 貝多芬發 一二五號, 表了這 的 以席 正式名稱 首 勒 最 的 後 是:「 「歡 的 第 樂頭」作 九 交響 貝多芬謹 曲 最 , 以 在 至

五 經 月七 爲這首長詩 貝 多芬在 日 在維 也 的 故 納 鄉 部份寫 波 發 表 昂 的 , = 了旋 時 年 候 律 以 , 就 後 。實際的 想把席 , 貝 多芬就 作 勒 曲 的 去世 一時間 歡 樂頭」 了 , 大約是六年,一八二四年年初完成 譜 曲 , 在他一七九八年的 草稿 , 本 同 中 年的 , 已

的 第 廓 樂章 , 貝 多芬的宇 有 雄 渾 莊 宙 嚴 ,從這 的 主 題 裏 曲 開 , 始它的 有傑 出 創 的 構圖 世 紀 0 , 彷 彿 把 _ 個 混沌 的 世 界 , 逐 漸 顯 示 出 個

具

樂章是一 首戰 鬭性的諧謔 曲 , 生命 在這 裏散 發出 燦爛 的 火花

弦樂開 痛苦的 一般唱 連 第 始 打斷 奮鬭 i樂 句 樂章開始是寧靜沈思的氣氛 , 逐 , 0 , 好像暗 漸 這段敍唱,就像是在表現人類克服外界壓力的精神 所以在第四樂章的開始,是一陣奇異的騷音,不久這陣騷音曾一 E 一升加 示戦 強 爭就將來到 ,給人光明在望的感覺 , 但是在 他彷彿要告訴 立接近尾 0 最先開始的歌唱部份是男 聲的 人們 時 :在歌頌歡樂之前 候 , 力量。然後歡 銅管樂器奏出 中 ,我們 度被 樂的 7 音的敍唱 和 旋 必 段低音弦 須經過 律 個 主 , 從低 過 題 許多 全無 樂

這 歡 樂! 段歌 啊 , ·神聖的· 詞是貝多芬自己寫的,接下去的獨唱 朋友們! 火花 不是這老套的聲音,讓我們 ,樂園的兒 女 0 , 歌唱另一 重唱 合唱 種快樂歡唱的歌聲 , 才是席勒的 歡

讓獲得眞摯友情的,贏得賢慧妻子的,

在你柔翼的覆蔽

下,

四海之內皆成兄弟

你的神奇

,重新結合了世俗的分歧

我們帶着歡欣鼓舞的狂熱希望!闖入你神聖的殿堂

但是,沒有這福份的人兒,就請哭泣着離開我們的圈子吧!還有那,在普天之下,僅此一心的人,和我們同申慶賀!

昆蟲也領受生命的歡樂,天使守護着神的聖宮。她賜給我們美酒和香吻,還有至死不渝的友情;一切美好,一切醜惡,都緊隨着她的玫瑰芳蹤!

弟兄們,各奔你們的前程,歡樂地像一個凱旋的英雄。歡樂,像太陽的光線,穿越無邊的天空飛翔,

這一吻是給整個的世界。讓歡樂擁抱,萬千的衆人!

弟兄們,在蒼穹之上,必有一位慈祥的天父。

你們崇拜嗎?萬千的衆人!

你畏懼造物主嗎?天地萬物

在蒼穹之上去尋找祂,祂一定居住在繁星之上!

第九交響曲的第四樂章,加入了人聲的「歡樂頭」 後,更進一層的表達了貝多芬心胸中廣大 差不多都是在鄉間寫

的

無邊的思 掌 多芬已經聾了二十年,這是何等感人、可悲的景況 , , 思 竟然毫無所覺 想和情 邊 打着拍子 緒 0 !後來還是一位女高音獨唱者傳勞倫・翁格爾引他轉身向聽衆致意,因 八二四年在維也納 樂團注意的是另一位指揮的指示 的初 演 ,貝多芬站 , 演奏完畢聽衆熱烈又盛大的 在指揮臺上 一,背向 着 聽 衆 , 喝采 邊 看着

鼓

四

避 後 成了聾子。由於耳 到 爲他有着 免 , 七九九九 貝多芬在 員多芬是在中年 切社交生活 愛好大自然的情 年之間 每年 夏天 病的折磨和失戀的痛苦,貝多芬曾經 ,因爲他無法告訴別人,他幾乎聾了,到一八〇二年的時候 , 他 以後 開始感覺到聽 開始 操 , 遭 , 他常常在森林和山谷之間漫步,從大自然中吸取靈感 遇 , 到秋天之間 到 覺有了毛病 個音樂家所無法忍受的最大悲劇 ,都要離開 ,一八〇〇年後,逐漸嚴重 城市 度想 9 自殺 到維也納郊外 。隨着耳 ,就是耳 或 病 , 是鄉 病 的惡 有二年的 ,可以說已經完全 0 從 間 化 。他的許多作 去避暑 一七 三十 時 九 間 歳以 , 因 他

十七日 舊 貧困 ,醫師動了第三次手術後,病勢漸重,全身浮腫,延至三月二十六日,這位一生在痛苦中 多芬爲了生活 孤獨 病弱 不停的作 加 上姪兒行爲墮落 曲 ,一八二六年底 , 時時來討他的氣,因此又多了一累!一八二七年二月 ,完成了作品 一百三十五號弦樂四 重奏 ,但 他

奮鬭的巨人,終於離開了這個世界,享年五十六歲。

五

新的境 順着貝多芬藝術發展的路線去聽貝多芬的作品,總覺得他每有一首新作問世 在他的音樂中,我們聽 不出他耳聾的悲劇 ,總是推出 個

權威的 Grove 大字典編寫人 George Grove 對這 點 有獨到的見解

他說

絕望 一中解脫出 「人生在這個較成熟的年齡,有了長久解脫不了的悲哀 來 ,不再籠罩 在恐懼耳聾的陰影裏,他只聽到他自己內心的高唱 ,當貝多芬在作 曲 的時候 0 , 他已 經

多芬終於克服了耳聾 殘酷的命運 ,成就了英雄的人格 ,譜寫出崇高 莊嚴 •

(%)

慰 徒 個 四 , ,掀起了 合唱團的四百位團員,在中山堂盛大演出 在 在貝多芬誕辰二百週年的紀念日中,臺北 演 練 中 最高的慶祝 密切配合,全神貫注的溶於音樂中; 能 見市 立交響樂團 熱潮 ! 交響樂的演出活動, 這個後起之秀,充滿了活潑的朝氣 「第九交響曲」 市立交響樂團和臺大、 展示 我們也極爲歡愉 出一 個國家的音樂藝術水準,我們 這不朽的樂章 ,能見艱難的第九交響曲 , 與極 輔大 具 水準的合唱 來禮讚這位音樂的聖 中廣 樂友 專 深感欣 員 以及 在

精神 國內排除萬難的上演。聽說爲了演出的更趨理想,指揮鄧昌 音響設計,化費鉅款裝設了一百個反響板。讓我們預祝演出的成功,讓貝多芬的音樂和他偉大的 , 永遠活在愛樂者的心中! [國還審慎的研究改進了中山堂的舞臺

(民國五十九年十二月)

給李抱忱博士

雨 瀟瀟 前途 遙遙

好友 廣這 九首由您作 , 離別 六個 歌聲 面 對着 離別歌」 風 歌 合 在中山堂大廳中廻盪,臺大、藝專音樂科 雨 唱團 兩 曲 凄 帶着爲祖 千位 是演 , 作 的 知音 唱會中最後的高潮 詞的歌曲,已分別由這六個合唱團和董蘭芬女士作了最完美的演出 四 我心欲泣,今日別後 百位 國樂教操勞而還未復原的病體站在指揮臺上,指揮四百位仰慕您的合唱團 (包括 團 員 嚴副 , 站在臺下兩旁的座位前, 緊隨着您的指揮, 唱着 總統 0 ,重會何期?望君珍重,多珍重,天涯海角長相憶 、政府官員、音樂界同仁,還有您的學生、太學生、至親 指揮合唱原是您一生中最大的愛好 、文化學院 音樂系、臺北師專 ,但是就在離國的 「離 新竹中學和中 别 您指 歌 0 揮 演 +

,

該是一個多難忘的經驗

調

使

X

到您: 女同 7 掉 您作 學 依 淚 已 稀 泣 記 , 品 得 但 演 不 是 唱 成 您悲 我 會 聲 的 知道 戚 9 多 實 的 那 況 少 面 在 容 流 9 向 那 座 , 肚 新 的 聽 裏 聽 到 穎 您 的 衆 , 感人 淚 流 低 淚 聲 , 是您好 的歌 了 輕 , 唱 多少 曲 着 不容易忍 , 使 收 他 吾 風 們 機 雨 旁的 住 大爲感奮 凄 的 凄 聽 , , 當 衆 我 時 也 il , 久久不 在來 欲 9 泣 有 誰比 信 能 中 您更激 入 告 睡 訴 多 我 0 雖然 動? 他 15 、我沒見 哭 唱 又 了 有 專 的

我明白爲何 爲 個 廣 播 聽 衆對 電視 您偏 音 樂節目主 愛 , 爲何 持人,主持過各類不同性質的音 聽過 您的作品 品 後 , 讚 美的 函件 1樂會 特別 多 , 更參 , 就 連 加 過 音 樂家們 數 不 盡 也 的 異 香

比

您更傷

感

這 是 場多麼成功的音樂會呀! 空氣中感人的音符似乎格外濃密 0

口

同

聲

的

幾 美 首 佩 何 難 服 等 獨 怪演 十 細 唱 9 爲了 年 膩 口 歌 味 曲 唱 指 您辨 效 揮 無 這 , 之次的演 果 合 窮 到 唱 特 底 音 借 您 的 佳 的 着 唱會 經 對 靈 敏 雖 驗 董 語 然 女 , , 言 他們 使 土 的 能 在 迷人 隨 您寫 研 病 究 放 時 中 的歌聲 棄了星 指 作 , , 使 您依 出 的 任何 合唱 您 的 期 然 帶給 歌 假 在 作 品格 唱 演 日 處 的 我們 出 來 • 元旦 外 前 極 小 錯 親 動人 多美的 爲 自 順 假 , 使 抱 期 , 口 豐富 享 病 每 , ·受? 個 各 它 加 們 合唱 處 的 班 指 各 和 勤 聲 專 有 練 點 的 不 0 9 9 您對 指 各聲 董 同 的 蘭 揮 意境 樂 部 與 芬 團 女 曲 處 員 理 +: 表 , 深 演 都 情 的 對 恰 的 刻 唱 當完 的 您 您 處 格 理 的

是 的 , 優美的 曲 調 , 動人的 歌 詞 , 高 水 準 的演 出 9 已 構 成音樂會 成功 的 條 件 9 您接受 我 訪 問

,

的 馬永談 充實內容。三年前 0 題 熱愛青 國 您的 演 得 講 除 幽 話 了 無 年 音樂風」 , . 9 我也爲婦女雜誌撰文介紹您而特別跟您長談,又爲您主持在「音樂世界」與中 立刻參加了我主持的中視 的 也加添了會場親切的氣氛 謙 精 虚 神 開播時 您第三次返國推動樂教時,我們第一次見面,我也第一次爲您主持 -, 和 怎不令人感動呢 藹 可 ,您從美國寄來了遙遠的賀詞,之後您總是有求必應的爲節 親 , 使我明白了爲何 「音樂世界」 , 最主 一要是受您偉大精神的感召 人們 開播節目客串指揮外,還爲音樂聽 都 願意親近您 0 直 , 到 去年 您熱愛國家 九 月底 衆作 惜 目 , , 您 别 提 山 第 演 供 堂 幾 唱 材 四

初又籌劃指導大專院校合唱 愛國之歌 潮 育 您曾 最近 我知道 不止一次跟 您在 是 如 您 救國 何 九五 的 我強調大衆樂教的重要:我們除了要培養音樂專才外,最不能忽視羣衆的 團和 振 七 奮 人心 團演唱 文化局的聯合邀請下, 、一九五八、一九六六和這 感人 愛國 歌曲與藝術歌曲觀摩會 肺 腑 曾不辭辛勞的訪問全國音樂教育機構 一次的返 ,猶記得那嘹亮的青年之聲 國協助推 動樂教 , 在 各 地 +== ,雄壯 都 掀起 月

時 的

,

也 場

越

加

服 唱

您 會

!

作

品品

演 佩

,

這

些工作上的連繫,使我有更多接近您

,

向您學習的機會

,

當我更了解您

忘 了身體上的勞累,三次染患感冒,還勉強的講學 是六二高 齡 了, 却 因了樂教同仁與 音樂愛好者的熱切期望,精神 , 參加各種音樂活動 , 上的樂在 十二月中旬 其 中 與 ,終於不

題講 了。 支 因 爲 , 您 住 座 病 進 向 環 宏 楊 恩 對 島 E 醫 參觀樂教 , 人對 您還記掛着對音樂風聽衆的 院 事 , 倂 都那麼熟誠 發的 觀 感 肺 的 炎、氣喘 負責 錄 音 帶 ,在病中還爲音樂牽腸掛肚 寄來 與氣管炎 承諾 , 其實 , 使一 ,應許 您 病 向自認寶刀未老的您,也不 了 返 回 , 我如 美國後必定很快的將 何 , 還能 以至沒能 加 重 加期 您的 預定最終 出 負擔 院 得 呢 不 3 後 次專 躺下

堂舉 音 竭 , 臺前 行 是您住院後的第 。您必定是非常興 佈 滿 了鮮花 , 二十天,由中廣公司主辦,文化局、救國團 當我請 奮的 您上臺接受訪 , 因爲沈彦大夫應許音樂會後您就 問 時 , 那歡 迎 您的如雷掌聲似仍在耳 聯 可 以 合贊助您的 出 院 了 0 作 記 品演 邊響着 得當晚滿 唱 會 , 歷 在 場 久 的 中 不 知 Ш

那 百首歌 麼喜歡 雖 然您這 我至多只能算是一 曲 您的 慶謙 但 作 都 虚 爲 品 應付 , 可 個業餘: 知道已有多少聽衆來信詢問您的作曲集與演唱會實況的唱片專集?大家 樂教 目 前 作 的 曲 需要 者 , 還只 , 却 不 能算是一 配 負起爲中國音樂創 個 音樂教育作 曲 新路的大責重任 者 0 四十 年裏 也 創 作了一

談起您的音樂與語言教學工作時,您說:

後 指 揮合唱 , 目前任 「二十五年來 專 愛我華大學中文及遠 , 教洋 人唱中 我在美國從事 國歌 , 也爲中美雜誌 東研 語言教育的工作 究 主任 , 但 編寫歌曲 是 我總 在 任職 將 9 使音樂與語文結合在一起 音樂 國防語言學院中文系主任十五年退休 與 語 言 互 相配 合來 展 開 我 的 I

驕傲

2

這

也

是您應得的

榮譽

您嗎 促 進 國 中 外學 美 兩 人中 國 關 除 係 享 與 譽國 擴 大文化 際的 語 交流 言 學家 是功 趙 不 元任 可 滅 的 、李方桂 0 這 次 外 中 國 , 您 語 言學 是第三 會 一位獲獎 不 是 特 者 地 頒 我爲 循

您是否還記得演唱會中您說的那段引起哄堂大笑的話:

大夫 多的 安 , 全 護 生 一感 理 病 主 固 任 然 是 , 護 不 得已 理 長 的 , 護 事 理 , 小姐 但 是 都 也 來捧 因 此 使 我的場, 我又結交了 有的 還拿着 批 新 針藥 朋 友 , , 今天晚· 所以 我 上宏恩醫院 生從 未 有 過 的 沈

缺 氧 ,必 大夫的 須繼 續 確 帶了針 住院 治療 藥 , , 難怪您 爲了 這 在臺上覺得眼 場作品演唱對您 花 的 難 重要 怪 您 , 他沒 步子 敢告 亦 夠 輕 訴 您詳 快 細 的 病 情 , 您 的 心

這 已付 個 出 化 您 太多 預定留 您 依 , 應該 舊樂觀 臺 一的 讓 最 大家 後 , 充滿 星 爲您作些事 期 信 心 , ,只 遵守 醫生的 情 是又牽掛着對 了 囑 附 繼 音樂與 續 留 院 朋友的 休 養 , 債 同 務 時 未 謝 了 絕 其實 切 應 您 酬 儘 , 雖 可 放 然 有了 心

樂聽 爲聽 T 作 衆 衆 F 您 所作 給 我 的 我 盡 作 的 的 了 品 服 那 我 演 務 應 唱 大堆 盡 會 這 的 專 都 來 集 信就 是我最樂意作 點 E 棉 由 是 薄 天 關心 之力 同 出 這 版 又如 件 的 社 事 發 何 行 , 能 能 演 與 爲它作點事 您 唱 為無教 會 實 況 所 唱 ,使它不 付出之精力 片 也 由 因您的病 海 Ш 相 唱 比 片 公司 而 呢 擱 ? 淺 印 不 必 行 也 化 , 算爲 在 我 這 因 此

您 卽 將 離 開 祖 國 , 離別總是使人傷感的 0 那天在音樂會上,您指揮 離別歌 前曾引用莎士

比亞的話·

「離別是那樣甜蜜的憂傷。」您又說:

距 離只會更增加懷念時的 (親切,暫別只會更加強重聚的信心,不會從此只生活在彼此的回

憶裏。」

歌 同 唱 十七日的機場將會與多年前您離開 一自 相 日由神歌 信那感人的場面 ,這次已有好幾個大專院校合唱團的團員們決定要在機場爲您重唱 , 將使我們永難忘懷 時重演 同樣的 幕:當年臺北聯合合唱團的團員們 那首 在 離別 機

覺富 過:「我愛走崎 嶇的路 , 愛過不平凡的生活 。我採用愛默生的哲學: -減少需求 , 而感

有。 盼望着您退休後返國 如能 留下有用之年返國 , 協助 服 祖國 務 , 樂教 我將在精神上感覺最富有了。」 , 那將是您給我們的最大禮物了。最後讓我們

獻上

深深的祝福,爲您,爲我們的音樂前途。

(民國五十九年一月)

四回到師士

時 他們 語 木 , 我居 對 寫着斗大的字 是那 樣的 我 然要 是何 麼 父從臺下 時常坐在這座古老禮堂的不同位子上,聆聽着不同 等的 個美好的春 熟 走向 歡迎 悉 ! 臺上, 親 我 夜,我回到了濶別已久的母校,走過 切! ;禮堂 您是否能體會得出 但 內 是 , , 坐滿 我所懷 了喜愛音樂的同學 抱着 我的心 的, 却 情呢? 是異樣的心境 , 生活了四年的校園, 等待 主題的講 我 0 0 演 不過 禮堂門口 或是音樂會 是七 貼着 那兒的 年前 五 曾 我 彩 幾何 的 草 正 跟

學妹 大, 治 在 就 們 最 像他們 共聚 成 近 大 年 尤其 他們 ,我 時常在來 是見到 給 時常應邀到 3 信中對 我一 音樂系的 段愉快 我的 各大專院校 同 的 稱呼 學們 時光 , ,我當然是越加開 , 無數 與同 趙姐 難忘 姐 學 們聚會 一樣 的回 , 回憶。但 ,討論 我 心了 有了一 是 音樂的問 我笑得更多 ,回 大羣弟弟妹妹們 到師大,與母 題 我們 談得更多 相 校的學 處 不 得 論 非 同 弟 在 常 臺 融

編 三分之二 所 同 學們 提 出 同 的 向 我 學 索 們 問 稿 提 時 出 題 的 , 也 , 我 問 想 題 較他校多出 到 , 因 , 爲 也 許 時 了三 可 間 以 的 倍 將 關 這 係 , 短 此 無法 短 未及作答的 的 現 兩 場 個 半鐘 作 問問 答 題 頭 0 寫 所 , 在 出 以 來 當 瞬 師 , 和 大音 間 音樂 溜 走了 樂系 系 樂宛 ,我 的 學 還 雜 互 誌 留 相 下了 的

討

竟然提 學 張 適 由 們 宜 系 裏 的 對 說 音 出 實 的 條條讀 問 樂的 了八 教授 在 題 的 來 著 們 了 九 談 , 解 講 個 那 解更恰 程度 問 此 直 題 到 問 動 與 , 題 那 筆 當 時 觀 一麼上千 寫 點 , , 因此 才驚覺於要完全答完這些 這篇文章 , 當 個問 然其 , 就讓 題 中 , 我參 許多問 , 將要寫下多少字呀! 我始終 照 四 題 無 對 年來聽衆 暇 我們 翻 問 動 音樂系 題 那 來 , 上百 信的 可 從這 的 能 張 將 心 同 的 學 聲 此 集 音 問 成 來 , 樂 選 說 題 問 澤 是 中 大 題 册 不 , 我了 般 成 9 性 問 因 等 爲許 解 我 的 題 的 了 眞 , 對 的 般 同 各位 有 張 此 同

理 的 有 許 同 學 多 同 學 都 問 提 我 出 了 , 是 同 樣的 如 何 走 問 進大 顋 衆 傳 播 的圈 子 主 持廣 播 電 視 節 目 的? 特 别 是 幾 位 教 育

的 二年級 大都 , 還記得我總 和 各位 時 會 歌 , 當 劇院 系辨 樣 的 是在六清早 公室的 舞臺 從小 我熱愛音 0 佈 告欄 和黄 年 級 上 時 香 樂 的 , , , 貼出 立志要成爲 我 時 曾 候 爲被選 我是選修小 , 在琴 上 房 揚名於世的聲 彌 利 提琴組 賽 用 亞演 正 巧 成 無 唱 績 人的琴 樂家 會 女低 最 高 室練 而 音 在系裏 惟 的 唱 獨 可 唱 , 於下 部 我夢想着 我算 份 學 而 年 得 欣 繼續 喜欲 上 有 是用 天 選 狂 步 功

呢? 力 大 廣 心 時 竟 羣 的 招 情 一愛護 但 我 我 的 那 考 總 我 當 是 選 參 等 然歌 於 是 我 着 音 有 條 加 途 9 我却 何 路 的 我 樂 等 考試 天要登上大都 加 唱 樂 去作 風 劃 是 安慰 着 畢 從來沒想 還 友 最 主 業 是 們 適 , 9 9 一持人時 演 也 在 9 我 合自 0 這 三年 僥倖 奏會 的 今天 是 到 個 己 興 片的考取 要作 會 級 我 偶 的 趣 項 , 9 我能 歌 躺 幸 然 E 9 任 學 劇院 我 運的 的 在 也 重 宿 期 許 要 有 了 機 個 道 勇氣去 舍的 會 廣 的 有 繼 有 , 9 遠的 這是 舞臺 我 播 了 時 續 9 我 床 是 要靠 爲 理 電 I 應試 想的 如 見 視 上 班 它 作 0 1 努 何 到 節 , 機 現在回想 , 哭了 第 使 了 目 會 力 0 T. 改我意外: 是 作 當 主 0 , 許久許 各位 則 持 個 但 環 我 修完 個 是 境 眞 招 人 , 多有意義的工作環境!! 的 考 我想 都 正 0 , 在 踏 在 久 全 成 滬 有 很多人告訴 進 大 那 , 部 爲 語 自己在音 , 四 視 音 廣 播 個 心 只要認 唱 中 樂 播 音 那 時 課 節 員 年 候 卷 直 程 子 的 樂上 目 清 的 , 我 的 我爲 在 的 啟 春 方 主 「塞 的 持 第 事 天 叫 同 向 着 學 理 何 抓 X 9 翁失馬 後 抱着 步 要 ; 我 同 想 住 學 如 我 四 絕 與 機 9 , 年 們 要 才 換 此 抱 也 會 不 , 取 都 患 不 級 能 發 因 負 , 得 停 時 焉 辜 覺 此 經 在 在 , 的 當 驗 患 負 有 但 知 我 的 失 畢 努 是 非 太 中

TE 或 在 的 的 從 我 提 事 出 經 還 常 作 這 有 什 曲 個 會 問 收 麼 作 中 題 到 聽 的 樂 我 衆 青 西 年作 奏 的 發 覺 來 , 曲 西 許 信 家們 樂 多 , 關 中 1 在 奏 心 9 也常 的 觀 國 方 念 樂 爲如 大式常: 上 的 的 前 被 何 不 途 寫作眞 TE , 此 現 確 代 並 9 中 正 比 不 中 眞 方認 國 國 正 音 了 爲只 的 樂 音樂 該 解 音 有 走 樂 中 的 而 路 猶 的 國 樂 線 疑 人 器 提 , 您 出 演 師 不 大 0 奏 覺 就 的 的 得樂器 是 樂 口 曲 學 此 才 彻 僅 目 是 不 僅 前 中 例

E

要

我

們

作

的

太

多了

是 用 3 個 好 項 採 該 方法 用 問 T. 中 的 具 是 嗎 ; 的 再 ? 說 只 素 是 要是優 到 材 不 作 , 限 表 曲 於 現 的 秀 西 的 中 手 洋 國 法 , 的 作 上 能 或 曲 , 表達 是 家 技術 中 的 中 國 人生 該 國 的 是 情 , 觀 世 調 界性 今天 和 就 哲學 可 的 以 , 思想的 運 中 精神還是我 用 或 樂 器 音 在 樂 西洋樂器 , 在 , 們自 不 最 初 就包含 己 中 有 的 此 , 有 , 不 加 我 問 入 也 們 題 中 是 自己 是 國 國 如 樂 的 傳 何 去 基 來 就 運 是 的

精

神

了

嗎

們 實 家 年 的 自 , 作 己的 在 或 許 趕 品 曲 到 文化 創 家 您 上 們 作 是 也 世 創 會 寫 界 的 0 至 潮 與 方 作 於 向 此 物 太 流 實 理 如 , 小 這 如 系 何 用 建 的 何 還 的 立 是 音樂 推 , 位 動 正 發 只 確 目 同 有 表 , 根據 前 的觀念? 靠 的 學 發 中 太 加 我們的 少? 生 緊 國 努 的 同 如何 音 力 樣 傳統 樂文化? 的 推 必 疑 問 展? 能 , 寫作 迎 應該 我 頭 那 們 就 屬 趕 於我 幾乎 是多 是 上 我 ; 們 們 方 很 但 **羣衆** 是除 1 每 面 有 的 位音樂工 機 的音樂 了 , 會 我們 創 能 新 之外 比 聽 I , 這樣 到 作 西 洋 今 者 天臺 的 才 落 也 能 後 重 需 任 培 了 對 兩 音 樂 我 現 百

境 不 緩 到 的 創 爲 創 生活 事 作 作 費 和 在 發 所 我 這 迫 表 本身 是 是 幾乎 同 的 項 樣 極 很 的 工作崗位上 需 15 重 時 要 加 強 間 , 的 創 我們的作曲 作 , I. 也正 作 , 就 , 是 當然是需 在計劃 家們 有 了 創 所以 , 要各 作 如何爲 創 , 方 也 作 這 面 沒 少 的 有 , 很 環 注 明 盡 個 意 顯 力 與 理 配 想 的 是因 合 的 機 , 爲沒有 確 構 定 出 版 版 權 理 想 立 發 法 的 表 是 創 更談 刻 作

,

有 通 俗音 樂與 正統 音樂之間的 衝突,一 直是 項熱門 的 題 , 通 俗 音 樂 也 就 是 時 下 般

了

調 於流 考 所 驗 謂 9 在 行 , 的 目 音 風 流 樂 前 尚 行 的 音 9 過 樂 工 我們用不着懷着敵視的眼光 商 9 , 業社 也 它 就 是 會 煙 由 消雲散; 於 , 我們 時 尙 所能作 所 正 趨 統 的只 音樂是屬 也 由 , 此 於 簡 而已 我們希望它靡爛 於真 單 故 0 正 而 在積 的 易 藝 爲 極 術 人 的 們 的 9 有內 接受 方面 面 能 容 , , 消 但 , 就 除 有 是 它絕 價 是 , 希望 如 値 何 對 推 能 歷 經 提 廣 久 不 正 高 彌 起 統 它 新 時 的 音 代 0 樂 的 格

視 的 眼 在 光 我 的 , 聽衆來 他 還 信裏 是 盡 力的 ,大家都是爲古典音樂 1將自己 的喜好 影 響 海醉 周 圍 的 , 沈迷的 同 件 , 懷 _ 羣 着 與 , 人共樂 雖然 也 的 許 心緒 有 些 人 , 默默 會遭 地 到 做着 異 樣 敵

幾位 社教系的同學問 尤其 是 村 和 作爲 教 育 水 個社 準 低 的 會教育的 地 方 I 作 者 , 我們 如何 能主 動 地 深 入 地 將 音 樂帶 進 份

工

作

每

個

地

,

鄉

進 他 的 小 本 9 身個 草 才 當 然 能 爲 人單 收 得 最 音 獨 根 樂 全 一效 能 環 本 境 作 的 , 的 增 我 辦 們希 法 加一 , 這 , 還 絲 望 也 是理 不僅 緣 政 意 府 是音樂方 想學校音樂教育的 與 社 會 的 面 重 視 , 任 , 當 何 然站 推 屬 於 行 在 社 0 社 教 但 對 的 教 工 I 作崗 作 位社會教育工作者來說 , 位 都 需靠 的 每 各 位 方配 , 合 也 口 全力 像 階 不 前 推 是

觀 , 許多人 目 前 國 都會 內 的 名 發 師 出 , 樣 收費之昂貴 的 感嘆 , 學習 9 實非 音 樂 是一 般人能負擔 項非 常大的 , 這 麼說 投資 , , 除 個 了 有 時 興 間 趣 精 學 力 音 外 樂 者 金 錢 , 不 更 是抹 是

力 項大 煞了 太 在乎 , 八的投 他 個眞 金 的 錢 資 機 正 會 固 我 有天份又肯努力的人 9 一然沒有 沒有 想這 富 不 金錢 餘的 是 個太難 的 財 困 力 擾 9 難 , 解 總會有克服 在 決 道 的 學 就 習的 問 學 題 不 過 成 困 程 音 難 中 樂 的毅力 了? 會 順 利 這 些 是許 , 況 , 多人的 且有許多名 但 成功於否 感嘆 師 , 都是愛才者 9 本 還 來 在 學 於 蓺 本 術 身 , 就 的 不 是 能

是很 格 的 I樂 評人 重要的 不 IE 知 如 不覺說 少 此 , 其 同 了 能 中 學 夠 們 的原因之一,像不習慣於接受嚴正的批評 認清 大篇 提 出 我們 的 , 佔用了 , 我們有三 的 缺 不少的 點 音樂環境 , 而 篇幅 朝此 方向 , , 雖然還· 可 惜沒有 努力 有 , 也 建立 道道 是 , 沒有容人 起評 每 問問 個音 題 論 在 樂 的 一我眼 的雅 工作 威 信 前 者 量 , 對於 恍 的 , 動 責 再 任 有 刺 , 還 就 激 是真 進步 是 讓 我 TE , 這

還 間 時 停筆 望 的 地 開 您 開 吧! 隨 花 場 結 白 時 我那 提 醒 跟 各 麼愉快能有 0 最 位 總 後 是談 , 讓 機會跟 我虔誠 不 完的 的 音樂系的學弟學妹們談談 , 爲您祝 願 今後 福 我 們能 0 珍 惜 隨 目 時 保持 前 , 百尺竿頭 聯 ,今天這 繋 , 有 什 , 番拉雜 更 麼 進 我能 步 的 作 的 話 9 爲我們 , 算是 我該 入我們之 的 作 音 的 樂

(民國五十九年五月)

五 心中的燈塔

你能想像盲人的世界嗎?從光明到黑暗 , 又從黑暗到她的內心中的光明, 她終於掙扎出來

了

她過的是充滿音樂光彩的生活

陌生的黑暗世界中。假如你是她 色裏的薄霧輕紗,做着幸福的美夢時,她却患了慢性青光眼,終於失去了光明,生活在一個完全 人 ,因爲在她最需要照顧的童年,沒有一個親人在身邊;當你我正陶醉在晨曦中的波光嵐影 這是一個動人的真實故事,一個熱愛音樂的女孩子的故事。或許你認為她是世界上最 2,這一 切發生在你的身上,那將會如何? 不幸的 亭 暮

猜謎優勝者

我第一次知道她,是「音樂風」 節目舉辦的一次通訊音樂猜謎的時候。那次我是以中國樂壇 的

我

從

來

也

沒

有

看

見

渦

呀

1

作爲 的 謎 非 題 常 的 15 範 , 圍 她 , 却 在 是 數 其 不 中 清 的 的 應 人 徵 0 函 後 件 來 中 從 , 成 位 績 代 並 她 不 領 像 取 往 優勝 常 以 獎 西 金者 洋 音 的 樂 口 作 中 謎 9 題 我 時 才 的 知道 精 彩 她 是盲· 完全答

當 樂 幾 的 然 段 旋 中 , 時 還 律 國 我覺 中 帶 作 曲 , 有 得 旧 家 份 的 很 不 難 好 作 知 過 她 奇 品 在 與 心 , 常識 我 想 0 每 不 此 什 晚 敢 作 想 爲 麼 主 持 題 像盲 音 目 人的世 樂節 她 又寄 目 界是何等樣子? 時 來了完全 9 我曾想 像 正 着 確 的答 緊接着 她 正 案 在 收 的 0 我 另一 音 機 開 次猜 旁 始 佩 , 將 服 謎 自 她 9 我還 己 9 懷 浸 念她 是選了 潤 在

的 光 中 加 們 -偷 就 秋 我 對 音 天 告 像 天 快 樂 是 的 的 訴 蓬 她 的 我 天 又接 充滿 感受 勃 空 碧 我 9 緣 總 要 信 , 到 對 是 去 心 的 的 節 位 春 特 看 天 她 關 别 E 9 令人 的 高 心 0 0 意見 音 我 , 感 樂 路 氣 是 的 上 候 多 動 0 世 麼 的 這 聽 9 我想着 迫 次 衆 特 整 音 的 别 切 打 明 電 電 地 0 潔 我 話 希 話 興 來 她 清 望 過 奮 長 爽 見 的 得 到 極 去 0 人 她 1 那 了 , , 天 聽 麼 , 居 衆們 模 她 蹽 9 然 沒 是 樣 解 是 常 ? 有 她 從 她 盲 常 盲 蕭 9 ! 壟 瑟 壟 在 跟 學校 信 的 妣 學 我 聽 秋 談 校 中 的 談 打 到 風 在 孩子 來 她 , 的 的 雷 有 們 的 1 話 電 聲 音 是 是 話 裏 告 T 如 溫 0 訴 在 何 暖 平 的 生 我 靜 活

的 眼 故 睛 事 看 在 盲 來 似 壟 那 平 學 語 與 校 氣 常 的 , 教 那 人 無 神 員 異 情 宿 舍 0 , 那 她 中 親 舉 9 切 止 的 間 , 使 招 收 我 呼 拾 感覺 我 得 + 我們 出 分雅 她 是 像 潔 是 的 老 個 客 朋 幸 廳 福 友 裏 的 , , 我見 偷 人 快 雖 的 到 然 開 T 她 始 她 交談 在 0 她 佈 滿 滿 0 她 荆 面 告 笑 棘 訴 容 的 人 T 生 我 那 她 雙

部

的

第

次手

循

程上,曾一再受到殘酷現實的折磨

我見到了她

說 是 患 她 說 慢性 一青光眼 我是 症 個 隻身 , 如果 在臺 不 開刀 灣 的 流 , 將會 亡學 影 生 響 右 唸初 眼的 中 健 的 康 時 0 候 於是 左 , 眼 我 已 利 經 用 寒假 點也 住 看 進 不 見了 醫 院 動 醫 生

術 不 我 就 足 到 跟 我咬緊 的 臺 唸書 我從 北 時 小喜歡 育航 候 樣 9 疼得 牙去忍受。 幼 , 稚園 我只 音樂 更 厲害 教 能 • 喜歡 小 用 朋友唱遊 右 出 0 我 院 眼 寫 後 躭 作 0 偶 心 0 , 當我在 右 然有 右 0 在這 眼 眼 能在 會再 點 段時 省立 頭 失 疼 電 影院的 明 間裏 臺 我 南 , 就 師 ,我常會感到右半邊頭 又去動 再到 範學 十四 醫院 校 , 了一次手 五. 幼 去檢查 排 稚 座 師 位 範 術 看 科 , 0 點 清 讀 這 痛 點 銀幕 書 又是 藥 時 , 在 上 水 , 才 的 T. 一作繁忙 次很 開 字 師 範 始 學 痛 畢 業後 彈 苦 , 睡 琴 的 眠

遇到江湖醫生

忙 完全復原 右 這 半 以 邊 後 。我 的 頭 我 又經 聽了好高興 仍 時 常疼了 時 恐懼 , 着 懷着希望 這 萬 時 右 候 眼 , 失 ,讓他治 明 位 同 後 會變 事 給我 療了八個 成 介紹 什 麼樣? 月, 了 却 位 也 中 許 直不見起色。最後我才覺 醫 是因 , 這位 「爲過 中醫認 份憂 慮 爲我 , 加 的 上 視 工 作太 力 碰 可

到的 就是所謂 的江湖 醫生。 我因爲在吃中藥期間 ,長期忌食,造成了 營養不良, 影響 到 視 神 經 的

萎縮

,

視

線

一天天的

模

糊

了

0

校 , 那 兒 種 元的兒童 情 形 , 一雖然都有缺陷 迫 得 我必 須 換 , 他 個 們 環 境 不都生活得很愉快嗎? 0 我忽然想到 , 我 或許 在 師 那 範 學校畢 會是 個更適合我的環 業旅行參觀過 的 盲 境 壟 。於

學

是 我就到 她平 了這 靜 地 敍 羣聽不見 述了她的悲哀故事 ,看不見 說 , 臉上 不 却 出 的人們· 籠罩 着 中 _ 層光彩 間 來了 , 使 我感覺出 她 的 心 境是平 和 的

盛

靜 的

我問 她:「你怎樣從那痛苦的深淵中 走 出 來的 ?

來 的 是還有着許多比我更小的殘廢者?他們都能克服 美。 她 說 音樂令我忘記 因 爲 至少我還聽 切。 我還有 得見 0 當 位同 我憂 慮苦悶 樣熱愛音樂的生活伴 困 的 難 時 候 ,快樂地學 , 我 就 陶 侶 習 醉 在音樂 , 快樂 李健 地 聲 ; 生活 而 中 且 在 享受着音樂帶 我 的

,

她 的 好 伴 侶

獎 的 , , 在逆 五 因 四 她 文藝作曲獎的傑出 境 中 有 位愛 她 是 足堅定的 護 她 , 青年 幫助 , 因爲她能開朗的 她 3 就是她的先生。 的音樂 知友 生活良 熱誠 談起了他 伴 的 替 2 妣 羣 李 的看 健 同 樣 0 這 不幸的 不見的眼睛似乎亮了起來 位 曾 人服 經 得 到 務 國 軍 她 文藝金 也 是幸

樂系 談談 她 開 音 心 樂 於是,一 從 地 小 , 又 當 我 告 他 喜 訴 我

日子 方面 眞 的認 能 美 幫 識 助 , 他 我 9 我們 彈 0 位要好 琴 後 歌音 把 來 新 的 , 我 樂 創 感 , 情 唱 眼 的 作 , 同學 歌 睛 的 喜 也 歡 , 越 不 歌 好 來 曲 歌 , 塊兒 介紹 唱 越 , 寄 我 給 深 , 一去聽 無法讀 我 我 我 了 時 認 曾 0 音 識 渴 , 樂 音 我總. 了 望 樂系 喜 會 從 , 有 歡 師 說 彈 會後討 節 0 琴 可 學 不 校 是 出 • 論 我 的 作 畢 喜 業後 心 曲 得 到 悦 的 臺北 0 0 李 , 從他 我 健 能 很崇 有 , 0 的談 就跟 當 機 拜 初 會 話 李 他 進 , 我們 中 健 入臺 , 學 也 , 更增 鋼 希 只 灣 是通 琴 望 師 加了 範 他 那 在 大 通 我 音樂 信 學 段

的 的 合 的 生 音 人, , 樂 活 正 去受盲 是 是安靜 節 他 理 向 9 我 想 我 們 的 人 求 愉快 的 婚 結 婚 婚 姻 連累呢?他 時 的 J 0 , 事 我 0 0 目 實 的 前 上 右 却 他 眼 , 如 在 不 視 以爲然 果沒 政 線已 Ī 幹 有 經 校 非 他 0 音 的 他 常 樂系 愛護 說 模 糊 , 教 0 9 音樂是我們兩 我將 授 起初 理 我 論 怎樣能 不答應 作 曲 夠 9 人的共同愛好 我 過 , 因 也 這一生呢? 在 爲 盲聾 我 怎能 學 校 在 , 讓 教 這 民 -音 國 磢 個 樂 匹 美 身 滿 + 心 我 八 健 年 全

美 滿 的 音 樂家庭

看 看客廳 多麼 美滿 中 擺 的 着 音樂家庭 的 鋼 琴 ! , 電 個充滿着藝術情 唱 機 錄音 機 調 我 彷彿 , 充滿着高雅情 聽見音 樂 已 在 趣 的家 室 內 揚 庭 聲了 0 這 是 個 多麼

足

0

她 告 訴 我 , 許 多家 事 都 是 李健 幫忙做的 0 他眞 是 個 不平 凡的丈 夫

我 問 她 怎樣 幫助丈夫

家 至少可 伽 說 在作 說起 品發表會上 來實 在慚 能 愧 幫 , 助 我 他 , 直 就像許多中外樂壇 覺 得太拖累他 0 他 上 的 對 作 音樂夫婦 曲 極 有 興 , 那 趣 該 , 多好 如果 ! 我 是 可 是 在 個 這 演 方 奏

面 來講 , 我等 於是一 張白 紙 0 _ 她 很 有 點自怨

,

我想起教 育家斐斯塔洛基的夫人安娜女士 一說過 的 句 話 : -我理 想中 的 愛人 , 必定是能 精

神 H 鼓 勵 我的 人 0 我就說

顆忠誠的心 9 不是更重要嗎?」

注 首 中 9 國 她 用 藝術 笑了 整 個 歌 心 高 曲 靈 在 興 9 地 也 唱 拿 有 0 雖 李 出 了一 然她 健 作 卷十二年前李 曲 再謙 的 0 虚 我沒想到她 地 起點唱得 健彈 琴 不好 唱 得 妣 , 那 却 唱 麼 無限 歌 好 的 , 錄 神往地沉 音 歌 聲中 帶 , 請 緬在往事 充 滿 我聽 了 感 她 情 中 的 , , 歌 妣 顯 聲 得那 是 0 全 那 麼 神 是 滿 灌 幾

盲 童 熱 爱 音

園 走廊 她 提 議 來 帶 到 我 去 排盲生的課室前 看 看 她 的學 生們 他 那是從小學 們 也 都是 每 年級 晚音 樂風 直 到 節 高 目 中 的 聽 , 衆 每 班 她 不 過 很 七 熟 悉 , 八 地 個 領 到 我 + 走 過 校

向 牛 TE 的 在 講 課 課 室 的 , 老 有 師 的 人正 打 了 在 個 聽 講 招 呼 , 有 , 然 的 後 X 問 在 道 編 織 籐 0 我 們 停 在 班 初 中 學 生 的

門

口

,

她

「你們知道是誰來了嗎?」

道 是 不 是每 我? 趙 後 晚 都 來 ! 聽 我 盲 才 到 我 記 生 們 的 起 聲 異 , 音 如 口 嗎? 果 同 聲 難 個 地 怪 喊 X 某 只 道 要 種 9 感官 他 聽 們 到 有 是 了 我 那 說話 缺 麼 陷 高 興 9 馬 他 0 上 的 起 就 另 初 知道 我 種 曾 是 感 懷 我 官 疑 T 他 定會 們 看 特 不 別 見 靈 , 如 敏 的 何 能 他 知

睛 了! 羣 看 心 盲 不 靈 我 下 見 開 ? 課 E 的 的 學 始 他 感 相 生 聲 們 受 們 響 信 時 來 高 0 , 我 說 他 興 , 還 們 地 盲 眞 記 雖 韋 生 是太 們 得 然 繞 他 有 着 拉 缺 値 們 她 着 得 陷 曾 她 , 驕 經 她 跑 9 傲 却 得 坐 向 在 並 音 了 到 過 不 鋼 樂 音樂 悲 琴 敎 觀 前 室 比 彈 9 9 起了 賽 那 他 是 們 合 唱 因 的 支偷 組 爲 動 與 音 作 樂 樂 快 活 隊 的 潑 組 曲 敏 的 那 子 捷 冠 , , 軍 世 盲 使 間 生 你 9 這 最 們 懷 美的 種 疑 的 榮譽 歌 這 語 怎 聲 麼 , 對 帶 會 動 於 給 是 聽 眼 他 極

接 着 9. 我 問 她 在 E 音 樂課 時 是 怎樣教 育 盲 牛 的

對 點 生 於這 的 學 音感都 她 此 會 說 也 T 感到 很 他 靈敏 在音 特 們 别 摸 樂 親 着 有 方 切 點字 的 面 還 0 9 學 譜 有 盲 校 就 絕 生 裏 立 對 確 有 刻 音 實 樂隊 能 感 有 唱 0 天 然後 份 9 0 臺北 在 0 音 我 開 樂理 國 教 始 際 他 的 婦 論 們 時 女協 和 候 認 常 譜 9 會送了 識 我 , 方 那 偏 面 是 重 我們 9 音 我 種 感 許多 很 點 與 注 字 節 樂器 重 譜 奏 的 中 , 訓 或 , 所 音 共 練 以 樂 有 , 盲 大部 凸 生 盲 出 生 一的六 分盲 還

學習鋼琴、提琴、小喇叭、豎笛等樂器,而且都學得很好呢!」

心裏的光明

明的 了 兩 燈塔 個 她 孩 , 如今 子後 , 矗立 已有 , 眼睛 一在我的心中。我認爲內心裏的光明,一樣可以照耀着我自己的世 四 也 個 因過份勞累,完全看不見了。但她的心中却是光明的 可愛的 小寶貝。老大已在光仁小學二年級讀 書 ,還參 0 加 她 了 界 說 音 樂班 : 0 我要把光 當她 有

隱 方 陰霾煩惱 入雲霧中。但我深信 , 心中 近正午的 不 ,不因痛苦麻木,她過的是一個多麼有價值的 知是悲?是喜?這世界, 時候 , 陽光更亮 ,她 、更暖。我走出盲聾學校的大門, 劉平寬 有光明,也有黑暗 , 個在艱苦環境中奮鬭的人, ,就像普照大地的陽光, ,充滿音樂光彩的生活 走出那 充滿了毅力 個原來對我完全陌 ! 可 能 • 智慧 在 心,不爲 生的 刹 那 間 地

(民國五十七年十一月)

六 戰地之歌

場 搭上軍用專機 見 沒想 兀 月十五 到 了迎接 到 我 日下午 會 ,興奮的飛赴金門,大約經過一 我們的 在這 個 我們 金門政戰部蕭 時 候 9 行三人 有機 會 主任,然後搭乘專 到 金門 返國講學的旅港音樂家林聲翕教授 去; 個多小 更 想 時的飛行,在四點多鐘到達 不 車 到 金門帶 , 由 開主任 給我的 陪 同 , 參 是終 觀 李 生 0 中 難 我們在 志 和 教授 的 記 金門機 和 憶 我 0

從 踏上金門的 那 刻起 ,心 中 就有 種說不出的感 覺 , 那裏的景色優美, 氣 候宜 人,一 水之

隔

却

是人間

地

獄的黑暗世界

1

學的 兒 專 童們 車 在 四 必舉手 通 八 達 敬禮 的公 路上 9 可 能由於 飛 馳 我們 道 旁 所乘 樹 木 的是 扶疏 , 輛 片碧綠 插 上國 旗 , 的貴賓車 整 齊 劃 0 他們顯 車 一過處 現 , 在小 臉 兩 蛋 兩 上 放

防

禦

堡壘

,

釿

牆鐵

壁

,

何患共匪

來

犯

的 純 眞 笑容 9 已 使 初 臨 金門的 我們 無 限 感 奮 0

授 下次到 觀古 金門 木 天的 渡假 榕 , 在榕 園 9 人 園 休 工 一開鑿的· 憇 , 必能培養 太湖 , 無限 使你覺 靈感 得 , 不像置 譜 出 偉 過身於戰 大的金門之聲 地 0 難 怪 蕭 主 任 建 林

鬼斧 這 蕭 奏 舞 與 主 , 0 中 切 林 任 神 我 我 教 在臺北 眞 外 0 I 的下 授 定 馳 我 , 名的擎 們 曾 唱 顯 爲 在 令買 他 主 示 鄭 金門 持 的 出 鋼琴! 天廳 無比 成 現 功奕棋古洞留 創 白雲故鄉」 場 作了 節 的 ,完全是由太武山挖空而 於是, 氣 目 魄 的 太武 感受又是多麼 0 我夢想着 ` 蕭主任 雄 影 滿江 風 ,見到 建議我在那兒高歌一 , 紅 , 有一 所 不 , 總統 以 同 成 該多動人!我們不 登臨太武 天能在偉大的擎 呀 說親題的 !擎天 , 寬濶 的 山 廳 _ 廳堂全 毋忘在莒」 有 , 曲 聽蕭主 几 , 通 天 部在 廳主 過興之所至談談 我說 八達 任講 四 持 花 的 如果有鋼 崗 個 述 地 節 大字 金門的: 道 石 目 的 通 9 琴 籠 慰 9 向 罩下 防禦戰 更 各 問 而 , 請 給 出 已 戰 林教授 人振 地 , 口 沒想 備 官 那 , 作 蕭 兵 TE. , 伴 主 到 是 9

任 健 步 如 飛 的 在光 線微弱的 地 道中引導我們穿梭而行 , 那 的 確 是 種 異樣 的 經 驗 0

雖 然在 在 戰 距 地 匪 僅 心 戰 二千三百公尺的 的 最 Ш 緣 前 哨 水 喊 話 歷 馬 歷 , 山 是 在 喊 我 目 話 9 站 生 河 市 Ш , 我也 在望 最 難 忘 對着麥克風 9 欲 的 歸 經 驗 不 得 0 從望 , 9 以整 怎不 遠 鏡 令人憤慨 個 中 的 , 心 我 靈 喊 看 出 到 了 近在 祖 國 呎尺 的 呼 的 唤 大

陸 河 Ш , 在 加 古寧 國 的 頭 青 戰 場徘 徊 , 聽蕭 主 任 講 解 干 年前的著名戰役。如今古寧頭早 築有鋼 水泥 的

院 安老院 熹曾講學的朱子祠頂禮膜拜,那兒設有四書講座,金門人都在此地研讀聖賢 中 , 看 到 了 老吾老以及人之老 , 幼吾幼以及人之幼」的大同世界境界 , 書 1;從 地 育幼

風,值得讚美!

門的 , 歷史文物也是如數 與 介紹 談 金門的 惜着沒有時間在海邊觀賞金門的落日,在享受了一頓金門特有風味的便餐後 的 蕭 主任 影片。 閒 家 聊 短 珍 短 , 這 的 位 五. 文質彬彬的 個 小時 , 對 儒將 金門我已有了想像 ,不但對 金門的防禦戰備 不到的深情 充滿 。夜晚 信 i ,在 , 同 間 我們 歇 的 對 叉觀 砲

寧 靜 中入睡 是沒有 了 旅 舍的 ,當晚 我們 住宿在第一 招待所 9 雖然偶爾從遠處傳來一二砲聲 ,但 是 我在

個 在 來沒 金門 有 街 頭 醒 得這麼美,窗外的一片鳥鳴喚醒了我,捨不得這麼美好的淸晨 蹓 躂 , 兩旁的建築 , 是那 療純樸 , 我貪婪的深深的呼吸着早晨沁人的 , 六點 多鐘 金門的空 我

氣!

是 座 海 晨 上公園? 與黃昏的金門,又是別有一番風光 我竟是這 樣的 留 連忘 返 , 莒光樓 、海 印寺 , 吳公亭、文臺古塔 , 誰 說 金門

不

的武器 門 是 , 都裝置在碉堡內 個 觀光的 樂 園 , , 我們似乎看到的是 但 是他 的 偉 大 却 深藏 一片太平景象 在 地 層 中 無論 , 碉 堡內的 槍 砲 , 國 彈 藥 軍 却 坦 無時 克車 不 在戰 等 現

片。

備中。金門是現代藝術的化境,我沒有包回一撮泥土,却拾走了一塊共匪的砲彈,讓人深思的碎

(民國五十九年四月)

七 音樂雜感

不 幸與同情

個 很不平凡的女子。她那不幸的遭 不是一般人所能忍受和克服的 榮民總醫院外科部主任盧光舜大夫,被這個盲女故事深深地感動着 我寫了生活在音樂中 的盲女 遇 劉平 ,讓 人 寬的故事後 同 情 ; 她那 ,接到許多來信和電話,大家都覺得她是 卓絕的毅力 ,令人敬佩 , 他 說 1 , 後天的失明痛

苦

,

國樂團作曲室的創作曲譜時,偶然發現那首動人的「西藏之歌」,竟然是她的傑作!好幾次在中 了一本「盲人的故事」 劉平寬確實沒有因那不能挽回的不幸而悲傷 ,已由教育廳徵選,編入了中華兒童叢書 , 她依然快快活活地生活着 0 有一 天,我翻閱 0 在 她 中國廣 失 明後 播 , 還寫

洲之後

廣 公司 國樂團的演奏會中 ,這首慷慨 . 激昂的歌曲 ,曾贏得了聽衆的熱烈掌聲

董麟談交響樂

演 樂 出。他曾在歐洲指揮過二百五十場演奏會 句 會見 董 每 年 麟 率領 他的 他 , 他 , 是在 有 神 日本愛樂交響樂團 態瀟 半的 他們 洒 預演 時 9 間 姿勢美妙 的 9 時 在美國費城他自己的交響樂團擔任指 候 到臺北來,演奏了四場, , 0 他正 從 每 在 位團員 認真地 的 、嚴謹 眼 神 在國內音樂界掀起了一 中 地分析每 , 可 以 揮;一 看 樂段 出 他們 半的 , 對 他的心 時 次又一次地 陣高 間 9 在世界 悅誠 潮 服 練 各地 習每

府 是 的故居 , 個大的 藏書豐富的音樂圖書館 他 說 1。在歐 9 音樂 美國 洲 花園 音樂教育普及 , 音樂就是傳統的 , 音樂活動更是多彩多姿 ,設計新頴的音樂廳 ,是不可否認的 文化 0 , 歐洲本品 但美國 ,規模很大的歌劇團,令人泛起思古幽情的音樂 國 是音樂的 民的 音樂 發祥 水 準 地 , 9 比不上 擁有 歷 史悠 歐 洲 久的 0 歐 洲 樂學 就

每年大約有二千三百次演奏會。雖然國民的音樂水準仍比不上歐洲,交響樂團的水準並 在 不 美國 長着 人過着繁忙的物質文明 交響樂團的數 員在增 生活 加 9 他們 , 素質也提高 的 精 神生活比 100 現 較 在美國 貧乏。 約 但是本世 有二十四 紀 以 個大的交響樂團 來, 美國 不 ·落在ì 文化

做了

個恰當

的

比

喻

他說

我: 爲什麼交響樂 說 他非常希望能率領世界第 曲 不 像鋼 琴曲 , 提琴曲 一流的樂團 , 較易引起人們的共鳴?較易欣賞?董先生 到 臺灣來演奏 0 這時 , 我 想 起曾 有 朋 對 這 友來信問 問 題

他多接觸後, 我們 都 知道中 才能慢慢 國菜是世界聞名的 地吃出 一味道來 0 我們聽交響樂 , 外國人却未必能品嘗出好在那裏? 妙在 ,不是也 跟外國 人吃中 國 菜一 那裏?一定要等 樣

莫札特和貝多芬

候 渦 , 我 去那 這 有 個 過 此 星 期日, 一悠閒 股 衝 的 眞是 動 讀 書 , 曾要讀 難得 時光 清 , 閒 遍天下 本好 的一天。 的好書 的 詩 我又拾起那 集 0 9 可惜的 令 人心曠 是 本 神 , _ 這種 直 怡 深 ; 愛着 閒 本文學名著 暇 的 的日子並 約翰 不 克利斯多夫」 , 長 耐 久 人尋 味 0 來 那 時 想

羅曼 羅 蘭的 約翰克利斯多夫」 , 被認爲是音樂家貝多芬的一 生寫照 0 我現 在 重 讀 它

更多更深

連 成 0 成名的 長的 他 經 克利 常 過琴家 每天要彈 投 斯多夫每天要化六小時練琴,上午三小時,下午三小時 奔 自 在 由 上八小 內 的 我 9 有 國 時 鋼 幾 琴家 人是 0 可見凡事要成功 每天化 傅 聰 , 這麼 曾 經 多時 得 , 到 國際 必須要辛苦耕 間 練 樂壇 琴 今的?音 最 具 耘 權 樂藝 0 威 目前臺 的 術 樂可 如 不 灣練 夫斯基鋼琴比賽第三名 用 全 心 鋼 琴的 去 培 X 植 不 9 少,但 是 不

羅曼羅蘭把音樂分作水、火、土三類。他說:

光 時 像 , 在九月的良夜亮起一 莫札 個着 火 特是屬於水, 的 森 林 9 罩着 他 顆明星 濃厚 的作品 的 ,緩緩的流過,緩緩的隱滅了,令人聽了, 烏雲 像 春天的 , 匹 面 場細 八方的射出驚心動魄的霹靂 雨 或 是 道 五 彩 的 虹 心中 ; 貝 多芬 有 顫 時 像滿 是 動 屬 於 天閃着亮 火 有

全不 總說 同 莫札特的生活是悲慘的,生命是短 他 的 莫札 音樂 中 特的音樂是感覺的藝術;貝多芬的音樂是靈魂的聲響 表現出 了他的 精 神生 暫的 活 , , 他在耳 他在音樂中流露 聾之後 , 還譜出了 出 的却 是無比 0 1 偉大的第九交響曲 聽偉人的音樂 的 溫 暖 0 貝 多芬就 , 所 以 完

民族音樂

的傳記

,得到的啟示太有用了

方晉 樂的演奏技能 我不大同意報 紙社論上所說:「現在的音樂學府 , 而與民族音樂的保存 發揚 脫 節 0 ,着重灌 輸西洋古典音樂的 知識 9 及模 仿 西

我們 法 復興 是世界性的 西學爲用」。全世界的人, 許 中華文化 多人懷疑 0 當我們的技術成熟了 , , 發揚我們自己的音樂文化,爲什麼要研究西洋音樂?這個道 要利用西洋的科學方法和科學精神的道 都在用 同 , 用西洋作曲的技術 樣的方法 , 學 同樣 , 理 的音樂 採用中國的音樂材料 是一 樣的 ; 況 0 且 這就是 歐 洲 的 理 所謂 很 作 寫出的 簡單 曲 一中 演 , 中 這 和

,沒有中國的風格,才能推廣到世界樂壇上去。

電視 民歌素材作成的民族樂章,挖掘出來,介紹給聽衆。我們更需要創作新的音樂 又助長了它的聲勢。我時時在提醒自己,將那些譜自唐詩宋詞的生動典雅 回過頭來, 看看今天國內的社會,歌廳 如雨後春筍 , 四處 林立, 流 行 歌曲 充斥 ! 的 好歌 街 頭 , 那 此 廣 一採用 播 和

(民國五十七年十二月)

港中英文報 管絃樂團

紙

均 一西

曾

大大的刊

載 組

,

認爲這項新藝術的嘗試

必然豐富了社會的

生

活

, 旋 香

特別

是

此

九

五

五年 作了

,在香港舉行

的一

項現代中國音樂演

奏會中 洋樂

指

揮

港 律

中

英學會

藏

風

光

曲

的首次演

出

用 西

器

,彈奏出 林聲

中

國 授

牧 親

歌 自

式的

會後

從 「西藏風光」 説起

席指 的 出 上 交響樂團 , , , 尤其 由岩 是 揮 日 本N 在 是管絃 這 城宏之指揮,其中第二場音樂會邀請藤田梓擔任鋼琴獨奏,第三場音樂會邀請 中 節目的安排 件中國樂壇的盛 最 H K 具 樂作品 交響樂團 國 際地 上 的 位的交響樂團 , 壓軸 創作 成 立於 事 節 , , 除可 可 目 一九二六年,是日本歷 日 以說是深具意義 提高 方排定了林聲 ,二月十七日起一 國 內 音樂水 的 翕 的 準 史最悠久的交響樂團 , 連四天 西 增 藏 進 風光」 兩 , 國 的 他們將在臺北 組曲 文化 交流外 , 這 , 也是當今亞 在 市中 我國的 特別 Щ 音樂創 郭美貞 堂盛 令 洲 人興 大演 人的 作

自

有

其

永遠

留

存

的

藝

術

價

值

海 在 外 專 唱 各 國 片 國 的 的 公司 樂 音 演 樂 奏 專 灌 下 及 評 錄 電 , 它 的 臺 家 被 們 唱 將 再 片 演 , 奏 用 0 次使 如今 0 因 i 爲 醉 我 , 們 在 工 作 新 環 個 西 耳 藏 境 字 目 風 的 來 光 形 方 9 也 便 容 再 組 i , 曲 我 中 次告 首演 有幸 的 感受 訴 的 能 我們 + 欣 0 賞 七 這 年 到 以 , 後 凡 後 是經 種 , , 在 以上 國際 得 西 起 不 藏 時 水 風 間 準 光 的 考驗 的N 錄 音 組 的 H 曲 , K 作 還 曾 交響 多次 品 有 兀

間 + 的 土 樂 風 土 和 舞 風 和 舞 蹈 舞 印 曲 度 , 是藏 所 和 宗 傳 教 入 人日常 音 的 樂 佛 教 生 , 作爲樂旨骨 音 活 樂 中 , 重 者 組 要 幹 合 的 而 _ , 創 部分,在本質上,它們是由 成 作 9 了這首 於是 , 林教 用大管絃樂團 授綜 合了 演 有 奏的 關 唐 代的 西 音 藏 書 高 歌 舞 原 各 地 西 藏 民 本

第 樂章 是高峯 是 原 積 歌 雪 , 描 寫寧 一靜安詳 而 又壯題 的大自然勝 景 0

然 , 歌 第 頌 一樂章 愛情 , 草 歌 牧 生 命 , 描 寫 男女青年 牧 人 , 在 片 青綠 無 垠 的 草 原上 , 唱 着 Ш 歌 9. 歌 頌 大自

獄 的 情 第 景 樂章 是 桑頁 、幽冥 , 藏 X 深 信 惡人死後入地獄的 說 法 , 此 章 描寫西藏 勝地桑頁寺院 內活 地

據 這 此 第 歌 兀 舞 樂章 旋 律 是 作 金 鵲 基 本 舞 素 會 材 , 金 , 寫出 鵲 舞 姊 會 妹 中 是 無 西 藏 限 熱鬧 雜 曲 中 歡 的 愉 神 的 話 風 , 光 藏 人以之載 歌 載 舞 , 這 個 樂 章 就 根

林 授 將 所搜 集的素材精鍊的 運 用 ,所用 的音 階完全脫 離 了西 洋的傳統 , 和聲上又大量的採

族 用 風格 戀 和 絃 , 更由 減 於 七 作曲 和絃 者 、九和絃 本身在 文學上 十一 和 一的 絃 修 養 , 同 , 時 使 音 加 入了 樂 中 民 充 滿 族 樂 T 器 詩 血 畫 的 鑼 氣 , 罄 氛 木 魚 等 , 以 增 加

民

高 麗 游 的 原 圖 , 這 去 首 富 感受那 和 生活 於 樸 地 實淳 方 的 「天蒼蒼 寫 色 彩 照 厚 的 , 當樂音 管絃樂音 生 9 野茫茫, 活 飄 揚 響 風 時 |效果變化 吹草低見牛羊」 , 會不 多端的 自覺的將 音 你帶 的 書 原野 , 到 每 那號 中 · 壯麗 個 稱 樂 章 景色 世界屋脊 都 可 , 以 去體 說 , 且. 是一 會 又遙 那 幅大 逐 遠 水 自然 的 草 而 西 美 居

這就 運 用 證 在 此 明 表 了 西 於民 技 藏 在 風 術 音 光 樂中 是世 族 音樂的素材 界性 組 曲 還 是會 的 中 , 9 雖然用 樂器 顯 , 使 出 人自然的 中 也 僅 了西洋的作曲 國 的 是 基 工 具 感受到音樂中 本精 , 它是不 神 技巧,渲 , 表 限於 達 濃厚 中 染了和 西洋 國 特有 的 或 民 族風 聲的色彩 的 中 國 情 味 的 調 以 9 及 , 中 却 清 國 因 新 爲 的 雅 林 人 緻 牛 的 敎 授 觀 格 善 和 調 於 哲

我 + 分贊 同 林聲 富教授 返 國 講 學 時 曾 說 過 的 番話 學思

想

現

9

的

牧

民

族

,

什 是 志 麼 從 使 外 , 多方 在 位 在 無限 我 作 接 受 個 曲 面 人的 的 家 的 , 的受 振 寫 而 奮 寫 創 , 人人讚 以自 作 作 莫札 是從 原 揚 則 」的觀點 上 特 內 , 的 在 該 , 我認 音 是 發 樂 他 揮 爲 思 爲 , ; 充滿 想來 消化 多數 必 須 先學 人 創 了 了幸 作 作 知 識 好 福 1 , 寫實 的 此 , , 然 什 再 溫 後 馨 用 麼 加 才 音樂 氣 上 中 能 息 貝 多芬的 國 寫 , 雖然他 或 的 什 是寫 傳統 麼 音 , 像 樂 迎 9 生困 合世 而 什 9 後 麼 充 界潮 苦 滿 才 , 才 能 T 愛寫 反觀 積 能 流 的 創 極 六十 向 什 音 新 麼 樂 上 的 ! 知 來 寫

們需要更多民族風格的管絃樂作品

的中國近代音樂史,可以說是一段歌樂史,正像李抱忱博士給教育部的樂教建議書上所說:「我

。」中國樂語的運用,自然有不同的境界,這也是我們能寫出

外國作曲家寫不出的中國音樂特色。這次「西藏風光」組曲的盛大演出,希望也能掀起青年作曲 家們創作有活力的管絃樂作品的熱潮,藉以配合音樂文化的復興!

(民國六十年二月)

感

九看中、日、韓三國的兒童合唱團

大會的 用 口 號 純 潔的 , 也是六年前日本前首相岸信介發起亞洲兒童合唱大會以來的 歌 聲 , 如花 的 友愛 , 喚起亞洲 的 自由 正 義與 和不 0 這是第六屆亞洲兒童合唱 一貫精 神

童合 有中華 合唱 於一 成的菲律 堂。日本的 今年四月二日至八日,第六屆亞洲兒童合唱大會在臺灣舉行的 專 唱 -民國 團 的 ·賓兒童合唱團、印尼少年少女合唱團 新 的 加 小 坡的公教中學 朋 中 壢 東京荒川少年少女合唱團 友們共渡 、臺中 了愉快的 , 臺北 附屬小學合唱 , 臺視 星期 , 花蓮 團 0 雖 韓國的亞細亞少年 , 都來到了 , 然他們言語 , 越南 員 林 了臺灣 少年少女合唱團、 屏 東 不 通 , 和旅居臺灣的其他亞洲國家 少女合唱 高 , 卻藉 雄 時 候 歌 桃 泰 團 唱 園 , 國少年 曾集十 交流着 榮星 琉 球 少女合 彼此 九個 的 和 那 嘉義 霸 兒 內心 唱團 少 童 十一 中 僑 年 合 少女 的 個 民 唱 , 兒 還 專

日本兒童合唱團,唱的歌有特色

望將來 線上 婚 有 們 顯 年 個個 在 磨 的 15 被 和 天 臺 說 專 女 這 聲 車 能娶吉 唱 次遠 灣 長 合 淚 撞 是 的 的 該 是 唱 俱 死 誰 远 團 團 日 道 下 了 可 我的 場 平 本 在 而 姐 演 日 自 五 日 來 眞 那羣 首歌 , 新 唱 每 民 本 的 情 於是十分用 娘吉 中 是僅 週 黨 日 安排的 流 日 ; 練 國 本 露 本 敍 習三次 次於國 可 會 和 妲一 出 小 說 議 韓 來 朋 四 員 國 友唱 功 個 , 次節目單都是不 山下 家廣 兒 , 在 , 家中 曲 每 童 哭聲 1到這 聽 中 次 春江 播 合唱 話 兩 賣魚的八歲 公司 , 中 _ 小 女 , 包括了「是什麼?」、「 專 唱 曲 並 士 時 兒童合唱 的 的第 活 用 , , 演 了這 勤勞 同 她也 訓 出 五 的 男童愛上 練 都 段 的 非 9 是亞洲兒童合唱 團 有 都有 首歌 : 工作 常嚴 和 值 西六鄉 得 是誰 來贏 特色 了 , 格 我們 感動 班 9 取吉 ? F 可 0 兒童 借 ·是那 選 了 的 和 鏡 求婚」 澤的 所 大會的 可 女同 合唱 歐 的 姐 有 個 洲 地 壞蛋 的 的 學 歌 的 圍 方 觀 吉 ` 曲 心 兒童 發起 的 0 撞 衆 0 都 可 高 日 了 妲 不 人。 不 有 合 水 本 他 幸 理 準 唱 0 不 的 那 她 同 專 聽 合 東 的 他 個 的 指 嬔 唱 京 時 在 男童 風 美 揮 荒 專 候 斑 味 渡 0 III 訂 他 0 他 15

韓國兒童合唱團,訓練方式獨特

訓 練 個 兒童合唱 專 , 選 澤 教材 和 練 習演 唱 是很 重 要的 0 選 擇 有 關 人物 童話 或 動

啟 的 中 知 識 發 遊 兒 兒童 童 戲 的 方 的 歌 一的 式 注 詞 聯 意 , 在 想 可 力 力 用 以 拍 幫助 件奏樂器如 , 逐漸的培養兒童的 手 兒 和 踏脚 童們 木 所形 去 琴、 認 成 識 鋼片琴 的 社 靈 各 會 性 種 環 時 吾 境 響 , 練 也 E 和 口 唱 以 的 節 利 奏 時 上 候 用 音 的 如 色上 變 能 化 用 的變化 拍 , 正 手 是 和 來吸引兒童 踏 種 腳 訓 來 練 伴 兒童 奏 一的好 身 也 手 杏 口 敏 以 心 捷 集

每當 提 幕幔逐 琴 韓 年二月 國 獨奏 兒 漸 童 , 正 拉 合 , 韓 起 唱 表 國 現 時 專 出 的 就 , 是常 韓 孤 全場聽衆總會 兒 國 合唱 訓 用 練兒童 這 團 種 曾 活 一不自覺 合 先在臺北 的 l唱團的· 訓 練 方 地 方 演 覺 法 法是 得: 出 過 他 們 , 活 節 這 的 的 目 是 服 裝 中 羣多 和 穿 插 舞 了 可 臺 愛的 器樂 獨 小 也 奏 天使 很 生 , 如吉他 呀 動 令人 與 叫 木 絕

中國兒童合唱團,不夠自然活潑

似乎沒有 兒童合唱 表 幾首 專 中 在 國 水 是 的 + 準 精 彩 Ŀ _ 來說 的 個 兒 , 相當 是適合兒 童 合 唱 不 錯 專 童唱 大都 , 整 個 的 是 唱 的 兒 表 歌 本 現則 或 民 民 稍 謠 謠 嫌呆 遨 還 板 有 術 幾 歌 , 首是選 曲 不 夠 , 自 在 然和 唱 他 譯 們 活 唱 成 中 的 潑 文 近 的 + 外 或 首 歌 歌 曲 0 中 中

制 學 度 是 主 兒童 音 科 樂應 合 唱 音 是基 樂 專 不 體 是 本教育中 育 和 件 美 奢 的 侈 術 向 的 種 來 事 不 , , 並 被 應 非 重 該 唱 視 普 唱 及 玩玩就 學 才對 校 中 0 行的 有沒 看 看 有 今 奥國 天 這 門 我們 名音樂教育家卡 課 也 的 無所 教 育 謂 制 度 這 , 爾 是 中 過 文 沃夫 英 時 經 的 文 和 數

造出我們自己的新的兒童音樂教育法來。 國版本未必適合英國人用,英國版本未必適合中國人用,只是我們必須先有這新的觀念,然後創 創出這種新的教育觀念後,他所編的德國兒童音樂教本已被印成各種不同文字的版本。當然,德

(民國六十年五月)

〇 琴瑟和鳴

琴瑟合唱團是由夫婦們組織的合唱 團,他們 ·經常到各地演唱。雖然都是中年人了,仍有青年

人的活力,每個星期天的晚上必須參加練唱

襟上佩花、白高跟鞋 開演唱會的時候,男的都穿白的上衣、黑褲、黑皮鞋、佩領花;女的都穿黑上衣 。他們的歌聲沒有第一流合唱團的水準,却有溫聲甜美的感 覺 、白長裙

之歌 、夫唱婦隨」等大標題,來讚美琴瑟合唱團。 臺北的報紙曾用 「歌聲訴恩愛」 、「琴韻奏和諧」、「調琴瑟諧音、效鸞鳳和鳴」、「幸福

夫婦唱隨之樂

四年來,琴瑟合唱團的足跡和歌聲,已經到達臺灣的每一個角落。

的基 庭樂趣和夫妻感情 督 徒 專 的 經 發 常 起 在 人 她家附近 兼 。她覺得這比先生上酒家 團 長 , 是臺 的雙連禮 北 市 拜堂 華 南 做 齒 禮 ,太太打麻將有意思得多了 科 拜 醫 院院 0 她約 長江宗裕的 了許多夫婦 夫 組 人 織了琴瑟合唱 黄愛嬌女士 她 專 是 , 來增 位 虔 加 誠

夫婦 惠 南卿夫 臺北 員們六部 醫學院教授廖 分是有 社 應龍 會地位的醫生、企 夫婦 , 臺北 市政府社 業家 、大學教 會局 福 授和 利課 長陳 報 人 哲龍 , 包 記夫婦 括 馬偕醫 • 新 院 亞 日 副 光燈 院 長黃文鉅

人在每星 他 型期天的 的年 齡 晚 在三十歲 上 必 須參 到 加 五十歲之間,在聲樂家林寬夫婦的 練 唱 , 不 到 的 人必 先請假 , 罰 款 十元 指揮下, 共度公餘的消閒生活 0 每

這 個 業餘性的 合唱團 , 已經練 熟了數十首歌 曲 9 包括聖歌 , 歌 劇 選 曲 藝術 歌 曲

全家是音樂迷

飪 就是今天的 • 插 今年 花 应 和 中 + 舞 Щ 蹈 四 女子 一歲的 也 都 高中 很 黄愛 有 的 嬌 研 前身 女士, 究 0 0 很有當年閨 她從小喜愛音樂 秀的嫻 , 淑 是一 氣質 位相 ,她 當出 是臺北第 色的· 女高 三高 音 級 女中 0 她 對 畢 業 手藝 廿,

音樂迷 的 0 在 先 他們 生江宗裕 家的四樓,有一間音樂室 醫 師 , 今年 五 十 歲 , 是臺北 ,收藏了原版唱片兩百多張 市 人 , 日 本 大阪 齒科 , 大學研究科 還 有許多錄 畢 音帶 業 也 他 是 個

在 那 兒開音樂欣賞會 ,也曾邀請音樂家們 在那兒開小型室內音樂會

們 的 獨子 今年 十二歲 的 江哲 正 , 能拉 得 手好! 提

業 , 今年五 於幹事廖 十三 應龍先生是臺北市人 歲 他喜 愛 音 樂,柔道 , 在 也很 日 本東京慈惠醫科大學和美國賓夕法尼亞大學醫學院 內 行

0

讀 她是一 夫人李素秋女士也是臺北市人, 位典型的家庭主婦, 生了六個子女,大兒子已經大學 今年四十五歲,屛東女中畢業後 畢 業, 最小 ,又去東京保姆傳習所 的女兒才四 歲

也 是臺北 市 人,今年四十四歲 ,畢業於舊新竹高級女子 中學,現有子女三人

理

事黄文鉅先生是臺北市

人,英國威

爾斯大學碩士

,今年四十七

歲

0

他

的夫人林碧玉女士

四 度 環 島演唱

聲樂教授學唱 義 有兩一 大利 琴瑟合唱 百多盆 去研究音樂 團的指 蘭 , 是一位 花 0 揮林寬教授,是中國廣播公司 他的 很出色的女高 夫 人黄月蓮 女士 音。一直到今天,她 , 是臺 北聯 音樂組長 合聖歌隊的 的聲音依舊響亮 , 他指揮的 臺柱 經驗非常豐富。曾 , 她 0 曾跟 她喜 隨 愛養蘭花 位 加 拿 到 大籍 日本 ,她

唱 他們 琴瑟合唱 有青年人的活力, 專 的團員 中 又有中年人的成熟 有的人已經做了祖父母 , 有兩代人都是團員的 0 他們 曾四次環

演

一與黃友棣先生筆談

家 於文詞間的熱忱 曲 介紹本國作曲家黃友棣,事前,我特地去信問候黃先生,希望他能接受訪問 9 過去唱他的歌 格 ,對現代中國音樂前途的見解等問題。黃先生集衆多榮譽於一身,是一位令人欽慕的作曲 音樂風」 節目在慶祝中廣公司成立四十週年製 、謙虚,一派大家風範 ,一直仰慕他的 才華 ,使人樂於親近 ,但 卻素昧平生,直至接獲來信,從他洒脫的文筆,洋溢 作的 他 「本國作 曲家及其作 ,談一 品介紹」 談有關 廿三日 他的作

黄先生的談話內容錄 爲使喜愛音樂 , 載於下 關心中國音樂前途的讀者,對他有更進一步的瞭解起見,特將本人通訊訪問

不到臺灣來和親友們敍敍? 問:自從您在民國五十二年從歐洲返回香港,不知不覺已經五年了, 生活情況如何?爲什麼

世 出 證 版 , 到 又要忙着 時 中 因 候 國 爲 風 定回 格 教 迈 學 和 口 臺 聲 香 9 與 港 灣 所 作 的 以 請 曲 沒法 Fi. 年 各位文化 到 , 臺 都在 中 灣 界同 國 來 七忙於整 八拜 會諸 民 仁指 歌的 理 和 位 IE 稿 聲 親 件 友 , , 書 這 同 要 時 , 請 目 也 忙 大家 前 於 已 經 創 原 校 諒 作 学 0 應 完竣 最 用 近 樂 臺 曲 , 相 北 , 用 信 IE. 作 不 中 久就 書 理 論 局 的 田 爲 我 例

問 依 您 的 見 解 應 該 如 何 建立 起 現 代 的 中 國 音樂 ,

,

只 有 的 用 樂 五 答: 聲音階的材 曲 用 建 語 立 , 然後 眞 料 正 才 的 ,必須探究中國古 現代 能 創 中 作 出 國 音 眞 樂 IE 代 , 曲 作 表 裏的調 中 曲 的 或 精 時 式結構 神 候 的現 , 不能只憑 代 , 融 音樂 會現 西方的大小 0 代各派 這 種 中 國 和 音 化 聲 階 新 1 世 技 和 界 術 聲 化 法 , 配 則 • 現 合 代 也 中 化 或 不 的 固 能

問 :現代 的 西方 作曲 家 , 對調 式的 看法怎麼樣 ?

式

音

樂

,

並

非

徒然復古

實

在

可

以說

是新

生

口 式 是 味 , 無調 答 正 富 音 的 自 如 他 樂 和 從 聲 們 印 , 泉源 也就 吃 象 派 飯 是十二 2 0 只 但 民 是 族 是 爲了 他 派 音列;對於調 們受生 的 換 作 味 曲 音主 者 口 0 , 義 式 運 但 影響 是 , 用 我們 就用 了 太大 調 得比較 是把 式 9 , 吃 不 表 飯 少了 久就 現 看 出 作 0 傾 新 他 向 生 鮮 活 們 於 的 所 全 音樂 調 音 必 式來變 晉階 色彩 需 和 化 聲 他 色彩 們 以 己 及 9 經 來變 多 認 調 定 換 調

間 您 有 没 創 作 十二 音 列 的 樂 曲 呢

一音列 作 曲 法 的 長處 9 是構 成極 端 的 不 協 和 色彩 0 在 音 樂裏 , 不 協和 絃 好好 比 黑暗 不

比 和 絃 程 因此 度的 的 , 光 手 泉記 不協 與 法 我認爲最好是被用來作爲襯托民族個 暗 , 和絃 是相 這 是古 尅 舞 , 就好比 典 而 劇 相 和 採蓮 聲望 生的對比材料。 不 女 塵 同程度的 莫及 , 大合唱 的 黑暗 , 但 十二音列的樂曲 是 · +-青白 性的材料 , 沒有光明 音 紅 列作 , , 在我的 的 曲 我 ,完全是不 的長 都 襯 曾 托 作 處 運 , 品中 用 就 , 協和 是能 十二 顯 , 不 常是局 一音列作 絃 出 找 黑暗 到 , 他們 表 現各 曲 部 來 法 需要用 運 種 在 光 用 其 它 明 不 來 就 同 中 像鋼 作 是 程 度

問 近年 您 作 了許多首大合唱 曲 , 那些 三是根據 中 國 風 格和 聲 的 理 論 寫 成 的 呢

唱 , 答 偉 有 大的 「歲寒三友」 中 華」 、「青白紅 琵琶行」 、「大禹治 雲山 戀」 等等 水」、「 採蓮 女 , 金門 頌 , 中華

問 除 了大合唱歌曲之外,還有什麼作品是根 據您的 理論作成的

離恨 奏 曲 答 包 有 括 批鋼琴 奏 鳴 書 郎 曲 獨 奏曲 賦 格 可 ` 曲 是在國內 批藝術 還沒 不容 印 新 行 歌 易買 , 在 , 還有 到 義 大利 批民 米蘭 謠 (arisch) 新 編 , 都 公司印了二首提琴 Ë 經 印 行 曲 集 , 有 曲 批 , 就 提

問 有沒有 創作 管弦樂隊的合奏曲

讀

,

0

朗 誦 答 9 紅樂隊的 合唱 有 與管弦樂隊的樂曲 但 音 是數 詩 , 描 量 繪張 不 多 良 0 月夜楚歌 以目 昭 君怨」 I前來說 9 是以小! 使項羽軍心瓦 ,作品還是應該側重實用 提琴為 解 主 的 ,管弦樂隊爲輔 定數 0 「金門頭」 ,聲樂曲的需要比較多 的 協 奏曲 , 琵 行 散 楚 都 是

以 我寫 作 的 這 類 作 品 佔 了 多 數

問

您

有

沒

創

作

新

歌

劇

何 現 在? 實 環 依 境 我的 許多人認爲應該創 的 需 要; 看 法 誰 , 如果家 來演 ? 中 誰 作 新歌劇 還缺 來 唱 少可 ? 誰 ,連我的老師也多次鼓勵我作這 用 來 的桌 看? 誰 椅 來聽 , 卽急急的學鄰 5 誰 願 出 錢 來推 X 添置 項工作 動 綉 這 花幃 項 T. , 作? 但 幕 是 , 實 我們 出 在是不 錢 的 心 須 人 智之 目標 顧

到

問 最近印行了些 什 麼樂 曲 舉

0

已經 印 好 的有 大合唱 雲山 戀 獨 唱 曲 鹿之死」 0 正在付印的有 「合唱歌 第一

輯 , 由 屏 東 天同 出 版 社 印 行

問 最近 出 版 了 那 此 理 論 著 作 呢

國 風 格 答 : 和 聲及作 已 經 出 曲 版 的 , 大約 是吳 在八 心 柳 月 先 間 生 可 爲 以 我 出 印 版 行 的 , 目 中 前 國 正 音 在 寫 樂 的 思 是 想 之批 創 評 作 散 記 正 還沒 中 書 付 局 印 印 行 的 中

問 對未來 的 工 作計 劃 , 有 此 什麼可以告訴 國 內關 心您的音樂朋 友?

說 爲 他 們 等 解 中 答 問 國 題 風 格 , 爲他 和 聲 們 出 研 版 討 創作 後 , 技術 我希望能和許多作曲的年輕朋友 , 以 展開中國音樂創 作 的 新頁 , , 希望求 共 聚 得 堂 中 國 爲 音 他 樂中 們 解

一定能在不久的將來實現。

國化,現代化。聽說教育部與僑委會已作有系統的講學安排,我們相信這項有意義的樂教工作,

(民國五十七年七月)

考

0

很特別是嗎

您

,

聽 問

衆

對 我

作 吳

曲 心

家知道得很少,

希望能

藉您的談話讓我們多了解他!

·周文中

的作

經

過似乎

曾 這 位 聽

柳

先

生 說過

,

今天在

國

內對

周 文中

知道

最

清楚

最

盡

最

夠

交情 曲

的

是

周文中的作曲思想

作品 論 際音樂討 次生 文第 0 周 文中 動的談話 除了播送他的音樂外 次在 論 會」 是今 國內發表 所發表的論文:「東西 日 ,顧先生特別把周文中二年前在馬 在 國 際樂壇 ,意義深長 , 還特 上最受器 , 別訪問文藝評 所以 音 重 我願意把這次談話的主要內容筆 樂 和 推 7 再 崇 論 的 合流 尼拉參加聯合國 家顧獻樑先生 中 國 趨勢」 作 曲 家 , , 作 我 談談 一教科文組織主 曾製 了一 番摘要: 周文中 作節 一錄下 目 來 的 的 , 一辦的 解說 作 介 , 供 曲 紹 音 亞 思 周 9 這 洲組 樂朋友參 想 文 中 是 0 這 這 及 國 是

讀 是 獲 這 淮 時 他 得 , 人 候 耶 不 答 0 的 九 顧 魯 最 大學 周 初 是 五. 切現 的 他 中 年 的 在 , 實 已是美國 獎 起 他 廣 倫 在 問 學 初 西 他 哥 題 大學 金 倫 並 , , 毅 非 比 前 音樂界 學 然的 亞 往 學 土 音樂 獲 美 木 的 得 放 國 I 莫 棄 專 程 , 顆彗 森 了 攻 而 , 建 是學 達 建 後 築學 築學 星 爾 來 • 獎 畢 建 業於 築的 金 0 , 但是到 九五 , 而 重 , 決心 九 民 八 慶 年 五 達 大 國 研究音樂 美國 十二 學 四年取得 , 他 得 受聘 後 年. 建 築學 他 , 爲伊 他 哥 出 起 對 倫 位 生 利 比 先 音 於 亞大學 諾 樂 進入新 世三 Щ 大學 的 東 熱愛 歲 煙 的音 英格 音 以 臺 樂 遠 優 , 樂 卻 碩 蘭 勝 異 敎 音 是 士 建 的 樂院 授 學 築 江 成 位 蘇 績 , 攻 於 武

問 您能 介 紹 此 有 關 他 音 樂 中 的 中 1 思 想 嗎 九

四

年

起

擔任

哥

比

亞

大學音樂系作

曲

客

席

教

授

0

主講 答: 人身份發表 我願 意 的 朗 讀 篇論文要點 一下二年 前 他 , 他 在 的 聯 中 合 心 或 思 敎 育文化 想 H 以 從 科 這 學 篇 組 織 論 文 所 中 舉 表 辦 的 露 無遺 國 際 音 樂 討 論 會 中 , 他 以

會 議 這 9 所以 篇 論 他 文 的 沒 有 原 註 文 明 題 音 目 樂 叫 的 字 東 樣 和 9 西 事 實 古 H 和 也 今 就 , 是 換 「東 句 西 話 和 說 古 , 1今音樂: 就 是 的 古 今 合 流 東 西 他 , 說 因 爲 這 是

的 西 音樂 現 樂 在 境界 曾 的 經 時 是 代 已 同 經 源 到 流 達 了 , 可 是近 個 階 段 千 , 年 就 來, 是 東 東西 西 1音樂 I 音樂 分道 的 槪 揚 念 鑣 和 實 9 際 如 果 已眞 再 合流 正 的 開 , 相 始 合 信 會 流 產 在 生 過

西 音 樂過 去都是複 音 , 因 此他們 忽略 了東方音樂 , 有時甚 至看不起東方音樂 , 其實 就 連 東

果

讓

我

舉

個

例

子

來說

明

方人可能都不太清楚東方音樂

在我認爲東方音樂具有下面幾個特點:

個 型 别 調 音 式的 樂器 有 獨 立 不 的 的 同 調 個 音有許多變化 0 (四) 性 東方音樂很自滿於旋律,這 0 (1) 在 東方從事 ;口東 方音樂有旋律 音樂工作 者 旋 9 都 律 的 類型 具 有 有 很 豐富 獨特 與調式的不同。白東方音樂有 的 的 思想 有 機的 和 裝飾 心 理 狀 0 態 (五) 東方 音 樂 節 奏的 每 個

國 的 如今 東方 西 的 洋 音樂 路上來 的 ,無論 新 潮 流 是音高 新趨 、音色 勢 , 已 一、音量 超 過了 他們 • 音 的深度 原來所走的 ,都 複音的 在 改 総 路 中 0 , 現在 他 們完全 走到

東方 的 音 樂思想認爲音樂是有 組織的 音 ,是活的材料 , 不 是機械 的 , 科 學 的 • 死 的 -呆 板

裝飾 在中 表 國 古聖人孔子的哲學中,認爲音就是音樂的 0 孔子 強調音樂的偉大不僅在技巧的完備 面 , 貌 還在演奏者的音 、形像 , 實在 樂修 ;而旋律和節 養 和 品 德 奏是音樂的 我 以

國的古琴來說明:

的

0

譜 E 寫不 國 出 古琴的琴譜 來的 音樂微 • 指法符號有一百多個 細 的表情表達出 來, 這些音樂的寶庫, ,這些 一都是音樂的表情,這 有待我們 好好 百多個 法研 符號 究 將 , 可 會 以 開 把 花

在宋末元初 , 大約公元一二八〇年左右,有一位並不太重要的中國詩人一 毛明忠 ,寫了

忽視

的

品 首 西洋樂器表達 漁 我 歌 僅 , 我 僅 是 把 出 這 個傳 來 首古琴譜拿 , 結果演 達 人 , 可見中國音樂 奏非常成功 來寫了一 首曲 ,外國 字, 有着何等 人認 其 中 豐富的 為這是 並 無 太 傳統 最新 多創 與寶庫, 的 作 音樂作 , 只 是把古琴譜 在等待我們 品 事 實上 上 去 這 的 是古老 發 表 掘 情 完 的 用

同 的 點 僅 是孔 ,他們 子 佛教的 聲 音的 看法 禪宗 , , 都認 道教 和 爲是活的 易經 的 材料 思想 , 9 是可 宗教 以 , 哲 加 以 學 運 派別 用 的 都 不 , 這 相 精 同 神 , 是 可 是 重 要 他 的 們 有 , 不 共

了 的音樂 解 周 我想東方音樂的 莊子 這 與民 文 是顧 中 曾經 謠 的 獻 說過 爲基 中 樑 心 先 礎 思 生摘 0 想 偉 這 要 大 把 , 些作品的本質是藉着中國的 正 翻 東 , 像 譯 就 西當作 他 自 在 於把東 對 周文中的論文 自己 東 西 早 八西當作 用 期 , 不 和 最 要被東 「東 東西 近 作 和 用的 傳統 品 西 西、古和今」 當作 智慧 的 精 說 神 明:「 東 , 而 西 , 原 西 用 中 方音樂 我 原本本的 0 的早 -的要點 期作 剛 內容 重 好 現一 品 相 全 , 反 些含攝 我們 是 以

中

的

色調

情

緒和

意

境……。

至於我較近期的作品

,

中

國傳統

因素僅

僅是一個出

發點

°

中 口

傳 概

統 略

以 或

在簡單

(民國五十七年八月)

,現在

,

音樂在廣播中的功能

師太音 及應該改進之處 次座談 我國 樂系。最近劉先生參 |留德作曲家劉德義先生,在德國研習了九年的音 我把劉先生的談話 , 聽衆朋友紛紛來信 加了 一一音 筆錄於下,供大家參考: , 樂 風」 有的要求重 的專 題 播 講座 , 有的要 , 『樂理論 談述有 、求對這方面的意見, 關音樂在 ,於去年十月回 大衆傳 到臺 播 由 事 聽 業 灣 衆來舉行 中 , 任教 的功 能 於

助 方面 0 首先請 請 問:劉先生從德國回 您 發 您將國 表 點意見 內國 外的音樂節目,作一 , [來已將近一年了,我們要向您請教的有很多, 這對於改 進音樂節 個實際的分析好嗎? 目 , 影響社會風氣 , 提高 今天 音樂水準將會有很大的 我想就 廣播 音 樂節 幫 目

常注意音樂的教育性 答:關 於國外我想談談德國的情形 娛樂性 也 兼顧到音樂的時代性 , 在德 國 的 九年 時 , 同 間 時有FM 裏 , 我常聽他們的 廣播 , 播送傳真 音 樂節 度極 目 高 他 而 無 非

雜 T 提 高 音 , 的 在 音 A. 我 在 樂 口 我 擔 的 目 任 9 今年 年 遇 時 到 度 有 間 廣 裏 好 播 的 . 發 音 節 目 現 樂 金 我 會 鐘 們 , 獎評 都 的 作 音 1樂節 實 審 況 工 作 轉 目 時 進 播 步 9 更 神 也 驚 速 經 常 訝 , 於每 不 編 僅 排 個 在 有 音 聲 專 樂 效 爲 學 節 內容 生安 目 水 進 排 格 確 的 實 調 音 日 E 普 講 都 遍 進 必 的 步

名 其 播 實 詞 和 音 音 答 問 我曾 樂在 樂方 這 談 廣 考 是 到 慮 播 的 音 上 座 再 個 樂 一談會 大題 , , , 本 談 身負 想 目 到 , 不 大家 廣 , 出 有 播 我 更 談 想 , 恰 種 論 能 簡單 當 重 的 否 的名 要任 請 重 扼 點 要 您 務 都 的 就音 詞 , 在 談 , 如 亦 流 樂 果聽 卽 談 在 行 大衆傳 教 歌 0 衆朋 育 曲 在 性 我 和 友有 靡 播 -娛 靡 或 事 更好 樂性 的這 之音 業中 的 的 段 的 -稱 時 問 時 功 謂 代 題 間 能 性 裹 , , , 也 都 談 , , 其 希 偏 曾 望 下 中 重 經 來 參 對 在 您 信 娛 時 加 的 樂方 代 指 見 了 性 敎 幾 解 0 這 面 次 廣 個

來 提 供 潮 音樂 欣 流 當 的 在 的 新 教 廣 方 趨 育 播 向 勢 性 中 , , 這 以 在 對 它的教 是 及 庸 音 音 播 樂 樂欣 中 本 所 育 賞 能 性 身 方法 在 作 教 娛 到 育 的 的 樂 方 介 性 , 紹 面 , 能 種 時 0 作 目 是 代性 到 前 純 的 音 音 樂 者 樂 日 本 皆 新 身 不 的 月 得 異 敎 偏 育 , 廢 但 性 , 不 而 , 是 例 應 人 如 並 人能 音樂 重 0 懂 基 首 先說 本 , 利 知 用 識 到 廣 敎 音 育

19.40

兒 童 在 的 另 兒 教 歌 育 種 是 方 請 面 社 音 會 , 樂家 教 最 育性 好 專 能 題 深 , 它能 講 入 淺 座 H 陶 , 廣 冶 9 播電臺 不 個 要 人 流 的 的 於 品 樂 曲 德 專 高 , 與 和 也 合 寡 能 唱 或 扭 太膚 專 轉 除 社 廣播 淺 會 的 演 像 風 出 與 氣 外 國 0 但 再公 交 是 換 在 開 節 原 演 目 則 奏 E 多 另外 我 適 希 像 合 望

電 臺 舉 辦 國 際 樂 比 賽 由 國 際 知 名之士 評 判 , 產 生 直 正 傑 出 的 演 奏家 9 這 此 在 音 樂的 敎 育 性 上

能 音 它 倡 行 都 歌 或 了 就 你 我 成 請 是 歌 右 所 這 , 們 是 環 歌 的 立 不 而 曲 談 極 以 個 的 談 是 到 是講 該 要 下 大 我 概 我要你 愛 主 聽 的 湿 娛 念 本 0 樂 情 衆自 必 身 究 我 淆 觀 個 含蓄的 定 性 先分 來講 想 就 的 的 的 然 義 的 來 介 的 該 , 愛 但 入 的 及 析 下 何 音 知 9 是 道 謂 喜愛 範 樂 就 何 9 : 許 者 什 該 像 個 黄 這 疇 , 結 多 色 靡 爲 麽 種 看 0 0 藝術 音 般 月 論 娛 黄 歌 這 靡 唱 茶餘 流 樂? 樂性 上 之音 色 該 的 種 行 歌 立 禁 愛 柳 凡 X , 歌 酒後人們 音樂· 情 是不 刻 止 如 梢 是 曲 何 曲 赤裸 會 種 何 就 頭 也 出 , 是自 連 太 都 本 該 取 唱 版 唱 9 禁 想 裸 是 身 締 赤 人約 法 了 表 自 生 談 裸裸 的 並 到 現 有 了 11-, 1然需要 自 流 黄 談 愛 無 的 中 問 同 滅 情 樣 香 愛 黄 行 題 如 了 0 華 的 後 歌 情 的 色 但 果說 民 9 , 輕 , 首 不 是 曲 再 族 才 -9 鬆 但 的 是 所 黑 從 以 凡 雄 風 的音樂來恢 以 色、 般 中 站 格 是流 壯 沒 句子 黄 套治 有 談 的 外 在 色 的 的 歷 藍 學 多 愛 行 歌 美 歌 流 民 感 美 色之別 行歌 史看 情 術 歌 本 歌 曲 曲 的 都 性 的 也 , , 9 復 來 曲 的 方 應 也 而 如 這 歌 是 疲 立 與所 法 禁 果 對 曲 可 且. , , 勞 流 來改 有 場 把它 膚 你 就 條 我 止 , 淺 們 是 謂 行 人認 唱 , 進它 黄 聽 歌 我 就 唱 得 黃 不 們 未 成 使 適 色 爲 色 衆 曲 -7 歌 黄 首 免自 黄 人 我 合 歌 不 均 先 作 色 但 無 色 不 曲 曲 堪 我 因 歌 客 應 命 的 X 曲 要 該 家 清高 我們 這 曲 觀 大 爲 哑 力 聞 在 是 就 靡 的 爲 不 , 流 中 妨 我 不 是 之 聽 提 有 0

問 最 後 請 您 再 談談 鼓 舞 土 氣 , 砥 礪 民 心 類 時 代 性

的

音

樂

寫

此

軟

性

的

歌

來

取

代

此

國的今天,我們需要愛國歌曲,

答:時代性的音樂必須在時間上配合國策作有效的運用,這是音樂的大功能之一。在反共復

但如何配合時代,配合國家的政策,發揮音樂的效能?當

我與樂音 時代功效 ,達成時代賦予的使命

個角落都能深入;準就是要配合時間;合就是一致行動;如此深入社會民心,音樂才發揮了它的 老幼婦孺都會不加思索的隨口唱起。所以我提出 提出毋忘在莒運動時 ,在電臺、軍中、學校,在各個角落都該立刻響起毋忘在莒的歌聲,使男女 「廣、準、合」這三個字,廣是空間要廣 9

李永剛

四 中國音樂的創作方向

四 月十 和李中和等人,首先由主人劉德義發言 日下午五時 , 在作曲家劉德義家中,聚集了返國講學的林聲寫,國內作曲界前輩蕭而

籍 都無 我想創作的方向是一 可 厚 非 0 但 是站 個最基立 在 中 國 人的立 本的 原則 場 , 。不管走的是民族路線, 民族性是否更重要的呢? 或是追隨時代,音樂本 無國

們要寫自己的音樂,這是西方寫不出的,而說到寫我們這種新音樂的人太多了 東方風格的作品。記得在上海音專舉行的頒獎典禮上,他說 林: 在談到 這個問題前 ,我願先舉出一 個例子來:二十多年前,一位作曲家在上海 : 「我所以設立這 項獎金 ,你們又如何能趕 是提 徵求富有 醒你

美妙 , 我 都 認 會 爲 有 音樂 同 樣 是 的 世 感 界 動 的 語 這 言 是 , 感情 但 在 上 精 的 神 上 共 有 通 點 共 通 , 也 的 是 地 方 很 主 , 像 要 的 我們對 點 舒 0 伯 特 小 夜 出出 中 感 情 的

的 言 以 美國 音 新 列 音樂 氣 我 影 只 樂是 候 響 有 帶 等 中 的 爵 到 社 國現代 士 文化 巴 樂 會 派 黎 傳 的 0 , 統 總之, 去 牧童 音樂創作 演 部份 的 出 歌 因 素 這 9 , , 的方向 流行歌 又 這是跟 0 種 如果 多彩多姿的支流 如 何 能 我們的音樂否定傳統 , 傳統來的 , 爲 電影音樂等音樂,另外就是受法國 覺得首先必建立傳統的 他 們 接受呢? , 傳統 , 不能融 是跟羣衆 而 成 創 一條主 新 來 音樂 的 , 就 0 流 , 我曾 會沒有羣 也 9 就 是全 參 音樂影 是 加 衆 顧 世 渦 到 界 響 ; 美 而 風 共 的 國 如 俗 有 的 果把你 派 的 音 現象 習 和 樂節 慣 受 寫作 0 , 語 所 在

己 揮 的 , 觀 消 的 點 化 7 基 哲 知 本 學 識 理 思 論 , 是 想 再 來 加 , 必 F: 創 中 需 作 國 學 0 好 的 傳 , 統 然後能寫什麼像什麼 , 而 後才能 愛寫什麼就寫 0 知識 是從外 什麼 0 我們可以 在 接受 , 多方 而 創 作 面 的 是 寫 從 內 , 以 在

能 際 跳 樂 出 劉 壇 西 洋 您 承 認 說 人 的 的 的 創 桎 是 作?一 梏 原 5 則 如 的 九六三年我 何 問 跳 題 ? 0 我們的 如 何 寫 跳 的 出 困 中 西 擾 華 洋 是 彌 人的技術 從純 撒 曲 %? 技 9 術觀 雖是中 是先寫使羣 點 上 國風: 看 , 格 来 要表 , 喜歡 但 現 一還是跳 傳統 的 音樂 的 不 , 風 出 格 或 西洋的味 是 9 寫 加 能 何 被 始

我們 有 自 己 這 作 有 種 林 情 曲 他 關 形 時 於特 T 人所沒有 因 殊風 因 為學一 爲 的 他們對 了太多西洋的 格的問題:首先風格是個 , 絕不是抄襲 西 洋的 理 東 論 西 0 個 並 , 沒 總 人的風格能建立 研 會 人的問 究 在 不 知 不 題 覺 , 作品 當中 , 民族 , 定 跌 的 風 要 入 找出 西 格卻要全民 洋 的陷 你 個 阱 人 族 的 0 流行 合流 原 始 歌 性 曲 但 , 就 是 只 沒 有

劉: 我認爲不論 以何種手法寫 , 都該 有他獨特的終 止 式

林: 中 國 音 樂的 起始與結 束是 不 同 的 特 别 是 民 歌 這 就 是 調 式 的 問 題

,

,

分計 論 至此 劉 德義 播 放他在德國寫 作亦曾得獎的 一中 華 彌 撒 曲 舉 例

林: 這首作品在對位 , 旋律、 音色和組織 上 都 很美 , 這 也就 是你 個 人的風 格

劉: 在這 首 一曲子 裏 , 除 了 調 式 的 轉換 , 還 是沒 有 跳 出 巴 勒 斯 替 那 (Palestrina

這位 十六 世紀 義 大利 作 曲 家 的 節 中語

林 這 也 就是所謂 「存在決定意識」 這句話的道 理

(繼 續 播 放 劉德 義 鋼琴作 品中 國 組 曲 第 一樂章 桓 伊 新 聲

能 否被接受 劉 在 這 段 音樂 中 , 我 加 入了中國 民謠 小 河 淌 水」, 可是寫 法還 是太新 派 , 問 題 是 這 種

音響 的 林 處理 整 很 個 美 問 題 , 但是節 在於中國音樂走慢了二百年, 奏的變化還不夠 ,我倒覺得中國音樂的散 只要急起直 追 , 也就可 板 可 以 以了。 運 用 你寫的這首 , 這 也 是 跳 作 出 品 洋

卷

套

的方法之一

還是 劉 西 的 我 們 和 又 如 對 何 位 寫 作 首 鋼 曲 , 能跳 出 西 洋 人 的 範 疇 呢? 目 前 我們 作 曲 的 理 論 , 所 根 據 的

階的 或 人希 還 音 口 音樂 樂 以 望 林 唱 聽 輸 出 片 到 何 , 因 的 種 我 , 爲 在 們 中 理 十二音 適 論 的 當的 訓 音樂 民 練 歌 列 場 何 , 是笛 的 種 合 作 播 學 生 品 子 放 0 他 京 我倒認爲我們 這 們 戲 也 是 可 -以 國 鑼 民外 鼓 到 等 歐 交的 洲 還得考慮供求的問 0 請 香 途 港 人寫 徑 每 年 0 0 美國 這 有 是外 三千多學 人曾以 題,有沒有人演 人對 生 我 千 到 美金 美 們 國 的 約 去 看 的 法 請 9 他 問 我 其 寫 們 題 實 携 Fi. 我們 聲 帶 美 中 國

劉 但 是 將 民 歌 配 上 西 洋 配器 法 的 伴 奏後 , 是 否 還 算中 國 音樂

只 絲 歌 能 毫 的 說 更 問 林 你 動 題 愛寫什 我 這 有 可 以 種 麼 論 位 再 就 日籍 舉 點 怎 有 人士 個 麼寫罷 Y 反對 例 發 說 言 明 0 他 印 , 他認 們 是 我 九六三年 覺 得 認 爲 爲 民 民歌 在 歌 必得 音 不 , 應存 樂 我 有它 會 出 中 席 在 的原始 在東 , , 改 而 編 應 京 還 創 情調 舉 是 行的 造 必 新 , 需 音 國 的 的 際 不 , 準就 演 音樂 出 讓它不 會 新 的 議 民 , 歌 準 研 究 0 所 不 所 能 以 謂 民

(這 時 蕭 化 教 授 開 口了

們 必 需 肅 自 主 我 , 認 對 爲 我 不 有 管 用 人 的 怎 麼說 意 見 , 9 我 我 才 愛 採 怎 用 麼 作 0 我 就 會間接 怎麼 作 聽 0 到 比 如 件 西 令人頗爲傷心的消 方 是 否 願 意 我 們 工 業化 息: 有 呢 位 所 中 以 我

1

政 交流?中國人還是研究中國的東西好了。」不管這句話是否屬實,我覺得我們要自主,學術自主。 府官員到日本出席國際文教會議,談到東西文化交流的問題,居然有一位法國人說:「誰跟你 談話至此, 已近七點

段落。我為您記錄這些談話內容,也許拉雜了些,但多多少少,我們知道了一些中國音樂今後創 作的方向,原則上的問題 由於林教授七點三十分還將趕赴臺大演講,當天的談話,雖然各人意猶未盡,亦只得告一個

(民國五十九年四月)

五 與青年作曲家談作品

四月十三日,對返國講學的林聲翕教授來說,是值得記憶的四月十三日,對返國講學的林聲翕教授來說,是值得記憶的

章 題的 完全給了中國現代音樂研究會的青年朋友們。現在我要向您報導的 立 北 作曲家研討 音樂院 ,下午在藍天餐廳 市立交響 專題 十三日 從三月二十七日抵臺後 以 演講 中國 樂團 及音幹班 該是返國以來第一個完全屬於他自己的日子 ,參加了一場自己的作品發表會 演出後 音樂的創作方向問題,接受了教育部頒發的文藝獎章 的學生,其中許多都是當今國內音樂界的知名之士。五點鐘以 ,他特別回請了一批曾多次宴請他的學生。 ,文化局爲他安排的工作才告一 ,林教授就馬不停蹄的 ,爲中部地 展開 個段 0 連串 區 落 音樂教師 上午, 中的活動 那是抗戰 ,也就是林教授與作 接受了僑委會頒 。一直到十二日晚 主 持了音樂座 在 八 時期的· 所 大專 後 E 談 院 海音專 發 會 校 , 他 曲 的 ,指 作 , 界的青 把 海 與 不 光獎 揮臺 時 國 同 、國 間 內 主

加

入

爲

中

國

現

代

音樂研

究會的

基

本

會員

0

擇

思

索

年 朋 友們 座 談 的 實 況

努力 發 展 或 現 代 中國 音樂研究會 音 樂的 1,是去 創 作 0 年年 這 天 底 , , 在會員 由許常惠發起 上 李 奎 然座 一籌組 一落廸 的 化 街 目 的 的 家 在 中 團 結國 , 聚 內 集了二十 的 作 曲 多 者 位 共 同

員 首先 像 由 康 會長許常惠發 謳 李 中 和 -吳季札 言, 報告 等 了 9 都 中 是 國 座 現代音樂研 佳 賓 究會」 成立的宗旨和經 過 , 並

家 正 中 在 林 繼 續 林 謝 教 今 激 謝 授 天 請 諸位 可說 趁 外 今天給 是 這 的 較特 個 作 機 曲 我 殊 會 家 的 這 加 , 我 個 入 位 誠 機 會 懇的希望 , 從黃自 , 能當 面 時 林 代起 教授 和 大家研 ,他 也 加入中 就 討 作 不 停的 曲 威 的 現代音樂研究會 作 問 題 曲 0 首先 創 新 我偷 , 使 0 快 在老 我 的 由 接 說 衷 受邀 的 輩 明 欽 的 目 作 前 佩 還 0 曲

推 沒 曲 進 有 家 對 , 許先 樂」 但 於許 是 我 生 先生的努力 們 因 到 爲 過許多地方 走 的 那 創 此 作 到 , 底 我從報章 路 線 不 , 我深 是自一 , 是革 己 信 雜誌 的 他不 命 的創 東 會 西 -作? 把自 書 0 創 本 或 作 己 中 保守 都見 是改 , 可 革 以 在 到 的 使 , 整 個 創 也了解他是一位有見遠 作? 個 卷 音樂發 子裏 這一條 0 我常說 生新 路 陳代 , 就 : 要 謝 各位 的 沒 • 有 作 有 自己 創 魄 用 作 力 而 的 不 , 選 斷 就 作

剛 才許 先 生 提到比賽公正 的 問 題 , 我想 在世 界 任 何 地 方都 樣 第 名的人 必 有 他 的 個 性

0

,

,

和 特 點 9 他 的 創 作 不 會 像 某 位 作 曲 家 , 而 僅 僅 是 他 個 X 的 風 格 , 這 也 是 創 作 的 意 義

才 到 有 是 第 獨 特 正 確 名 的 沂 的 風 在 態 我 格 香 度 們 港 9 不 何 項作 至 需 像 於 任 灰 我 心 何 曲 本 人 比 人裁判作 所 謇 , 以 就 中 比 是 , 賽 他 從 品 僅僅 自己 五. 的 + 標準 是附 九首作 , 這 也 帶 看 的 就 品 是 中 重 , 有 創 價 , 作 遠 値 脫 見的 所 是 穎 在 了 種 出 不贊 的曹 樂 0 趣 天才之高 同 元 太保 以 聲 這 守 種 有 節 態 如 日 度 拉 序 去 威 曲 參 爾 加 , 尚 比 就 賽 且 因 得 爲

方式 位 作 曲 我 但 家 希 是 , 望 定這就 各 本 寫 會 需 能 要社 個 定 樂章 期 會 演 熱 出 創作 心 音樂的 定期 了 香 收 港 人 稿 土 節 , 拿 的 或 是 出 組 錢 集 曲 來 體 , 推 限 創 動 期 作 了 交 0 卷 去年 0 , 又 香 港電 有 稿 費 臺 爲 , 慶 這 祝 也 是 音 樂節 鼓 勵 創 , 作 曾 激 的 約 種 四

麼 就 寫 在 我 什 麼 個 X 寫 寫 作 實 用 的 音樂 原 則 上 , 或 9 是迎 我認 合 爲 世 作 界潮 曲 要 流 訓 的 練 除自己寫 音 樂 什 麼 , 像 什 麼 , 再 創 新 0 然後 才 能 寫 什

出 今 後 我 在 們 本 將 地 有 朝 定 製 樂小 期 演 集 H 的 , 江 日 標 浪 樂 努力 集 向 日葵 樂 會 , 五 人樂會等 單 位 , 每 個 1 單 位 也 經 常 有

演

的 好 筆 辦 獎 在 金 法 國 内 , 以 也 邀 有 約 許 的 多 方式 鼓 勵 創 9 請 作 作 的 曲 獎 家 9 寫 但 是 9 然後 得 獎 再 後 申 , 請 未 參 必 加 有 演 際 出 的 的 比 機 賽 會 , 想 忧 許 必 這 可 也 以 是 換 種 種 鼓 方 勵 式 創 作 將

談 話 至 此 中 國 現代音樂研 究 會 的 七 位 一會員 , 提 出 了 各人的 首作 品 , 請 林 教 授 聆 後 指

開

0

正。)

畢 業 於 國立藝專 的 溫 隆 信 , 提 出 了 他 的 爲七 件樂器 的 複 協 奏 曲

的 變化 不 於 夠 這 首 0 包 同 含三 樣 的 個 組 織 部 份 , 如 , 能 加 口 氣演 強節奏的 奏的 變化 作 品 , , 林教 會 更 理 授 想。 認 爲在 音 域如能 線 條 結構 加寬 E 9 境界亦將 都 很 好 , 不 但 是 同 節 寫

作 首作 品 , 不 能 忽 略 基 本 動 機 9 那 是 最 要 緊 的

常 惠 選 了 他 的 「嫦 娥 奔 月 舞蹈 組 曲 第二樂章 , 請 林教授 指 正

在聆聽了一遍後,林教授的初步印象是:

改 用 竹 (1) 中 笛 國 , 一樂器 音 色 會 的 更 運 明 用 亮 很 成功 , 這 證明 許 先生已 消 化了 中 國 的 樂語 , 故 能 不 落 俗 套 0 但 子 如

(2) 對 位 法 很 好 , 這 也 是需 有 對 位的修養 始能 寫出 。對位已使二 個 旋律的 音與 一音之間 , 產 生 美

好的和聲。

3 清 新 -境界 美 0 不 用 Cadence . 脫 離 西洋的俗 套去 發 展 , 使 中 音 樂能 悠揚 的 進 行 , 展

沈錦 堂 提 出 的作品 是 象徵」 , 這 是一 首爲九樣樂器合奏之室

林教授的評語是:

(1) 慣 用 節 奏如能 前 後 呼 應 , 將 更 理 想 , 連 貫 是 種 好 現 象

李

奎

然

提

出

他的

「以木管四

重奏爲

主

的

室

內樂」

,

就

教於林教

授

- (2) 任 何 藝術均為統 一中有變化 ,變化中有統 一才是好作品,否則在節奏上自然顯 得單
- (3) 第 樂章 頗 清 新 0 節 奏 與 旋 律 同 樣 需 要對 比 , 在對 比 中 找 出 活力 , 始 能 動 X

整首 充滿 原始性

- (1) 作 品 , 效果 極 好
- (2) 開 頭 的 空五 度 ,不 把和 絃 的性質定下來, 亦佳; 甚至有些美好的古筝

3 可 惜 最 後 段 重 覆 多

我

希

望

各位善用才華,多分析各個時代的作

品

,

聆 聽 了 這 四首 作 品 後,林教授很誠懇的說了他的綜合感想

力 了 中 威 樂語的 運 用 , 境界極 清新 , 這 也 就 是我們 能寫出 特別是巴哈的 外國作 曲家寫不出的中 才能加強對旋律 國 音 樂的 的 表達 特

李泰 祥 接 着 提 出了他的一 首弦樂 四 重奏 , 他 特別強 調

我 寫 這 首 作 品 想 追 一尋的 , 是中 國 音樂往 那裏去? 我 作 了這 個 嘗 試 , 我想使 用 的 是 中 國 的 而

非 外來的 方法

用 變化 教 音 授 , 就 說 : 「作 不 會 單 調 曲 家 而 豐富 儘 管 多了 在 表面上的變化多豐富 ,內容還是只用單純的動機去發展 , 如 多使

再說 技 術是世界性的 , 精 神卻是我們自己的 0 問 題 是我們如何 去 運 用 0 中 國 人 的人生

觀 哲 學 思 想 還是會 顯出 中國 的 基 本 精神 0 樂器也僅是工具, 並 不限於西洋與 中 國 , 只要是優

秀的 能表達中國 情 調 的 , 不就行了嗎?」

水

龍

的

雨港素

描

0

雖然已是夜晚八時 , 青年作曲家門依舊興緻勃勃,許常惠只得請求再聽一 首作品 , 那就是馬

生動 對這首作品,林教授十分讚美:「在節奏與音域的變化上,使曲子充滿了活力,節奏原始而 0 惟一的瑕疵,是在演奏者的音響控制上不 如理 想

一交融 結束了作品的研究 使我愉快的就像見到了一道充滿希望的曙光 ,大夥兒在 「波麗 路上 的 晚宴席· 上 , 開懷暢 飲 ,談笑風生。 作曲家們的心

,

(民國五十九年四月)

六 記林聲翕音樂六講

色的 技 音 教育技術課題及最新音樂教學設計的 音樂裏 循 入淺出 要 是林 音樂的 素 九七〇年春天,文化局特邀旅港音樂家林聲翕教授回國講學,內容一共有六個 的感情 音樂 教授多年研究音樂的 生動 語 言」;談及音樂美學及音樂欣賞問 本質、音樂意義 色彩 風 趣的談話所帶給我們的領悟感動 、張力」 ;屬於創 及如何 心 得 , 「才能教育」;詳證音樂史上各個時期音樂語 相 演 作課 繹的 信 曾在現場 題的 音樂的解 場 題的 「音樂裏 或 , 廣 喝 美與 采 播 釋 的調 中 法 靈性」。 , 聽過 ; , 無調 論 演講的愛樂者 述 音樂演 這些音樂上的實用 音 列 奏 ; • ,都會 言的發 指 提 供兒童 專 揮 及作 題 爲 知識 展 林 與 音樂 曲

音樂 講 知識 的文字中, 的普及與大衆化, 細細揣摩 最能提 -體會 高羣衆的欣賞能力。爲了能使愛樂者更進一 , 獲得更深的助益 ,我受王局長洪鈞先生的 步從 屬託 「林 聲

都

有

定的

程

序

,

必定要先

能做到寫什麼

像什

麼

,

方能

愛寫

什

麼

就

寫

什

麽

加 以 記 播 載 種 整 工 作 理 , 對 而 推 於今年音 廣 樂 教 樂節 來說 , , 必 由 文化局 將 是 豐富 編 的 印 出 養 份 版 9 , 滋 免費贈 潤 我們 送 **愛樂者** 的 音 樂 0 文化 地 局 這 件 極 有

的

問 了 中 題 兩 的 是學 林 個 , 新 月 教 理 授 音 術 賸 是 樂 偶 性 寫 如 的 爾 近 啟 何 問 翻 五 一萬字的 論 閱 發性又閃爍着 題 及它 9 9 每 該 的 是 每 講 稿 極 發覺於那字字 爲 , 重 包 無限智慧 要 括 不 , 少的譜 往 往 珠 的 談 又引起最多 璣 話 , 例 總 , , 固 你是何等的 不 斷 然 争論 的 不 帶 是 的 給 你 幸 件 題 運 輕 目 新 鬆 的 ! , 那 啟 的 直 麼 發 工 作 到 , 與 我 現 領 , 願 悟 在 但 是 意 ! 9 六講 向 特 , 如 你 别 介紹 果 是 E 創 經 你 出 作 所 版 的

個 最 根 如 何 本 的 運 用 問 題 音 樂 , 的 但 是 語 言 .9 在 談 和 到 聲 這 學 個 正 9 一題之前 來 作 曲 , , 還 來 表 有 現 _ 音樂中: 個 更 根 本 的 感情 的 問 題 . 色彩 不 可 忽 與 張 略 力 , 林 3 教 是 授 作 曲 上

,

然後 該 從心 是 分 我 中將 定是 要 開 先 兩 組 感情 提 位 醒 , 英文小說家的 諸 前 , 者 意念表 位 是從 第 外 達出 吸 , 道 入 9 理 所 , 理論 後 是一 以 者 理 可 樣的 是消 論 以學 與 作 化 , 後 因 , 曲 爲 作 由 是 內 理 曲 是不 回 論 表 達 事 是從 能學 0 0 外 第 因 吸收 此 的 0 , , 大學 不 , 必需: 論 正 寫 音 如 樂 先 作 什 消 位 系 化 精 麼 中 形 後 研 9 式 理 始 英文文法 的 論 能 香 運 與 作 用 的 曲

麼 , 作曲 家 所 要 表 現 的是 什 一麼?林 教 授 認 爲

曲 是 件 精 神 上 的 工作 也 是心 靈活動 的 記 錄 , 作 曲 者 並 不 是機 械 化 的 把 響搜 排

9

,

0

將 列 高 的 每 , 意識 組 首 作 織 品 起 觀 的 來 念 特 , 而 中 殊 產 風 是 生 格 要 通 表 這些 渦 現 出 廣 泛 也 ? 就 而 , 是 自 此 美與 特 由 殊 的 靈 的 想 性的 像力 風 格 與 最 9 又必需 高 創 造力 表 現 是 ,來完 由 靈 性 成 而 首作 來 , 靈 品 性 , 的 更 重 表 現 要 的 , 又 是 是 從崇 如 何

到 觸 音 樂 9 7 樂 眞 越 的 正 能 的 美 欣 美 , 是需 賞 0 音樂 到 音 要 樂 是 我 們從 的 否 有 每 音 感染力?是否充滿了生命 面 響中 , 體 去了解人類 會出 作 品 公內在的 中 的 美 與 的 靈 活力? 性 靈 件 , 若 能 如 果 對 我們 音響 有所 能 在 領 心 靈 悟 的 , 領 协 就 域 E 能 多去 欣 當

林 授 所 謂 作 品 中 ·的特 殊 風 格 , 亦 有 另 番 見 解

抄 襲 0 個 格 是 的 個 風 人 格 的 能 問 建 題 寸. , 作 , 但 品品 民 族 定要找出 的 風 格 卻 你 要 個 全 人 的 民 族 原 合 始 性 流 ! , 只 有 自 己 有 他 1 所 沒有 的 絕 不

那 碗 中 華 民 族 的 音 樂 又是 什 麼? 中 樂 與 西 樂 的 不 同 又在 那 兒? 他說

世 口 值 4 思 得 車 想 性 主 注 要 的 意 精 中 在 學 不 神 於 識 它 求 的 西 作 並 進 樂 9 9 音 曲 步 不 就 的 者的 樂 嗎? 僅 是 不 亦 是 我 同 作 復 樂 因 們 9 品品 如 器 此 的 不 中 此 合 音 可 我們 奏 樂 以 , 是否表達了該國 樂器來分 , 0 法 而 該 比 國 應該 注 方 管絃 一意的 說 必 努力於 , , 樂團 汽車 是 而 I 在 與 的 於所要 戲 具的 是外 德國 民 曲 族精 運 來 管 器 用 貨 表 絃 神? 樂曲 和 達 9 樂 內 難 的 專 表達了 容 道 內容 -民 的 因 有 歌 發 爲 , 何 這 他 表達 揮 不 個中 是 ! 方 而 源 中 呢 國 面 華 在 自 ? 人 或 民 0 西 的 樂 中 今 洋 族 思 樂 天 本 傳 想 統 與 身 我 , 化 們 西 的 , 情 樂 學 有 文 就 的 E 化 寧 是 點出 4 不

是否帶給我們親切的民族性?……

民 先 族 隋 牛 色彩 新 , 曾 樂 時 經 的 代 使 潮 告 創 他 流 訴 作 我 領 走 , 悟 本 , 或許 來 出 日 中 本 沒 有 華 是 是一 民 有 絕 族 見 個 對 於 是 不 定的 他 太 個 指 有 路 有 揮 個 的 性 線 個 性 的 , 的 西 記 民 藏 得 民 族 當 族 風 , 光 在 日 , 我們 任 本N 組 何 H 的 曲 方 作品中 K 及 面 都 交響樂團 嫦 是 娥 模 , 奔 仿 將含更多 月 訪 的 華 能 舞 時 手 的 蹈 9 民 組 香 指 樂 揮 族 曲 性 岩 E 中 的 也 就 深 厚 更

自 然 , 在今天世 界 音 樂的 發 展 趨 勢上 , 派 别 是 越 加 分歧 , 正 如六講中論 及 調 • 無 調 音

列

講

中

所

說

斯 作 的 不 壞 展 I樂的 史上 基 偉 感 能 曲 , 家 卻 情 大 是 一的 從 表 卡 的 不 從 音 恰 有 但 思 爾 鋼 進 調 他 想 樂 琴 當 展 樂 音樂 們 沃 家 程 的 的 的 與 夫 序 卻 音 兼 基 新 ,今年 至 樂 作 今 本 越 , 一無調 寫 的 天 如 素 曲 家拉 越 的 將 內 與 材 朝着 音樂分 來說 音 容 已 哈曼尼 舊 是七 樂 新 0 我 反方向 , , 這 音 +" 再 類 , 也 多歲 諾 明天 樂有 舉 而 9 可 進 個 是 夫 也 以說 行 例 看 , 己 必 , 「有 他寫的 屬 他 是 0 這 調 是 荀 位 是 於 荀 舊 貝格 作 這三 人類的惰 貝格 也是 九 , 曲 四三年 類之一, 從十二音列逐 是 家 , 寫 有 只 無調」 9 性 調 看 無調 愛 音樂 用 去世 它是 , 就 音 那 逃 像 樂 屬 不 0 , 漸演 所以音 人吃 音列 他 於 種 出 , 方法 的 它 史特 那 變 的 了太多辣 晉 的分別 樂都 拉汝 樂的 成 類 範 , 或 寫 那 疇 有 斯 是 那 0 有 調 基 種 有 音 , 總 音 是 樂 調」、 調 時 樂 這 寫 想 樂 的 以 不 語 期 僅 換 新 ; 的 新 9 換 史 無 是 古 來 又 音 舊 特 典 調 樂 來 音 像 表 口 味 樂 拉 主 達 德 0 汝 比 發 他 或 好

些甜

品品

持相

同觀點

列 (Serial) 一十世紀有動盪 的理論 , 不定的局勢,有標新立異的音樂潮流 也產生了表現主義的音樂 ·就像許多聽衆難於接受這類音樂一樣,林教授 , 有了無調派音樂 (Atonality) ,音

麗 因此 的中 受壓 實以外的 次大戦後 三隻手的 與充滿 制的 國文化 ,我們需要的是振作 自從奧國心理學家 S. Freud 提倡了「夢的心理」,證明了人類心理往往受到 滿足 信 畫 情 ,形成了許多家庭支離破碎與慘痛的事實,人們對宗教的信仰逐漸淡薄,他尋求的是現 精神 心 緒在夢中獲得滿足,這也可以說是一 , 同樣的 的 , 音 於是產生了像嬉 9 照理 樂 原因 0 說 與不斷奮鬭向上的精神,表現在我們的音樂中,我們需要的是光明, , , 在迷失中只有更該尋求一個光明的遠景 造成了相同 痞一類的逆流 精神的音樂,這 , 愚昧 種精神的 . 失望、 類音樂在今天來說 幻覺。 迷失……這種現象完全違背了優秀 在繪畫上, ,才是真正面對現實的勇者。 , 畫家 是不值得提倡 畫了四 壓抑 的 眼 , 這種 美

不提倡 這 類 音 樂 , 並 不 表示不去了解它,林教授說

華 民 學識 族的精神 學 問問 , 了解了 的研究是多方面的 ,來創造我們的音樂文化。」 世界各個民族的文化特點和 ,懂得越多越好 音樂理論後,再運用別人進步的技術 , 卻 不一 定需要樣樣去作,去發展。我們該 根據我們 追求更

樂 9 民族音樂或是世界性的音樂,都是今日作曲家們可行之路 現代世界音樂潮流 固 然派別繁多、紊亂 , 站在中國人的立場 ! , 不論寫作的是傳統色彩 的

獻給世界樂壇,這種 「也許各人觀點不同 成就 ,見解不同,各有不同的創作路線,只要我們能夠拿出自己的作品 , 這份光榮,是我們中國人全體都有份的 ! 貢

對於中國音樂創作的方向,林教授的這項結論 ,是多麼中肯而有力

0

「林聲翕音樂六講」中的音樂談話,我只提出了有關作曲與新音樂兩方面。正如王局長在序

言中所說:

願書中朶朶音花,散發更濃郁的芳香。「此書將不限於音樂科系學生閱讀,必可成爲人人的讀物。」

(民國六十年三月)

七 從中廣的音樂節目談起

與 廣 資料來源 播 我參 電 加過 視 音 樂節 , 一次革新廣播電視音樂節目的座談會,與會人士皆爲音樂 以及音樂節目的貧乏等問題 目發 表了許多寶貴的意見,尤其 ,有很精闢的見解 (對目前 風行的流 行歌曲 、廣播界前輩,當 ,臺灣的音樂環 境 時

大家

兼重解 樂,優美的清晨音樂,交響樂選播 佔了很大的份量 的今天, 播 我主 說 音樂在廣播中 持 報導 中 「音樂風」二年多了,聽了先進們的談話,給了我很多感觸與感想。在電視日漸 廣 樂壇動態,舉辦音樂猜謎,及音樂演奏會等活動 演奏會」等;我所 , 有正統音樂 更形重 要。 、通俗音樂 主持的 中廣 ,晚間音樂,另有專人負責主持的「音樂的話」、「古典 一向重視音樂節目,在我們每天廿四小時的播 「音樂風」 , 尤其正統音樂佔了很重的比例 節目 ,每天播出五十分鐘 ,還設有音樂 , 每天都 信箱 ,除了樂曲 解答音樂 有 音 中 欣賞 節室 ,音樂 普及 內

衆 的 各 類 疑 難 問 題 9 希 望 能 普 猵 提 高 音 樂欣 賞 的 能 力 , 培 養 愛好 音 樂 的 風 氣

每 逢 中 星 期 廣 爲 日 延 紀 長 念 爲 成 立 六 四 + 小 週 時 年 , 完 , 全以 今 年 音 八 樂節 月 _ 目 日 爲 創 主 辦 國 播 內 第 送 清 家 晰 而 調 不 頫 失眞 廣 播 的 電 立 臺 體 , 每 晋 樂 天 播 9 供 音 給 + 聽 11 時 衆 高

度

的

音

樂

欣

當

反 展 音 應 開 樂 教 以 , 濃 利 育 目 前 重 由 臺 廣 鄉 於 音 升 灣 播 的 的 學 的 香 先 主 晋 天 樂環 樂 義 優 被 良 是 忽 境 來說 最 條 視 親 件 , 切 今 , , 我們 年文 普 , 最 及 化 音樂 動 錄 人 下 局 教 了 倡 最 每 育 導 需 場 的 , 提 要 音 音 的 樂 樂 高 會 年 國 的 値 民 得 實 音 況 喝 樂 水 采 , 進 並 , 加 , 我認 以 連 報 串 導 的 爲 音 是 播 樂 最 出 活 根 , 從 動 本 聽 不 的 衆 斷 過 來 的 推 去

超過 西 的 質 洋 唱 量 家 方 對 音 樂 面 樂 本 的 出 國 版 還 欣 的 談 常 當 話 0 有 樂 識 從 最 今年 的 段 直 與 是 認 作 接 驚 距 識 開 X 曲 離 有 的 始 9 家 , 效 因 的 在 的 , 9 我的 此 我 首 而 作 對 品 所 推 , 推 節 接 廣 本 , 廣 目 播 國 演 到 我們 作 奏家 的 中 雷 增 數 臺 品 的音 的 的 加 不 , 認 了 淸 表 這 識 演 樂文化 的 是 -聽 令 中 不 , X 從 國 衆 可 樂壇」 寒 定 來 否 是我 心 期 認 信 的 中 的 目 因 音 前 爲 樂 每 所 目 努力 我們 星 猜 提 前 期 謎 出 市 的 接 的 固 中 面 定 重 觸 却 H , 在 是 點 西 我 雖 洋 迫 然 發 這 現 個 音 切 有 一樂文化 我 時 希 翻 們 間 望 版 的 中 有 唱 的 聽 介 本 片 紹 機 衆 國 作 本 但 會 9 . 對 或 品 在

廣 有 藏 量 T 欲 豐 富 善 的 其 事 錄 音 , 必 磁 帶 先 利 9 每 其 年 器 撥 , _ 出 唱 筆 片 經 的 費 質 添 與 購 量 新 影 唱 響 片 音 樂 又 節 不 目 斷 播出 有 的 國 外 效 果 電 臺 很 提 大 供 的 在 節 這 目 方 面 也 中

帶 至 激 美好 請 永 久 本 保存 的 國 演 音 最 奏家演奏錄 樂 佳 音 響 , 也 音 重 ; 視 調 保 頻 養 電 工作 的 的 節 重要。 目 更不惜 這 切 鉅資 9 就 為了 , 以最 製作 佳設 最 佳 備 音樂 9. 將 節 新 購 目 唱 . 9: 片 讓 聽 錄 於

介紹 材 樂文化 說 0 亦 出 9 今年 天 了一 識 田 . 9 臺 經 也 灣 也 各 同 常 加 套愛樂 引 以 E 非 的 方 有 起 一半年 常豐富 利 音 面 版 聽衆來信 聽 的 用 社 樂聽衆以大中 、叢書 衆 著 0 也 在 的 音樂 作 印 9 他們 現 共 讓 行 9 9 八風」 我介紹三 特 鳴 了一 吳 有 的 別 心 9 喜 目 己 歡 學 是 此 藝 柳 音樂 術 前 經 西洋 有 的樂 生 音樂書籍 播 最 歌 研究性的 9 我們 友書 曲 出 多 叢 音 兩 中 樂 書 9 急切 除了 大特 房也 , , , 9 都是很 並 古 可是我們在這方面實 , 需 別節 典的 這 非 音樂科系的學生之外,醫學院 編了 要 也 僅 作 是廣 幾 有 目 好 曲家創 浪漫的 , 的 本 紅 播 書 樂 友叢 連 豆 音樂節目的資料 9 串 詞 作民族樂章 也 , 的 有 書 現代的 介紹本 ,拾 很 在太貧乏了, 教我 大 穗月刊 的 如 國 , , 貢 何 唐 演 他 來 獻 不 詩 奏家 們 源 社 1 ; 想 宋 不過 最 理工學院 但 出 , 他 詞 是 版 關 是 1 譜 我們 愛樂 作 的 心 這 曲 曲 的 我們 中 此 家 還 的 該 譯 雜 9. 大 民 學 及 是 充 還 本 誌 其 衆 歌 生 實 需 名 本 不 的 作 國 的 熟 , 要 曲 素 品品 悉 前

亞洲 民俗 音樂 廣 播 大會 從本月四 [日開 始 , 連播 出 7 十天, 介紹 了 韓 國 泰 威 H 本

外 旬

我們 我計

還 劃 有

有

多 目

好 中

歌

9

在

節 多

安排

連 意境

串

的 深

D 藝術歌

曲演

唱 鮮

節 爲

目

9 讓

廣

大的聽

衆

知道

9

除了

般 它

流

行 +

歌

的

歌

曲

9

許

曲

高

雅

9

遠

的

好

歌

9

人

知

9

我們

必先介紹它

推

廣

月下

印尼 這是非常難得的 、菲律賓 香港 、新加坡、馬來西亞等電臺提供的節 、阿拉 伯聯合共和國 ,當然今後,我們還會安排類似的節目播 、土耳其、澳大利亞 目,讓我們欣賞了各國最具地方特色的民間 紐西 蘭、所羅門羣島 出 美國 加拿 大、

(民國五十七年十一月)

八樂壇回顧

況 錄 會 音 有些 年已悄悄的溜走了,似乎只是一眨眼的功夫,又是新的一年開始,迎新送舊 , 一感慨 那麼去年一 ! 過去一年, 年臺 灣音樂界是個何等樣的景況呢? 我經 常在 -音樂 風」 節日裏 ,爲朋友們報導樂壇動態,播送音 了,每個 人不免

於爲 斯國 孟 德 揮的柯普蘭作品 她 爾 際音樂比 去年正月是一 最令人鼓舞的 松國際鋼琴比賽的第三名,她是獲准教育部天才兒童出國深造的一位。六月裏 贏得了首獎 賽 , 來自十六個國家的四十一名青年代表參加了指揮比賽,我國青年女指揮郭 個滿懷希望的月份,當人們的注意力正集中在紐約卡奈基音樂廳 , , 墨西哥酒店」 莫過於幾位年輕的音樂家,音樂學生在國際音樂比賽中爲國家爭得最高的榮 她爲國家帶來的榮譽 ,如行雲流水般的舒暢自如 , 也溫暖了每 個 同 胞 ,加上她的瀟灑態度和優美動 的 心 0 鋼琴 家 陳 必先 的密特 ,一位國 獲得西柏 羅 作終 美貞 林

青年鋼 藝專 日 家瑪 新 格麗 項高 畢 聞 業 琴 社 及 N 家 朗 於 的 楊 所 碩 留 美學 H 小 創 士 K 佩 設 級 主 榮獲第三名 的 的 生 一辦的鋼 國際鋼琴比賽是 劉 演 渝 奏家文憑」 , 琴 參 北賽 加了 , 爲六 紐 , 八月的中 大試 十八歲 最具聲望 約 _ 年 中 的 國 -中 樂 經 度 ,競爭最烈的 國 壇 教 的 少女楊麗貞榮獲冠軍 授評 交響樂團 , 又掀起了一 審團 投票 演 個 奏賽 **派通過考** ,廿六國 個 獲 高 得 潮 取 協 0 0 這 奏 派了代表參 第 該 + 曲 是 月 名 比 去 裏 賽 0 年 首 , 由 樂 在 加 法 獎 壇 日 19 的 本 我 名 她 幾 或 錙 同 件 每 女 時

中 中 耙 以合唱 團 直 , Ш 彼 共計 I堂演 美 瑪 是 落 五年 格 大 美國 英格堡和 + 專 音樂會 陳美滿 麗 唱 大 的 三場 約 特 合 音樂熱季 夏 場 唱 信 有 克及 : 會大學 最多 來米爾庫希勒夫婦的 專 八十 ,六月演唱 美國 有 榮星 五 翁 場 , 合唱 共舉 的 緣 + 的 要算二、 郝 嵐 萍 合 音樂 喜芳二 齊 唱 團 的 , 行十六場,有十場 辛 克 專 會在 的 美國蓋茨堡大學合 永秀 四 臺北 月 韓 場 場 場 獨 的 間 及 1 劉塞 奏會共計十 的 獨 後 維 市 9 朴 備 十一月、十二月間 唱 舉 也 智 會 雲 納 行 軍 惠 人 合 , 是外來的合唱 , 及 鋼 邱 合 唱 使 唱 臺北 場 鳥 唱 琴 明 團 團 珠 專 拉圭的 演 在 , 哈佛 奏 + • 、臺大合唱 市愛樂的 曾道 會 四團:包 托莎教授 月假 有 大學 雄 接二 本 中 朋 或 , 與瑞德克立芙女子學院 袁炳 友大有 連三的 的 團 括三月裏維 Ш 及國 堂 周 , 日 馥 演 雅 光 本的中島和 郞 唱 音 -「耳」 合唱 樂會 談 , 修 場 也 施 納兒童 接不 雅 與 專 , 梁 六 紛 玲 彦 培愷 其 場 暇 至 合唱 次 藤 本 合 沓 漢堡 、徐美 是 唱 地 來 田 梓 的 獨 專 專 , 唱 在 其 此 的

四 札舉行聯 場 管弦樂的 市 合音樂會 交響樂團 演奏會亦有十場之多:自教育廳交響樂團在三月 在 , = В 三月 , 兒童管弦樂團在郭美貞的指 八月、十月共 演 奏四場 ;蕭滋教授 揮下假國軍文藝活動中 指 、五月、十月、十一月分別 揮 藝 事管弦樂團 心 也 與 舉 申 行了一 學 庸 演 場 演

木管五 演 9 美藝弦樂 室內樂演 重奏團 四 在二月裏有二場特殊 奏會也有八場之多: 重奏團的二 場演奏會,鄺智仁母子鋼琴提琴演奏會及臺北室內樂研究社 風格的演奏會 鄧 昌國 • 楊璃 莉 , 周惠仁與李恕信的提琴鋼琴室內樂奏鳴 的提琴、鋼 琴二重 奏 , 西德的 古今室內 的 樂 曲 內 音 專 樂 與

授 師 學 大 音 其他學生音樂會有八場: 演 樂系第十六屆 唱 會 9 蕭滋教 9 授學 中國文化學院音樂系第一屆及藝專音樂科第六屆的畢業演 生鋼琴 包括四場音樂科系學生畢業演奏會, 獨奏會 7,潘 鵬陳 王 律學 生 一提琴鋼琴演 有藝專音樂科 奏 會 奏會 夜間 部 , 鄭 第 秀玲 屆 敎

會 馬卡 提琴演奏會 諾 維 兹基及廖美珍的二場小提琴獨奏會,還有司徒 9_ 在數量上來說 , 去年是較少的 , 保羅 奥立 興城的弦樂協奏曲 夫 斯基及史塔克 演 的 奏會 場 大 提 琴

比 至於 冠 爲慶 軍 表演 祝 會二場 年一 度的 , 國 防 音 樂節 部 示範樂隊及市交響樂 而 舉行的音樂會 並 團 不 一分別 熱烈 演 ; 奏 有中廣公司 場 0 的慶 祝 音 一樂會 全省

較有 意義的作曲發表會僅二場:製樂小集第六次作品發表會,及許常惠作品發表會

顧回壇樂

還 有 東京曼陀鈴 音 樂團 , 桐 野 義 文 的 雷 子琴 韓 國 國 樂 院 訪 華 團 的 演 奏 會 , 都 是 較 特

色的。

功 的 音 在 去 樂 年 活 音樂 動 風 節 目 所 舉 行 的 場 音 樂猜 謎 晚 會 , 可 說 是前 所未 有 , 雖 是新 創 却 也 是 相 當 成

臺北 勵 歌 中 市 比 小 專 賽 學 到 委 生 音 會聯 樂比 分別 對 音 合舉 樂 賽 由 省 的 9 高黨品 辨 興 有 趣 , __ 另外 及國 年 9 提 民黨臺 度的 高 有 全省 國 至 軍 的 文藝 北 省音樂比 市 音 委員 樂 活 動 水 中 準 賽 會 心 0 , 在學 臺 爲響 舉 辦 北 校 的 市 應 中 音 政 民 樂教 族 府 華 文化 音 -樂 中 育 被忽略 國 比 復 興 民 謇 族 運 音 動 的 樂 時 , 有 研 候 究 項頗 中 這 至 心 具意義: 少 救 可 國 以 的 鼓

觀 座 和 過 万 相 這 此 切 磋 音 樂 的 活 機 動 會 僅 限 於 臺北 地 园 9 雖 不 能 說 是泛起 洶 湧 的 波濤 , 至 少 可 以 讓 我們 有 石 相

夫婦 希 開 將 望能 始 復 刊 說 中 我 持 到 蔡繼琨、國樂家呂振原的返國訪問也是去年 共 0 去年 晉 續 去 期 樂 年 、學院院 總 待着他 版 的 算有 音樂 9 蕭 的 長 而 出 返 化 本專 馬 版 國 教 思 界 聰 授 門 0 9 我 是較 在 編 研 國 究音 去 的 爲冷 在 年 中 樂理 國 國 際上 月 民 淡 謠 的 論 的 頗 的學 投 及 , 愛樂 受重 奔 伍 伯 報 自 的大事,他 視 由 就 雜 的 音 歌 誌 , 幾 是 樂 的 曲 位 集 學 停 們同 的 報 刊 音樂家 項 尤令 出 振 時 版 奮 , 獲得教育部及僑 自 由 人痛 , 女指 點綴 中 由 世 國 心 界 揮 青 T , 郭 的 沈 年 不 美貞 寂. 音 渦 好 消 的 樂 聽 息 音 圖 說 委會的 今 指 樂 書 , 出 揮 在 舘 年 頒 家董 今 版 元 獎 界 版 旦 年 又 的 0

去世,給樂壇人士帶來一片悲戚和喟嘆,他畢生貢獻軍樂事業,編撰軍歌,桃李滿門,令人追 去年的中國樂壇,也有一件令人惋嘆的事,即軍樂界慧星

地,更有一番新的氣象。 過去的一年已經過去了,在一年開始的今天,願音樂界的朋友共同努力,希望今年的音樂園

-國防部示範樂隊隊長樊燮華的

(民國五十七年元旦)

音樂年

館 發展 樂團、合唱 是剛開始的時候,這個音樂年毫不留情的走了,另一個充滿希望的音樂年不是正 獎勵音樂創作等 音樂計劃,計劃中包括出版愛國歌曲選集,灌製愛國歌曲唱片,出版音樂書刊,成立實驗國 記得是今年的三月十六日,文化局邀集音樂界人士,成立了音樂年策進委員會,訂定了長期 音樂年已經接近尾聲,許多聽衆來信,似乎惋惜它走得太快。在我的感覺裏,一 團,充實音樂圖書館,培植音樂人才,舉辦音樂比賽,促進國際音樂交流,建立 展 開 切活動 在眼前 音樂

是確切中肯的發展項目,如能持之以恒,且獲得適當的財力支援,則假以年月,中國音樂的前途 必定是光明的 音樂的發展研究,本來就不是一年的短時期可以收得全效的,這些長期發展音樂的計劃

都

展 廣 播 開 在 機 9 出 我 構 且 接 方 日 2 近 作 過 完 爲 傳 成 雖 來 階 然 播 段 我們 看 資 料 9... 看 許 還 在 多 未 這 中 見 個 有 音 作 任 樂 曲 何 年 家 書 裹 的 籍 9 有 創 或 作 唱 此 片 什 , 己 問 廖 由 世 收 中 穫 9

但

I

文化

7

很 備

早

就

演 這

奏 件

家

或 作

團 在

體

錄

成 局

音 策

帶 劃

淮 9

間 的 晋 樂 樂 季 年 節 的 音 9 零 樂 星 活 較 動 11 9 規 可 模 說 的 是 活 頻 動 繁 暫 的 A. 9 幾 不 乎 提 每 , 下 個 月 是 份 幾 都 場 有 較 不 爲 11 音 矗 樂 動 的 會 舉 演 奏 行 着 , 特 别 是 四 五. 月

的 周 馬 月 會 思 六 聰 7 日 表 仇 現 在 儷 國 出 的 際 獨 飛 學 特 抵 舍 的 國 舉 中 門 行 國 9-1 的 格 首 先 吳 伯 爲 9 濃 音 超 先 郁 樂 生 的 年 逝 鄉 添 世 士 E 廿 風 喜 週 味 氣 年 , 紀 在 他 各 們 念 音 地 在 樂 掀 臺 會 起 北 1 9 最 臺 發 高 中 表 的 , 了 熱潮 臺 古 南 樸 純 高 眞 雄 , 等 和 地 穆 舉 莊 行

出 嚴 紀 慷 紀 念專 念 慨 黄 激 刊 自 逝 的 , 還 世 中 卅 或 設 作 週 作 年 品 曲 9 9 獎 那 五 學 月 場 金 九 感 日 人 9 這 在 的 位 音樂 天 際 才 學 演 舍舉 作 曲 9 家 至今 行 的 了 創 黄 給 作 自 我 作 與 留 精 品 下 神 發 深 表 刻 的 會 的 確 印 , 給 音 象 我們 樂 年 策 不 進 小 啟 委員 示 會 除

了 小 提琴 步 此 重 外 疄 0 家 事 指 吉格 像 實 揮 黄 E 日 友 蒙 在 本 棣 廸 愛 教授 的 樂 演 文 交 化 的 奏 響 會 交 迈 樂 流 或 專 9 講 美國 項 在 學 目 臺 錮 下 北 9 郭 琴 盛 , 公主 美貞 尙 大 有 的 一沈茵安 1 加 演 姐 州 出 指 大學 T 的 揮 四 鋼琴 室 場 B 內 , 樂 獨 合 對 奏 唱 專 促 的 專 淮 , 演 西 9 出 德 美 際 鋼 國 音 9 林 琴 銅 樂 聲 教 管 交 授 樂 流 翕 來說 敎 寒 Fi. 授 重 勒 奏 的 , 趙 確 獨 專 元任 奏 實 會 跨 西 進

授 趙 梅 伯 敎 授 的 相 率 蒞 臨 , 把 並 不 沈 寂的樂壇 , 點綴 得 更加 動

灰 心 於 期 事 無 發 展 補 音 , 樂 每 本 位 爲 喜 艱 愛 音 鉅 樂 的 的 T. 作 朋 友 , 或 , 苦 許 1 您 誠 會 意 感 嘆 , 於 點 連 最 滴 起 , 碼 携 的 手 音 努力 樂 館 的 均 無着 去作 落 光 明 但 是 的 遠 氣 景 餒

輝

煌的

前

途

總

會

展

現

的

梨 渦 來 的 的 具 年將 希望 有 特 盡 殊 提 價 前 出 値 9 的音 我們 您的 見 樂 準 解 備 9 舉行今年 重 9 好 新 選 讓 我們 出 度最 來 共 9 讓 後 同 我們 檢討 次 通 過 重 去 溫 訊 猜 9 策 下 謎 劃 9 9 未 或 把 許 這 來 您 也 年 口 中 以 發 把 生 渦 對 音 的 樂年 音 樂 的 事 件 感 想 , 發

權 目 介 作 紹 威 9 的 可 曲 在 家 音 討 國 說 樂常 是強 及其 過 九 際 去 六 樂 壇 調 作 八 識 年第 的 年 動 了 品 的 說 態 中 介 + 國 紹 明 方 等 音 音 七 面 樂 (2) 等 樂 屆 , 風」 慕 也 的 本 , 尼 重 國 都 節 要 按 黑 連 演 國際音 目 奏家 步 串 , 同 就 介 , 在樂 紹 時 訪 班 樂比 激 問 盡 了 暨 曲 亞洲 起了音樂聽衆 可 能安 欣賞 賽 演 奏 優 民 勝 俗 排 9 • 音樂消 3 得 者 音 中 的 樂 圓 愛護 演 廣 國 滿 藝術 播 出 息 , 報 實 本國 還 大 會 新 推 導 汧 歌 音 出 , 樂文化 荷 欣 音 了 賞 幾 樂 蘭 家 項 高 0 這三大 擴 的 德 的 大 訪 莫 情 特 問 斯 緒 中 國 别 際 或 節 音 樂 樂 퍔 目 樂 壇 會 週 1 實 的 本 及 項

的 聽 明 年 朋 就 友 度 加 對 同 計 節 目 劃 的 樂 , 風」 提 誇 出 耀 來 節 , 就教 更 目 是 [僥倖 於 我們 各位 獲 得今年 莫大 朋 友 的 - 度優 安慰 , 同 時 良 0 烈 廣 在 切 播 這 的 兒 節 期 目 9 望 在 金鐘 各位 這 獎的 新 的 , 提 榮譽 出 年 您寶貴 刨 , 將 是 來 給 的 我們 臨 建 前 議 的 . 9 我 願 項 將 鼓 H 勵

通 題 訊 0 ①介紹 4 音樂猜謎 有 清謎,提高聽衆的興趣,及對 系統的樂曲分析。⑤每二月舉 美國白克夏音樂節 實況。② 及對中國音樂的逐步加 一月舉辦現場音樂會,招 安 排 音 樂 專題 座談 招待聽 深了解 會 0 衆 (3) 激 請 專家作 各 類 樂器 示

,配合

國五十七年十二月

們喜愛音樂的聽衆朋友呢

二〇 音樂年的旋律

作後,總有聽衆朋友來信詢問是否有樂譜?有唱片?有些學校音樂老師,還專程來找我,希望能 完整 活動的唱片,包括說明與音樂二部份, 拷貝作爲敎材。我時常在想, 多有意義的 了這個計 的中 那天,當文化局羅立德先生到中廣下M辦公室,告訴我文化局正在計劃出版一套有關音樂年 廣 工作 劃 公司能全力協助,同時邀我能夠擔任選擇編播的工作。當時我立刻就想到 當然義 1 我們的社會和學校,正缺乏這類音樂,當我在節目中播出了任何一首國人的創 不容辭的我們應該盡力;何況文化局又自動提出要拿一大部份來贈送給我 「音樂風」節目那一天是否也能爲這件工作盡些力呢?現在文化局 預備贈送給各電臺及學校;在資料方面 希望 :這 由 收 是 藏 量最 一項

音樂年的中國樂壇,處處呈現蓬勃的朝氣,多彩多姿的活動,綴成昂揚飛躍的旋律 , 因此這

有 聲 資 料 就定 名 爲 音樂 年 的 旋 律 , 套 張 包 括 八 十分鐘 的 內容 0

及促 樂 進 的 水 這 借 國 際 的 鏡 年 音 工作, 9 樂文化的交流 中 廣 公司 而文化局 的 音樂 等 對社會各界音樂 , 管 也 目 推 , 動 像 得 往 有 年 聲有色 活動 樣 的 9 更致 輔 , 這 導 力於復 些 9 欣欣 音樂 與 向榮的景 人才的培植 中華 文化 象 , 9 的確 音樂 振 奮 可 創 民 作 作 心 的獎助 爲今後 士 氣 發 提 9 展 以

樂章 能 稿 家 整 創 盡 困 如 理 作 作 難 整 理 出 品 想 再 9 9 的 只 由 年 段 於 能 音 考 來 落 必 選 樂幼苗 慮後 音樂活 需 澤 分 明 分成 其 9 , 介紹」、「 決定縮 動 廿 的 以致 分鐘 資 小 料 十分不得 範 , 個單元 音樂比 圍 若 要全 , 以 工部收容 賽 已的破壞了完整性 國 , 在 人 選曲安排上又受了一些限制 、「紀念音樂 的 創作爲主, 恐怕就是八百分鐘 會 安排 9 花了下班後二個 等, 了一 遺 國 9 憾的 也難 外樂 , 最後 人歸 以容 是 晚 限 的 E 於 來 納 的 時 編 , 排 時 間 , 因 間 此 也 1 取 因 本 9 捨 此 將 此 國 播 多 頗 不

泊 唱 曲 本 或 國 由 外樂 由 作 藤 中 曲 廣 家的 梓 合 歸 唱 獨 來 創 奏 專 部 作 演 ; 份 部份 還有 : 介紹 唱 ; 小提琴 董 有藝專音樂科管絃樂團 疄 了馬 指 揮 曲 思 的日 一中 聰 本 本 人演 國 愛樂交響樂團 歌 調 奏的 作品 , 演奏許常惠舞蹈 由 鄧 , 跳 郭美貞 國 龍 獨 燈 奏 指 ; ; 組 揮 林 黄 曲 聲 友 B 一端 翕 棣 兒童 的 的 鋼 奔月」 絃 琴 思 樂 小 我 品 故 鄉 楓 大 橋 夜

娥

第

章

光、樂牧 專 省交響樂團 演唱許德舉作品 、北師專合唱團聯合演 演奏師大音樂系合唱團演唱史惟亮清唱劇 在每一分鐘的時光中」;董榕森的梆笛 唱 康 謳 清 唱 劇 華 夏頭」 「吳鳳」 第 獨 一章 第一 奏曲 第 首讚 一首 陽 明 歌 制 春 曉」; 市 禮 作 交響樂團 樂」 莊 本立 ; 演 先生改 華 奏 9 國

編的祭禮音樂。

師 、文化學院 紀念音樂會部份: 北 商聯合合唱團演唱; 政工幹校音樂系合唱 有黃自逝世卅週年紀念音樂會中的大合唱「 吳伯超 **逝世** 廿 團 聯 合 演唱; 週年紀念音樂會中之大合唱 紀念國 防部 示範樂隊故隊長樊變華少將逝世 抗敵歌」, 中 國 由 人 中 , 華 由 建 師 中 大 北 藝

合唱組第一名光仁小學合唱團演唱黃自的「山在虛 汨羅江上;第一屆東星音樂比賽小提琴第 音樂比 賽部份: 有中 廣 與中央日 報社 聯 合舉辦 一名侯良平的演奏;民國五十七年全省音樂比 愛國 無飄渺問一。 一歌曲比賽第一名楊麗娟 獨唱李抱忱作品 國 校

週年,選播他生前

指揮

該隊演

奏蔡盛

通

作

品

一中

華

頌

0

至十一時四個鐘 對於錄音, 撰寫播稿 除了上面包括的 ,這原是我認為較錄 頭的發音室, 每天錄慣「音樂風」 一些音樂幼苗的演出外,還選了榮星 也約好了成音組張登堂先生陪我一 製更傷腦筋的部份 節目 想想似乎駕輕就熟 倒 完童合品 是在 我 預計 我特 唱 塊兒加班工作 團 別申 演唱 的 一個 一請使用 安徽 晚 民 上 ,八十分鐘的 時 謠 星 期 鳳 裏順 日上午 陽 花鼓」。 利 時 節 成

際學 了 緊接着 停止 間 格 目 未完部 外 9 少 後 活動 舍 每 , DU 經 其 , 第 , 驗 份 已 錄下日本小 實 直 有 個 鐘 一天錄完當天「音樂風」 將近下午七點 , 成 工作 我 字 頭 將 就的 們 的 9 直 有 也 到下午五時 時 每 助 到午夜十一時卅 正 間 項閻部長頒獎典禮 於往後的製 是精 段觀 提琴家和 是 極 , 疲 底 爲 匆忙回家吃過 力盡 卅分 配 從 容的 波 音 作 孝禧 , , , 節日後 節目 分總算大功告成 而 還差十分鐘內容將大功告成時 每 可 獨 且 以 首樂 完成 ,可說是最寶貴的收穫了 , 奏會的實況 張先生晚間還需值FM 晚 也因此抽不 ,主持了一項爲慶祝音樂節 飯 曲 , , , 沒想 再 都 趕 0 , 再三診聽 到也許因 這一 下午三 往發音室 出空,這眞是從未 天雖然工作忙 時原預定 , 爲它將製 晚班,我也還得在七時卅分趕 , 請 直 , 成 不得不因爲發 到 音 而 參 滿 成唱片 不有過的 碌 組 推 意爲止 加 而辛 出 柯 中 明 的 廣 , 勤 憲先 勞心勞力的 因配 「青年音樂家 , 結果除一 要求 , 音室另有 生繼 卻 合 音樂年 也 也 從 續 了 就 中 午 協 用 格 獲 助 座 天 推 往 途 餐 錄 談 取 廣

節 排內容 音樂年的旋律」 音 成 樂年 , 我已 組 先生 的旋 成 上將它製 撰寫 T 律」 的 音資料 播稿 幫忙 將 成二個特 還是屬於所有喜愛音樂的朋 不 9 可能 還得感謝 錄音製作 , 又花了一 別節目在 順 利 完成 李 個晚 林先生爲片頭配音,張凡先生的報幕,沒有大家的全力 以至完成母帶及說 0 音樂 上 三月廿八、 一的時 風」 間 友的 中播 , 整 助文字 出 廿九兩天爲慶 理 但由於數量究竟有 一出附 唱片總算 在唱片 , 不過短短六天的 問 祝 內的文字 青年節 世 了 限 這 , 說 , 不 以及 時 明 套 可 間 0 能每 文化 從搜 卽 將來 除 局 集 7 位聽 臨的 製 協 感謝 資 作 助 料 衆都 音 的 樂 位 編

祝音樂節音樂猜謎暨音樂演奏會」,您就極可能獲得這一套二張的「音樂年的旋律」了。 能得到。至於誰是幸運者?只要聽衆朋友來參加四月六日晚在國際學舍舉行的一項「中廣公司慶

(民國五十八年三月)

一一與樂友歡般歸來

談 , 0 也了卻了自己長久的一樁心願,在音樂節的前夕 主持 「音樂風」節目不知不覺已是三年了,三年後的今天,我才算實現了自己許下的一項諾 , 與臺南地區的樂友 , 共聚一堂, 歡 敍

節目本身除了安排特別慶祝節目外,還有四月六日在國際學舍舉行的「音樂猜謎及音樂演奏會」, 動 遊 外 樂會的臺南臺特別給了我這個 ,提高 9 因此 更有 臺南 我對臺南之遊,也嚮往已久。 人們的音樂欣賞水準,特別聯合臺南市音樂界,推出了連續四天的聯合音樂會,主辦音 不少熱愛音樂的朋友 這個文化古都,音樂氣氛極濃,它除了擁有許多出色的演奏團體與出類拔萃的音樂人才 機會 ; 在我收到的許多聽衆來信中, , 才得以前往參加盛 今年的音樂節 , 會 中廣臺南臺爲了加強推 。可惜的是在音樂節前後, 經常有朋友熱情的邀約 動當地 「音樂風 我 的音樂活 南

和 有 許 獲 得 多 T 次偷 作 須 快 要 進 而 有 備 意 , 在 義 的 臺 旅 南 我只 行 . 0 停 留 了 晚 , 雖 是 匆 匆 來 去 . 9. 卻 給 我 留 下 了 多 難 志 的

憶

.

號 的 也 到 半 道 底 1 路 做 安排 像 時 開 青 ? 的 了 始 黎 時 了 如 此 好 的 何 什 間 了 這 麼? 爲 趟 播 田 , 熱 野 可 期 H 往 以 待 的 , 心 充滿 完全 的 後 節 已 聽 的 久 ·目 生 衆 日 的 屬於我自 , 朋 子 機 旅 處 友 裏 理 程 做 了 還 0 己, 更 有 的 -大 好 太 確 望着 的 多 堆 - 9 的 服 有 聽 務…… 窗 事 許 衆 外 該 久 的 那 做 不 信 我都 曾 件 : -片 如 讓 , 緣 四 將 何 自 月三 要 去 色 己 供 爲 世 閒 獻 界 日上午 散 目 出 了 前 , 思緒卻一 個 的 現在 音 九 人 樂 時 的 環 又 車 , 份 我踏 境 起 行 心 伏 途 尋 力 找 不停 中 上 T 9 9 希 條 南 0 至 \equiv 望 解 1 下 有 的 這 決 年 問 來 觀 五 切 題 個 光 我

候了 朋 . 0 在 午二 友 臺 , 他 南 點 們 半鐘 不 的 到 親 # 抵 切 個 達 小 臺 . 熱 時 南 誠 的 , 臺 短 9 就 南 暫 停 如 臺 同 留 節 臺 時 目 南 間 科 的 中 長 天氣 文從 , 從 袁睽 道 9 使 先 人 九 生 覺得 臺 和 長 擔 無比 至 任 每 編 的 輯 位 溫 I. 作 暖 T. 作 的 . 舒 李 同 適 仁 菡 1 , 以 姐 早 及 數 在 不 車 清 站 的

聊 音 樂的 當 我 媒 近 走 有 介 進 個 從 以 空 1 樂 時 中 的 會 友 相 晤 的 9 紙 歡 筆 迎 的 茶 暢 會 談 現 場 9 而 . 9 看 至 相 到 那 聚 _ 堂 張張 時 似 , 會 內 心 相 充滿 識 的 T 面 感 容 動 , 想 . 9 我 到 們 我 們 石 終 相 暢 於 快 藉 的

袁臺 長 輕 鬆 的 說 了 個 1 故 事 , 以黄 色音 樂對 社 會 風 氣 的 影響 強 調 了 我們 需 要正 統

Storage .

目前的

我與樂音

音樂中

的美?

音樂教 位臺南師專的音樂老師,建議「音樂風」能多介紹國人的作品,包括國樂在內 育問 題 提 出 根 本解決的 辦法……

同

能對

樂風 題 就教 節 位 目 從 於最 事 能以介紹新 藝術 近播 工 作 出 的 知的出發點 熱愛音樂的曾培堯先生 青年音樂家 , 播出最新的現代音樂,他也提出 座談會」 , 提供了很 多意見 ,他希望 了一 一擁有 些臺灣音樂環 豐富資 料 境 的 中 的 音

位 臺 南 師 專 的 女同 學 , 提出了許多人都存疑的一 個問 題 , 就是如 何 去欣賞音樂? 如 何 領 略

搜 集節 目資料 位成功大學的男同學, 特別喜歡吉 他演奏曲,他好奇的問我 , 如何安排每天的節目? 如何

心 我還記得那位熱心的光華女中同學 半業還未 位熱 , 她爲了不能圓滿的爲同學們安排每天的午間音樂 而 煩

還有 位 聽 建 議節 目 時 間 是 否 能 夠 提早 播 出

爲了卽將

畢

能

找

到

另一

心的繼

承者而傷

神

0

都 是 **羣熱愛音** 樂 、關 心節 目的朋友 我愉快的 和他們暢 着 , 這是一 次和諧的 相

茶 促 進了 樂友們 感情 的交流 , 也 進一 步再提 醒自己責任的重大

請的是當地幾個學校團體 茶會 , 當晚 我 們 又重 聚於光 與個人的表演 華 堂 , ,以活潑的 那 並 非 個 、健康的 理想的音樂演 、戰鬭 出 的愛國 場 地 歌曲 愛 爲主 國 歌 dh 演 唱

情况 石, 日」的演出。雖然袁臺長說:「我們所舉辦的這個聯合音樂會,只是在音樂之海中投下一顆小 如能激起一些漣漪,那就是我們最大的希望了。」 ,極爲熱烈,遺憾的是我沒能留下繼續欣賞「世界音樂日」、「民族音樂日」、「兒童音樂

親身體驗到樂友們的共鳴,以及臺南臺從袁臺長、文科長至每一位工作人員全心一致的努力 我深信,這一個開始,遲早將蔚成澎湃壯濶的風氣,發揮音樂對社會的深遠影響。因爲我已

(民國五十八年四月)

一二 一年來的中國樂壇

我 檢 時 想 想 討 我 製 0 就 的 特 作 從事 欣 以 時 地 類 逢 候 邀請 於大 似 音樂 個 , 大衆傳 音樂專 還 衆傳 是依 年 與 來 播 音 家們 播 舊存 的 音樂 中 工 作 在 舉 國 推 雜 -行座談 者 樂壇」 廣工 0 誌 的 現在 創 立 作八年多了 刊一 場 , 會 節 週年 面 目 9 對這 僅 但 , 就自己多方接觸的了 是 , 個題 來回 主 , ,幾乎每年在 編先 時 目, 一 憶過· 間 毫 生 也許 不 去,更主要的 激 留 我 情的 又是老話 以 年將 \exists 解 年 盡的 年來 9 寫 重 年 是 的過 此 提 如何從檢討中寄望將 時 的 感 候 9 中 但又不 去了 言 國 , 0 爲新 樂 壇 , 能 許 年 不提 多老 特 爲題 别 問 9 節 來? 因 題 寫 目 此 , 此 有 總 9

奏 聽 音樂 會場裏冷 先 從 會可 音 樂 落得 說 會的聽衆 是 令人 十分勤快 心酸! 說 起 , 0 讓 眼見音樂會的聽 因 我們 爲 一音 看看過去 樂 風」 衆 節 年 日益 目 中 9 減 9 每 有 少 週二 那 , 此 過 播 演 去 出 出 年 國 中 內 外音樂 9 有 此 該 會 是相 的實 當 況 叫 選 輯 座 的 演

為促進文化交流,外來的 演出 計有

- (1) 多風 美國大提琴家盧特柯 夫 斯里 與 /鋼琴 家尼 爾 遜 的 重奏音
- ②洛杉磯醫師交響樂團演奏會 0
- ③菲律賓雅歌合唱 團演 唱 會
- 4 美國文化大使郝齊克鋼琴獨奏會。
- 奏會。 ⑤美國洛氏基金會亞洲音樂藝術交流負責人席柏指揮臺北市交響樂團 與光仁中小學管弦樂團

⑥美國女鋼琴家蘇珊 ・史塔鋼 琴 獨奏

演

(8) 西德鋼琴家施洛特獨奏會 0

7 韓

國男高音金金煥教授與世紀交響樂團

聯合演

出

- 9維 也 納兒童合唱團演唱會 0
- 10 德 國男 中晉吉赫勒獨 唱會 0
- (1)西德指揮家 圃綠梅博士 指揮市交響樂團演 出
- 12日 ③西德指揮家柯萊特指揮世紀交響樂團演出 本等樂家宮城慎三及其女弟子參 加 中 ·日首居 筝 ·樂演

- 迎美國花腔女高音伊麗莎白・柯兒獨唱會
- (1)美國小提琴家麗絲・莎碧羅獨奏會。
- ⑩西德鋼琴家克勞斯獨奏會。
- ⑪美國紐約茱麗亞德音樂學院弦樂指揮辛克曼夫婦雙提琴演奏會
- ⑩韓國小提琴家朴敏鐘與市交響樂團聯合演出。

⑧美籍匈裔豎琴大師,阿利斯蒂特・馮・

吳志勒豎琴獨奏會

- ⑩美國德州少女合唱團演唱會。
- ② 手國大提琴馬樂伯獨奏會。
- ◎西德小提琴家雷恩・史比洛獨奏會。
- 20印尼鋼琴家伊娜娃娣與陸迪拉班的雙鋼琴演奏會

國人獨唱(奏)會

- ①劉塞雲獨唱會
- ②周唐可鋼琴獨奏會
- ③馮德明琵琶獨奏會。

③臺大交響樂團演奏會

2 1

華岡交響樂團

演奏會

0 0

世紀交響樂團演奏會

4

藝專交響樂團協奏曲音樂會

①師大音樂系管弦樂團演奏會

⑤省交響樂團演奏會

0

⑧ 王正平琵琶獨奏會⑨ 玉正平琵琶獨奏會

國内團體演出

⑩曾乾一

獨唱會

⑨席慕德獨唱會

0

⑧臺北市青少年管弦樂團演奏會

0

- ⑨師大音樂系師生聯合音樂會
- ⑩才能教育兒童小提琴巡廻演奏會
- ⑪臺大合唱團巡廻演唱會。
- 迎榮星兒童合唱團演唱會

③永福國小兒童管弦樂團演奏會

- ()臺北市教師合唱團演唱會
- 15和友合唱團演唱會。
- ⑥中國青年管弦樂團演奏會。

① 國防部交響樂團演奏會

特定主題音樂會

- ①由救國 專 , 教育部等單位安排的愛國藝術歌曲合唱大會及大專合唱團觀摩演唱會
- ② 各音樂科系應屆畢業同學的結業演奏會。
- ③省交響樂團主辦的中國現代樂府五次發表會
- ④中國現代音樂學會主辦第一屆現代音樂作品發表會。

- ⑤文化學院音樂系演出神劇「以利亞」。
- ⑥臺南家專音樂科公演卡雷頓歌劇「瑪姬的幻想」
- ①「製樂小集」第十次作品發表會
- 8 第一屆國泰兒童音樂比賽優勝者演奏會。
- ⑨臺灣全區音樂比賽優勝者演出。
- (10) 中廣公司 主辦的 一章 一瀚章 詞 作欣賞 會」 與 第 四 屆 中國 藝術歌曲之夜」。
- 自會道雄指揮演出歌劇「鄉村騎士」。
- ⑫遠東音樂社主辦的「德國歌劇電影節」。

些演 富羣 出 上沒有往 外來的常 ġ. 一衆的 我深 出 當 然 , 也 年 這 藝 信 術 若 轟 演 份記錄 生 動 出 被 能 已經 活 的 我遺 在 臺 場 9 不少, 同 漏 只 演 面 了, 是我 時 出 0 我曾 也 9 有 我們的聽 所幸這只 在 可讓友邦人士了 些更負 臺北 兩 度赴 地 衆會有 是一份參考的資料 有講座等教育的意義 區 港欣賞兩 所了 解的 解我們的 像 欣賞維 屆 香 , 港 並 進 也 藝術 不 包括臺灣全區 納 步與繁榮 ,讓讀者了然於 兒童合品 節 9 只可 的 演 唱 出 惜 團的 叫 各地的 其 座 興趣 中 一年來音樂演 , 引人 不 ·乏世 音 而 熱烈捧 「樂活 的 界 節 水 動 目 進 小 出 場 , 的 , 同 在 時 流 概 來豐 的 賣 貌 , 演 有 必

擔 , 在 演 出 數 團 量 體 的 比 例 演 上 出 較個 自 然 較個 X 的 演 人容 出 易 要多得 招 來 多 聽 衆 , 些 一音樂會事 務 的 世 能 有 人分 作品 式與 泛濫 舉辦 發表 根 能了 出 基 現 雷 提 發 퍔 作 解 代 會 況 供 我 表 的 整 品品 的 音 的 特 表現 會是 個 能 發 樂 說 音 别 可 , 作 的 計 表 惜 實 樂 注 忽 不 會 略 會 寫 的 在 交 意 E 曲 換 夠 去 基 者 作 是 的 也 , , 我們 的 研 本 從 絕 在 節 最 , , 美感上 觀 對 許 討 訓 目 忽 關 , 重要的 要忠於自己, 多聽 太需 練 摩 略 , , 心 其 也 的 研 了 的 要積 究中 需 培 il 很 衆 中 是 是這 要寫 靈的 多不 無法 新 養 不乏各類新 極 作 , , 然後 易引 接 此 作 來 感 品 加 含義 發抒 受那 年 強 求 應 的 來 作 取 起 發 , , 此 還必 感情 如 共 作 深 曲 進 表 , 我們 刻 步 何 鳴 怪 品品 會 才的培養了 需 能 異 與 9 , , 當然 深 是一 表達 的 到 拉 前 由 有 底 近 衛音樂 入淺 於 新 創 培養了 作 條 思 演 音響 工 與 想 奏者 出 力 該 聽 作 走 衆 , , 0 0 , E 雅俗 的 作 的路 也 或 的 多少音樂創作的 國 的 而 是 曲 立 不 距 技 在 共賞歌 者 音 ; 能 離 術 國 比 係 坐在 固 樂院 另一 呢 與 內 賽 然要在 的優 ? 熟 我 , 停辦 方 象牙 藝術 我 經 練 曲 的 面 參 勝 常 亦 現代 塔 接 作 T 的 不 加 作 介 , 感受應 裏 棒 者 # 作 過 紹 無 品 音樂的 曲 關 大 0 五 , 由 , ?! 多數 每 年 孤 或 者 係 各 又 年 必 芳自 該 是 友 , 0 舉行幾 定要 有 技 靡 特 的 邦 是 音 賞 多少 巧 靡 相 别 新 樂 國 打好好 之音 作 會 通 是 成 形 演 場 而 品 電

教 容 同 會 時 , 和 又 話 音 口 又 類 說 樂 提 生 廳 高 回 活 走 來 生 急速 進 活 , 的 多 聽 而 家 境 多變 庭 界 音 樂 , , 化 音 照 而 響 理 音 煩忙的 能使 市 樂 場 會 的 的 生活多采多姿 工作後 繁榮 聽 衆 確 , 廣 實 自然要鬆弛 越 播 來 節 , 使人 目 越 的 少了 普 有 神經 遍 高 超 # ;費心: 增 世 深 廣 紀 遠 色的意 了 以 的欣賞 人們 來 境 , 欣 音 , 音樂 賞音 樂欣 旣 能 賞已 樂 充 似 的 實 乎 接 從 生 增 觸 宮 活 的 廷 面 精 內

績

有 神 E 的 也 難 負 怪 擔 赴 , 퍔 而 樂會 從 美學 的 聽 1 衆 來 看 日 益 , 音 减 小 樂 正 處 於 不 景氣 的 停 帕 狀 態 什 麼 怪 誕 . 誇 大 和 諷 刺 的

寫

法

音 差似 敏 的 是 銳 的 的 家 , 促 有 感受 下 們 使 此 努 音 評 寫 樂水 力 論 , 樂 有 0 , 這 評 寫 準 在 種 者 作 我 的 提 不 , 的 們 往 的 高 忠 能 實 往 力 樂 , 我 的 不 壇 , 們 夠 還 風 , 愼 得 寫 需 氣 樂評 重 要 要 9 卓 有 的 9 造 誠 的 越 確 懇 的 成 該 E 錯 的 經 音 加 1樂評 誤 以 態 夠 檢 度 少了 ; 更 論 討 , 有 謙 及 , 0 它 改 此 但 和 記 不 的 是 E 者 風 僅 旧 們 度 是 能 提 , , 具 憑 備 在 高 沒 着 了 般 有 良 音 樂修 聽 聽 知 衆 到 , 作 眞 養 的 誠 品 水 9 的 的 對 進 情 去 音 寫 更 況 樂 能 內 容 可 鼓 交 惜 有 勵

其 次 我 想 提 到 的 是 有 關 出 版 及 版 權 的 問 題

家 是 讚 若 市 府 的 多 揚 無 的 各大樂器行及 創 項 的 成 捐 活 去年 作 創 長 動 助 的 夏天 在 舉 與 , 文化 是 惟 支 初 , 持 過 賽 由 有 , 來陪襯 書 的 我 聽 去 國 ; 店 沒 應 衆 指 泰 而 有 邀 支 定 在 航 , 想 持 人做過 負責 曲 美 空公司 , 從已 國 本國 仍 中 第 非 , , 出 我們 安定 音 則 主 二屆 9 版 樂 靠 辦 田 的 是 幸 決定 I 或 , 0 才 我 泰 中 福 商 歐 兒童音樂 國 能 們 安 的 界 洲 鋼 及 促 必 排 社 許 使 琴 多 得 會 私 本 樂比 及 中 要 人 國 國 0 國 開 捐 家 小提琴 作 因 此 音 始 助 賽 曲 , 對 的 樂 家 , 0 曲 的 惟 的 儘 音 籌 由 管 譜 進 作 樂 備 I 有 我們 中 步 商 文化 演 品 I. 去選擇 作 0 奏 企 9 業界 爲了 者 這 有 T , 重 了 作 這 在 贊 決 視 進 輔 項 國 , 結 定 助 爲 中 內 步 導 音 果大大的 指 或 器 的 上 振 樂活 樂 興 定 作 I , 業 樂 的 經 曲 品 比 動 濟 敎 9 失望 我 才 謇 是 自 援 並 值 發 跑 能 史 由 助 遍 鼓 生 得 的 不 掘 9 鼓 樂 政 翻 了 勵 11 , 勵 治 是 壇 版 臺 作 可 北 政 新 的 曲 能

使 我 國 國 + 編 分 的 的 倒 本 是 寒 13 ili 提 少 9 連 琴 • 可 起 教 惜 碼 材 幾乎沒 的 中 樂 有 譜 馬 有器 都 思 聰 不 樂 易 的 方面 獲 小 得 品 的 印 曲 中 行 9 .. 國 林 出 版 曲 聲 翕 譜 9 如 的 9 只 作 何 找到 談 品 演 專 集 出 了 黄 中 友 推 有 棣 廣 數 的 首 9 最 及 鋼 鼓 新 琴 勵 曲 11 提 創 0 作 這 琴 曲 呢 譜 項 發 , 現 鄧

版 手 在 多 中 有 非 權 中 這 9 每 立 法 我 月 在 種 握 樂 翻 樂 法 情 有 新 了 譜 況 版 解 歌 足 以 出 者 的 打 爲 推 版 9. 9 開 的 或 什 誰 這 行 是 文 麼 9 化 原 環 權 意 出 我們 問 付 封 版 E 寶 出 藏 題 不 商 . 付 抄 動 歌 的 不 9 給 牽 譜 照 願 曲 鑰 作 匙 出 費 相 意 作 曲家 品品 去 製 促 9 1 的情 對 我 印 版 成 作 們 新 行 X 2 曲 類 需 呢 也 作品 況 費 較 要版 ? 有 有 隨意 的 好 益 所 並 權 以 印 0 0 出 惟 造 將 中 立 行 版 法 成 合 廣 -9 印 唱 公司 能 除 這 0 行 作 夠 作 種 T 那 新 本 品 保 曲 情 歌 家 況 改 身 護 不 譜 與 編 是 , 這 9 在 寶 作 也 成 0 一部 件 我 藏 品 因 在 爲 實 主 的 賺 的 沒 際 持 方 錢 , = 法 掘 有 的 從 的 者 版 部 I 事 , 作 就 權 這 及 再 樂 製 外 件 是 制 出 風 原 造 度 版 T 節 則 者 的 者 我 作 存 們 的 目 1 9 9 他 在 試 渦 中 需 有 問 們 程 要 ! 太

文化 商 原 及 版 遨 資 書 資 徜 於 譜 源 位 的 或 作 9 創 種 錄 -曲 作 生 定 音 家 作 要 創 意 採 造 時 品 政 用 間 料 府 世 並 作 件 岩努 後 加 作 曲 強 家 9 品 力提 若 有 子 人 效 以 自 X 的 倡 保 然 文化 均 版 得 護 權 享 可 0 發 將 法 任 有 案 展 之非 何 權 就 9 利 否 個 要 法 0 成 翻 則 國 有 功 對 製 家 脏 的 以 文 如 化 家 有 確 低 立 及 於 意 給 版 知 鼓 原 子 識 權 版 勵 特 法 價 的 作 定 案 發 權 錢 曲 出 展 家 利 , 就 售 及散 及 得 藝 以 , 播 人 鼓 加 則 都 勵 入 如 發 何 並 對 生 個 能 創 文 學 阻 造 或 要 多 求 力 本 音 個 出 當 的 國 樂 版

菲 貝 際 律 性 宿 協 的 及 約 版 權 泰 像 協 則 柬 約 爲 甫 9 貝 寨 像 爾 聯 -協 寮 合 約之 國 國 敎 • 會 育 巴 員 基 科 斯 學 9 文 日 坦 化 本 及 菲 組 和 織 律 印 度 賓 主 都 理 9 是 的 兩 國 個 際 際 協 約 版 版 權 權 均 協 協 F 約 約 參 之會 及 加 世 0 員 界 智 9 力 财 錫 蘭 產 組 四 織 基 所 斯 主 理 坦 的

兒 亞 缺 成 奏 大 又 匠 最 來 能 好 的 童 行 衆 . , 0 0 還是 音 對 維 對 要 稚 作 前 H 試 能 0 樂比 於 持 演 成 以 曲 自 有 齡 想 教 奏 我 爲 父 陳 家 生 的 己 9 9 後 們 若 若 賽 育 計 情 母 NA 或 眞 盟 家 還 是 先 11 部 才 況 也 該 TF. 同 提 廢 中 是 有 有 的 行 有 爲 有 在 琴 作 兒 機 例 止 華 合 生 多 演 0 命 所 少 童 奏 楊 會 組 7 民 平 曲 9 羅 藝術 貢 冠 家 培養 或 的 家 11 親 九 9 總 出 獻 歲 輯 的 赴 軍 稚 佩 9 歐 隻 及 資 會 的 版 音 他 最 創 3 齡 樂 爲 身 今 賦 於 只 作 因 隻 所 -0 遠 六 是 美等 優 創 此 身 該 幸 年 9 爲 就 月 作 渡 度 異 内 出 具 運 9 臺 兒 + 我 備 地 的 是 或 重 與 9 良好 洋 童 六 作 達 樂 演 想 灣 的 9 + 全 奏 他 音 出 成 專 H 曲 , 9 人才夠 演 肯 所學 樂藝 環 國 家 孤 品 IE 蔵出 除 奏 境 寂 晉 辦 式 們 演 非 樂 目 得 中 的 法 成 奏 術 9 或 有 比 忙 水準 深 立 的 本 的 11 9 9 親 , 這 於 國 修 造 賽 的 他 心 , 父母 文化 小 希 教 方 還 的 養 靈 9 照 法 是 對 年 年 望 學 得 音 9 顧 忍 樂院 特 有 多 音 1 來 在 0 自 9 9 幾 方 意 樂天 受了 提 以 因 掏 各 , 引 許 爲 琴 方 維 此 孩 腰 面 9 組 自 她 賦 起 持 包 童 3 多 面 9 舉 均 生 作 供 幼 實 的 1 冠 了 成 如 計 年 此 家 發 磨 軍 不 能 曲 應 長 不 遷 難 的 少 發 家 樂 方 班 宜 後 揮 9 譜 辛 爭 是 應 始 太 若 赴 ? 生 可 9 影 巴 自 她 論 極 該 11 對 成 明 0 9 黎 認 峯 響 爲 音 離 爲 是 或 本 9 直 樂 普 接 自 家 國 名 最 爲 曾 而 9 , 使 作 文 佳 因 經 有 漏 由 家 在 9 根 化 環 此 樂 所 的 作 品 夕 妣 + 9 獲 作 品 延 無 境 N 本 而 而 , 欣 需 聘 的 所 的 生 非 -不 國 爲 9 辦 = 得 泰 聞 演 在 樂 但 0 欠

6-家 在 層 臺 的 任 造 教 , 施 以專 業的課 程 ,有天賦 的孩童得到適當的 成長與栽 培後 ,

再

展

翅飛

翔

,接受更深

會 的 黄 播 播 il 實 花 將 主 事 的 , , , 連 實 敗 , 而 電 由 原 壞 卽 這 視 於 黄 我 此 則 了 將 色 音 音 I樂節 響市 都 們 社 被 歌 的 失去了 還是要 均 會 另 流 傳播 場的 風 行 目 批靡靡之音來取而代之 氣 音 , 1繁榮, 已久, 卻每況 樂依 再 , 0 聽衆早已沒有了選擇的 也 三呼 許 然泛濫 籲 提供了更美的音樂,充實了人們 這 政府就是 愈 市 句 話 「大衆傳播 0 , 不久前 臺 再 不禁 說 視 還是 與 華 , 報上 , 多餘的 一視的正 音樂 在流行歌曲短 而在它們短暫的生存時間裏 餘地 刊 節 出 統 目 了 , 音樂節 因爲廣告客戶左右電視 有 9. 應 四 主 暫的自生自滅生命裏 • 五十 動 目 的 教 精神生活 , 育 首 均在廣告至上的 廣 靡 大的 靡 之音 ,但 , 草 衆 在另一 已不 節 被 目 政 0 , 它們 府列 生 知腐蝕了多少人 壓力下 方面 否則 存 是 爲 也 我 禁唱 不 已 , , 被迫停 們 成 大 容否認 衆傳 的 明 , 日 事 社

樂壇 年 是 題 的 極 9 音 會使 迫 樂教 間 切 的 我 來 樂壇 們 育 的 的 中 在要好 問 國樂 到 上 題 安慰 還 壇 不 , 心 交響樂團 能 切下, , 有 不是沒有值 源著的 我寫下了這些感想 的 變 組 化與進步 織 得我們 與 水準 歡 欣鼓 , 但願 , 都 舞 是我們 其 的 餘 個 事 , , 個的 十分關 像 只 是檢討 音樂 年之後 切的 廳中 過 的 去 , 更願 , 音 在最近的 響 寄 見其改 效 望 果 將 來 與 將 進 舞 臺設 來 發 0 也許 現 中 備 問 問 題

二三 本國的交響樂團

印 與 刷 粗 團 在 簡 I 一作日誌 個 ,它紀載的三十年前交響樂團的演奏活動卻使我衷心 偶 然的 0 那 機 是從民國三十年到三十 會 裏 , 我從林 聲 翕 教授 七 珍 年間 藏 的 敎 音 樂資 育 部 中華 料 中 感佩 交響樂團的演奏紀錄 看到一 叠泛 黃了 的音 0 樂 雖 然節 節 目 目 單 單

的「蝙 曲 之夢」, 曲:從貝 刻 ; 另外 舉 蝠 林聲翕指 民國三十七年五月二十三日到七月十一日這八週的夏季星期音樂會爲例, 還有一 雷姆 多芬 序 曲 斯基 本國 、舒 , 揮 斯邁 伯特 人 中華交響樂團 八的作品 考薩 坦 、舒曼、 可夫的 那 的 , 包括 我的 柴可夫斯基、法郎 在南京的玄武湖音樂臺演 「天方夜譚組曲」、 應尚能的 祖 國, 荆軻」 以及 克、德伏乍克的交響 些近 莫索爾斯基的 插 曲 年來 奏。 及林聲翕的交響詩三章 每場的 難 得演 「荒山之夜」 出 節 的 曲 目 到孟 包 序 曲 括 德 芭蕾 到 每週日下午七 爾 「海」、「帆」 約翰 五 遜 舞 的 首 史特 曲 大 仲 1 勞斯 小 夏 的 時

市

民

怡

情

港 等 0 短 短 的 八 週 , 演 出 了 近 四 + 首 不 同 的 交響 作 品

長 漲 , 敎 年 在 9 育 要 五 這 建 月 份 部 冶 裝 性 等 , 他 訂 單 座 的 位 覺 成 去 香 樂 得 處 册 , 會 南 的 不 堂 京沒 出 節 很 目 有 單 年 不 引 簡 9 個 音樂臺果然矗立在 單 言 可 中 , 若是蓋 用 , 的 指 音樂會堂 揮 露 林 天 聲 的 翕 玄 音 提 , 武 樂臺 推 到了 湖 展首 的 南 口 翠洲 能 都 京玄武湖 的 性 就 音 0 那 比 樂 風氣 兒 較 音樂臺的 草 大 緣 0 有 如 阻 他 落成 茵 就 礙 花 去 0 見了 當 經 紅 過 似 時 百 錦 市 物 民 長 成 價 國 爲 格

從這 肅 十 靜 年前 兩 堂 我 9 份節 舉 不 看 是像 招待 行 到 目 的 另 嬰孩 樣多了 單 這些 份 9 ; 我 同 感到 不 節 年 , 但 得在 目單 + 是樂團 那 - 1 場 是 是完全不 內 丢果 月星 本身 個多麼富有 的 皮廢 期 同 組 的 音 織 樂 紙 曲 朝 會 ; 目 1 氣的 水 不 的 9 準 得 其 節 1樂團 以 中 目 在 及 座 有 單 音 墊 很 0 , 樂會的 上 節 多 那 行走 月單 是 是 我 每 次數 在 週 0 內還印了 現 臺 日 北 在 E , 是 從 午 在 會場守 否 臺北 來 + 也 不 時 進 的 曾 步了三十 音 約 聽 刻 樂 過 在 , 會 包 的 南 秩 括 曲 京 年 序 : 子 洪 保持 呢 比 武 光 路 耙

三 個 職業 樂 團 的 滄 桑

改 臺 備 目 灣省 總 前 部 臺 政府教育廳交響樂團 灣 歷 樂團 史 最 久 首任 的 立交響 夢 樂團 長是 0 民 蔡繼 是 國 臺 四 琨 灣 一十五年 省 三十 教 育 八 我在中學唸書時 廳 年 交 響 九 月 樂 由 專 王 錫 它 奇 的 , 就 接 前 任 身 曾在臺中欣賞過 第 是 民 一任 國 三十 專 長 四 0 這 年 民 個 國 成 交響 几 立 + 的 年

重 在 每 年 + 月 間 社 教 運 動 時 到 臺 灣 全 省 硘 的 演 奏 會

T 時 顯 大 規 團 副 找 得 專 模 不 不 夠 的 居 長 到 個 更 了 然落 音 樂 鄧 漢 理 樂 專 , 得 錦 正 會 想 在 式 ; 的 民 如 . 9 此 張 的 演 T. 或 作 下 大 演 出 几 勝 出 水 + 場 , 也 都 進 九 0 定要 把 想 Ė 年 指 在 六 臺 請 逐 月 揮 年 改 北 的 專 提 外 任 0 組 務 在 的 高 交給 這 中 由 人 演 戴 種 0 奏 兩 粹 種 李 困 年 倫 0 泰 難 有 多 接 祥 前 下 JEE 任 戴 專 第 0 已 員 粹 史 經 惟 爲 倫 任 了 有 亮 專 專 退 \equiv 幹 長 長 干 休 了 退 0 年 每 休 金 年 留 歷 六 多 史 下 樂 星 的 專 團 期 9 有 至 臺 長 遷 此 灣 往 八 , 省 就 臺 專 星 教 把 員 中 期 育 專 在 舉 廳 臺 務 行 交 手 中 給 次 越

專 的 芬第 當當 員 到 AH 民 友 首 國 犧 北 但 九 交響 任 是 五. 牪 市 兩 專 時 政 府 平 曲 長 八 間 年 前 在 兼 交響 指 春 精 鄧 民 天 專 國 揮 力 樂 長 Fi. 0 , + 他 臺 世 金 在 們 北 離 缕 民 九 除 來 開 年 市 國 政 維 紀 定 五 樂團 期 府 念 持 + 呈 貝 的 舉 几 多芬二 行 請 年 9 行政 而 演 他 成 們 奏 立 由 會 院 百 的 陳 , 暾 年 樂器 至 核 今 定 初 誕 也 大 後 是 繼 辰 也 規 借 任 紀 是 , 臺 模 來 歷 專 念 演 地 北 的 盡 長 兼 奏 舉 市 艱辛 9 樂 行過 指 會 政 府 譜 揮 中 0 盛 交響 是 最 大演 歌 手 初 樂 劇 抄 是 出 選 專 的 由 粹山 才 9 鄧 這 動 IE 的 式 種 國 情 成 和 音 樂 立 況 愛 會 好 鄧 直 百 , 音 貝 位 昌 延

到 隊 長 年 第 周 時 仕 個 間 璉 職 任 業 中 交 團 是 響 長 由 樂 國 9 陳 防 團 秋 部 是 盛 示 指 防 範 樂 部 揮 隊隊 交響 去 年 樂 員 團 五 再 月 加 , 他 這 F 們 從 也 在 各 是 國 大 壽 父紀 專 命 院 最 念館 校 短 音 的 舉 樂 行了 個 科 交響 系 第 網 樂團 羅 次 好 演 手 9 奏 從 組 會 成 成 後 立 就 到 由 壽 解 示 節 散

寢了 不准 學 0 雕 生 參 然 加 他 校 們 外 演 活 出 動 的 成 , 這個 績 不 錯 交響樂團 , 但 是 就 因 團 這 樣 內意 解 見不 體 了 合 , 制 度 不 健全 , 最後又因文化 學院

制 照 理 不健 說 全 , 臺北 , 團 員的 市交響樂團 薪 水 不 合 佔 理 盡 天時 9 無法上 • 地 軌 利 人 道 和 的 條 件 , 應該 是演奏家嚮 往的 地 方 卻 也

因

業餘樂團水準不夠

成 法 立 做 專 的 除 到 臺 T 臺灣 專 灣 這 業性 電 個 大學交響樂團 視公司交響樂 職業 樂 專 性 的 交響 水 進 樂 團 1 世 都 專 紀交響樂團 已 9 其 解 他 散 像 0 現 民 在 , 或 中華兒童管弦樂團 的 四 業 + 餘樂 几 年 專 成 有 立 華 的 圌 中 交響 國 0 他 青 們雖 樂團 年 交響 有 , 熱誠 樂 或 立 團 遨 , , 術專 有 民 幹 國 勁 科 五 學 , 到 校 底 交 年

奏會 準 也 高 將 目 去年 香港 前 舉 行 在 的 亞 五場 十二月 洲 愛樂 不 地 間 管弦樂團 品 同 就 節 如 日 目 連 的 本 是這 舉 演 菲 行了六場不 出 兩年 律 0 賓 才發 、韓 展 國 同 節目的演 成 • 職業性樂 香 港等 地的 奏會,今年二月的第三屆 團 1交響樂 的 , 每週在 專 水 大會堂 準 都 比 由 本 國 市 國 的交響 際藝 政 局 術 舉 辦定 樂 節 專 中 期 的 他 演 水

任 在 美國 美國 交響樂 , 交響 樂團 專 聯 盟 是正 這個 統 音樂 組 織負責聯 發展的樞 絡樂團 紐 ,和 其他音樂表演共負有推廣 , 促進交響樂事業的發展 音樂 它 方面向 敎育 大衆 政 的 府 提 責

交響樂團

,

怎不

令人

il

寒?

出 建 團 議 也 , 支持 有 樂 -團 輔 助 9 機 另外 構 和 9 大多數等 營業部 等來協 樂團 都 助樂 設 有 團 由 敬 發 展 重 一藝術的 0 樂團 有 社 會名 了 良 好 流 的 組 成 社 的董 會 關 係 事 會 , 將 當 更 能 年 銷 中 華 交

取

經

費

備 指 了 力 支 揮 樂 , 專 添購 持 , 目 也沒 去逝 指 和 前 揮 樂器,補充管弦樂譜 社 有專任 會的 的 的 本 大指揮 國 重要 關懷 僅 性 有 指 家托斯 愛護 揮 的 0 今天 職業交響樂團 , 再 0 加 , 卡 除了要確立樂團的行政制度 9 臺灣省交響 尼尼說過 特別是推展本國管弦樂作品外,還得羅致國 此 制 度上 學團 句話 的 臺 灣 不 合 理 : 因 省教育廳 張大勝辭職 「沒有壞的樂團 9 團 長 與 ,權責劃 臺北 也沒有多大的 而缺 市 了 分清楚, 政 , 指揮 政府交響 只有 權 壞 9 臺北 提高團 的指 樂團 限 際名家培植優 0 比 市 揮 9 起三 交響 員 極 0 人素質 需 十 樂 這 政 年 團 句 秀 府 , 前 話 人 擴 機 專 的 長兼 才

強

調

中

充設 關

大衆 達 9 , 社 便 , 再 會 口 建 經 訓 樂 專 立 濟 練管絃樂 夠 的 與 水 學 擴 校 準 充 音樂教 人才 的 與 音樂 社 會的 9 還可 批 育 評 也 經 濟 培 與 得 報 改 發 養大批聽衆 進才行 導 展 成 , 本 正 比 國 0 經 的交響樂團 0 , 費 因 它的 此 解 決了 水 , 本 準 國 就大有前 又與教育 9 水 的交響樂團 準 提 途了 發展 高了 除 成 , 又 了急待 正 有 比 0 羣能 解決本身的 學校音樂 接受藝 教 術的 問 育 題

民國六 + 四年 月

四 夢痕集序

內涵 林聲翕教授囑我爲他的「夢痕集」寫序言及詮釋 帶給人更深的美感,它又往往會神妙的 首好 詩 ,讓 人吟咏之餘 ,還回 味 無窮 , 如 在刹那之間 經 過] 固 作曲家再配以優美的旋律 然因爲本集中的十二首歌曲 ,給人意想不到的寶貴啟示 則更能發揮 都是 它的

韶 命 我所主編的 1 所凝結的眞情與美感中 重 新投入這些歌聲的瀚 「音樂風 每月 新 歌」, 海中 我對它們較爲熟悉之故 任意遨遊!徜徉!隨着思緒的奔馳 ,對 我來說 , 這何嘗 再度享受陶醉在音樂與詩 示是 件偷 快的 選自 使

每月新歌的誕生

說起林教授爲 音樂風節目」 寫每月新歌 該回朔到民國五十九年的八月在中國廣播公司 東

地

中

豐

收

他

曾

經

說

過

作 人 重 康 上 經 裹 意 成 歌 佳 理 E , 境 事 努 曲 賓 更 我 們 的 以 實 世 力 ! 藝術 大家 會中 芬 他 終 最 於 而 先 熱烈 推 歌 從 個 曾 精 生 民 月 談 爲 出 緻 , 國 後 發 有 的 了 及 歡 才 近 新 五. 言 迎 目 , 思 八 鮮 + 推 前 當 , 尤其 九年 + 活 出 社 時 , 雅 會 創 首 潑 口 林 的 + 作 歌 俗 流 國 月份 共賞 教授更發 講 生 的 曲 行 活 歌 才 學 0 的 華 歌 開 曲 的 在 曲 始 的 每 林 , 這 月新 表了 普 敎 爲我們寫下了無數 , 9 件 音樂風 更有 及 授 有意義 許 歌 夫 , 多寶 振 以 婦 , 及 的 民 節 以 的 貴意 心勵士氣 目 我們 有 餐 I 每 助 會 作 於 個 見 該 上 上 動 月 如 X 0 , 然的愛 們身 會後 何 , 有 國 X 林 系 提 內 , 不 教 國 統 供 樂 心 , 黎總 朽的 壇 授 歌 的 陶 冶 推 的 介 不 曲 樂章 紹 廣 著 的 僅 經 9 至今 眞 名 僅 理 這 至 更 正 音 可 個 1 樂家 匹 以 不 意 囑 能 首 陶 說 到 念 附 冶 新 多 是 我 兩 , 人 原始 終 歌 身 年 在 於 1 都 的 這 發 時 有 蘊 件 的 是 釀 耙 間 偏 T. 座

自 己 就 , 忠 像 許 於 多歌 藝 術 唱 的 家 奉 和 獻 無數 , 不 論 聽 爲 衆 敎 _ 育 樣 , , 爲音 我 佩 樂 服 活 林 動 教 授 的 的 推 才 廣 情 , 但 , 佩 是 服 9 我 他 的 最 盼 節 望 操 的 9 他 , 還 是 是 那 麼 他 樣 能 的 在 忠 創 於 作

「創作固然要創新,可是不要脫離羣衆和傳統。」

奏活 版 所 渦 動 說 野 根 據 , 渦 火 他 專 的 集 心 的 創 民 立 作 我 國 論 廿 0 愛 9 音 年 他 樂 他 初 寫 , 版 出 寫了更多的 T 9 直 几 屬 抱着 + 於 羣 五 作 學 年 衆 到 品 再 的 老 版 音 , 他 樂 , 爲 作 9 到 期 富 音 老 待 於 的 樂 集 中 風 態度 華 民 民 每 或 族 9 今後 月新 五十 風 味 歌 希 的 初 望 年 晋 期 能 出 樂 所 逐 版 0 漸 在 寫 的 減 歌 9 小 這 集 教 此 方 兩 書 歌 年 曲 和 來 音 他 樂 己 IF. 曾 收 演 加 出

集在 選 出,就 願 給學 繼 「雲影集」中 生們作 阻 雲影 不了熱情聽衆索譜的 集 教 材 之後 , (民國五十九年底出版) 這 眞 ,「夢痕集」 是十分可喜 函件 , 終於問 门的現 最可貴的是不少聲樂家 象 世了 , ,而最近一年來陸續發表的新歌 爲了 不讓這些樂譜散失,爲了讓更多的歌 , 聲樂教授們 , 只要一在節目 不但自己 己 要 唱 唱 M

友如

中

播

夢痕集」的命名

好 精 最 歌 深的 完美的 , 9. 那 那麼樣的清新優美,那麼樣的雅緻深刻 從在學校中學唱開 清新脫 作 曲 刻 技 畫 俗的風格,使他的歌百唱 術 他對古典文學和詩詞的深度涵 , 終於使詩詞和音樂融合且昇華 始 , 我就偏愛林教授的歌 (聽) 不厭 ,特別是那修鍊 養和 0 。這些年來更有機會欣賞許多名聲樂家唱 研究 , 我總 回味無窮 , 使他能真切的 覺得不論 的伴奏, 是唱 將詩中的情緒 他的歌 禮會 詞 也 中 好 的 眞 和 , 意境 聽 髓 他 ; 的 他 , 作了 他的 歌 熟練 世

關 痕 ! 黄昏院 Щ 萬 里 懷 痕 落一、 念故 故 集 國 國 情深 図的情懷 的命名由 「春深幾許」,以及本集中的「紅梅曲」。 , 破碎的家 來, 可 見於三十多年前的成名作 是取自「紅梅 園 ,故國的河 曲 Щ 中 , 只有在夢 : 夢 「白雲故鄉」 正如林教授在「雲影集」 殘 中尋 故國 找 , 香腮 J , 點點 至近 年來 不 是胭 雲 前言中所說 影 脂 集」 , 應是 中 的

最 初 知道徐志摩 的 「難 得上 , 引起了他的興趣 , 是民國六十年的 春天 , 他在臺北忙於指

了男 直 情 屆 中 中 0 於 音 此 或 一藝術 曾道 是 曲 適 意境 雄先 難 歌 宜 得」 男聲 曲之夜的演出 生 上擔任首 在當 整個 獨 唱 活 年 唱 以 + 一。有 低 月 生的給襯 , 果 吟淺 十二 然 天談起了 唱 日 , 低吟 的 譜 托 方 成 淺 式 出 9 唱的方 唱 並 這 來 出 編 首 正 入 , 整 + 在 式 個 揣 , 是想 月份 情 摩 緒 中 像 的 的 與 曲 詩 不 新 趣 歌 到 要保 的 他 0 林 動 非 教 持 常 人 眞純 授 喜 , 歡 如 在 此 與 來 的 輕 難 信 柔 中 得 扣 那 人 0 心 珍 我 我 貴 請 的

中 廣 首 唱 紅 梅 曲

徐

志

摩

的

詩

中

,

生

未?」 句 則 壽 了 夢 怒 近 以 , 伯 残 韋 此 先 , , 先 生 故 這 憂 雖已六六高 紅 梅 國 就 幾 生 而 紅 游 古晉 梅 曲 戀 句 曾 9 1 曲 傷 銷 成 正 這 是野 麼 是 紅 , 盡 , 舉行 齡 奉答 香 色 借 解 最 草 後 魂 王 釋 , , 依 父女 維問 詞 詞 0 去夏環 節 然瀟 人 , 中 -故 王 書 韋 是爲着 , 仍懷 洒 句 園 維 展 瀚 如故 梅 球 章 : 雜 , 當 詩云 光 旅 先 花 紅 事 復 行 時 生 不 梅 是 Ш 他說 歸 韋 所 傷懷 , 三河之意 來 先 寫的 聯 服 生正 君自 脂 想 , , 有 到 不勝黍 應是 大陸 故鄉 此 機 在 首 0 會與章 古晉 曲 詞 情緒 一帝 來 遭受 詞 0 離之悲 是 中 痕 , , 幽怨 摧 陶 在 先生多次見面 應 舊園 先 殘 知 0 生即 九六 指 的 , 故 詞 借 窗 梅 境 鄉 中最 外 席 七 花 地 紅 事 年三 梅 畫 變 , 0 後三句 幾經 , 一交談 7 發 了 來 揮 月 紅 梅 紅 色 催 懷 梅 花 日 , 9 名 他 11 折 念 , 原 書 亦 已 是 窗 故 图图 幀 , 是 是 白 前 無 默 家 國 相 最 限 兼 和 鰡 血 色 , 9 酸 高 寒 腔 善 金 , 淚 辛」 潮 梅 韋 斑 調 , 石 着 極 先 鉛 家 的 斑 花 華 生

之夜 嗎? 情 極 境 了 爲 緒 9 中 引 江 唱 這 出 南 世 首 1 就表 春 唱 記 由 得 謝 露 紅 當 T 梅 梅 辛 的 望 花 曲 梅 永秀在 想中 先 花 放 時 9 興 , 民 連 , 之旨 横 林 國 想 塘 六 -到 0 疏 韋 + 或 此 影 兩 花 歌 , 位 年 9 曲 **教授都** 暗 Ŧ. 及故國的 趣 月 月 幽怨 黄 九 香 是 日 , 座 現 9 1 林 + 狀 上 不 教 嘉 五 是 , 授 再 賓 日 把 在 帶 林 , , 前段 她 至末 在 和 唱 中 靖 寫 活 廣 段 隱 舉 的 了 士 伏 辦 這 高 詠 筆 首 的 潮 梅 第二 歌 , 的 9 情 中 佳 使 屆 緒 段 句 兩 中 濃 藉 國 位 層 轉 縮 作 薮 調 層 得 者 循 轉 更美了 將 滿 歌 變 曲 意

新歌源源而出

充 Ш 平 滿 蕪 了 盡 歐 之意 令人 處 陽 是 修 心 境 的 春 碎 山 的 將 踏 , 無 莎 美 行 窮 人 行 0 離 更 在 愁 , 以 春 可 綿 Ш 以 外 說 延 不 是 是全 斷 描 的 寫 琴 曲 離 音 的 情 刻 重 , 書 心 最 出 深 , 而 刻 0 此 六 9 曲 小 最 完 節 含 成於民 的 蓄 鋼 9 琴 也 國六十 尾 最 聲 美 乃 的 年十一 是描 首 寫 詞 月二日 了 一行 Ó 末 人 更 , 兩 全 在 句 春

心 確 行」 頭 讓 人深 的 之後 翠 人 影 深 譜 微 體 成 山 會 上 0 情 出 前 的 感是 那 奏 月 無限 夜 與 何 尾 等蜜 是胡 的 聲 寧 部 靜 , 份 適 意 先 0 生一 境 此 運 是 曲 用 首 何 重 一對三 等深 心 極 亦 抒 在 的 情 末 的 節 兩 奏 詩 句 , 0 : 是 林 描 教 Ш 寫 授在民國六 風 山 吹亂 中 的 了窗 靜 + 寂 紙 年 , 1 也 十一 的 可 松 月三 以 痕 說 是 日 吹不 繼 Ш 籟 散 踏 9 的 莎

似欲 鐘 後 暗 合作 示 遠 敲 民 處傳來 完 醒 句 六十 成 沉 , 了 伴 睡 的 中 奏 年 的 在 鐘 日 月 五 聲 低 X 潭 月 音 9 9 一曉望 過 結 部 , 尾部份 將 門 林 處三小 教 鐘 與 授 聲 的 與 加 強 節 天 初 三小 音 祥 次 且 道 樂 迈 節 變 中山 音樂 化之, 國 , 的 又一次暗示鐘聲在遠處 兩 韋 , 繼續 瀚 曲 醒 章 吧 教 暗 授 日月潭 ! 示 日月潭 痴聾」 , 同 曉望」 遊寶 的件 清 島 晨 響起 清純 名 奏音樂 , 遠處 勝 , 柔 日 月 到 傳 美 , 又似 潭 了 來 , = 與 的 -4 小 構 鐘 清 貫公路 聲 節 脆 Ш 的 禪 的 0 描 院 前 鐘 奏 繪 卻 9 先 Ш 鳴

聲 懷 舒 此 , i 暢的 若說 更 兩 首 加 男 強 情 緒, 高 日 了悠然自得 音 月 自始至終以 獨 潭 唱 曉 望上 曲 的 0 是含蓄的 瀟 鐵 開 洒 板銅 頭 與 豪 的 琶 美 邁 五 的 小 不 9 情懷 節 躢 天 的 前 奏 祥 , 曲 引 道 , 趣 中 就 吭 高 極 歌 有 則 開 , 氣勢 洋洋自得 朗 的 又 帶 豪 出 放 , 一天 0 聲 八祥道 氣 翕 呵 教 成 中 授以完全 , 結 的 尾處放 風 光 不 同 , 予 懷 的 筆 大笑 人開 觸

日

月

潭

清

晨

片

有

聲

的

迷

人景緻

情 中 感 濃 而 的少女 蜜 1 寫 徐 9 節 藉 眞 訂 9 摯 先 因 那 是降 此 生 的 尾 , 作 不 整 情 倒 知世間 A 綿 感 很 詞 大調 適宜 的 延 ; 而 無 有 盡 在 祝 同 9 着塵埃 恬美的 畢 樣的 福 0 業晚 這 首 在 , 會中 唱 兩 全 是 , 出 部 曲 雨 終了 音 少女的天真純潔 合 演 雪與凶暴;轉至G大調的六十三小節 樂 唱 唱 風」 時 曲 0 我很 , 9 節 林 前 教授 奏的 喜 目 愛 極 晉 開 藉 可 ;三十 匹 樂 頭 紀 念的第]次轉 的 再 九小節 次 四 調 的 小 節 , 重 首新 開 帶 覆 前 始 出 作 奏 爲 , 歌 詞 , 似乎立 轉 終 中 ,徐先生 , 止 至 DL 在 E 種 9 大調 似 卽 意 聲 將 境 反 原是爲畢 眞 映 一但 敍說 純 開 出 的 了 頭 業 天 的 全 祝 之 眞 福 同

始 下 現 , 的 又 情 輕 緒 情 部 柔 的 緒 合 的 再 恢 度 唱 復 變 轉 曲 了降 換 換 , , 以 A 激 大調 降 動 Ė 的 大調 表 , 唱 達了 出 , 眞 唱 不 誠 出 忍 的 意 向 祝 欲 小 提 女 福 情 醒 解 意 少 釋 以 女愼 將 至 會 結 防 面 束 人 臨 生 0 的 這 路 暗 是 途上 影 與 首 的 哀 技 風 愁 巧 暴 9 略 八 , 爲艱 第 + 深 百 11 節 9 但 開 節 很 始

的枝 前 求 天 個 奏 整 層 成 葉 引 開 次 出 國 的 的 片 林 了 新 六 氣勢 充 鳥 初 詩 + 滿 的 春 年元 , 由 生 歌 但 時 輕 氣 唱 節 卻 月份 柔 與 春 有 逐 歡 松 寒 着 , 漸 樂 風 料 文字 「迎 加 的 峭 , 強 春 流 的 上 向 之旋 至 感受 水 描 春 高潮 天 寫 , 律 均 的 , ; 隨 接 境 愉快的 , 着琴 最後 着琴 而 界 至 , 聲奏出 歌 林 韻 與 , 教授於 唱 以邁 聽 流 春 瀉 衆 天 開 ! 春 見 孩子 是強 , 腳 天 面 擁 步 的 0 抱 與 調 , 腳 王 春天! 農 步 放 伴 尙 開 奏 夫 , 義 喉 的 帶 先 , 唱 嚨 笑聲 來 以 生 出 鋼 了 的 , 了 攤 琴 這 , 充滿 片 開 杜 來 首 手 腸 春 詩 表 音 臂 與 現 天 , 樂 來 夜 的 詩 是 性 迎 鶯 景緻 中 的 向 的 首 的 春 啼 境 , 不 界 天 聲 迎 新 大 嫩 向

慧 的 這 時 簡 是 間 哲 短 林 將 理 有 教 授 力 首 明 給 的 在 眞 他 人啟 幾 第 們 正 句 二屆 是 好 發 話 不 的 中 朽 , 0 歌 鼓 民 國 的 曲 藝術歌 舞 國 作 , 人向上 六 品 必 + 然 0 今天 曲 經 之夜 年三月 得 , 更代 在 起 舉 我 悠 表着時代的 他 行 們 長時 譜 時 所 成 日 處 9 指 了 的 的 考驗 揮 環 精 時 演 境 代 神 唱 中 , 0 時 9 代遺忘 時 0 我 時 秦孝 代 們 代 更 儀 前 應 不了它們 有 先 該 , 慷 生 向 認 慨 的 中 識 激 歌 Ш 時 , 昂 詞 堂 代 也 中 掩 , 地 所 創 蓋 不 動 但 造 有 不 充 Ш 聽 時 滿 代 它們 衆 了 智 說 海

愛國 緒 呼 濤 快速 嘯的 歌曲 的旋 氣慨 ,也是一首極具欣賞性的藝術歌 律 ;又有着 , 使音 誠 樂高低起 摯 動 人的 伏變化 和 聲 而引人 , 低訴 曲 着該 , 它不但是 爲 時 代肩負起 首代表時代 的 使 命 , 再 振奮民心 有 多變 化 , 鼓 的 舞 士氣 色 和 情

「雲影集」中曾收入王文山先生作 四 部合唱 編入。 這首壯健的勞動歌曲,描繪出勞動工人工作 詞 , 爲男中音獨 唱的 「打地 時的 基」, 神 聖呼聲,又是另 本集中 則 將同 首 種 曲 歌 曲 趣 的

美化我們的心靈

影 五 月廿五 • 芳草 何志 日,林教授以極 浩 先生作 楊柳 9 好 詞 的 片令人心醉的春色, 一心 通俗的筆觸 醉 , 是 ,譜成這首混聲四部合唱曲 顆 年青的 再加上依依的情意,怎不會令人心醉 心 , 在 歌 頌 生命 , , 春風 從頭至尾滿是優美而 蝴蝶 桃李 9 民 國 六十 醉 春水 的 年 H

氛!

重 心 謝了的花再開 只爲快樂才流淚」 , 離去的 是王大空先生的詞 人再來,不要傷悲,只爲快樂才流 ,林教授以超脫的筆法譜之,全曲 淚 ,十分感人 亦以超脫的感情爲

限 美感與 陶 壽 八詩意 伯先生 , 前 美化你我的 畫 , 韋瀚章: 震性 先生題的字 , 詩人們的靈感 ,林教授的 音樂 , 願 夢 痕 集」 中

(民國六十一年七月卅一日)

的

無

二五 李抱忱歌曲集序

了一百十餘首新歌 股影響力,也因此 作 主持中廣公司「音樂風」節目,不覺已是七年半了。我經常想,在自己的工作崗位上, 個 個好節目播出 。假如說還有一點成績的話 從民國五十九年十月開始 外 ,更重要的是,如何對社會更有效的多作一份貢獻,對音 , 「音樂風」 ,最該感謝的是作曲家們的熱心合作 推出了每月新歌 ,三年半 來 樂風氣多生 , 產生

講座 往返 共賞的好歌 ,與親身接觸交談,領受他的教誨!近年來 從 訪問 「音樂風」 談 話 , 到優 節目一 美唱片音樂的提供 開播, 遠在美國的李抱忱博士,一直是我們最熱心的支持者,舉凡專題 ::; 在在都充實了節目內容 ,他更在 「每月新歌」 的創作上, , 而 我個. 人 提供不少雅 ,更從書 信

李博士總愛說:「我至多只能算是一個業餘作曲者。」 事實上,他的歌曲 ,不論是獨唱

寫

唱 合 的 9 作品 和聲的的 ,都 美 以深入淺出 怎麼說話怎麼唱歌 自的手法 , 等 原則 獲 得 , 唱 使他: 者 與聽衆 的 歌 曲 的 有着獨特 深深共鳴 的 9 音樂旋 風格 , 律 再 與語言旋律 加上選擇能 入樂歌 的 密 切 詞 配

的 嚴 謹 . 9 總覺得唱他的歌,深具意義 ,給 人不少啟 發

爲樂教全心的付出 去年秋天 , 李博士退休返臺,實現他 , 深慶我們 民 族的歌手得良師 以餘 年獻給 , 更慶樂運得 祖國樂 教」 拓 展 的 0 源望 而 音樂風」 0 年來,見他 每月新歌 熱心 , 亦 的

得 曲 曲 及 他 9 積 兒 亦 在李博士六六壽 極 歌 有 配 重 9 合 編四部 編 集 , 新 成 合 歌 辰的前 唱曲 源源 册 , 而 以響愛好 , 或爲深日 夕, 來 0 收集三年來他爲 歌唱的朋

具民族意義的愛國 「音樂 歌 風」 曲 , 寫作 或 爲啟發性的健康 的新歌 事 0 共 得 + 歌 曲 9 亦有抒 情歌

,

九首

,有

創

新

歌

更多的 願 今後 開 雲歌 在 李 博 士 一如閒 雲野鶴般的 退休生活中 友, 該是更有意義的 為 「音樂風」

節

目

爲

我們

民族的歌

手們

(民國六十二年七月)

二六 音樂創作散記後記

目標 教 多年來 黄友棣教授,是一位勤於寫作又謙 從我們 ,他以禮樂相輔的 這些年來的合作中,他創作 原則 ,將音樂與教育合一運用,努力於以音樂教育完成全人教育的 虚的教育 的 勤快 工作者 ,他對工作的狂熱,確實令人敬 0 他忠於教育工作 全 仰 心全力奉 慮

材 他 它有 先拜讀了 的文字, 談創作的進程與改善作品的方法,對於有志從事音樂創作者,從事音樂教育工作者 着極 作散 民國 不少篇 引人的 記」。當時 五十九年夏天,我在訪美返國的途中 佳句箴言 。我一 名稱 ,如珠妙語 ,一定會有更多彩多姿的內容。最近三年裏,藉着書信往返,我 ,我就有一股衝動 向知道黃教授勤讀中國古書 ,像行雲流水,使人目不暇給。他用趣味性的 ,也可以說是好奇心,下意識裏眞想立 ,第 ,對中國歷代音樂思想有着精細 一次訪問香港 ,就聽他告訴我 敍 述 刻讀 ,正 的 寫嚴 分析 也陸陸續 到 在 1,音 這 寫 肅 本書 作 樂愛 施的題 同 續

好者,相信都能從中獲益不少。

錯 作 衆 誤 中 的 在 , 抱 可 他 實 着 踐 以 的 使 中 看 抒 音 情 樂 到 , 他 爲 曲 生 中 中 屬 活 於 或 化 , 音 儒 不 9 樂的 家的 忘 生 愛國 活音 思 創 樂化 想 熱情 作 做設 輪 廓 的 ; 計 ; 在 理 其中 詼 想 工 作 諧 9 更 他 的 有 解 的 不 說 寫 小 中 作 珍 貴的 有 旣 着 不 參 中 遷 考資料 國 就 哲 大衆 理 ; , 告 從 訴 他 也 我們 選 不 走 用 他 作 極 端 如 爲 歌 的 何 在 離 詞 試 的 棄

的 有 篇 中 有 犧 所 雙 最 牲 或 腳 後 音 悟 堆 從 熊 樂 了 IE 本 園 給 熊 在序 書 段文字裏 烈火燃 烈火 地 中 辛 作 言裏 他 勤 曲 , 我 耕 燒 他 說 , 聽 他 印 讚 耘 明 9 美黑 快要 歌 到 說 ! 很 的 : 切 全身 溫 夜 藝 人 「我曾有 柔的 的 , 術 彷彿 燒 隕 家 成 叫 星 的 聲: 像 灰 過 價 , 它! 燼 不 值 了 個 惜 -, 來 夢 毁 在 , 就這 然而 於其教 吧 滅自 , ! 夢 它卻 見冰 樣 來 己 暖 育 而 , 他 溫 暖 性 天 照 變手 雪 肩 柔的 耀宇 ; 負着 地 也 招 啊 中 宙 說 重 呼 ! 明了 , 於 雙手凍 擔 我 瞬 上 , 忠 前 人 0 於 取 得 生 談 在 自 暖 話 發 談 乃 己的 的 及歌 僵 是 0 是 0 向 覺 忽 場 曲 前 醒 然 甘 個 印 邁 來 木 看 行 心 進 見 情 , 偶 的 我 路 , 末 願 它 爲 略 邊 的

氣 中 國 0 他 化 爲了 不 現代 是宗教的 推 廣 樂教 化 , 信 9 所以研究中國風 徒 他學 ,但 習 他實踐 音樂演奏技術 「積 格的和 福在天」 , 聲技 爲了 術 的宗教明訓 要提 ; 爲了 倡 中 使民 國 音 0 歌高 樂 個 9 人 貴 他 生存 化 學 習 , 他 作 在 現實的 鼓 曲 舞 技 民 巧 泄 歌 會 爲了 藝 術 中 要 而 化 的 作 不 孜 風 曲

楚的告訴我們,何況 孜爲利,實在是很難得的事。若想進一步了解黃教授的思想,這本「音樂創作散記」 ,在不知不覺中,會帶給我們莫大的樂趣和啟示

(民國六十二年十一月)

,將會更清

四

二七 世紀 最偉大的音樂家 史特拉汶斯 基

登峯 月 造 六 雨 極 日 果 病 , , 他革 史特 逝 紐 命性 約 拉 汝 0 在他 斯 的創造, 基 八十八年的生涯中, (Igor Stravinsky) , 不但產生了難以衡量的影響,也使他 永無休止 這 位 被譽爲 一的爲 創作 二十 世 音 永垂 樂 紀 而 最 努力 不 偉 大的 朽 , 他 音 樂家 的 成 就 , 己 可 以 在 是 年

初期 於 的 用 來他又使用旋律 不 「新古典樂派」 新古典樂派」。 史特 協 , 他 和 和 曾 拉 汝斯 弦 使 用 甚至 互不 俄 基 從 國 的 於用 這位永不將自己困在象牙塔中 脫 民謠爲其樂 創 相干的數種調性 離 作途徑是多方面 初 兩 期 個 的 不 曲 相 國 「旋律的主要題 同 民樂派」進 又絕 同 時 的,他曾走過 進 不互相協和的和 行 至 , 材 極 擺 ,而緊跟着時代走的作曲家, 端的「浪漫派 ,後來却又摒棄不 脱了一 極端相口 弦, 切的作曲條例 反的方向, 在節奏上又是極其鮮 二,繼 用 因 而 此 ; 無調 有 他 創出 的 派」,「節 段 作 甚至被喻爲 時 了音符交織 風 明 期 是 變 奏派 強 他 14 列 也 以 端 而 ; 時 成 至 歡

間的 建築師」 ,使大部份的現代作曲家,無法不跟着他的樂派走,而加入「新古典樂派」了

從法 大師 yinsky 律系畢業後 Rubinstein 過 八八二年六月五日,史特拉汶斯基生於聖彼得堡附近的 劇院的著名男低音歌唱家。小的時候,就接受了戲劇的薰陶 他 的作 品演奏後,認爲是可造之才,就收他爲私人學生,當一九〇五年,史特拉汶斯基 , 的高足學鋼琴。後來入聖彼得堡大學學法律。一九〇二年,雷姆 立刻決定以音樂作爲他的終身職業 Oranienbaum, 他的父親是 Mar. 0 九歲那 年,開始 斯基 跟随! ・考 薩 口

和老師 狂歡 的戲 成之木偶),在這二首作品中,史特拉汝斯基創造了新穎的管絃樂技巧,對於神話中的特殊氣氛 音樂領 劇之音樂。一九一〇年,當此劇在巴黎歌劇院首次公演後,戴雅志尼夫就預言史特拉汶斯基將 Surge Diaghilev)所賞識,委託他根據俄國著名的神話 原 始時代異教徒部落中春天祭典的熱鬧,奇異的旋律與節奏,敍說着原始部落民族對土地 節 劇 中的 性 的千金史丹白克 域 九〇七年,他將完成的降E大調第 中 熱鬧 卻也能 出 人頭 Printemps). 情 景 地 循規蹈矩的寫作; 一九一一 , ,表現得微妙微肖,俄國民歌的選用,更是引人;一九一三年演 前程 (M. 無量。 所 Steinberg)結婚。很快的他受到俄國芭蕾 描寫的 從此 , 不再是「火 他的音樂風格也隨着俄國的舞劇 號交響曲獻給老師雷姆斯基 年演出了「彼特羅契卡」(Petrouchka 鳥」的東方色彩「彼特羅契卡」的鄉 「火鳥」(L'oisean de Feu) 舞團 · 考薩可夫,第二年 而發展 的 專 主戴雅 , 也有 不但 村 出 寫作 的 情景,而 譯 富 志尼夫 的崇拜 成未 有 ·芭蕾 春之祭 , 輝 他 是 煌 在

得了本 天 風 卻 也 , 4 是使 是 卻 的 他 屆 在 狂 作 法國 的 人 和 美國葛拉 品 入入迷而 戴 , 雅 大音 在 蹈 志 巴 樂家 尼夫 黎 米唱片獎 令人 直 初 愉快 最後的 皮雅 到 演 時 疲 倦的 的 ; , 九九 布 動人 合作 雖 曾被冠 列 作 兹 爲大地豐收 音 , 是根 九年他的 樂 (Plere 以 0 據安徒生的 一音 Poulez) 「樂藝 的犧牲祭品 「夜鶯之歌 術 童話 的 指揮的美國 反 動 , 「夜鶯」 這 者 (Le 種 而 新 Chant du 所寫 克利夫蘭 遭 的 到 節 攻 拍 ,雖然有許多不 ,理論 擊 交響樂團 9 Rossignol) 在 9 消 Ŧi. + 别 演 於 年後 協 首演 和 下 的 9 4

次訪 Les 他 歸 木管樂八重奏」 哈 任 化 同 鋼 法 問 時 Noces),「軍 九一 國 開 大學任專 美 由 (Jue 凤 始 主奏 ;第二年 該 園 在 , 七年俄國革命後 一部份 指 並 歐洲各國指揮他的作 de 題講座教 揮 旅 人的 他的 首次在巴 行演 Cartes) 他 Kussevitzky 故 的 奏;一九三〇年, 「爲二架鋼琴合奏的複奏曲」 事」 師 另一 一黎歌劇 在紐約 。二次世界大戰 , (Histoire 兒子 他離 大都 親自指 品演 院演 開 Feodor 祖 會歌 出, 出時 國 du 還曾爲 揮 , 是畫 Soldat) 後 演 並 劇 , 定居巴黎, 也引起 擔任鋼琴協奏曲的鋼琴獨奏者;一 院 出 他就 上演 家 ; 波 斯 等。 ; 和第一 九三 頓 ; 在巴黎首演 人們對新 交響樂團 這段時間他寫了「狐」(Renard), 九三七 九三九 當 几 任妻子定居加州 年 -九二三年 , 古典樂派 年 史特 的 年四月廿七日 , 成 至 他 拉汶斯 和 立 九 兒子 五. 的 , 史特拉 + 存 四 週 好 0 基 在 (Sviatoslav) , 萊 年 重 年寫了「 與 九二五 汶斯基 他 價 塢 9 史 的 巴 値 , 特 黎 越 劇 詩 指 拉 年 九 加口 汝 並 篇 揮 DU 注 分別 交響 他 紙 他 意 斯 五 太 首 的 年

九

四

八

年完

成

的

彌

撒

曲

`

九

五

年的

歌

劇

放蕩者的

進

步

9

都是十

分轟

動

的

不

朽

之作

他 底 Ŧi. 年完 9 終 向 於歸 認 成 爲 的 那 化 該是 樂章 美國 屬 交 籍 於數 響 , 過着 曲 學 , 的 + 內 容 分 , 寫意的高 因 冷 爲兩 靜 而 者 數 寓 公 同 理 屬 牛 化 活 9 種 缺乏各樂器的 0 而 概 念 他 後 , 難怪 期 的 有 作 音 人稱他 色變 品 化 更 是樂壇 及 顯 表 得 現 + 的 的 分 機 情 愛因 感 械 化 對 斯 坦 於 曲 九 式 几

樂家 出 百首 的 今年 強 的 , 雖 作 烈 然 品 几 節 拍 是 中 月 俄國 六日 與 , 我 音 們 響 人 , 史 的 聽 , 卻長 特 到 不 拉汶斯 了 協 時 和 各 間 種 樂 生 基 不 音 活 終 同 , 卻 在 的 於 帶 西 形 在 方社· 式 他 給 與 的 我 們新 會 風 紐 中 格 約 第 古典 , 0 也許 這位 Ŧ. 樂 街 在 生 派 寓 於十 的 他 所 內 因 新 心有 九世 意 心 境 臟 紀 着 病 不 , 去 長於 世 調 和 了 的 , 十 但 衝 突 世 是 紀 在 0 他 的 他 所 偉 超 創 大 過 音 造

聲 進 斯 帶 派 基 上 也 許 的 在 ; 或是 鋼 有 新 琴 此 古 聽 中塞 典 用 幾 衆 主 對 隻 義 滿了希奇古怪 收音 於史特拉汶斯 , 比 起 機 的 這 此 總 的 撒 調 基的 野 波 東 作 和 西 ,以改 音 品 音 樂 量 要 馴 寫 , 會認 在 變鋼琴音 服 總譜 得 爲是 多 上 色 奏出 而 神 做 經 的 病 種 曲 的 現代音 毛 ; 骨聳然的 通過 樂」, 電 子 偶 把 合聲 但 人造 是比 音 的 起 音 , 史特 樂錄 那 此 先 拉 在

而 他 所 史特 遺 留 拉 汝斯 給 我們 基 的 已 永遠安息了 豐富的 遺產 , 他 自 將 葬 永 在 垂 他 所 不 朽 喜 愛 的 威 尼 斯 , 和 他的老友戴雅 志尼夫一起安眠 本

音

岩城宏之一席談

時 樂壇 在場 演 奏 日 本N 指 會 揮羣 還 H 參 場 中 與 場 了樂團 交響 滿 , 僅次於· 座 樂團在二 9 場場 的 小 _ 澤征 些 轟 一月十七、十八、十九、二十 社 動 交活 爾的岩城宏之, 0 我 動 因 爲擔任了四 , 聽得 多 他精彩的 , 天廣播 看 得 多 與電視 ; 表現 , 感觸 連四 , 以 也 的 及發 更深 現場實況 天,在臺北 人深省的 0 最令我 轉播 市中 談 難 I -山堂舉 話 忘 作 的 . 9 不 , 行 是 但 了 在 預 四 演

的駕 的姿 各國 岩城 樂 馭着樂團 團 宏之 跳 躍 他 的 , 所散 動作 這位在日本 飛 騰 乾 發 淨利 出 他 的熱力 瀟 酒 落 樂壇紅得發紫的 , 暗 ,似 飄 逸 示 乎融 的 清 用 晰 全 明 化了你心胸 上身的力量 指揮 朗 , 他 , 每年有 量 的 中複 指 手 揮 指 雄的情 着 九個 • 腕 這 月 個 1 緒 擁 臂 的 時 , 有 , 只 頭 間 _ 感覺到 旅行世 百 〇九 肩 , 全身都 日界各地 他帶給你的 的 樂 隊 有 , 客席 許 心態揚樂 他 多 美妙 成 指 揮

斯陸 堡愛 K 斯 樂團 交響 丹 特 愛樂交響 愛樂 哈 交 樂 響 團 等 雷 樂 樂 + 歐 交響 交響 團 樂 專 環 樂 專 球 美著名 * 1樂 歲 團 國 柏 演 樂 , 立 北 林 奏 的 專 專 1 後 交響 斯 布 德 廣 1 拉格 羅 海 德 廣 播 城 , 宏之, 交響 樂 哥 播 牙 登上了世界 馬 廣 愛樂 交響樂 交響樂團 專 爾 樂團 摩 的 播 是東 愛樂 定期 交響樂團 交響樂團 團 -樂壇 交響 維 京 演 -, 蘇 巴 藝 奏 也 樂團 黎世 黎 納 術 會 , , 美國底 交響 如今 大學 及特 呵 音 唐哈雷 樂院 姆 1 樂團 他 音 波 別 斯 特律 特 蘭 交響 已 樂學 演 經 奏 丹 國 交響樂團 , 樂團 彭 是 院 交響 立 會 廣 堡 廣 播 打 一交響 位 擊 樂 交響 播 -交響 樂器 團 巴 世 -樂 赫 黎 樂 界 • 科 洛 團 樂團 爾辛 專 或 知 名的 杉 家 畢 , , 安特 慕 業 基 廣 磯愛樂交響樂團 -華 國 播 指 尼黑愛樂交 , 揮 衞 沙 立 交 響 九 普愛樂交響 廣 家 愛樂交響 播交響 樂團 六〇 他 響 年 指 樂團 樂團 樂 指 列 揮 芝 樂 寧 專 過 揮 加 N 格 柏 , -奥 勒 漢 林 H 會 哥

後 我們! 的 月 談 + 話 七 快的交談 9 給 日 了我 上午 許 了三十日 9 在N 多啟 分鐘 H 示 K , 使 交響 , 我 由 初明白了 樂 青 年 團 作 抵 曲家許 他 達 人 臺 的 北 常惠先生 的 所 以 第 進 天 步 爲我們 , , 岩城 以 及 今後我 宏之指 擔任 翻 們 譯 揮 樂 該 的 走 專 T 作 的 預 路 演 9 那 告 1 個 席 段 內 落

岩城宏之對於指揮,有他獨到的見地,他說

歌 中 唱 家 揮 鉚 應 琴 該 爲 家 指 列 ; 入 揮 而 另 是 作 無法 類 爲 學 人 位指 0 的 , 揮家 位 當 普 你 通 . 9 生下 他 的 除 演 了有 奏家 來,就已經決定了 精嫻 , 只 的 要 指 他 揮 在 技 聲 樂上 你是否 術 , 以 , 豐富 鋼 琴 個指 淵 上 博 有 揮 造 的 的 理 詣 人才 論 , 常 就 在 識 能 成 , 來 功 分

埋

沒了嗎?」

種能 析樂 力是天 曲 , 同 生的 時 作 爲 9 是學 作 曲 木 家 會的 聽 重要 衆 之間 , 在作 的 爲 橋 樑 個 , 擔 成 任 功指揮家 樂 曲 的詮釋 所 該 責任 具 備的 外 條 , 件 他 必 中 需 , 要有 統 率的 統 能 率 力佔了三分 的 能力 , 這

之

一的比例

可見得它的

!

同 仁 的 IE 信 如岩 任 城 宏之所說 因此,當我問 , 起他對我國傑出 位 指揮 ,要有領導的才能,了解本身工作有關 的女指揮郭美貞的看法時,他 的見解 的 切 + 又一 分鐘 , 次獲 才能 就 得 獲 明 E 經 證 知

了

你 道 H 惜 就 了 的 可 過去 是不 以 是 看 , 剛才 是 我從未見過郭美貞 出 她 位 是 我 否讓 指 跟 她 揮 談 家 服 話 , 用 氣 , ! 不 知道她沒 , 剛才 她 着等她舉 是否 我在臺下看她指 有 位 起 指揮 個屬 一領袖 於她 人物 棒就可以 揮了十二 ! 的 樂團 郭美貞就是少數能成 知道 分鐘 , 長此 , 因爲她 , 再上 下 去的 臺看了 踏上 話 爲 , 一舞臺 她 指 的 揮 家 才 , 中 站 能 在 不 的 那 位 兒 被 ,

女指揮 揮 天才 曲 時 横 時 , 郭 溢的岩 9 就 美貞 很高 毫 城宏之,還是 無疑 興的 問 願 意讓 的 就 是其 愛才 出 場請 中 的 的 0 當 郭 位 美貞 他 聽 , 果然 指 說 揮 這次的訪華演奏, , , 他 郭美貞獲得了臺下 認 爲 如果要 從世 主辦單位有意請郭美貞客 聽 界 衆 上選 的 歡 出 呼 位 , 也 最 權 得 到 威 串

E 專 員 的 頓 足 喝 采

經 到 洲 城 各地深造; 宏之告訴 我 其 , 他 N H 1 K 部 交響樂團 份 , 畢 業於普 團 員 中 通大學 , 有 百 分之八十 但 對 音樂 五 畢 有 興 業 於 趣 音 ; 樂 也 大學 有 從 海 , 其 陸 中 华 空 數 軍 又 的 曾

軍 IE 樂 厥 庫 中 員 退 体 的 要 成 爲N H K 交響 樂 專 的 專 員 , 除 3 經 過 嚴 格 考 試 外 還 得 試 用 半 年 才 能 成 爲

H K 獨 交響 奏名 P 有 樂 家 匹 團 + 加 也 入 五 樂 成 年 爲 專 歷 世 史 9 的 共 界 第 N H 切 流的 K 磋 交 研 交響樂 究 響 樂 0 專 從 專 , 九二六 曾聘 , 但 是 請 年 他 世 們 創 界 名 的 立 指 至 指 今 揮 揮 家 9 9 他 擔 己 們 有 任 的 基 几 專 千 礎 次的 教 員 育 , 已 演 的 是 奏 指 清 紀 揮 錄 9 色 也 , 的 如 激 今 本 請 N 國

收 薪 入 水 也 就 , 僅 像 就 僅 世 有 界各 薪 比 水 般 地 的 公 其 倍 務 他 了 員 的 稍 樂 團 , , 幸 N H 而 K 大家 交響 都 樂團 能 從 教 是 書 由 日 1 錄 本 音 國 等 家 廣 T 作 播 公司 中 , 獲 撥 得 出 較 經 高 費 的 來 維 待 遇 持 每 專 月 員 的 的

非 常 當 的 興 我 境 奮 聽 域 說 , 因 爲近 使 每 得 调 年 Fi. 人 與 來 晚 人之間 間 9 由 的 於 電 大衆 的 視 黄 視 聽 傳 金 接 播 時 事 觸 間 業的 更 , 都 加 親 發 有 展 切 \equiv 小 9 ·時N 音 樂 H 充 實 K 交響樂 T 廣 播 的 團 的 傳 播 演 奏節 功 能 9 目 廣 時 播 的 世 拓 確 展 使

午三 影 9 時 剪 接 除 練 後 了七 就 習 在 Fi. 週 11 八 月 Fi. 時 外 晚 _ 的 我們 電 視 中 每 播 月 都 出 0 有 因 定 此 期 演 , 奏 每 週 會 我 9 們 這 總要 種 演 練 出 習三 全部 由 廣 匹 次 播 與 , 每 電 天 視 從 來 上午 加 以 錄 時 至 錄

有 關 東 方 5 西 方 音 I樂的 問 題 9 曾引起 許 多人 的 爭 論 9 我們 也 常 聽說 , 該 如 何 發 揚 推 動 中 國

的音樂。在這件工作上,岩城宏之告訴我他們的態度

都 的 化 音 勢 在 奈 常自 長 者 0 , , 處 合 我們 中 良 百年 現 , 然 , 而 -千 日 出 就 從 在 爲 多年 文化 前 現 總 在 不 成為 了 有 於 曾想過要強迫 百 , 日 前 年 已 很容易接 又過· 本 經 個 天 新音樂 9 當中 合併 開始接受西洋音樂, 完全仿 , 去了 它會 國文化傳 受別 0 將西 照中 我 變 , 京都很自然的 個 成 1 我們 國 我們 的 方的音樂文化與日本傳統的音樂合併變通 人雖然是日本 的 入 長 已經 日 城 自 處 本 市 己的 , 消化了西洋音樂 由於民族性 時 0 修 成了一 東 改 , 百 日 西 後 人 年 本 成 , 0 個帶有中國 後 爲自 卻認為 人 就 的好 他們 像今 己的 奇 , 日 它逐漸要 E 日 本 0 , 風味的日本城市 」經消 日 迎 今天 人 接 本 不 化了 我 是 要完全成 人甚 西 方 指 中 至 文 個 揮 一認爲 國 化 使 演 有 的 似 用 爲 個 出 我們自己 0 文化 的 只 性 西 , 正 而 有 加 洋 的 是很 如 以 音 民 西 己 樂 洋 因 全 族 同 自 的 音 今 此 9 , 然 日 我 日 的 在 的 本 將

完全 是 直 柴可 到 今 夫 天 斯 , 中 基 國 的 作 音 樂 曲 家 , 中 而 我 , 還沒 們 民 有 族 人寫過 性 的 特 像 色 日 本 也 作 影 曲家 響 了 我們 所 寫 這 作 麼 品 中 西 自 化 然的 的 作 品 民 族 風 他 們 田

我 感 動 的 個 民 是 族 他 的 告 進 訴 步 我 成 功 , 他 9 們 自 是 然 有 如 它 何 維 的 護 因 素 • 鼓 , 從岩 勵 , 推 城宏之的談話 廣 , 重 視 日 本 中 作 給了 曲 家 的 我 不少 作 品 的 啟 示 但

助 時 日 , 本政 他 定 府 站 對 於文化 出 來 0 , 我 從來 們 深深的 不 規 定 明 白 個 , 原 當N 則 , 他們 HK 交響樂團 不 主 動 的 的 支 技 持 術 9 淮 也 步 不 到 阳 世 碍 界 第 但 當 流的 你 需 水

位;不 時 人的作品 多芬的作 的 , 我們所 ; 然 因 此 品 , , 我們 這 面 定是 臨的 些 有 作品 永遠只能屈居第二。 天 無人能比 ,是拿出甚麼內容來站在世界第一流?德、 未必每一首都好 , 我們 的 必 須能推 ;法國的交響樂團 因此 ,但卻希望其中有好作品能永遠留存下去!」 出自己人的作品 , 日本的音樂家們很 , 演奏德布西 ,才能在技 奥的 清 , 楚, 拉威爾的作 術上,在內容上都站 交響樂團 只要一 有機會 品 , 演奏布 , 也 , 必定是世 在世 拉姆 就演奏本國 界第 斯 界第 貝

9 聽岩城宏之對 在 預演 時 , 已聽到: 西藏 林聲翕教授的 風光」 的一 番見地, 更給 「西藏 風光」 組曲 人無限鼓舞 , 在NHK交響樂團的演奏下 , 他說 這 般 出

在創 配 器又新鮮 岩城 作的路 我 宏之對 雖 飛過西 線上,需要更多民族風格的管絃樂作 的 樂 曲 西藏風光」 「藏高 9 讓 我 原 更深 , 卻對 的推崇, 層領略 西藏從無認識 除了 了中 讓我們 華文化的 ,如今經分析研究這首意境高、含義深 品品 佩 服作 淵博 曲者林聲翕教授的才華外 , 也 使我 更嚮往 貴國 的 文化 , 也 與 、色彩 提 風光 醒 美

法 力發揚光大中華音樂文化吧! , 音 日 樂教 本近 育 代 制 音 度 樂 與 發展的情形 方法 聽 了岩城宏之的一番話 許 多方面和我們相似 ,的確發 , 如接受西洋樂器 人深省!讓我們從檢討中振作 記譜 法 , 理 論 -作 9 曲 努

國最古的詩

「柳雲歌」

的句子。公開徵求曲譜結果,蕭友梅的作品當選。但是

,古詩詞

義

深

二九 國歌與黃自

今天我們的國 歌歌 詞 , 是 國父在民國 十三年所頒 的 黄埔 軍校開學 典 訓 詞 在

這

以前

,有

關 國 歌倒 還有幾個 插 曲 0 袁世凱政府曾經公佈 過 首國 歌 , 歌 詞 如下:

年!」 民國 中國 干 「雄立宇宙間,廓八埏,華胄來從崑崙嶺;江河浩蕩山縣縣 一年, 也 曾經公佈過 首國歌 , 歌詞是教育部在民國九年接受章太炎的建議 , 建共和五族開堯天, 採用 億萬 中

七年經戴傳賢先生的建議後 這首歌自然不易被接 國 父孫 中 山先生,民國十三年六月十六日 受。 採用爲中國國民黨黨歌歌詞 在廣 州 黄 城軍官 ,並且公開徵求曲譜 學校開學 典禮中 在一 的 訓 百三十九件 詞 民 國

所

經常採

州的

卻

是黄自所

寫

的

曲 中 程 懋 筠 先 生 的 作 品 入 潠

十 五 民 年 , + 政 九 府 年 公佈 政 府 以黨歌暫代國 公開 徵 求 國 歌 歌 。到 歌 詞 民國 , 在 上千 三十二年, 首 的 應 才正, 徵作 式公佈 品 中 ,可 以黨 惜 歌 都 代 沒 替 有 夠 水 歌 進 的 民

沒有 伴 於是 奏 後 程 懋筠先 來 , 趙 生自然 元任 , 蕭 成 了國 友梅 歌 -黄自等: 作 曲 者 作 0 曲 但 家 是 , 9 他 也 都先後 所 寫的 爲它寫過 , 只 是簡 和 單 整 的 一件奏 旋 律 0 旣 但 是 無 和 , 聲 現 在 , 世 我

美國 名 作 琴 的 年 曲 , 出 入歐 十八 0 黄自 任 民 曲 、歲又從 家 音 國 柏 先 專 + 林大學攻讀 生 9 像劉 敎 八 叉 (名今吾 務 年 張 惠珍 雪 再 長 庵 獲 , 心理學 女士 兼 音 , 陳 任 樂 江 學 學 田 理 蘇 鶴 ,副修 論 土 樂 III 學 理 作 沙 林聲 位 曲 縣 , 音樂 後 組 和 人 翕 主 聲 , , 生於民 等 任 口 , 0 獲文學士學位 民國 國 , 在 全力培育國 滬 干 前 江大學 三年 八年 9 9 音樂系 內 十六歲 0 北 作 民國 京清 曲 人才。 和 十五年轉 華 開 ·學校 始隨 國 立上 他 留 王 的學 文顯 海 入耶 美預 音 專任 魯大學 生 備 夫 中 班 人 作 施 畢 , 有 曲 業 鳳 , 教授 許 珠 專 多 就 女士 攻 成 理 遠 0 第 赴 學

誌 當 時 黄自實 在 可 以說是 中 國音樂 的 領 導 人 0 他 作 曲 , 教 學 生 , 也 編 教材 , 還 創 辦 音 樂雜

在 民 短 短的三十四年 七 年 五 月九日, 中 , 黄 黄自因 自寫了四 為大腸 十五首歌 出 血 , 9 病 齣 逝 清 上 唱劇 海 紅 十字會 , 兩 首 醫院 曲 , 享 年僅 三十 四 歲

年的 被 寫 愛 像 曲 自 國 抗 的 演 , 敵 像 唱 他 歌 中 的 歌 西 了它的 國 曲 四 音 風 他 藝 術 的 部 旗 的 樂 他 合唱 史 IE 話 未 歌 也 內容 中 寫過 飄 完 曲 -成 曲 飄 踏 , , 黄 典 雪 清 像 , 自是第 禮 熱 尋 唱 天 也 倫 成了 梅 劇 音 血 樂 歌 , 農家樂 不但 今天惟一被採 長 9 恨 玫 個 有 大 以 歌 瑰 國 大振 和 旗 採蓮謠 聲 歌 願 , 作 奮 是 , 他 春 用 7 曲 的合唱 抗 留 思 9 或 , 爲歌 父逝 本事 戰 下 曲 的 時 思 譜 曲 世 期 等 最 的 了 附 紀 , 重 鄉 幾 要 E 念歌 等 民 0 所以 一件奏和 乎學 的 心 , 作 士 , 直 說 或 氣 生 品 寫合唱 慶歌 們 程 , +-0 懋筠 都 他 分 流 直 會 寫 -寫 送畢 唱 到 的 行 曲 的 的 今 0 中 , 業 他 也 國 X 天 -經 寫 歌 11 0 學 常 的 的 學 還 他 在 旋 爲 等 是 愛 音 樂教 律 最 或 國 在六 歌 樂 9 會 是 歌 曲 材 黄 + 的 歌 中

T 西 洋 黄 自 音 樂 的 的 實 際 優 點 作 曲 , 他更培養 時 間 , 只 了許 有民國十八年到二十六年的九年 多作 曲 人材 時 間 , 他 讓 國 內的 音樂界逐 受

歌 修 養 們 工夫 等 在 曾 歌 不 也 朽 住 曲 深 的 創 作 座 作 0 品 宿 上 他 作 和 0 舍 黄自 曲 在 9 的 章 塊兒 有 瀚 時 章 最 候 的 開 密 , 不 爐 切 口 灶 合 肯 中 作 讓 , , 黄自 建立了深厚 的 _ 韋 個 最短 瀚 是 章 的 位 , 溫 的 是 音 符荷 和敦 黄 友 誼 自 厚又謙 在 且 , 過 也 上 孕育了合作 海 去 恭的 音 , 響 專 任 歌 人 詞 教 , 的 務 的 不 種子 主任 但 音 待 韵 人 時 也 非 接 寫 代 常 物 下 的 好 了 老 審 愼 同 , 長 事 學 0 韋 問 恨

先生 抗 在 戰 開 始 憶 黄 9 我 在 的 上 短 海 患 病 很 久 , 嚴 重的貧血 。一位醫生說我的病 如 無轉 機 個 月 後 可 能

自

文

中

說

悲哀,至今彷彿依然存在。」

神生活

黄自在中國近代音樂史上,是站在劃時代的地位 。他留給我們的歌樂,永遠豐富了人們的精 我最後見他的一次了。誰料我到了香港,還睡在醫院中,就接到他的『訃聞』,在病榻上的惘然

教授、官谷華夫人作陪,爲我餞別。當時他的心裏充滿了不止惜別,而且是永訣的悲哀

,以爲是

完了。我自己雖然不知道,但黃自卻知道很清楚。當我動身南返之前,他邀了我,還有查哈羅夫

(民國五十九年十月)

三〇 勤於寫作的黃友棣

作 及 的 出了門去拜年 可 能 拜 大 由 年 林 立 初 聲 刻 **高教** 關 他 ,專心寫作……。今天是作些合唱曲 給 起門來安靜作曲。我正愉快的享受這兩天假期 我 授在赴臺 的 封信裏 時 應用 這麼寫着:「今天 , 若屆 時 他們練 習時 ,與訂 是 年初 間 不夠 正那首絃樂隊的佳節序曲 , 除 , 9 就留待將 沒有學生 了早 上 參 來應 來 加 上 珠 用 課 海 我 院 。如果趕 就 大 可 以 同 得

的樂曲 的 我 新 樂曲 的樂譜 作完成 從他 說 都有 明 的 文字 ,或正· 中 每一 。我知道他還有不少理論著作 , 有剛 封來 9 不論鋼 在進行, 作完 信中, 琴獨奏 的手抄本 我發 而他也都是 現他 曲 , 藝 有 的創作數量 術新 不厭其煩的將新曲爲我分析 由音樂公司 歌 , 最近還完成了創作散記 , 民謠新 , 眞是 出版裝訂精美的 編 何 等的豐盛 大合唱: 曲 樂曲集, , , 提供 總是 他真是一位熱衷工作又多 小 型的室 我介紹的 不 斷的有 而 兩 內 者 各種 樂曲 必定 材料 有 不 大型 他 在 同 附上 他 形 的 寄 式

產的作家

大家喜歡「思我故鄉」

究 曲 符 渦 研 華 忘 的 印 呀! 長 計 思我 時 段難 與 證 大約 間 樂 的 遺 故鄉 當時 忘 的 在黄 忘的 磨 中 創 年 大大根給 練 作 國 熱門 愛 前 是那麼樣的轟 風格和 ; 情 的 對 路 的藝 於是 他 , 我的 但 不 上 根 聲與 如 術 是 據 , 信上, 意 你 歌 有 鍾 我們 動, 曲了 的 必 作 誰 梅 需 曲 事 能 音 經常可以 他說 受歡迎。差不多同時 從愛情 忍 0 的 一受這些 我已 但 理 詞 論 是 , 裏完整 能泰然處之, 他 ,有些作 遺 , 聽到許多合唱 一無謂 念 願 又何嘗沒受到批評 意譜寫適合大衆的歌 的專 的 打 曲家說話 譜 擊 回自己呢?動 成了爲女高 盡其在 ,他又根據秦孝儀的詞 團在唱它。「 我是 了,一 我 與 個 詆 了 音 毁? 旣 曲 寫 人 的 作 的 不 獨 , 謀 他 因 這 思 歌 唱 利 的 爲他們需 類 我 曲 詞 也 態 歌 故 度是: 鄉上 不 曲 ; 譜 加 那 求 E 是 名的作 要 是 也 成 黄 敍 浪 在 像 了 教 說 其實 混聲 授 從 費 女主 事 遺 絕 曲 你的 忘」 大合 者 學 妙 他 角 術 所 的 想 , 似 經 的 唱 遺

出 樂比 版 對 社 於仰 近 印 賽 我收到 的 行 慕者的問 指 爲的 定 曲 許多樂友的來信 是 9 題與 使 而 得 市 信件 祖 面 上似 國 的 , 他總是絕不疏忽的 乎買 音樂花園中 詢 問 不 黄教 到 0 其 授 花杂 的獨 實 , 開 他 唱 得更茂盛些 曲 曾 親自 經 無條 離 回覆 恨」 件 的 的 他熱心 過去 將 曲 許 譜 多 而負責 作 因 也 爲它被 曾 品 有 交由 過 9 選爲 難怪 類 似 此 今年全 他 間 的 的 詢 不 學 問 同 牛 信 的 省

們,都把他當作長者般的尊敬,朋友般的喜愛

黄家有女初長成

妻子 嚮往 死 他 兒 的 寫 她 雖 女 的 們 然 而 脚 都 如 踏 篇 今 短文 大學 實 他 地 獨 畢 0 的 個 這篇 業 生活 兒 住 了 精采 在 , , 學 我想這畢 不 久之前 校宿舍 的敍 事 竟也該屬於幸 詩 + 我 層 , 就是他三 還 樓 曾 的 在 房 音 間 一福了, 樂雜 女兒黃芊十二歲時 裏 誌 雖然他或許 上 他 那 , 見到 遠 居 他 美 爲自 國 作 因爲更愛音 的 的 0 人若能 創 個 女兒 作 的 樂 而 追 敍 也 不 求 經 事 到 得 常 歌 不 自 有 己所 鹿之 信 給

感 中 0 , 走 他 得 也 進 知 許 大自 向 他 喜 是那 一愛音樂的 不 愛交際 l 然 中 麼孜 , 看黃昏 應酬 孜 人, 不 倦 都會愛文學 , 的落 爲的 的寫了又寫 是怕它們 日 , 到 , 海 時 愛大自然吧!黃教授也有這 佔 邊 ,我總會下 去 有了他寫 公欣賞海 天景色 意識 作 的 的 時 間 想着 , 聆 0 聽 可 9 波 其中 是 種傾 他 的澎 卻 必 向 定有 告 0 訴 湃 每當我 我 來 自 常 大自 從他 邀 然中 約 的 的 來 知 信 靈

貓與教授

貓 但 我見 是他 過 僧恨 張他手抱着大 暹 羅 貓 , 他 說牠們 貓 的 照 是 片 9 **犁**土 他 的 匪 確 是 9 而 個 他 手 很 愛小 中 的 這 動 隻貓 物 的 人 , 是 , 特 隻生 别 是 貓 長在義大利 他 過 的 貓

間酒店 了六年, 廣東籍的黃教授,畢業於中央大學音樂系後,又曾獲得英國皇家音樂院的文憑,然後他到歐洲去 見面久了,也就有了感情 每次上課 鑽研中國風格和聲與作曲的理論技巧。他告訴我 ,他總是早些到達這間酒店等候, 而酒店裏的這隻貓,專愛佔客人坐過的位置 在羅 馬他的作曲教授家的街 口 , 有

最深的感情,他還是給了音樂。他爲了祖國的音樂前途,全心的耕耘着。

(民國五十九年二月)

訪

問

與

滿 江 紅 的作曲

容,增 行後 ,我們 去年 添光彩。除了連繫四 座 年底 的 通 信 也愈 得悉 加密切 我 國 月六日爲他主持在國際學舍的 旅 。主要的 居 香港音樂家林聲翕教授 , 當然是因爲他這 ,將應文化局的 一來 場作品演奏會外,還有音樂風 ,必定爲我們 激 請 , 於今年 的音樂節 春 大返 目充實內 的 專

滿 江 紅 的作曲

他 他是 到 重 黄 林 一慶去 自的 聲 高 教授是 一,擔任 得意門徒 一教育部所屬中華交響樂團 廣 東新會人 歲畢 ,十八歲 一業後 中學 , 他 指揮 應 畢 廣 業後 , 並 州 中 , 考 兼任重慶青木關國 Щ 取 大學之聘 上 海 音專 , 回 , 鄉 主 修 立音樂院教授 任 音樂講 鋼 琴 , 副 師 修 抗 理 ,講授指 戰 論 時 作 期 曲 揮

音 間 奏 他 有 這 會 關 位 樂 的 與 , 教 他 身 會 曾 配 0 益 在 在 無 議 指 他 大專 法 9 揮 好 奏 現 樂 我 0 們 不容 院 在 勝 圍 是擔 校 赴 利 也 作 各大 更 易 所 後 慶幸 安排 作 任 -的 香港 都 指 他 了 專 揮 市 隨 由 假期 清 演 於 題 於 音 奏達 樂院 他 演 華 書院 講 身 的 ,全心全力的 的 七 返 , 他在 國 音 百 南 퍔 樂系 1多場 樂 , 京 帶 各 家 9 給 處 主 , 仍 臺 將心血奉 主 此 任 林教授又曾幾度 任 持 灣 次 -中 座談會 香 樂壇 應邀 華交響樂 港嶺 更 獻 蓬 給 南 講 書院 他 勃 祖 画 的 國 指 學 出 指 音樂 的 揮 國 朝 9 揮 樂 市 連 氣 9 考察 0 教 教授 交響 日 0 來 時 在 樂團 我們 音 他 , 我 華 樂教 擔 們 南 演 E 任 管弦 總 奏 在 育 該 算 報 專 , 有 樂 章 他 參 指 機 的 Ŀ 專 加 揮 作 指 會 國 的 9 領 讀 際 七 品 揮 年 演 到 0 性

只 是 近 此 日 瑣 來 事 , 有 , 關 但它必定也會使您 林 教 级授的 報導 已 更了 經 太 多了 解 他 0 0 我願 意 就 我 與 他 交往 過 程 中 的 此 事 寫下 來 也

林 聲 翕 的 旋 律

發 問 樂 音 與 節 點 室 演 世 早 , 我 在 錄 不 爲 念高 這 清 此 楚 我發 音 歌 他 中 時 樂 是 時 現 風」 怎 , , 我就 多少次被 他更多的 廠 安排 樣 + 分喜愛 了 個 那美好 作 X 一大特 ? 品 林 更 0 的旋律 還記 教 别 不 授的 節 曉 得 目 得 與 抗 歌 , 曲 有 戰 , 好 趣 本 像 時 感 幾 國 期 動 位 白 作 9 整 他 雲 曲 , 樂家 故 我 家 E 鄉上 們 及 在 樂教 都 其 , ` ¬ 自 都 作 選 上 內 品 心 他 有 滿 介 發出 的 紹 不 江 作 紅 口 磨 品 和 同 滅 等 樣 演 的 唱 本 的 0 感嘆 國 貢 但 演 戲 那 而 當 奏 時 0 , 我 家 前 他 候 們 的 年 , 在 音

位多麼有才氣的作曲家!

奏會 從老 問 鄰 觀光 學 信 的答應了 熊 錄 座 , 有 遠 音 的 是 以 0 0 前 他 時 的 致 在 康 比 交換 我的 謳 月二十三日 會 樓 年 時常寄來 教授告訴 上, 向 的 他 中 曾應許: 請 在 八 港的 他 求 音 月 跑到舞臺旁的第三排 香港有品 當 樂 裏 , 的 錄 着 第二天到 會 我 , , 在 當 音 在 中 , , 延遲 節 中 樓下第三排 關 場 , 黄 我 山 音 目 來 友 樂的 是 堂有 了 賓 棣 中廣接受了我的訪問 (因 半年返 很 教 , 剪報 授忙 爲 不 應許 習慣 他 正 ,找到了仰慕已久的林教授。自 場紀念八二三 中 着 也爲香港電臺製作音樂節 國 , 第二年也將返 或音 到 坐的 在 0 處穿梭 祖 樂會節 是林 國 各 聲寫時 一砲戦 處講 0 , 然後 目單 但 國作 是 週 學 。去年 這 年 時 , ,他也參 短 次 我是多麼 紀念的音 , 期 林 , 講學 暑期 目 我卻 聲 加了我所主持的 翕 沒有 0 1樂會 興 我介紹說 教授 , 或是互 奮 當 由 於他 他 等 的 也 返 到 期待 當時 偕 明 應聘 相 港 中 同 報 後 來 場 着 我 夫 導當 黃友棣 坐 赴 意後 休 能 , 在 與 我 息 約 星 樓上 馬 地 們 時 他 樂壇 作 他 間 作 地 經 在 常 品 爽 個 品 9 訪 通 演 快

活躍在香港樂壇

作品外 術 在林 配 聲 器法概論 也 高 從他 教授 的 寄 著作 中, 來 的一 中 進 , 此 一樂譜 步明白他音樂學識修 包 括 沓 音樂欣賞」 料 中 , 除了 「近代 讓 養的豐富 我 更 作 深 曲 入 9 家 的 史話 了 還有就是他在香港樂壇 解 他 的 指 揮 此 一鋼琴 法 述 一要」 聲 的 活躍 鋼 和 琴之藝 管

排 於 着 詩 位 者 了一 力 港 音 陳 有 作 詞 1樂家 浩 音 東 家 次敍 樂 才 次 臺 道 作 定 先 的 這 時 牛 餐 憑 音 曲 樂 羣 個 家 的 自 3 英 聚會 那 偶 界 以 日 演奏家 是 然 集 友 本 情 會 情 5 考 的 況 察 機 爲 0 個 相 9 林 洗 會 石 音 重 , 演 教 樂返 的 塵 勵 的 唱 授 宴 互 相 他 助 聚 家 在 港 會 們 是 打 這 而 香 , , , , 破 融 除 還 個 爲 港 安 治 了 有 聚 排 剛 了 音 自 樂界 交換 傳 音 會 的 這 樂教 結 臺 中 種 0 自 灣講 音 隔 同 , , 不 樂 師 擔 此 膜 仁 是正為 教 們 學 任 , 大家 迈 那 平 育 召 , 港 的 可 集 也 日 說 中 約 的 是 也 經 T. 國 驗 是 作 定 黄 前 都 每月 羣 友棣教授 年 晋 爲 , 0 學文化 英畢 的 也 每 敎 聚 隨 次 秋 書 到 餐 天 忙 時 集 會 I 發 0 得 , , 每次聚 及 作 表 次 由 許 人 在 陸 香 林 , 久 欣賞 逐 續 逐 港 聲 不 漸 會 漸 時 翕 增 相 的 各 擴 報 教 , 加 謀 授 人 都 音 貢 展 面 9 樂專 獻 的 由 他 成 作 他 們 旧 新 東 人 作 包 欄 是 , 括 多 安 的 爭 作

年音樂訓練中心

15

傑 憑 長 負 而 出 試 人才 責 第 在林 進 認 Ŧi. 步 級 聲 眞 0 這 淸 **翕**教授寄給我的 以 9 此 再 E 華 教 的 加 書 授 院 上 程 友誼 都 度 音 各 樂系 0 有 的 音 專 關 樂 的 清華 業 係 系 入學 分理 , 9 |樂苑 他 資 半 請 論 格 義 到 作 極 刊物中 務 黄 曲 嚴 性質的 友棣 組 , 除 音 要 , -前 黄 樂 我 高 發現 奉 教 來任 中 儀 畢 育 教 清 組 業 綦 外 華 0 湘 這 弦 書 , 還 種 院 棠 樂 以 組 要 音 復 饒 達 樂系在他 興 餘 鍵 到 樂教 蔭 英 盤 國 等 樂 皇家 爲 當 器 的 目 代 組 主 標 音 持 中 樂院 國 由 下 , 人 於 音 上樂界: 林 的 海 敎 外 的 授 文 成

份,貢獻所能的風氣,是值得頌揚的。在林聲翕的領導下,音樂系師生,還組織了許多有意義的 活動,像出版刊物,每週末與半島獅子會合辦少年音樂訓練中心等。

(民國五十九年四月)

一二 邵光與盲人合唱團

我 要 把 光 明 的 燈 塔 , 矗 立 在 我 的 2 中 我 認 爲 内 ... 裡 的 光 明

樣可以照耀着我自己的世界。」

也使 績 以來 。有 我對盲人的世界有了概括的了解和深刻的印象 你能 如 , 果 一次,我應邀到盲聾學校去參觀,不但使我和 常常接到 想像盲人的世界嗎?這是一 個人某種感官有了缺陷 些盲 人聽衆充滿智慧的點字來信 ,他的另一種感官 位失去光明的 , 音樂 這些從未謀 , 他們在幾次的 定會特別的靈敏 風 聽衆曾 面的空中樂友有了交談 音樂猜 經 告 訴 從我 我的 謎 中 也都 主 話 持 有 「音樂 的 優 機 良的 會 風 成

動 人的 唱 團 因此 演 唱 立刻使我感到 ,去年底的 我 由衷的 記感覺到 到無比的 個午後 親切 ,如果可 常當 0 我在中廣 我同情 能 ,我 他們的 的貴賓接待室中 應該對他們提供所需要的 遭 遇 , 更佩 服 見 他 到 們 前 無需指 來拜 服 務 訪 黎總 揮 不 用 經 件奏的 理的 香 整齊和 港盲· 人

後 來 我特 地錄下了他們的幾首演 唱歌 曲 也 有 機 會和他們懇切的交談 , 更使 我欣慰的 是他

療

0

打 算 長 久居 留 在 臺 灣 這 個 由 位 男 團 員 和 六位 女團 員 所 組 成 的 合 唱 專 , 計 劃 竭 盡 所 有 9 來 幫

助 清 兒 的 人

香 港 盲 一人合唱 專 的成就非常的 不 平 凡 , 最近三 年來 , 他 們 在美國 曾有 千場以 E 的 演 唱 記

錄 使數 以 萬 計 的 聽 衆 非 常 的 感動 0

了一 多美 也安排 11-盲 年 經 婦婦 來 日 人 的 位 樂團 萬 臺 在 金 演 + 香 香 灣作了一 港 出 月 香 港 元美 T 港 卻在 又繼 底 音 合 盲 在曼 專 金 唱 成 人 , 和室 四十 合 洛杉 續 在 立 校 谷爲 拍了 到洛 的 唱 長 多天的環島 個 專 磯 內 , • 多月的 遇 樂 泰 香 電 杉 目 團員都是邵光主持的盲人音樂訓 王及 前 港 到 視 磯 1 的 或 節 演 盲 車 皇后演 時 八 人 目 唱 樂的合奏節目 禍 位團 向 間 旅行公演 音 , , 樂訓 全國 中 除 本 員 來 出 , 廣播 位 0 練 還計 9 他們 是屬於最早的香港盲人樂團 圍 , 所 在全省的九個城市演唱了五 ,一個 九六五年, 的 員 劃 9 到東南亞一 預備 創辦 傷 到 加 重 多月 逝 用 拿大全國 人 無主任 世 來幫忙 他 外 的 帶旅行公演了六十多場 練所的學生 們更遠征美國 時 , 香港 表演 間 專 敎 , 長邵光也受了 在 師 痳 , 美國 的 瘋教會和 舊 0 金山 0 邵光先生 十場 _ 盲 A , 九六〇 人樂團 及附近 B 除了獨唱 痳 C , 重 派瘋醫院 + 電 , 傷 是一 分轟 年六 , 就 視 地 在 公司 0 區 九五七 , 新 動 月 直 這 0 , 募 底 也 獨奏之外 留 麼 不 加 0 坡為元 幸 爲他 集了 多 在 年十月 九六 美國 他 年 的 兩 來 是 首 四 萬 曾 用

盲 人樂團的 圍 員都是邵光的學 生 , 他教他 們 歌 唱 . 鋼琴 提琴等樂器演奏 9 以 及 作 曲

團

員

們在

他的

教 如 。導下,

假

單

和

爲

作的 , 實

在令人感動

,

九六〇年,

他和盲·

人樂團

到臺灣來公演的時

候

着

無限

的 世

靈性與智慧的光芒……

0 體

黑暗 中隱藏

藝 術

都有 上

成

績

篤

信宗教的

曾

經

說

在

,

是音 的

學方面

,

盡可

能

給盲 邵光

人以高等的教育及技術

練

由 可

於他

的

心

以

及 特 極

他 別 好

們對

人生對

界對

宇宙

的

特

殊

感覺

和

會

,

他

們

之中 訓

極

能

發

現

專 ,

純

較

他 們在

因

盲

文藝

部

育

他

天

爲 人所

金質獎章

後來 光 在 考 中學唸書 入青 木關 時 國 ,

曾隨

盲

人

八高樂老

師

學

音

樂。

抗戰

期

,

在

重慶

入中

央訓 聲 音

練

音

訓

音樂院

,

音

共唸了

九年

, 間

最初四

年

主

修

9

畢 團

業

後 樂幹

,

又 部

在

曲系唸了五 年 九四

到

了

香 極

港 在

,

翌 樂院

年

就創辦

了

香港聖

一樂院

(今香港

專 樂

後

來

又創

辦

作

班

樂教 育

對

音

可

獻

大

友

誌

9

具

有 偉 大抱

的音樂家

不幸卻在國外遭

遇

車

嚴重

的腿

傷

他

無法

返

這 雜

麼

位

除 在

約

繼 負 說 九 立

養 胸

,

還收

了 ,

生

0

由

他

道 ,

的

盲

X

因

此 使

解

散

港

最近

紐

所

他

會

們 的

度

更

其 此

於

技

巧

這

年

人

合唱

專

在

國

外

直

是

風

塵

僕

現

在

回

到

臺

灣

安定以

,

面

拜

師

進

他

的

樂課

,

同 來 他

時

也 盲

希望把

音樂所帶給他

們

的光與

熱 僕

散發

給其他

的

盲

人

願 後

見盲

人合唱

專

的

位 們

協

歸 主

加

組

的

盲 續 與 是貢 年

人 療 心

合

唱 外

團

9

在

美

加

各 此

地 私

演 人學

唱

0

他

們

的

心 領 禍

靈

中的

歌

聲 樂團

,

受人

感動

的

程

演 唱

成

團員,在這兒能享受到奔波後的恬靜,而在人情的溫暖中,真正的獲得心靈上的平實的慰藉

(民國五十九年一月)

三三 許常惠和他的作品

天 告 ,我接到 久的好消息 訴 我,最近完成了不少新作品 去年七月,我結束了海外樂人的訪問工作,回到小別兩個月的臺北,一見到許常惠教授他 位署名琴韻的臺南聽衆,寄給我 。特別使我感到興 不奮的是 ,計劃已久的新作發表會 , 其中 一本 大部份作 「楊喚詩集」,在扉頁上,他題了幾行字 品 ,可以擇期舉行了。這眞 , 是譜自楊喚的詩 0 因 爲正 是一 巧去 個 我 年夏 期 待

楊喚先 達 成這 生的 假如有一天 願望 代 表作 , ,我能像舒伯特、 譜 成含有濃厚中國風格的名曲 聖賞或杜布西他們 ,那該是多麼有價值 樣,運用自己高度的智慧,將天才詩人 、有意義 ,願 有心人助我

的平 楊喚 交道上作了輪下之鬼。當時他不過才二十五歲。楊喚從小失去母親 是現代詩壇上傑出詩 人之一,民國四十三年三月七日,爲了趕 ,在哭聲中 場勞 軍 電影 長大。 在 苦難 西 的 町

寫 童 詩 年 結 交了 投 在 稿 潦 不少文友 東 在 灣 報 沿 館 岸 工作 的 0 菊 由 於 花 , 並 島 生 且. 1 的 曾 度 過 漕 週 度 . 0 擔 他 , 和 任 從 環境 初 副 級 刊 農 的 編 業 影 輯 職 響 0 業學校畜牧科畢 , 到 他 臺 性 灣 格 來 憂 以 一鬱 後 0 但 , 業後 是 他 作 , , 過 順 也 E 着 就 自 等 因 爲 兵 己的 童 上 年 興 的 士 趣 文

許

多童

話

詩

發 音 有 幸 樂系 表 心 兒 會 人許 童 他 民 天眞 喚 爲兒 國 0 的 几 几 常 童寫 樂 年 惠 的 童 + 壇 的 老 心 話 八 帶 年 靈 詩 作了 带 師 來 間 的 , , 楊喚的 有 許 譜 了 , 美麗 他 常 曲 股 惠離 9 直 給予 抒 的 新 的 擔 開 情 形 它 詩 式 任 퍔 樂 我 他 音 , , 們 樂 新 風 研 以 習 的 現 鮮 的 氣 實 五 生 的 導 年 生 內 從 師 命 活 容 此 的 0 9 巴黎 + 我 的 , 他 年 們 內 獨 特 前 容 不 9 的 創 作 的 但 , 作 他 作 題 風 到 格 曲 國 園 材 在 內 亭 地 9 , 9 滋潤 表現 搜 北 , 集 也 又 市 何 了 正 民 中 出 兒童· 在 嘗 他 謠 Ш 堂 這 不 的 9 文學 更 舉 因 思 行第 年 此 想 不 的 遺 , 意 我考? 盛 識 園 餘 次 地 起 力 的 入 來 個 如 , 推 呢 也 作 滋 師 廣 潤 大 因 中

的 現 代 音 樂

說 起 他 楊 唤 的 詩 , 有 段 11 故 事

認 識 的 在 於 法 是 國 我 期 寫 間 信 , 我 到 臺 認 識 灣 3 打 兩 聽 位 年 這 兩 青 位 的 詩 中 國 人 詩 徵 X 求 9 他 楊 們 喚 同 和 意 白 萩 , 用 0 那 他 是 們 的 從 詩 臺 譜 灣 寄 曲 來 0 這 的 時 本 候 我 詩 才 集 E

道 楊 經 死 T 0 + 多 年 來 9 我 直 想 把 他 的 詩 譜 成 曲

月二十七日 , 許常惠的 心願 總算實現 了 爲了 紀 念楊喚 許 常常 惠 作 品品 發 表 會 在 實 踐 堂 舉

愁 行 , 發 調 表 重 他 曲 譜 , 和 自 弦 楊 喚詩 樂 章 的 四 首 兒 童 歌 , 五 首 歌 曲 9 和 給 兒 童 的 小 清 唱 劇 0 同 時 發 表 的 , 還 有 鄉

觸 接 , 受 他 遭 0 + 遇 几 年 到 + 後 相 九 的 當 年 長 天, 時 許 間 常 臺北 的 惠 猛 在 兒童 烈抨 中 Ш 一合唱 擊 堂 舉 , 專 行 B的幾位· 提 的 起 個 許 人 小朋友 作 常 惠 品 發 個 表 , 唱 字 會 出 , , 許 人們 那 常惠譜 是 就自 現代 自楊 然 音 樂最 而 喚詩 然地 初 的 覺 和 小 得 臺 蝸 他 灣 牛 的 聽 音 衆 樂難 的 接

笑容 我 綻 馱 放 着 在 我 聽 的 衆 1 房子 的 臉 E 走路 , 也 , 溫 我 暖了 馱着 每個人的 我 的小 房子爬 心 0 就 樹 像 9 許 慢 常惠 慢 地 曾 , 慢慢 經 說 過 地 的 , 不急 也 不 慌

動 人 使 樂必須 人 喜歡 感動 人 , 必須使 人歡喜 , 無論 用 那 種 方法 9 或怎樣的 表現 , 但是必 須是感

面 驚 奇 此 於許常惠寫作這完全不同於他往 見 童 歌 曲 , 親 切 純 樸 可 愛 日 作 流 風的歌 利 9 難 曲 怪 當 , 藤 方 田梓 面自己也忍 在 後臺 聽 不 到 ·住要哼 這 麼悅 唱 耳 起 的 來 兒 歌 9 方

的 的 接觸 搖 卻完全不 容 但 是 對現代樂語 歎 藤 , 息 田 這 同於他的兒歌 梓 是許 懷 的 疑 常惠寫作兒童 來 重 , 不再是格格不入。許常惠常告訴我說 奏 似 乎 0 也 進 鄉愁三 步多了。 許在現代的環境中 歌 曲 的 調 這 面 也 9 0 是說 陳澄 當 晚 聽 雄 的 , 衆對現代音樂的接受能力 部份人士還不易接受,但比 指 節 揮 目 藝 中 專弦樂隊的 , 辛 永秀的 五首女高 「弦樂二 , 經過 起十 章 音 曲 一年來一 年前 , 給 鄧 昌 X 不 的 國 們 感

今天我寫的東西, 跟十年前的不同了 , 因爲十年來在國內的生活 , 到底對我還是有影響

的。」

因此 ,今天許常惠的 音樂 , 是屬於現代的 ,也是 屬 於中國 現代的

在發表會之前,許常惠在節目單上寫下了幾句心裏的話。

我始終認爲我是一 個藝術工作者,而不是做教師的料子, 可是我的書竟愈敎愈多, 現在 每

週要教四十個鐘頭。

0

然

而,

我們不放棄作曲

,

繼續寫些不實用的

,

不能換麵包的音樂

。因爲惟有這樣

,才能使

純 粹作曲的藝術工作者生存下去,除非你寫些商業音樂、電影、電視配音 爲了什麼?還不是爲了麵包,爲了適應這個社會的環境與制度。因爲這個社會是不可 , 流行歌等所謂實用 能 讓

我覺得有意義,這是我的悲哀,也是我的快樂。」

這是許常惠的心聲,也是今天許多作曲家的心聲。

(民國六十年一月)

三 四 鋼琴家藤田梓

藝術 家的事業, 是一 條走 不 盡的道路 ,當他走得愈深,他會遇到更多各種 不同的難 題

,

總

的 鬭 , 愉快的 充塞着無比的生命力! 記不得這是誰說過的話了,但是 奮 鬭 , 散發出 無比的光芒,又如同教育部文化局王局長封給她的雅號 ,對於聞名東南亞的鋼 琴家藤田梓 來說 , 她是 原子人 在 不停的 似 奮

之,藝人的生命,是

種無止境的奮鬭

0

9

化 來 洋房裏,我們有了一次愉快的交談 推動的交流 他 九六一 們在樂壇 年,藤田梓與中國著名小提琴家兼指揮家鄧昌國結婚後 他們都是脚踏實地 上比翼雙飛 , 無論 是推廣 的努力在做 樂運 , !就在那棟座落在園林大道 推 行樂教 本 身的 進 修 , ,或 就一直定居臺北 是加強與國外音樂文 仁愛路三段的花園

, 十

年

隔

了

住

宅和

課

室

個

髮

捲

龗 蹺 那 是 蹺 板等 個 初 , 夏的 看 來 早晨 似 充滿 ,陽 活 光柔柔的 生 機 I 関樂着 9 也 連 帶使我 品品 輝 , 想起了 照耀着屋 這棟 外滿 洋 園 房 的 的 緣 前 , 4 使 園 中 東方藝 的 滑 梯 鞦 學

號 ,二年來,它已經 「入學之前 ,在學之中,畢業之後 吸引了不 少總 往音樂藝 , 工 術的 一餘之暇 青少 , 年 請到 9 當初 東方藝術學苑來。」 , 藤 田 梓 曾 經 告 訴 我 這是該 學 苑 的 口

苑

臺北教授鋼琴 所專 日 憑着 的 本著名的桐 音 的 「樂學 經 股熱愛音樂的 校 驗 朋音樂學 , 使 我 發現中 院 衝 勁 , 國 最 9 的 逐漸 初 只 兒 童 有 有 們 了今天這 簡陋 , 的設 般的 備 副完全 都具有更高的 和 窄 小 不 的 同 院 而 址 天份 成 , 功 但 的新 是 , 幾 而 我 面 位 們 能 目 幹 又是 0 近 又 多麼 熱心 年 來 的 在 要 音

組 憑 樂組 着 高 合唱 的 理 組 想 , 和 音 目 樂基 標 , 她 礎 知識 開 辦 訓 了東方 練 組 藝 和 作 術 學 曲 理 苑 論 , 在 組 音 0 樂部門 在 這棟洋 就分成器樂獨 房裏 , 就 以 花園 奏 組 和 器樂 長廊 , 間 奏

現 在 , 這位 被 封上 「原子人」 雅號的 能 幹 的 女主人 , 就 坐 在 我 眼 前 , 剛 洗 過 的 頭 髮 E 捲 幾

雖 然如 我 最沒 此 有 每次 耐 心 你 H 看見 美 容 她 院 , , 總 所 會懷 以 不 疑 論 那 洗 剪 頭整齊美觀又十分藝術的 或 是 捲 , 都 是 自 來 0 短 髮 9 是

剛

經

過

美容

師

整

過 的 是 0 家 藤 居 田 梓 時 的 也 很 會穿 襲 紅 色 衣 長 服 褲 , 套 因 裝 此 , , 也 在 任 流 露 何 出 場 合見 無限 灑 到 洒 她 , , 我 不 們 同 談起 的 服 T 飾 最 , 近 都 她 能 在 襯 電 托 出 視 中 她 每 耀 月 人 製 的

一次的「音樂之窗」節目・

請 社 趣 會 聞 各階 我 計 層 劃 的 以 深 人 士 入 、淺出 , 不 拘 的 形式的問 方式 , 閒 以 話 輕 家常 鬆 活 潑 , 把音 的氣 樂和 氛 將 教 音 育的 樂帶 功 給 能 大衆 融 合 , 爲 除 了 音 , 介紹 樂演 奏之外 音 樂知識 和 並 有 邀

談 起 7 工 作 . 理 想 她 就 興 緻 勃 勃 的 侃 侃 而 談 9 我 發 現 她 的國 語 又進 步 了

文法 我 加 緊學說 有 許 妳 知道 多 國 錯 處 語 在 , 電 , 每天讀 於是 視 節 讀 目 每 那 中 本林聲翕教授譯自伯恩斯坦原著的音樂欣賞 9 篇文章 我 除 了 時 彈 琴 , , 我就先圈出難 還得說 話 , 過去我 處 和 重 說 點 的 , 中 利 文 用 , , 每 才發現過去 都是聽來學來 秒鐘 時 間 我 說 的 , 大 的 , 聲 近 或 朗 語

誦 9 有 時 在 計 程 車 E 也 大聲 讀 , 讀 過四 • 五 遍後 , 也 就熟練 T

完的 精 個 力 人 的 能 所以 不 懈 成功,往往從許多小地 的 努力 9 成 功 的果實 自然非 方就可 她 以 莫屬 看 出 3 9 藤 田 梓 除 了具有音樂上的才華 , 又有 用

於她 在 音 樂上 的 成 就 , 她總 歸 功於 母 親 曾 經 榮獲日· 本天皇頒 發 「文化 獎 的 名 作

她今年已是七十六歲了:

母 親 很小就發現我 的音樂才 能 ,我 有 付絕對 音感的耳 杂 , 有 雙與 我 身材比 例 不 太相 稱

的 大手 我 還 能 很 快 的 看 譜 背譜 從四 一歲開 始學琴 她 就 不 顧 父親的 反對 , 爲 我 擬 定了

劃

,

的 遠 見 田 帶她 梓 的父親經 走上 成 以功之路 商 ,他熱愛東方文化,卻以爲學琴頂多只能作個夜總會的洋琴鬼,總 算母 親

這 非 次 婚了 的 名教授學琴。一九六〇年, 從 演奏 大阪 音樂大學畢業後 她認識了名小提琴家鄧昌 , 她 藤 曾 田梓應邀訪 度在母校任 國先生,返國後,通了三百多封情書,一年之後 華,在臺北、臺中 教 ,兩 度赴歐洲 與高雄 深造 , 隨維也納 舉行了三場獨奏會 布 魯諾 ,他 塞 就是 德

界各 到 美國演 地去 對於生活、習慣、風俗上的不同,藤田梓總儘量努力適應丈夫。而鄧昌國更時 開 演奏會 奏 , 在 東西 , 學一 一部各處 點新 東西 , 演 0 奏了十五場 九六六至一九六七年,她曾作環球演奏 , 九六八年又應 時 鼓勵 她 到 世

穩 健的技巧 , 成熟的格調 , 多麼令人愉快的音 樂」 洛杉 磯

美麗的音色 , 生來 **極柔和** 的觸鍵 , 音樂品質極爲活潑自然」 日內 瓦

有 火及 細 膩 吉 隆 坡

這是 各地 樂評 者對 她 的 報 導 而 她 自

鋼琴音樂 , 我追求的是深刻動 人的美。」

地

的

也

很

多

,

紫

導

學

生

,

妣

也

有

她

的

原

則

由 於 妣 對 樂曲 詮 釋所 下的 功夫 , 使 她 的 演 奏充 滿 了特 有 的 情

樂 是 項 偉 大的 数 術 9 我 努力又努力 總 覺得 不 能 滿 足 , 在 前 進 中 又 好 像 永 無 止 境 越

操

彈 越 聽 就 越 眼 高 手 低 0

大學 除 T 本 任 教 身 在 在 琴 國 藝上,做着 於教 內 樂 壇 , 許 不停的奮鬭 多 青 少年 鋼 外 琴 , 目 幼 苗 前 都 她 出 同 自 時 在中 她 門 下 國 文化 9 而 學院 她 的 、國立 弟 子 在 國 遨 外 專 音 及 樂學 日 本 校 大阪 出

養 , 見識 訓 的 練 增 學 生 廣 9 舞臺 不 僅 僅 的 經 要他們 驗 等 技 , 都 巧 是學 進步 習 , 演 最 奏 主 的 要 介的 部 , 份 是 訓 練 他 們 成爲一 個演 奏家 0 情 操 的 培

課 的 分 程 析 9 目 年 , 前 其 青 次 的 藤 才 學 田 生 梓 是 技 . 有 先 巧 五 十六位 重 技 巧 學 , 再培養 生 , 她 音 對 學藝術 學生 的 要 , 年 求 長的 很 嚴 學 , 校 不 老 同 師 的 年齡 , 則 先 , 重 程 音 度 樂 , 她 理 論 都 與 施 音 以 不 史 同 的

生 馬 活? 尼剌 發 表 藤 國 演 田 奏後 梓 人自 可 以 , 七月 的 稱 作 得 底 品 上 在 和 是 日 中 本 位 國 好 作 9 九月 曲 敎 家 授 中 作 , 旬在 同 品 的 時 香 唱 也 港都 片 是 專 位 集 分別舉行 演 9 奏 她 有 家 獨 着 0 奏會 讓 她 奉 人 佩 獻 , 那 服 所學 麼 的 也 敬 , 許 業 不 你 精 遺 會 神 餘 問問 力 0 的 起 她 月 對 的 裹 内 私 她 , 對 在

佈 置 精 巧 的客廳,壁 爐上有一頓古代女子吹奏器樂圖 ,好幾幀音 樂家的照片 , 以 及 此

化 的 小擺 設 , 綠 意盎然的盆景……面對着這 些,已經 可以告訴你,她也是一 位懂 得生活 情 趣 的

子

工藝品 她 喜歡 , 還有 搜 各 集 種 ,她 大理 擁 石 有 許多世 界各地的火柴盒 , 陶瓷器精 製品 , 現在 她 又開始搜集 高 Щ 族 的 手

我 喜歡 大理 石的 清 爽厚重 , 這 此 一階好 可以使我繁忙的 生活 獲得調 劑 在疲乏之餘 正 可 使

精神平衡。」

對於一般人都必需的消遣,她也有自己的一套理論:

我 在 不 很 是 短 的 我 個能享受大自然風光的人, 時 不 間 像 裏 ,我就 般 人似的 能 看完 愛看 電影 場我自己想像中的電影了。 ,我覺得看電 每次郊遊 , 我總是滿腦子音符 影太浪費時 我喜歡 間 了 , 看書 我卻常會對 面牽掛着練琴,一 , 每天總要看二十 着 電影 廣 告幻想 分鐘 面又努

力要使自己忘記琴,這樣,就無法痛痛快快的玩了。」

對於結交朋友,藤田梓也有一套她自己的理論:

氣…… 我喜歡交朋 我想 人總是有 友 , 喜歡 脾 氣的 眞 正的 , 耿直 好 總比 朋 友 虚 假要好 我 不喜歡 , 你說 虚 偽的 是嗎? 人 ,囚爲我自己的脾氣不好, 容易生

這就是藤田梓,一個有着真正藝術家個性與氣質的鋼琴家

(民國六十年八月)

三五 陳必先的旋律

在 照 德國度過的原因 9 很 早 美 在 去 我還 年 + 一發現 月 間 她 , 帶 陳 必 先回 點德國味道 國以前 9 這也許是她的 我就在臺北畫刊上見到有關她的 成長期 九歲到二十歲這 報導 , 個 那 階段 幾幀 她 都是 的近

問 她 後來 和 她談 她終於回 話 來了 , 在接受中視記者楊文華訪問的同時, 我第一 次見到她。也第一次眞 正

和 段 對 不算短的 音樂的 一十歲的陳必先長得不算高 時 股狂 日 她的 熱 國 語 出生疏了 , 0 儘管她說得不多, 頭從未燙過的長髮披在肩上,穿着十分樸素 卻處處表現她個性的堅強 , 0 思想的 十年 到 成熟 底 是

月八日,陳必先在國際學舍舉行她回國的第 一場獨奏會 。一襲織錦紅緞的晚禮服 , 甜蜜的

的

曲

子

練

了

=

個

星

期

0

她 的 小 身 是 帶 像 影 點 個 如 稚 今 中 學 氣 , 的 妣 0 當 女 雖 生 然 妣 長 出 大了 現 在 舞 , 雖 臺 然穿 上 , 人 了 們 禮 服 依 稀 , 雖 看 然齊 到 她 耳 九 的 歲 頭 那 髮 年 B 穿着 披 在 古亭 肩 上 國 , 但 1 是 制 服 , 看 在 起 舞 來 臺 上

事 盤 在 她 她 的 坐 指 在 尖下 琴 前 跳 9 躍 巴 一哈第二 , 是那 一首小 麼 樣 的 組 曲 清 的 晰 音 有 力 符 0 , 從 田 她 是 的 , 這 手 首巴 指 滑 一哈的 出 來 樂曲 , 全 背後 場 的 聽 , 卻 衆 還 無 有 不 屏 段 息 感 凝 神 人 的 0 故

0

奏科 自 權 威 選 更 尼 高 進 克娜 級 九六 中 對 班 步 之前 全 九年八月 基 的 德 娃 演 了 0 , 這位 她 奏 解 了 經 廣 , 老 必 播 巴 常 師 先 哈 被 的 音樂的 特 到 推 人 别 薦 波 0 她 喜 到 昂 彈 參 內 歡 歐 她 洲 的 涵 加 巴 就 各 0 , 是 在 因 地 哈 巴哈 幾十 爲巴哈的 高級 , 接受世 的 位 講 Ĉ 參 習 調 音樂作 界 班 加 講 小 0 習的 流 組 (去年二 名家的 了 曲 橋樑 青 0 當 年 時 鋼 指 月 , 琴 她 她 導 , 們 家 畢 她 0 業 曾 中 常 這次 經 在 於 9 爲 她 科 塊兒 的 這 是 隆 首 老 音 唯 樂院 談 師 一十 被慕 心 分鐘左 是 , 必 尼 巴 琴 先 哈 演

曲 它 排 9 讓 在 貝 多芬 節 聽 衆 目 又 單 的 熱情 發 H 現 的 了 第 奏 這 鳴 位天 首 曲 曲 , 需 オ 子 要 的 , 表現 確 暴 不 風 懾 凡 雨 人的威力 的 波 9 , 都 纏 綿 從 她 的 的 情 感 指 尖 , 下 也 是 瀉 首 而 極 出 難 0 的 他 彈 曲 子 熱 0 情 陳 N 奏鳴 先 把

威 廉 肯 甫 是世 界 公認 的 貝 多芬權 威 0 七 + 五歲的他 , 近年 來每年接受世界各地 名家 的 推 薦

敎

又彈! 授 能 得最 彈 支貝 好 的 多芬 位 樂 0 名 曲 師 的 的 青 指 年 點 鋼 琴 , 陳 家 必 , 先彈 免費學 活 了 習 貝 10 (多芬的 九六 熱情 九 年 奏鳴 五 月 曲 的 次講 習 9 必 先 是

年

輕

緒 一被激 際學舍的 動 的 一樂音帶一 走道 上 至 ,站滿了慕名而 高 潮 來的聽衆 0 熱情 奏 鳴 曲 的 餘 音 , 在 空氣 中 廻盪 0 人們 的 情

獷 的 節 奏 华 和 場 旋 律 她 彈 , 還 匈 牙利 有 強烈的 國 民樂 民 族 派 色彩 作 曲 家 巴 爾 托 克的 作品 第 + 四 號 組 曲 0 必 先 表 現 出 巴 爾 托 克粗

喜悅 杜 比 西 的 快樂島 , 是一 首技巧 艱深的 樂曲 , 具有豐富 的 想 像力和 繪 畫 前 色彩 感, 表現着 愛的

樂的 刻 總 首鋼 **心**覺得必 , 表 E 琴 現 經 奏鳴 I典派 上 超 先 過 有 曲 和 了 她 她 浪漫派的 0 她 年 是 這 年 是 如 齡 龄 此 所 蕭 所能 樂曲 深 不 邦 刻 該 全 表 有 部 , 現的 可以 成熟 的 作 成 品 熟 說 0 中 是她最 這首奏鳴 , , 最壯 思 想 拿手的 上 大的 曲 的 的演 成熟 首 。在節目 奏需要 0 感情 它具 和 備了 單 E 演 的 的最後一 奏熱情 蕭 成 熟 邦 音 , 首樂曲 樂的 奏 在 鳴 音樂 曲 全部 上 , 就是蕭 樣 她 要 素 的 表 氣 現 和 魄 得 特 邦 點 的 如 0 在 此 第 0 我

苦 在 不 學 同 的 她 年 演奏中放射光芒 父 也 母 在 的 耳 談 濡 話 目 中 染 中 我 學 知 到 道 了德 她 從 國 1 就 人的刻苦 是 懂 事 耐 用 功有 勞 和 堅 領 強 導 能 0 她 力 不 的 放 女 棄任 孩 何 她 學 不 習的 畏 艱 難 機 地 在 , 經 德 國

民國六十年一 月 於畫

面

,

那

種

一美的感受,使人心境平和

安祥 滿

, 0 的色彩

袁樞

真的

油

畫

,交疊在畫室

中

, 琳

琅

目

這位大自然的謳 而那斑爛的色彩

歌者

, 栩

栩

如生的

將大自然表現

,卻又讓人的心靈振奮

袁樞真的藝術天 地

輕 風 * 走在 嫩 草映 袁 樞 出一幅幅波光嵐影,暮色裹看西天的晚霞籠罩着 真教授的畫 室 ,我像重 回到那段充滿幻 想的時光 層層薄霧 悠然自得的在晨曦 輕紗 , 胸襟充滿了 中看白

四 + 年 未 離 書 筆

出 股由熱情與智慧結合而來的藝術美。 就 像 她 對 大自然 純 樸 面 目 的 強調 樣 從她的談話中, , 她 第 眼給我的感覺 我知道她整個 ,是樸實的 心靈都獻給了 沙淡 雅的 邻 又 流露

袁樞 眞 教 授 是浙江 天 臺 人 0 那 是 個 Ш 明 水 秀的 風 景區 , 受了自然環境 的 陶 冶 , 她 從 小 就

歡繪畫。她說:

的教 隻身 澋 得 力 育 離 於家 開 是 在 最 中 家 庭 鄉 小 重 的 要 學 , 治育 的 到 求學的階 E , 後 海 來 考 我 义 段 新 能 , 我 夠 華 的 順 藝 利 專 美術 的 , 到 開 成 績 日 始 總 本 正 是拿最 式學 法 國 畫 繼 0 高 我的 續 分。 研 我是 究 父母 , 親 那 除了得到 思 麼 喜歡 想非常開 汪亞 畫 畫 塵 明 , + 敎 授 他 九 的 歲 認 那 鼓 爲子 勵 年 外 , 女 我

妣 年 再 來 到 她 臺 法 是 國 民 灣 國二十三年到 , , 在巴 直 在 黎 臺灣 美術 省 學 日 立 院 本大學美術 師 專 範 攻 大學 油 畫 美 科 0 術 四 讀 系 年 書 教 後 ! 同 授 人 時 或 體 也 , 在川 素描 在 重 慶 端美術學校 立藝術 畫 專 人體 科 學 。民國 校 教 書 0 民 國 五

我學 書 的 過 程 , 非 常 順 利 , 沒有 遭遇 到 點兒 困 難 。當 時的出國 手續方便極 了 完全是

自己辦的。」

的 女性 0 她 她 的 說 口 氣 , 似乎 切都 是上 帝 安排 好 了 似的 0 我 可 以 感 覺 得 出 , 她 確 實 是 位 堅 強 能 幹

有 活 , 天離 就 是 開 從 有 渦 了 巴 書 小 黎 奎 孩 回 我 後 還 9 是照 和郭 常教 驥 先 書 生 結 繪畫 婚 0 抗 , 帶 戰 孩子 時 期 , , 重 直 慶 的 到 今天 生活 非 , 漫長的 常 困 苦 四 , + 但 年 並 歲 不 月裏 影 響 我 我沒 的 出

作品入選國際沙龍

這 此 年 來 , 她 在 臺北 開 過 五 次 個 人 畫 展 也 參 加 過 許多國 內 外 的 美展 , 她的 作品 曾經 好 次

入 選 或 際沙 龍 去年 , 她 榮獲中 山文學獎金文藝創 作 油 畫 獎 0

在 她 的 畫 室 中 , 看 到 的大部分都是風 景畫 , 還 有 人體 畫 0 對 於她 的 寫 景 , 名畫 家 孫多慈

授

曾經有過這樣的評語:

是大自然的 的 小 品 在 她 散 文 景物 的 畫 中, 是最恰當也沒有了 情 有着天賦對於色彩的敏感,配 調 -光彩 便 都 0 它是簡潔 純 眞 的 而 顯 不 露 合上她 單調 出 它 的 , 那 細 樸 大膽的 實 膩 而 又統 目 , 毫不 , 0 做作 給 把 她 人 的 而 種 畫 坦 雋 比 率 的筆 喻 永 的 爲 輕 調 П 味 鬆 9 簡 於

明朗的印象……。」

目前她正在畫一幅以墾丁公園蛙石風景區爲題材的畫。她說:

筆 , 有 這 時 此 年 間 就 來 提筆 , 我 作 的 畫 畫 已 0 有 在 不斷 不少 變化 的 繪畫 , 中 特 別 , 是在 對 人 生的 色彩 禮驗 上 , 和 變得比 了 解 , 較 以 厚重 及對生活的感受也 0 多年 來 我 手 不 離

刻,這些也就直接影響到作品的境界了。

筆下 ·的自然景色, 她 拿 起了畫刀, 帶有 沾 上了 中 國 油 山水畫的意境 彩 , 在畫 面 上 , 一輕輕 蘊 藏着 的 源遠流長的中國繪畫傳統 抹 下 筆 是那 麼自 然美妙 精 神 許 多人 在 她 都 的 認 爲 她 室

紀

9

也是

鑾

有

意義

的

0

裏 妣 9 有 幅 高 懸 着 的 國 畫 9 那 清 雅 脫 俗 的 境 界 , 眞 耐 尋 味 0 這 是 她 作 品 中 的 唯 的 幅 或 畫 0

當作 9 那是 念品 忍 去年 不 住 當 信 手 我 拿 的 起 老 書 師 筆 汪 來 亞 畫 塵 教 了 這 授 幅 國 畫 時 , , 沒 到 我 想 到 的 他 畫 室 會 讚 中 美 作 畫 , 還 , 我 鼓 勵 我 面 裱 欣 當 起 來 他 筆 0 我 下 想 牛 動 , 把 的 畫

融 雅 中 西 繪 書 長 處

們總 究 稱 9 樞 她 她 的 把 值 畫 國 教 是 畫 授 的 融 的 意 油 境 畫 中 運 作 用 品 西 到 , 的 畫 西 之長 洋 確 書 與 中 中 國 , 使 Ш 得 水 畫 每 有 幅 許 多 風 共 景 通之處 的 畫 面 図 0 美 她 本 -來 生 就 動 對 而 富 中 有 國 詩 國 意 書 原 難 理 怪 極 有 X

合

T

繪

0

走過 完了 北 師 總 範 看 體 大學 要 到 瞧 素 她 E 描 的 的 好 課 女生 畫 幾 室 , 眼 帶 宿 裏 着 舍 0 9 雖 中 陳 列了 然 幅 , 音 幅 習 樂系的 幾幅 慣 赤裸 口 成 着 醒 身體 自 同 目 學 然 的 總 的 人 9 是被 小 人體 體 見多怪的 素 安 畫 描 排跟 放 , 不 在 禁使 藝術 我 進門 們 系的 的 我 , 眞 牆 想 有 脚 起 此 處 學 了 大學 困 住 , 我 在 窘 們 生 0 音 間 活 樂 寢 的 系的 室 此 , 每 趣 學 當 事 妣 每 們 在 臺 F

描 到 了 大 的 几 人 年 體 級 素 後 描 課 , 就 就 是 開 我 始 畫模特兒了 教 的 0 她 0 說 般 人總有 藝術 系 這 的 個 同 疑問 學 , 書 在 人就畫 -人 年 級 9 爲 上 什 的 麼 是 定要 通 起來就拿

會困

難

些了

話 把 體 服 衣 , 前 服 就 你 , 脱光? 只 還 會 能 發 必 表 現 須 這種 現 先 人 出 體 T 衣 肌 解 情 服 形 肉 人 最近 本 的 體 身的 顏 解 色千 還 剖學 好 線條 些, 變 , 萬 因 , 過 又如 化 爲 去幾年 人 , 非 體 何 常複 能 的 稱 線 人們 爲 雜 條 人 0 , 體 的 乃至筆調 確 畫 體 呢?」 不大了 素描 可說是 的 解 先後 0 都 體 大學 有 是 心學畫 問問 定 的 , 的 假 基 如 仔 本 穿 細 , 觀 上 在 察的 畫 衣 人

年 師 大藝 起 術 幾年 系 的 前 模 9 特 林絲 兒 緞 , 她 攝 也 影 是 展 我 曾 們 在 跟 社 藝 會 術系 E. 掀 同學抬 起 高 潮 槓 , 還牽 的 大話 扯 到了 題 法律 , 當 她 與 走過 道 德 操 問 場 題 時 林 9 還 11 總 姐 是 有

在

她

身後指

指

點

點

呢

!

人 調 也 , 都 凡 模特 不 是 同 男 兒 是 在 女 法國 個 老 正 • 當的 日 幼 本 , 等 都 職 國 是 業 家 畫 0 家 , _ 還有 要描 袁樞 模 繪 眞 的 特兒俱樂部 嚴 對 肅 象 的 0 說 他 ; 的 們 組 的 織 身體 模 特 0 結 兒 構 也 並 -形 非 態都 定 限 不 於年 樣 輕 , 用 漂亮 的 女 色

「模特兒要有什麼條件嗎?」

特兒 的 要 在 求 臺 灣 , 我 9 們 這 種 希 望 風 的 氣 是 還 肌 不 肉 十分普遍 發 達 骨 , 骼 只 要是 明 顯 願 0 意來 否則 跟 的 女性 模 特 沒有 兒 , 我們 什 麼顯著 就 分別 意了 的 0 話 不 過 對 口 學 男 性 畫 模

不反對現代畫

觀

創出我個人的畫風

對現代畫的 她的 桃 李 感 滿 天下。 她說 現在 活躍在臺灣畫 壇 搞 現代畫的青年畫家 , 有許多都是她 的學 生 我 問 她

着興 式 , 自 起 L然會有 近十年來 9 特別 革新的 是對 ,臺灣畫壇是一片蓬勃現象,研究美術的風氣也很普遍,許多新的繪畫 抽 方向 象 書 的 0 爭辯 我的個性比較保守, 0 我個 人覺得 , 我還是喜歡用西洋畫的技巧 隨着時代的進步,科學的發達 , 中 國 , 畫 藝術 的 思潮· 精 的 神 現 也 , 來 方 隨

能表 現出. 對於現代畫, 如詩 如畫 我 • 不反對 如音樂的 ,但它必須忠實於自己的感受和表現,不要勉強附和 美妙 意境 0 潮 流 , 同 時 要

有 端 肯 用 人卻又中 , 但 功, 也 畫的 有 他們自然會有他們自己的 止前進 幾位 人,學校裏的基礎是最重要而不可忽略的。我覺得這一代的青年人,都有 蠻有才氣的 , 這是我最感到惋惜的 同 學 , 特別是 風格和 女同學 路線 事 0 0 , 我的學生中, 已經 奮力游到世界藝術中心的巴黎 今日已有許多站在 現代畫壇 9 才氣 但 她 的 , 尖 又 中

術教 育問 她的 語氣中 題的見解又如何? ,似乎有 那 聽我問 麼一 絲兒的無可奈何!我又想起:不知這位美術教育家,對於兒童美 了這個問 題,她開心的笑了。

她 談 兒童美術

音 樂 樣 書 , , 畫 可 以 更 能 使得兒童的理智與情感得到平衡的發展 陶 冶 人的 身心 0 畫 還 可 以使得 孩 子們 的 ,它又能培養兒童的想像 生活更 加 充實 0 我覺 得 兒童 力與 一美術 創 造 敎 力 育 0 像 是

非

常

重

要

的

畫 他 大的 們 0 的 問 同 時 想 題還 這 兩年來 要 像 知道 力? 在 對 , 創 美 9 臺灣 兒童 造 術 力 科 ? 美術教 的 電視公司的 還 不 有 重 育的 視 點 0 主 學 , -要 老 校沒 大家畫」 目 師 的 們 有 在指 太多 , 並 節 非 的 目 導 兒童 做得非常好 只在培養天才!」 時 間 畫 讓 兒童 畫 時 作 , ,可是談起學校中的 除 畫 了 ,對學 寫生外 生來 , 還 說 要 , 又如 三美術教 讓 他 何 自 能 育 由

,

養 最

的

尼 采 曾說 藝術 卽 生活 生 活 亦藝術 0 _ 他 的 哲學宗旨 , 就是要創造 術的 生活 樞 眞

說

的 時 間 和 我 有 的 時 作 間 品品 ,我就不 數量 愛到 不比 畫架前 别 人少 作畫 0 在許多畫 友中 , 有一 點是 刊 以 讓 我自 傲 的 就 是我作

雜 常夏天我在下午五 事 她 , 關起 告 訴 門來 我 , 呆 點鐘停筆 畫室的光線是最要緊的 在我 的 小 冬天要提早 天 地 中 0 了 個 0 鐘 所 頭結 以 只 束 要 光 0 畫 線 畫 好 時 , 沒 , 我 有 可 特 以 殊 忘掉 的 事 切 我 擺 定 脫 要 掉 書 許

多 通 書

喜 歡 運 動 和 旅 行

在畫 室 的 個 角 落 裹 , 屏 風 後 擺了 _ 張 床 我 想她 定是畫 累了 就 躺 在 那 兒 休

按 照 您 的 牛 活 藝 術 , 除 了 畫 畫 外 , 還喜 歡 此 什 麼 呢 4 我 問

的 敎 個 習 室 慣 我 這 很 對 站 喜 我 着 歡 是 書 運 輕 0 動 而 , 直 像 易 到 舉 打 今天 的 太 極 0 現 拳 , 我能 在 我 打 總 高 連站 是教 爾 夫 球 學 幾 個鐘 生們 養 頭 我 都 的 成 站 不 身 累 體 着 畫 , 的 像 直 很 到 習 師 好 慣 大 9 上 從 開 課 始 , 學 畫 口 氣 我 ME 就 上 養 成

您喜 数大 自 然 , 定也 喜 歡 旅行?」

賓 沒有 禮 拜 日 到 本 過 到 等 我 阿 的 來說 其 里 地 他 Ш 方 國 去 家的 旅行 也 我 都 是 風 要去 也是 景區 住 + 看 作 天 看 件 畫 I 9 作 有 0 那千變 可 沒 ,我當然喜歡旅 有值 是假 萬化的雲海 如 得 是跟我先生一 畫 的 風 行 景 太值 , 只是我個 横貫公路 得畫了 塊兒去 旅 人旅 還沒 行 除 通 行的 了 , 那 寶 車 又是另外 島 方式與衆 前 風光 , 我 就 我 去 不 也 住 同 事 到 了 , 了。 非 凡 律 個 是

談 談 您 的 先 生 好 嗎?

高 突 我 當他 能 郭 與 先 夠 朋 有 生 今天 友談 很忙 這 論 政治 種 他 自 學 時 由 中的是政 作 , 我關 書 的 治 起門 環 , 境 來 跟 , 他 畫 我 給 我 所 的 學 T 我 雖 書 然 不 , 我對 是 15 鼓 兩 政 勵 事 治 0 , 點 但 我 不 們 懂 處 得 他 對 很 好 繪 畫 絲 的 欣賞 毫 不 力 發 倒 牛

也 書 畫 她 或 全 書 心 獻 , 現 給 在 已 藝 經 術 出 , 國 卻 深造 沒 有 0 忽 留 略 在身邊的 家 庭 0 兒子學的 兒 女都 是機 E 長 械 大 成 , 在 人 臺 北 女兒學: 工業 不專科學 的 是 圖 校 書 讀 管 書 理 她 偶 並

三七 音樂精謎晚會

弦月 景 振 陣 陣 奮 窺 的 夜已 0 歡 在 人 笑聲 〕深了, 靜 偶 夜裏 , 爾淸風過 和 , 音樂 震耳 個 欲襲 風 月來的緊張忙碌 戶 , 前 好 的結 掌聲 個幽悄: 束樂早 0 那 -已奏過 的夜 動人心弦的樂音令人欲醉 , 總算鬆懈了下來 0 在 , 雖是週末 片寧靜中 , ,隨着湧上了那 街 , 頭 我的心緒依舊 的 , 那 喧 開 聲 張張親切 也逐漸 起伏 一幕幕令人 歌笑的 隱 耳 去 畔 , 興奮 只 似 面 容 仍 有 聽到 的情 窗外 使

而 我 播 且 由 週 完全是嘗試性 四 於當 年 月 時是在 舉 日 辨 晚 的 E 本公司大發音室舉行 的 沒想 記得今年的 擴 大音樂猜 到這項新奇的創舉 謎 二月四 及音樂演 , 只容 日 , 奏會 「音樂」 ,竟獲得聽 納了少部份的 , 風 是爲了慶祝 舉辦 衆們熱烈的支持 聽衆 第 音 次音樂猜謎及音樂演奏會 經節 , 以致使許多興緻 , 同 , 紛紛要求能 時 也爲了 濃厚的 經 音 常舉 樂 朋 風 辦 友 當 時 開

件送 選八位 法 席 了 四 來 , 雕 進 月 到 優 了 現 秀猜 那 音 日 場 樂組 成千 或 , 際學 於是 詸 成 者 , 百 這 舍 音 , 的 的 樂 都 是來 方 面 場 組 孔 面 地 林 自 寬 審 9 , 都是陌 熱 愼 積 組 選 心 極 長 的 擇 淮 卽 生的 行準 時 聽 謎 衆 就 題 朋 備 決定在今年音 , 0 音樂演 但 友 當 是 , 函 大家 個 索 奏節 個 入 醉 對 場 音樂都 券的 樂節 心 目 音樂的 , 我 消 前 是 息 也 續 表情 無比 在 開 辦 節 始 這 熱 目 在 項 , 對 愛 中 節 活 於我 宣 動 0 目 當 佈 中 , 卻 晚 後 官 同 是如 國 佈 時 , 際學 每 猜 很 此 天 快 詸 含座 親 大 辦 的 批 切 法 就 的 無 訂 , 潾

格外 舍近 巾 -年來 的 再 今晚 起 加 勁 最 上 舞臺的佈 一臺前 盛 , 況 這 是一 空前 數 籃 置 次極 的 鮮 , 令人 花 次 爲 , 整 有 成 , 功 而 個 舒 的 這 舞 適 臺 諧 晚 此 高 會 E 和 洋 的 水 , 準 也 溢 感 是 的 着 覺 聽 恬 極 , 爲 衆 靜溫馨 粉 成 , 紅 功 使 與天藍的 得我和 的 的氣息 音 樂演 所 , 電動 臺下聽 奏 有 工作 計 分牌 的 衆 踴 同 仁 躍 水 , 藍 以 可 及參 色 以 說 的 與演 是 垂 國 幕 出 與

音樂猜謎·輕鬆進行

際學 識 他 們 及 0 其 幾 中 第 舍 次是 學 揚 完全答 的 個 起 團 節 時 體 目 學 音 對 我想 他 音 樂欣賞 了 1樂猜 們 , 每 這 都 題 有 謎 個 部 極 , 人 分 份 高 , 都 成 的 的 在 深 音 活 A 題 深 B 樂欣 目 潑 的 1我是 , 感受到 組 輕 賞 以 能 鬆 , 國 各 力 卻又緊 音 猜 內 和 豐富 樂 四 音樂界的 醉 段 張 音 的 的 人的力量 樂的 氣 音 樂常 動 氛 曲 態 中 名 爲 進 識 與 主 0 行 結 作 , , 果B 曲 向 開 八 者 位 聽 始 組 衆 是 參 , 猜 當 們 個 加 的 樂聲 猜 几 紹 音 謎 段 樂常 在 這 者 音樂 安靜 方 大 都 識 拿 的 是 的 題 常 大 威

賞 過 答對 分, 由 分 息 利 豐 如 H. 程 雷 0 於 爭 聽 9 其中答 而 他們 待 答對 答 代 了 的 說 在 表發 本 , 題 TL 掌 在 愉快 是 公 滿 得 題 聲 , 錯 懷 A 中 司 A 兩 言 分 的 成 輕 信 組 B二組 的 了 A 天 的低 音 鬆的 是 心 組 , 春 組 題 的 否 題 假 的 建 與業務 音鈴 在 則 期 中 氣 必 四 , , 汪道 氛 倒 七 須對 這 位 反 中 聲先響 下 扣 題爭答題中又爭 遭 也 猜 , 多少 所 進 倒 所 他 謎 沖 分的 同 行 扣 播 們 者 同 『還是B 仁 學 出 影 中 0 猜謎 記結果 I的樂曲· 所 直 響了他 , , , 在 以 埋 有 音樂欣賞能 錄 者 組 不 首 第 , 們的 對 有把 音 使 的 但 到了三分,A 在 _ 高 次音 與 音樂常識 得 臺 唱 原有 清緒。 擴 音鈴 握 片 H 記力之高 音 的 後 樂猜 堆 工作的 的 聲 猜 裏 , 接着最 才能 與 四 在 謎 謎 9 音樂聲 音樂欣賞能力的 分 組 者 , 口 也 冠 半 各按 通 也 緊 許 軍 後第 力合作上, 不 張 是 高 齒的伶俐 , 被扣 太緊 甘 中 桌 德 , 連 先響 三部 示 上 輝 後 弱 臺 不 張 同 只 的 份 下 學 0 同 , , 所給 是整 高 的聽 響聲 態度的 餘 連 B 也 , 超 三分半 得 組 許 可 我們 精彩 的 衆 的 個 以 , 求 獲 記 們 鈴 說 沈着 猜 勝 分牌 得 的一 的 也 謎 0 是 , iL 幫 整 鴉 爭 的 切 實 來賓們 得回 分半 雀 獲 助 個 上 高 力雄 9 音 已 潮 意 得 無 , 樂猜 亮 答 更令人 0 聲 外 厚 聽 致 可 着 的 的 的 衆們 , 惜 專 詸 几 屏 只 而

音樂演奏 達最高潮

感激

系 曾任教於國 會 第 部 立藝專及文化學院 份 節 目 是 音 樂 演 奏 0 民國 首先 五 是 + 董 量蘭芬女 年得美國茱麗葉音樂學院獎學金赴美深 士 的 女 高 音 獨 唱 0 董 女 士 畢 業 於 造二 大 年 樂

的 情 曲 今 感 晚 二首 今晚 的 她 穿着 處 理 臺 巴 細 下 爾 -許多位 白的 襲 膩 柔 暗 美 英 紅 屋樂教 文現 空花 , 在我 扣 人 代 長 腦際 授都 心 歌 旗 弦 曲 袍 特 0 , 襟 廻 這 地 和 此 來 E 首 詩 欣 配 和 賞 中 杂 她 旋 國 火紫羅 律 的 歌 的 曲 演 結 出 闌 合 0 在國 董 雍 , 將 女士 容 內 音 華 的聲 [樂的 的 貴 歌 樂界 確 浪 她 花 實 , 像 共 激 她 董 唱 濺 蘭 的 了 在 芬 人 每 首 樣 舒 直 個 是 曼 人 美 的 的 令 , 尤其對 心 人 德 文歌 讚 佩

那

樑

的

歌

聲

此

刻

仍

繁

她 調 難 在 力 給 練 得 那 習 不 我 再 兒 鄺 懈 的 定 聽 智 曲 居 仁 到 感 今 覺 她 她 女士 穿了 的琴 半年 夜 , 是第二次應 她 是 的 藝 多 以前 襲黑 演 位 , 奏 非 今 較 常 色下鑲金 晚 隨 她 邀 前 誠 先 彈 生 參 懇 次 而 了 劉 加 更 邊 蕭邦 鈴 我 認 的 加 眞 博 們 精彩 的 長 兩 士 的 旗 首 音 人 返 波 樂 袍 或 , 雖 蘭 講 演 , 奏 然 顯 舞 學 得 曲 會 她 口 已 很 國 , , 是 年 她 0 首革 自 四 輕 由 個 於 從 0 孩子 我 命 她 抗 練習 認 在 戰 識 國 的 結 她 曲 內 束 母 親 後 不 逗 , 過 留 從 以 , 可 是 及 大 的 是對 幾 陸 阿 時 個 倫 間 遷 鋼 月 斯 往 不 琴 的 基 長 美 藝 的 事 國 , 升 我 術 9 , F 們 口 是 直 大 很 直

現 男 衆 女 出 由 專 最 於緊張 再 後 幅 員 的 鮮 安可」 律 節 明 的關 手 目是 的 持 圖 的 係 書 藍 中 如 廣 色 雷 有 首 的 合 掌聲與 先給臺下 譜 唱 -夾 專 的 , 歡 處 男 混 呼 小 聽 團 聲 錯誤 衆 員 大 是 合 -最 唱 個 黑 , 後 但 愉 西 , 加 是在 悅 裝 節 上了 清 黑 目 指 新 包 領 揮 的 帶 括 首山 古 林寬的指 感 , 詩 覺 女 地 專 新 , 民歌 而 員 唱 揮 是 及 這 「快樂的聚 次 大 下 五 合 演 顏 , 素質 唱 六 唱 也 色 美人 極 獲 的 會 高 得 短 愛倫 的 了 旗 專 最 袍 更使 員 大 們 的 , 在 = 得 舞 成 + 到 功 臺 久 7 位 E

這一次成功的演唱中獲得了報償

久不願離去,形成了晚會的最高潮。中廣合唱團一個月來每星期日犧牲假期的加班苦練,總算在

了成功的代價,任何努力都是值得的,更何況我們又多了一次經驗,來作爲下一次改進的參考。 這是 走筆至此,夜更深了,願音樂朋友與我們共同努力,設計更新頴的節目,服務聽衆。 場使人與奮更使人回味無窮的音樂猜謎與音樂演奏會,雖然籌備是辛苦的,只要得到

(民國五十六年四月)

曲。

的

理論

和

實際技術問

題……」

黄友棣教授親切幽默的站在臺上侃侃而

談

三八 黃友棣作品演奏會後記

關中 是過 回來 -國音樂-海來賣假藥的,不管趙小姐考我什麼 , 是爲 中 音樂年貢獻我個人的力量 雙膝 國化 , 發抖的站在這兒,像是一 現代化的問 題 , 也 ,希望我在祖國所播的花種,能長出芳香的音樂花朶;我不 正是我這次回國來預備和大家討論的 , 個放學歸家的孩子,在大人面前接受考試…… 我都 不該怕……現在我吃了一顆定心丸了 『中國風格和聲與作 ·這次我 問 到

星兒 以「青天白日滿地紅」 一童合唱 八月廿九日晚 團 1 首先演唱 ,中廣公司大發 為徹唱,何志浩先生慷慨激昂的詩句,黃教授配以壯麗的旋律 「偉大的中華」 音室正舉行着黃友棣教授作品演奏會 , 展開了序幕。 這首樂曲以 , 大哉我中 一中 廣合唱 華」 專

, 馬摩

句句

曲

與

牧

揮

樂 階 在 格 廣 9 9 融 東 曲 會現代 名 這 , 首 早 早 樂 各 天 天 曲 派 雷 雷 是 和 以 聲新 這首古調 正 廣 表 東 技術 古 示 調 , 國 -, 父革. 旱天 包含着堅強與毅力。要 配合 命的 雷 中國固有 作基 呼 召力 礎 的樂曲 量 , 它明 , 用 建立真正 快 語 國 流暢的 一父是 , 才 能創作 一的中 旋律 位 與 國 , 天 音樂 出 足以顯示廣 地長存的 眞 正 , 必須以古代 代表中國 人物 東人活潑 精 神 調 他 的 式 的 生 長 性

子 布 滿 堂 如 的 他 今人人 0 歡 同 笑 時 聲 以小提琴示範演 唱它 0 您 知 , 道 眞叫 他 是 我 如 奏,說明 羞 何 紅 形容 了臉 「中國」 那 , 首 就 人 像 人 風 那 盡 格 還不 和聲 知的 與作 會 飛 杜 曲 就 鵑 急着 花 的 出 的? 理 繭 論 的 , 蝴 他 蝶 風 趣 , 這 還 是 的 是 我 講 快 孩 解 提 9 去 時 不 代 時 的尿 引 陣 來

黄教 授 待 謙 誠 9 說 話 耿 直 , 他 的 談 話 _ 如 他 的 1樂曲 , 完全控制 了聽 者的 情 緒

個 重 唱 節 杜 鵑 目 花 0 事 後名舞蹈家蔡瑞月曾 與 阿 里 Ш 一之歌」 , 致函 黄 教 本公司 授 依 照 總 他 經 的 理 理 論 重 新 編 成 合唱 曲 , 這 是當天晚 E 的 第

心… 實 令人敬 ·貴公司 佩 合 唱團 當 晚 的 演 演 唱之杜 出 非 常 山鵑* 成 功…… 花 -阿 尤其總 里 山之歌 經 理之全力 • 青白 紅 提倡 更是 令人嚮 發 揚 往 , 恢 , 宏 本 國 人 正 音 計 , 激 劃 將之 勵 1

編成舞蹈……。」

品 後 中 總 國 會 的 有 音 舞 樂 蹈 , 家 配 要 成 求 中 國 供 應 的 錄 舞 音 蹈 音 , 這 樂 資 是 料 眞 正 , 的 以 供 民 族 編 藝術 舞 0 我 0 們急 每當我 切 在 需 要 節 民 目 中 族 介 風 紹 格 中 的 音 國 作 樂 曲 家 的 作

遠 花亭 了 親切 1 陝 藤 西 的 組 田 召 梓 民 曲 歌 喚 教 中 授 ; , 客家 南 讓 擔 我 任 風 山 們 的 吹 是第 歌 聽 到 不 落水 是 了 = 廣 個 也 天 出 東 節 現 小 目 被引 第 調 一樂章 用 雙 鋼 飛 在 琴 第二 獨 中 蝴 蝶」 奏 嗎? 一樂章 0 熟練 的 樂句 南 中 的 風 , 吹 這 指 ; 是 從 法 , 月 故 , 鄉之歌 怡然自治 家 夜 鄉組 明…… 曲 得 9 那 的 中 這 麼 神 熟 是 情 , 家 悉 廣 , 鄉 東 在 但 撩 又 同 那 那 胞 首 X 聽 的 麼 遙 百 到

象,怎不令人陶醉於甜蜜的鄉音中!

那 我 蔣 兒 Ш 青 愛 有 我 祖 中 , 們 龍 國 Ш 陵 蟠 愛 , 我 墓 虎 祖 們 國 踞 , 浩 念 石 9 氣 我 祖 頭 國 貫 城 們 卿 念 , 雲 白鷺 祖 我 國 , 們 天涯 洲 應 9 當 美麗 頻 胭 仰 脂 去 望 的 井 , 祖 9 , 快 惆 玉 國 快 悵 樹 , 芬芳 滿胸 瓊 花 起 榮耀 奔 襟 百 向 鳥 0 祖 鳴 祖 , 偉 國 國 , 恩 大 那 , 兒 的 比長城長 掃 有 祖 除 六 國 極 朝 , 權 雄 金 , 統 我們 粉 壯 治 崇 , , 高 il 精 比 建 輝 秦 立 長 耀 自 古 淮 江 今 由 長 碧 家 ,

邦 臺上 , 林寬 在 指 揮 9 林 順 賢 (件奏 , 中 廣 合 唱 團 全 神 貫 注 的 唱 着 0 臺 下 9 寒 操 • 馬 星 野 王

洪鈞 偉大的大合唱 、林聲翕、申學庸、李樸生、許常惠、汪精輝,許許多多文化界、音樂界人士,傾聽 曲 這首

「祖國戀」掀起了高潮,也結束了這場感人的音樂會。

感動 0 這次黃友棣教授應文化局邀請 他教學負責而認真的 精神,令人敬 歸國講學 佩 ,不取半點報酬 ,他對音樂教育無私的貢獻實在令人

小姐 給所有的聽衆 [的訪問。」音樂家全力的為祖國樂教努力,我們也將不斷舉行類似的音樂會, 黄教授的話似仍在耳邊:「今天我站在臺上『受審』,林聲翕教授明年也將站在這兒接受趙 ,這原是我們國人所共同該努力的 提供好的節目

(民國五十七年九月)

多少

ラ現場聴

衆了

解

這些

一新作品

0

了解音樂本來就是件不容易的事

,更何況是要去了解我們

從沒聽

我

不

敢說這

是一

場高

水準

·的音樂會

,

更不敢說它給了聽衆多少

音樂美的享受

甚

至

我

懷

三九 向日葵樂會作品發表會

謎 文化中 我 風 屆東 想 與音 主 計 那 中 廣公司 重要 星 劃定期推出現場音樂演奏會,作爲「音樂風」 個 辦 音樂比 慶 樂聽衆打成一片;六月份我們發表向日葵樂會的新作品 的 的 视 「向日葵樂會作品發表會」 作 的交通車 會必定是熱鬧 賽 曲 優 演奏 勝者演奏會 , 滿滿 和欣賞的風氣, 而 的 愉悅 載着 介紹樂壇新秀 也正想把自己投入這忙碌後的輕鬆, 夥愛好 的演 讓我們的音樂空氣更濃厚 出 音 聽衆 樂 心的青 節目今年度的活動之一,期望 的 出色的音樂幼苗 掌聲 年 朋 猶 友們 如 慶祝 在 ,鼓勵 耳 些。 去了 ,還有 音樂創 奈何思緒依 四 所 月份 他 以二月 他 們 們 作 那 剛 舉行現場 裏我 一的是普 參加 滿 舊 心 們 起 的 了 音樂 及音 舉 伏 興 辦 奮 第 樂

從

不

斷

的

接

觸

中

來

增

加

T

解

過 的 曲 家 音 創 樂 作 , 這 它 對 在 於 現 我 代 們 中 的 或 晋 音 樂 樂 專 前 家 途中 也 不 佔 是 有 件容 重要 的 易 地 的 位 事 0 啊 對 1 於 但 是 個 我 眞 們 需 正 一愛好 要自 音樂的 己 民 族 的 人來說 音 樂 , 需 只 要 有

品 立藝 但 專 組 是 成 音樂科 在 個 向 先後 性 日 E 葵 他們 期 樂 同 會 並 學 不 的陳 9 基 相 於對 懋良 同 , 音樂狂 這些也反映在他們的作品 游昌 發 熱的愛 , 馬 好 水 龍 , 他 沈 們 錦 團結 中 堂 起 賴 來互相 德 和 這五位 研究切磋 青年 , 作 定期 曲 家 發 , 是 國 作

夫人 小 不 的 首 師 像 作 姐 9 的 位 品品 說 游 他 陳 女同 此 的 給 懋 一我們常 演 他 發 我 良 我 用 出沒能 學 是 的 是 [感覺] 經 結 了 Ŧi. 浪漫 常 聽 婚 位 人 在 的 年 是冷 中 氣呵 臺 技巧表現詩中的抒情 藝 這 青 的 循 次 聰 靜 視 會 他 敏 成 歌 長 -而 你 曲 所 的 穩 , , 喜 作的 小伙 如 重 , 他 愛 讓 能 , 不但最早畢業是他們的學 的 這次由 人 黄 子 有 歌 很 用 更多的時間 , 5 能 詩 剛 節 從學 溶 詞 三首 林閨 意 目 入 中 其 校畢業不久,目前任 , 秀獨奏了他的鋼琴奏鳴 這 練熟背譜 中 靜 演 唱 夜 , 三首詩都 在 , 旋 , 也 律 不 演奏 長 八月」 很美, 會 上, , 像 , 它 游 必能 也是 昌發 也許 教於 也比較新 和 將 曲 其 的 节也 因爲是首次發 徐滙中學 曲 他四人在學校中 歌 贈 中意境表達 許由 那 , 擔任 , 麼 於 使 就 , 翻譜 我 獨 是 他 呈 緊 唱 表 E 得 的 更完美 的作曲 的 的 現 張 經 林 給 與 作 都 品 同 他 ,這 美 的 老 班

其 中 加 馬 水龍 入了東方色彩 發表 了二首作品 後者. 由 9 他最喜 首小 歡 提琴 的唐 廻旋 詩 曲 「落葉人何在」 , 及 唐 詩 首 • 0 前 「寂寞」 者 是 個 傳統 春蠶到 結 構 的 硘 方 旋 盡 曲

成 ,這三 首詩似乎都很哀怨 ,馬 水龍就是一 個憂鬱型的內向青年

徬徨」 自認 的 聲 不少 萬丈雄心 沈錦堂 爲 寫出 , 是 這支鋼琴組曲 個喜 在音樂上的才能是多方面的 初 ,「象徵」 入社 1怒無常 會的 表達出 無 情緒 寫出他對畢業的全部感觸 依 不穩的 他 與同學間深摯的友情 人 , , 但是他的 他 作 曲 他 五 , 也 個樂章的鋼琴組曲 , 序曲」 能演 「離情」 奏定音 與 描 熱情」 鼓 敍的是畢業時的心境 鋼 琴、 ,表現他入學後畢業後 在 林媽利演奏下 雙簧管等樂器 . 最 後 他

遠し 賴 由 德 藝專室內樂團與女聲合唱團演 和發表了一首大規模的作品 出 管絃樂與合唱曲 , 賴 德和 親自 指 揮 , 取 詞自李後主「 億江 南 的 閒 夢

禮物 是熱情 樂界人士蕭 與鼓勵 , 讓我們來祝 福這些年青 人,還有我們的中國音樂

音

而 化

李

志傳

陳暾

初

申

學庸

藤田梓等都來了

,我想每個

人所帶來的

最大

(民國五十八年六月)

四〇 紅寶石音樂欣賞會

好 的場所;第二 我們是否能克服各方面的困難,達成這個理想呢? 多年來 我們都有 一要有日 最好的唱片 個 感覺 要找 (錄音帶) 個眞正好的欣賞唱片音樂的機會 ;第三要有最好的音響設備;第四要有最理想的策 ,很不容易:第 要有 最

音樂聽 和 好的音響,那空氣中充滿音符的氣氛,不禁讓我懷疑,何處能再尋到第二家呢?根據四年多來與 的 我同 歷 史。七月裏 衆接觸 樣的受到 紅 寶石古典音樂會」對香港 的經 感動 ,我訪美回臺途中,路過香港,應邀特地去參加了紅寶石古典音樂欣賞 驗 , 我相 信臺北的音樂朋友們,如果投身於這樣一 地區的音樂愛好者來說 ,可說是無人不知,它已經有了十二年 個音樂氣氛中時,一定也會 會 ,那 絕

終於 ,蘊釀已久的希望,十一月八日假紅寶石酒樓首次實現,由香港紅寶石音樂會供應精

內 首創的 音 帶 heiser 與 詳 唱 盡的 片 錄 歷 樂 音 聲 曲 音樂欣賞會 牅 說 音設 明資 備 料 中 , 響 , 總 起 當伊 算順 時 9 凡 利 我 諾 地誕 似 夫 乎 的 牛 可 以 鱼 聽 長 到 行 現 列 場 聽 第 衆 內 個 心 音 的 符 讚 嘆 從 與 德 陶 國 醉 出 0 品 這 最 個 新 在 式 的 國

的 田 說 現 以 我 實世 美化 們沒 天 我 界 有 生 們 可 , 是 供 的 , 音樂 陶 社 冶 件刻 會 欣賞的 是 , 充斥 醇 不 容 化 着 緩 社 好 黃色的 的 會的 音樂 T 作 最 ; 佳 而 靡 0 靡之音 藥 我 們 石 所 , 是 需 , 要的 這並 不 容 置 非 , 一疑的 是 表 TE 示 我們 確 , 而 的 提 觀 的 倡 羣 念 衆沒 TE. 9 當 是 的 有 音樂去 股 高 推 尙 動 的 潤 的 喜 滌 力 好 離 量 9 窗[也 音樂 不 是

括 文化 事 藝 實 術 上 項 個 9 那 國 是 家 畸 , 形 的 個 城 發 市 展 , 值 得 向 人 推 介 , 炫耀它 各 方 面 的 優 良傳 統 與 進 步 的 , 若 不 何,

試 校 的 洛 看 杉磯 , 們 歐 , 爲什 美先 音樂中心 也 一知道 進 麼 國 遲 家的 遲 在音樂藝術這 , 私 不 人與 文化 見這 團 藝 種 體 術 迫 的 成 切 項上 就 捐 需 獻 要 , 的 那 , , 助 該作的太多了, 事 樣 實的 成 了 不 是羣策 實現? 這 此 偉 大建 我 羣力完 籌 認 一築的 爲 建音樂館 成 社 落 的 會 成 羣 9 著 衆 , 開 名 也 的 該 創 音樂院 林 負 肯 起 中 心 部 和 音樂 份 9 新 的 近 責 幼 落 年 任 學 成

今天 , 我們 需 要我 們 的 羣 衆 , 我們 I 一商界的 鉅 子們 , 重 視 我 們 的 音 樂文化 , 協 助 我 們 改 良 社

會的 紅 風氣 寶 石音樂會不過是 個 小小的開 始 , 可 是 9 至 一少這是

個正當的高尚的消閒

場所

是我

開

風

,

的 社 氣之先 會 中 第 個出 也 期 べ望着 現 的完美的 能 收 抛 唱 磚引 片音樂欣 玉 一之效 賞 會 9 我 深 深 水感謝紅 寶 石 企業有 限公司 的負責· 人, 願 再

計 刻 朋 的 是要 就 友們 針 見 在 日 達 那 的 的 III. 成 的 鼓 首 個 移 次演 地 勵 官 風 方 和 傳 易俗 安慰 工作 出 我們 , 的 H 9 , 的 望 目 讓 給 着 標 心靈是多接 社 T 我們 大 會 0 八廳裏 當 **羣衆** 在 無比 聚 設 明 計與 集的 瞭 的 近 信 9 籌 爲 人 il 羣 備 的 0 階 是 作 , 能 鴉 段 爲 雀 提 , 無聲 雖 供 個 然我 主 出 的 持 聆 也 塊 人 聽 曾 追 , 着 擔 儘 求 美與 管 心 , 我 , 我 但 忽 靈性 曾爲它攪腦 然感 是八 最 覺 日 高境 到 晚 界 我 汁 9 就 得 的 在 到 園 如 那 了 地 何 設 音

在 燈 紅 酒 緣 , 繁 華 熱鬧 的 中 山 北 路 上 , 居然出 現了這麼一 個帶給人心靈安詳 • 寧諡 的 地

方

多

令

人

圃

奮

,

,

爲 易 風移 在 俗 報 下了第 紙 上 口 口 步 聲 棋 聲 噻 , 値 着 如 得 喝 何 改 采 良社 _ 會 風 氣的 今天 居然 由 位酒 樓的 東

,

主

挺

身

而

出

率

先

連 個 微 細 的 最 小 音 符 , 就 像 根 針 落 在 地 上 似 的 9 聽 得 極 清 楚 , 更 何 況 那 龐 大的 交響 效

果 眞 令 神 往 !

遠 自 高 這 此 雄 前 日 來 子 , 這 我更接到 也 更證 明 不少來信 了 我 們 的 和 電 社 會 話 H , 詢 有 的 問 是 如 何 追 參 尋 加 美 的 這 項 羣 國 衆 內 首創 的 音 樂欣賞會 , 有 的 更願

T 舉 行的 時 間 方 式 , 我曾經考慮 再 , 由 於 這 是 項創 舉 , 因 此 我們暫定每月舉 行 次

茗,歡迎您提供寶貴的意見! 衝突,我們將在每個月的第一和第三個星期三舉行,除了精心編排的音樂外,還供應美點、香 當我們的羣衆更能接受時, 也許就能改爲每週一次。 也爲了不與一般音樂會在週末舉行的日子

(民國五十八年十一月)

四一 林聲翕作品演奏會

哄 今天 是座 党大笑 我站 上 民國 嘉 在這 賓。 五十七年八月,在我爲黃友棣先生主持的 但初次相識的我們 見受審 當黃先生在臺上接受我訪 下 次當林先生回 , 也的 確有 問 時 了默契 國 講 , 曾特 學時 地 , 該輪 向 場作品演奏會中 所有聽 到他接受審 歌介紹: 問 林 , 先生 返國 了 0 渡假的 , 雖 並 然這 且 幽默 林聲 番 高 先 的 話 引 說 生也 起 7

聽 書院 料 衆 他 , 愛 的 包括有聲的錄音帶與無聲的文字資料 的 林 聽他 奮 音 先 樂系 生返 鬭 的 苦幹 歌 港 指 後 , 每當我與演奏家們 揮華 的 使我 年 南 管弦樂 华 由 衷的 時 間 景仰 團 裏 , , 在 我們 推展 山錄製他 尤其是他 問問 一直保持着聯繫。 音樂活動 的 或也寄來他的創作曲 的作 歌 時 曲 教學等 總會不約而同 才華是我最崇拜的 我知道他很忙,主 0 他經 譜 的 0 常寄給我當 讚 對 他為音 嘆 , 不僅 ! 沉 持 我愛唱 醉 樂 清華 地 付 的 出 他 嶺南 這 的 樂 種 的 活 心 美的 歌 血 動 兩 個

是 排 感受 下 次 汳 當 多 然還包 美 時 的 當 作 括 他 曲 家 他 IE. 式請 許 , 演 多 奏家 不 我 爲 同 他 與 形 式的 聽 主 持 衆 作 的 , 策 結 品 合 劃 0 您 作 啊 可 品 1 以 我 發 已 想 表 能 會 像 得 預見 時 出 , 我 , , 當 它 內 將帶 我 1 的 得 來 興 知 更 奮 林先生終於在文化 多 和 知 愉 音 快 的 爲 何 共 鳴 如 9 , 糌 因 局 爲這 的 我

的

社

會

퍔

樂

風

氣

又

是

項多

大

的

鼓

舞

响

!

激 爲 提 改 供 進 轉 不 此 達 盡 演 , 我 術性 奏家 這 他 開 , 樣 的 始 你 們 按 對 的 說 謝 真心 忱外 照 後 參 這 考 學 林 個 先生所 話 辦 青 , 0 法 年 同 果 , 時 不 好 也 他說 希望 安排 會有 出 不 我 好 一合作演 ?? 幫助 的 所 料 節 我誠 的 目 , 出的 他 0 , 懇的希望 們 愼 每人寫三五百字印在節 也 重 諸位名家能談談對作品的意見及處 都 的邀約合適的演奏家 為 他們坦白的指 林 先 生 的 音 樂 正 吸 目單 我作品的缺 引 , 也 上 了 , 將 0 我 在 以 手 留 信 點 念勉 理 中 邊 , 所 9 好 解 林 有 勵 使 釋 先 的 9 我 我 錄 的 生 將終 音 方 除 日 後 法 讓 沓 我 料 可 生 代 以 感

名家 心的心 這 豊 語 止 是 這 個 切不 好 辨 都 法 是音樂聽衆 , 除了林先生把他 所 需要 的 的作品參考 嗎 資料 提供給 我外 , 我又有 了 更 人貼切 的 演 奏

勵 的 無 寫 一月廿 限 在 興 林 奮 五 聲 日 0 翕 今天我 與 三十 國 講 也 日 學之前 的 願 意 中 特 副 地 , 談 曾先後 對 談 林先 於他 刊 生 此 出 的 行爲音 了 黄 創 友 作 樂教 棣 先 育 生 的 前 發 全心 揚 及 全力 中華文化的 的 奉 獻 復 興 與 所 韋 帶 瀚 來 章 的 先 鼓 牛

在 這 次林 先生作 品演 奏會 中 , 共安排 了 七 項 節 目 : 包 括 國 樂 五 重 奏 新 年 1 品 , 由

在 品 庸 演 孫 他 女士 11 培 奏 也 的 有 不 章 , 奉 相 此 的 陳 不 戲 會 是 女 盤 陳 硬 高 中 林 安 勝 性 林 先 音 先 , 使 指 先 牛 獨 牛 我 定 生 多 唱 的 李 們 是 向 年 ; 鋼 劍 什 來 前 藤 得 琴 鋒 麼風 的 主 獨 到 田 幸 張 梓 奏 舊 周 格 福 作 女 岐 峯 的 愛寫 1: , 9 在 陶 也 的 廣 林 有 鋼 劉 醉 東 什 先 琴 俊 1 近 麼 獨奏 生 鳴 便 年 調 的 來 寫 五 創 首 的 位 什 作 先 麼 新 ; 牛 作 詩 楊 生 活 兆 分 0 的 首 中 由 禎 别 原 , 於 先 擔 ; 則 除了 寫 以 牛 任 , 作 的 及 琵 不 旣 時 中 男 琶 斷 廣 不 日 高 . 受任 笛 的 合 晋 不 奮 唱 獨 同 子 歸 何 專 唱 , 事 因 的 革 , ; 就 物 此 胡 混 劉 是 條 聲 所 塞 虔 件 合 雲 用 誠 或 的 唱 胡 女 的 方 素 0 士 法 這 奉 材 中 獻 所 與 此 申 胡 作 拘 手 學

音樂完 感情 新年 出 曲 在 生 香 11 第 之 全 港 這 品 不 首 無 雷 也 並 國 涯 同 視 TE. 是 非 樂 臺 , 他 演 中 寫 Fi. 新年 們 出 國 重 聽 時 藝 奏 到 術 的 , 這 曾獲 新年 精 熱 此 鬧 神 英文 清 的 1 9 新 而 品 一報的 虚 是 而 有 在 1 , 哲 外 明 描 包 意的 國 括 述 靜」 朋 友爲文 花 小引 音樂 境 開 界 , 花 曾爲 推 落 , , 介 哲 無 之驚 爐 意 間 , 因 是 斷 香 奇 爲 很 裊 -長し 不已 春 這 高 的 來 和 他 春 • , 0 我們 們的 林 去 先 不 桃 生 如 流 相 花 能 在 關 行 與 靜 音 信 水 聽 樂 中 的 仙 告 流 , 亦 或 年 訴 如 段 我 口 無 領 水 調 , 0 此 的 派

生 印 象 中 学 廣 一十年 他 國 認 樂 前 爲林先生創 專 擔任 指 揮 中 孫 華交響 培章 作 豐富 先生 樂團 指 獨 是國 揮 樹 , 內 幟 著 在 還 名 的 都 清 後的 琵 新 琶 脫 一名家 南 俗 京 0 每 在首 星 在 期 抗 指 戰 都 欣賞過 揮 時 演 的 奏 大 後 他 的 次的 方 重 海 林 慶 先 港 生 就 留 認 -帆 着 識 深 林 刻 先

詩 蘊 着 加 極 今 強 追 的 憶 傳 統 猶 有 情 繞 趣 樑 0 孫 三日之感 先 生 認 爲 0 這 而 次演 他 的 奏新年 西 藏 小 風 品 光 9 管 更 弦樂曲 是 篇 純 , 充 中 滿 國 情 着 調 濃 的 厚 樂章 的 民 族 我 氣 息 這

不

TE

是我

們

需要

的

音

樂

嗎

il 心 此 得 聲 婉 意 約 密 0 提 而 0 日 青年 倡 雋 這 永 是 民 族音樂 的 鋼 根 音 據 琴 樂 家 在 陳 廣 不 , 但是 盤安先 東地方流行的 不但 每 一令人 個 生 國 ,演奏的 陶 民 醉 應盡的 小調 , 是三首 更重 改 責 編 任 要 成 和 的 的 廣 是它給了 東 義 , 這些 小 務)調: , 同 予 音 樂充 時 我 江 們 它 滿 邊 也 _ 個 草一 可 中 以喚 重 國 , 夢 地 起 的 方 風 蕉 羣 啟 衆 味 石 示 對 鳴 0 我 陳 本 先 國 們 音 需 牛 樂 認 要 的 爲 春 民 族 這 風

唱 四 首 楊 兆禎 歌 曲 先 生 是 我 國 留 日的 位男高 音 , 在 目 前男高 音 罕 見的 情 況 下 , 更 是 非 常 難 得 0 他 演

蓄 , 坦 白 黄 花 而 純 是譜 眞 , 自快樂詩 如見其 人 0 人許 八年 建 前 吾 先 揮 生 一的 而 就 詞 的譜 0 林 成 先生認爲他 了 這 闋 黄花 的詞 , 0 有 猫 特 的 面 情 而 含

是三月 在 香 這 港 裏 人製 白 淺 雲 水 當 白 故 灣 這 雲 頭 鄉 首 故 歌在 感懷 是三 鄉 多難的 一十二年 香 , 林 港音樂節 教 授譜 前 祖 國 , 受敵 成 韋 演 唱 的 瀚 騎的 時 這 章 首 先 , 抗戦 卻 蹂 生 受到 躪 所 名歌 寫 , 港 準 0 共的 當 備 「白 時 待 三雲故 猛 命 的 烈攻擊 口 這 鄉」, 位 國 年 參 輕 加 , 韋 當 抗 詩 先 带 戰 人 生 多 行 , 對 少 列 從 於為 X , 日 曾 在 本 鼓 盪 悲 佔 勵 憤 氣 領 的 愛 硘 品 國 腸 情 洮 志士 緒 出 ! 但 下

生演

唱此

曲

時

,

將有

更深的

感受了

恨 和 而 聲公司 難 寫 忘 的 iL 9 灌 把 曲 遭 成 堅 唱片 决 图 攻擊 的 信 銷出十 念築 ,自然感到 成 壁 多萬張 量 啼笑皆非。「白雲故鄉」 , 莫讓 9 成為抗戰 人侵 佔 期間 故鄉 的 , 最 林 流 的結 行歌 先生 曲之一 譜 尾部分是這 成 後 0 的 經 白雲 過 樣的:「 了 這 故 段 鄉 插 m. 曲 沸 , 當 胸 , 聽 膛 時 楊 環 , 仇 先

路 徬徨 目 前 9 根據章 最 湯 林先生 需要 先 步 生 的 一瀚章 演 很 嗎? 步 唱 向 喜歡 先生的 的 前 第 三、 行 , 他會 詞 譜 第四首歌 成的 高 0 整 他是那 一的 寒夜」 朗 曲 誦 ,該是林先生最 樣激 歌 詞 9 動的告 , 以及根據許建吾先生的 與奮的哼唱 訴 我 新的創 曲 積 調 作了 極 給 我聽: , . 進取 那就是在去年 詞 譜 . 成的 奮 發的音樂 我 路 毫 耶 不 誕 畏懼 新年 0 , 不 尤其 是 , 的 絕 是 假 不 期

彩 起 頂 , 或 來 好 學 有 又 的 是那 的 生 月下 於林先生的 福 鏗 鏘 麼新 老人了 雄 厚 鮮 0 歌 , 有的 那 他 曲 麼富於感情 的 , 細膩 楊先生讚美它是 曲 子 優美 , 就是詩的 , , 使我愈唱愈愛,欲罷不能 那麼的有深度 音 「詩與音樂的媾合」,他說:「林先生可算得上是 樂化 , ,詩的 , 高 潮化 尤其 ,所以不但自己唱 , 那修鍊的 配合得天衣無縫 i 件奏 , 有 , 的充 美滿 也 常 介紹 滿 異常 民 給 族 0 唱 位 友 色

有 詩 女高 音 雅號的劉塞雲女士 , 此次亦演唱 四首 較戲 劇性的藝 術 歌 曲 她 對 歌 曲 的詮

釋,十分精彩·

聲 演 唱 輪 歌 中 的 是 每 首 段 略 他 都 含 用 人 生 T 哲 不 意 同 的 的 調 歌 性 有 和 伴 種 奏 鏡 音 型 花 水 9 而 月 結 般 的 尾 部 空 份 靈 之感 又是 第 , 整 段 曲 似 的 乎都 反覆 不 使 心 用 曲 強

得

統

的美

感

聲 是 在 , 直 強 調 到 相 最 歌 反 後 的 詞 中 , 這 期 我 呼 聲 在 待 在 期 含蓄 待 是 描 這 和 寫 悠 世 匹 遠的 個 俗 字 情 輕 感 ; 嘆 像 的 中 重 9 摻 結 覆 束 合 主 着 題 0 以上二首都 掙 樣 扎 和 , 全 傷 曲 懷 是徐 的 不 斷 歌 訏 的 0 先 作 出 現了 生 曲 作 家 的 主 要 我 詞 在 的 期 意 待 念 似 平

才 琴 覺 悟 奏 -到 逐 那 漸 弄 影 加 切 強 不 壓 有 渦 力 是 種 9 而 似 -水戲 後 幻 又逐 似 眞 燈 花 的 漸 意境 自 然 和 地 9 燈花 消失 中 間 弄 的 ; 影 描 段 寫了 落 而 有 已 夢 很 中 濃 0 許 的 厚 建 險 的 吾 象 戲 先 和 劇 牛 陰 性 前 影 和 詞 近 , 平 也 也 好 解 朗 釋 極 誦 體 了 當 的 0 夢 曲 醒 詞 來 0 鋼

着 拗 的 , 給 不 半 是 音 萬 人 以 爲了 反覆 西 涯 動 色彩 盪 進 先 生 行 不 安之感 的 作 9 華 襯 詞 麗 托 的 . ; 出 , 然後 而 野 火 是 幅 爲 又回 戰 是一 場上 了 到 表 烈 現 烈 首 那 戲 火 火硝 蒼 劇 硝 凉 烟 意 烟 的 和 味 0 現 中 很 破 實 段 碎 強 的 景 是 家 象 園 作 陣 的 品 , 在 畫 憶 蒼 面 第 性 凉 0 急激 的 段 在 敍 旋 的 述 律 伴 中 奏部 結 中 , 在 他 束 大 也 分 小 用 調 他 J 之 渾 間 此 用 徘 了 執 徊 飾

間 所 含的 這 是 意 境 個 演 和 情 唱 緒 家 最 , 感 貼 到 切 的 種 詮 熟 釋 悉 9 當 而 親 您 切 聽 的 這 喜 此 悅 歌 時 , 必 定 會 和 她 樣的 9 對 這 此 歌 詞 和 音

立 藝專 音樂科 主 任 申 學 庸 女士 , 這 次將演 唱 几 首 較 抒 情 的 歌 曲 對 林 先 生 的 歌 曲 妣 這

說

林 期 先 待 生 的 在 等 我 作 以 歌 品 集 往 也 在 的 N 臺 演 獲 灣 唱 得 尙 聽 生 無法 涯 衆 的 中 買 共 , 到 鳴 中 時 國 , 選 蓺 9 術 同 用 學 歌 爲 們 學 曲 寧 方 生 願 教 面 多 , 材 花 時 此 直 9 工 都 亦 夫 立 偏 愛 林 曲 受到 聲 _ 曲 翕 同 的 學 先 們 抄 生 的 下 喜 作 愛 , 且 品 0 珍 當 惜 節 -着 野 目 火 中 凡 是 和

華 先 可 生 貴 的 當 的 在 作 是 詞 現代 品 他 大受音 能 曲 和 徹 作 曲 演 底 家 樂圈 唱 體 中 會 者 裏裏外外 作 , 合 林 詞 而 者 先 爲 生 靈 是 魂 人 少數幾 土 時 中 歡 的 , 迎 音 精 位 的 樂 髓 對 原 便 , 因 在 古 經 1典文學 了 聽 過 衆 0 他 _ 心 特 靈 . 有 詩 中 的作 起了 詞 9 曲 很 有 手 深度 大 法 的 , 涵 振 將文學 動 養 和 和 研 廻 響 究 和 音 的 , 樂 這 0 而 世 融 就 合 最 而 難 是 林 昇 能

還 左 輔 的 寫 申 意 的 女 義 + 當 演 時 唱 正 的 値 草 抗 戰 緣 期 芳 間 洲 9 遊 , 子 是 思 林 鄉 先 之情 生 九 油 然 四 而 五 生 年 在 9 重 這 一慶江 首 草 北 觀 緣 芳 音 洲 橋 新 很 村 期 有 間 干 的 里 舊 作 江. 陵 , 詞 日 是

,

情 詞 感 中 不 , 不 建 論 的 吾 情 景 先 緒 況 作 的 轉 有 詞 變 或 的 遠 或 洣 或 黯 離 近 淡 的 的 9 神 忽去 雲 天 情 忽 , 都 來 是 刻 , 劃 半 林 陰 得 先 入微 半晴 生 在 入骨 , 亦 九 空亦 五 年 實 的 夏 天 境 界 譜 成 , 有 , 以 珍 重 不 道 同 · 别 的 期 樂 待 句 重 逢 描 的 述

特 地 親 韋 筀 瀚 題 章 書 作 原 詞 詞 的 横 秋 軸 夜 幅 , 現 是 在 林 林 先 先生 生 在 將它當 九 五 成 七 年 珍 壁 所 懸 譜 掛 韋 在 先 書 室 生 中 試 聽 後 , 認 爲 詞 曲 融 和 助

鄉 的 惆 浮 帳 11 境 夜 雨 是 華 文 憲 寫 的 詞 9 林 先 生三十 年 前 的 舊 作 9 以 清 图 徐 緩 的 情 趣 描 沭 懷

繼 中 演 杜 藤 牧 田 梓 -王之渙 女 來 士 亦 演 的 奏 由 詩 的 錮 譜 海 成 琴 11 9 片 品 這 廠 是 首 灌 首 成 詩 唱 詩 的 片 或 内 風 首 楓 行 次 橋 發 夜 肼 表 泊 , 也 是 前 泊 年 秦 由 淮 藤 與 梓 出 女 士 塞 在 音 樂 别 風 根 據 節 張

目

出

,

後

曾

四

唱

,

0

說 本 件 人 使 , 人 0 興 位 因 於 爲 演 奮 演 奏 奏家 演 而 奏家 林 又 對 挑 先 作 直 戰 生 曲 接 性 的 家 與 的 這 作 聽 T. 首 衆 作 品 的 接 詩 0 詮 觸 爲 , 藤 聽 釋 , 他 衆 表 田 現 的 演 梓 演 足 奏 女 奏使 作 以 + 使 曲 的 死 家 感 個 板 的 想 作 的 新 是 品 五 作 線譜 成 品 功 作 , 或 其 與 音符 緊 是 個 失 張 演 奏家 敗 有 的 了 程 生 來 度 命 應 演 說 奏 0 新 還 因 此 遠 作 甚 品 , 我 於 大 作 值 是 曲 家 的

領 可 標 在 仍 悟 以 顯 我 極 然 說 的 喜 與 音 愛 押 樂 中 中 眼 每 它 個 國 國 , 前 的 個 詩 人 像 置 當 音 音 那 所 詞 身 符 文學 樂 我 個 謂 在宇宙 彈 在 都 音 詩 符代 奏這 有 中 過 , 着 與 去 有 大自 悠 若 表 幾 與 畫 首 鳥 久 中 干 然之中 的 鳴 畫 的 國 作 文學密 意 中 品 歷 , 那些 史 味 有 時 詩 血 , , , 是 音 我 哲 切 份 , 符是 的 中 在 學 量 不 我 關 或 旧 不 , 表現 意 因 是 連 遨 口 術 此 分離 着 音 會 意 水 樂 到 在 , 近代 境 流 詩 演 中 9 最 的 奏 有 這 , 超 時 他 畫 三首 的 意 脫 格 的 境 中 力 的 外 鋼 詩 國 有 , 令 琴 的 音 妙 詩 有 處 曲 鋼 樂 1 0 時 琴 作 費 不 林 這 是 教 整 曲 品 心 表 去 授 幅 是 我 點 思 現 的 雲 林 指 恐 先生 考 華 霧 鋼 的 怕 麗 琴 1 Ш 是器樂作 的 只 的 琢 曲 水 有 磨 傑 鋼 的 不 東方 琴 國 是 -疊 技 書 會 般 我 巧 會 和 的 本 映

的

表

現

曲 能 徹

底

融

解

其

中

幼都 0 林 此 次林 能 寬 接 先 受林教 生 聲 認 翕 爲 作 授的作品 品 林聲 演 奏會 品 翁 的 先 , 同 生 最 時隨 的 後 歌 着 曲 項 節 個人感受程 , 給 目 人 , 是由 種 度的 超 林 寬 越 不同 時 先 空的 生 指 , 親 都能欣賞到 揮 的 切 感 中 廣 0 不論 合 其中 唱 古今中 專 一無窮的 演 唱四 外 韻 首 不 味 混 分男女 聲 和 合 深 唱

音 樂 的教 迎 春 材而 曲 是 作 , 首混 所以許多同 聲 快的 三部 學 合唱 都 唱 曲 0 9. 歌 這 首 詞 鼓勵青年 也是韋瀚章 朋友趁着大好 先生所 寫 , 春光 它是林 , 及 先 時 生特 工 作 地 爲 , 及 時 初 行 中

樂的

歌

,

給

人一

種

奮

發

-

愉

趣

味

民 激 俗 , 爲 音樂豐 香港藝 掀 起 厚 你 術節 的 的 鄉 蓋 特 土之情 頭 别 來 將 是我 此 曲 們 編 成 都 很熟 混 聲 四 悉 部 的 維吾 合唱 爾 , 雖 民 然林 歌 0 先生 九六〇年 是 用 對位 , 手 林先生應香 法改 編 , 港 曲 廣 趣 依 播 舊含有 電

致的 深 愛 你 , 的 也引 夢 起 是 徐 廣 大聽衆的 訂 寫 的 詞 心 , 去年 聲 共 鳴 五 月譜 , 林 先生非常關 成 後 , 立 卽 寄給 心此曲 中 反應 廣 合 唱團 在 來 發 信 表 中 , 它受到 告 訴 我 全 體 專 友

此 歌之內容 , 不但有 詩意 , 且 有哲意 , 不易爲一般人了解 , 不 知你的聽衆來信 有 什 麼

見?

我 倒 覺 得 , 深沉含有哲學意味的作品 , 固然很難立刻使人接受, 其中不是更有 使 人發 掘 不 盡

的寶藏嗎?

歡樂的高潮 詞 , 就 林 聲 以 此 翕 三字演 作品 , 獲得聽衆一 演 奏會的 唱 0 林 再的 先生在去年 最 後 「安可」 首 曲 八 子 月譜 , 相 是 信在這次的演奏會 成在香港發表時 「笑之歌」, 又 名 , 中, 愉快的笑聲 哈 也將造成同樣的 , 嘻 , 呵」 , 給 整 , 個音樂會場帶來 整 首 高 潮 曲 子 並 無 歌

樂 曲 的 創作 , 給予 音 樂 個新的 生 命 , 不但富有生機而且有新陳代謝的作 用 , 爲樂教 廣

繁茂, 花葉扶疏。

這是林聲翕先生

一所說的

段中肯的話。

願我們的

作曲家有更多的創作,我們的音

樂園

地

枝葉

陶

醉

場

9

開

出

豐

盛

的花果

0

最 後 我要謝謝 此 次國 內諸位名家的共襄盛舉 , 更感謝林聲翕先生爲音樂的奉 一獻帶給 我們 幸 福

(民國五十九年四月)

四二 NHK交響樂團演奏會實況轉播

月十七日 星期三

少次幕 束後 熾 B 熱的情 熱情 本N , 但 是 的 H 緒 聽 K 那三首動人心魄的 交響 衆 , 到 再的 樂團 現在似乎依然彌漫 , 「安可」,音樂會又繼續 今晚 果然帶給 「安可」 在 樂曲 我四 臺北 「,如雷 聽衆 周 了十五分鐘 成 的掌聲 功而 鷩 人 , 的 如醉如痴的 我已記 演 出 在三 不起岩城 聽衆 首 正 式音樂 宏之指揮 那 會場 會 E 謝 節 了多 的 目 興

有 場 的 許 的 確 轉 非 早 久沒有爲樂友作更直接的服 常 播 在 工作 興 奮 個 星期 ;爲中國廣 來因爲 之前 ,我就接 自從轉 播公司的第一廣播 務 播 到 通知 了 了辛 0 再說 辛 在N 那 提交響 部份 , 在我國的廣播電視 H K交響樂團訪 , 調 樂 團 頻 的 廣 播 演 奏 部 華的四 份 史上 維也 也也 納 爲中國電視公司 場演奏會中 ,這也該是第 見 童 合 唱 團 要連 的 次利 的 演 觀衆 唱 續 用調 擔 , 任 頻 我 匹

廧 播 與 電 視 來 轉 播 音 樂 會 的 況

虎 達 會 雖 場 然只 天 上 城 是 預 宏之 , 演 特 指 地 , 聽 揮 到 衆 也 中 席 準 Ш 時 堂 上 已 的 去 有 開 聽 不 始 預 少 預 演 人 演 , 我 時 而 且. 發 爲 肅 現 這 靜 他 次 得 們 演 就 不 出 像 但 的 是 守 幾 時 位 場 更 正 角 式 講 作 的 幾 求 音 效 段 樂 率 訪 問 會 9 同 錄 時 晉 點 + 都 點 整 不 馬 到

中 利 場 用 預 的 休 演 的 息 時 休 間 息 時 播 間 出 9 我 訪 問 了 岩 城 宏 之 , 郭 美 貞 , 和 首 席 小 提 琴 田 中 千 香 士 , 預 備 配

會

匹 曲 的 音 小 敵 家 組 的 織 的 , 從 但 作 , 是 他 首 成 八 品 歲 席 的 長 奏起 我十 的岩 指 小 尖 提 以 滑 他 城 琴 及 分 宏之可 那 田 佩 他 時 把 們 中 服 聞 他 千 的 9 名於 是 香 的 以 遠 那 士 見 稱 大 世 的 得 樣 地 的 外 扣 上 9 目 史特 標 是 表 動 因 着 沉 爲 年 拉 着 以 你 輕 弟 最 要 英 的 -向 樺 穩 高 俊 1 里 的 絃 重 世 , 琴 + 技 界 0 分健 瘦 第 , 術 小 孟 只 的 有 流 談 德 爾 演 的 身 0 遜 材 奏 樂 他 自 專 仔 , E 看 己 水 細 起 的 的 1 進 調 來 作 邁 爲 比 我 小 品 進 提 他 分 , 析 實 才 要 琴 際 N 協 廣 是 年 别 H 奏 爲 曲 齡 K 推 1 交響 無 介 的 法 本 與 樂 或 悠 作 團

以 差 強 中 人 Ш 堂 意 的 還 使 是 用 我 國 今 目 晚 前 貴 最 寬敞 賓 雲 集 的 的 所 中 Ш 演 堂 出 場 , 氣 地 氛 , 特 遇 别 到 盛 不 大 同 於 的 往 表 演 常 薮 術 的 演 出 也 惟 有 中 Ш

曲 甜 華 美引 格 納 人 的 ; 布 紐 拉 倫 姆 堡 斯 名 的 歌 手 第一 前 奏 一首交響 曲 壯 曲 麗 , 華 喜悅 輝 燦 爛 煌 無 在 比 萬 馬 孟 奔 德 騰 爾 的 遜 樂 的 終 E 1 It: 時 調 11 激 提 動 琴 的

曲 衆 9 歡 明 , 呼 晚 飄 鼓 中 緲 掌欲 國 仙 電 境 視公司 典 罷 雅 不 能 感 的現 人 的 終 許常惠 場 於引出了三首 轉播 , 「嫦 將爲我 城奔 月 「安可」 國 的 轉 還有外 播 樂曲 史上 一掀開 Ш 吉 雄 普 新 的 的 賽 風 狂 味 頁 想 的 曲 布 拉 姆 斯

,

匈

牙

利

狂

想

月 + 日 星 期 四

行 題 做 時 玲 這 , 間 這 惠 由 於幾 類 兩 1 9 我 的 天 姐 服 也 天 工 離 作 現 前 務 場 已 座 人員 9 導 與 將 到 連 好 播 中 電 預演 白 視 的 視機旁欣賞 國 轉 音 1樂更直 時 嘉 播 也 先 節 到 目製 生 接的 現場實習 0 當時 作 藥錦 帶 人 伊 給觀 , 華先生 我是 洪 番 衆 海 多麼盼望今後 先生 0 , 我 雖 , 也 然這是第 還 覺得 有 導 幾 播 位 只 張 我們 轉 技 光 次轉播品 譽 這 術 的電 先 指 場 導 生 是太 視 現場音樂會 開 , 能 會 助 少了 有 討 理 更多 論過 導 播 機 轉 黄 9 會爲 利 播 孝 用 的 石 愛 樂 細 先 曲 節 生 問 進

又富 協 奏下 有浪 藤 梓 漫氣息的蕭邦第 今晚 就 好 像 穿了 帶 藍色綢 給 我們 首鋼琴協奏 的 幅瑰 上衣 白色拖 麗 繽紛 曲 的 0 地 長裙 她彈奏細 圖 畫 9 , 艷光 讀 膩 到 照 而 篇 清 人 晰 精 , 在輕 緻 9 完美的 在岩 快活 城 宏之指 過一般的旋 詩 篇 揮 律 的N 中 結 H K 束 交響樂 華

是最佳安排 音樂格令卡 爲了 不 的 讓 9 那 盧 每 最 斯 天 感人的 期 蘭 冷觀賞 與 魯蜜 場 面 娜 長白 序曲沒能 , 終 山 於讓更多電 王 播 出 的 0 觀衆失望 休 視 機旁的觀衆 息時 間 , 轉播 轉播 是從八 也 了 感染到 首 場 演 點 那 出 二十分才 動 的 安 人 可 的 開 部 氣 氛 份 始 , , 我 因 此 第 的 首 許

多誇

讚

嗎

的 說 精 烈 神 城 宏 是 外 之對 我 山 們 場 雄 柴 節 也 B 的 該 可 努力以 夫 演 斯 狂 出 想 基 7 赴 曲」 的 柴 可 音 的 , 樂 夫 斯 今 + 天又一 分 基的 拿 手 第 次被 , 五 一交響 這 演 首 喜 曲 出 樂 , 0 音 這 成 樂有 功 種 重 的 很 視 演 深的 本 出 國 後 感染力 作 品 安 , 可 鼓 , 表現 勵 _ 的 本 出 歡 作 哀 呼 惋 曲 比 家 第 氣 創 氛 天

月 + 九 日 星 期 五

,

渦 幾次 昨 晚 電 不 同 視 轉播 的 轉 播 的 成 工 作 功 , , 這 已使 次真 得今晚郭 是 最 讓 人興 美貞 奮 指 了 揮 演 0 調 出 頻 的 電 場 臺 立 , 體 被 安排 身立 聲 在 的 週 現 日 晚 場 轉 間 播 錄 影 , 轉 不 是 播 也 擔 贏

光 童 懾 樣的 年 全 皮 的 場 鞋 蓄 美貞 境 雷 短 有 這位 短 姆 音 斯 樂 的 基 感 頭 傑 髮 出 考 的 處 , 女指 薩 理 不 得 可 施 夫的 絲 脂 揮 絲 粉 , 今晚 的 入 天方夜譚 扣 娃 穿的 0 娃 我 臉 們 是 上 組 終 , 黑 曲 於 時 色 長 有 而 嚴 禮 , 機 帶 會 肅 服 給 見 , , 我 到 時 領 們 而 妣 口 指 微笑露出 -千零 袖 揮 或 口 鑲 際 夜 淡 上了 性 的 的 雅 故 樂 溫 水 嫘 事 專 鑽 的 , 9 , 似 腳 飛 乎 舞 E 又重 魔 穿 0 的 棒 她 溫 是 是 , 震 那

雅 而 郭美貞 細 膩 的 情 今 晚 感 , 同 以 時 及 也 表現了 布拉 姆 貝 斯第 多芬 五 首 愛格 匈 牙利 蒙 狂 序 想 曲 曲 的 的 強 奔放 大 氣 魄 莫札 特 布 拉 格 交響 曲 的 淡

體

二月二十日 星期六

會到那盛況後面的愛樂熱情。此刻我的眼前 今晚是交響樂團訪華的最後一場演奏會了,人潮似乎更加洶湧。連續轉播了四場,也更深的 ,似乎還浮現出多年前人們連夜排隊購買音樂票的

岩城宏之是一位使人無限欽敬的指揮 0 他像是領率着萬軍的將領 , 站在指揮臺上,他是那

盛況。這次盛大演出,影響所及,確實對我國的音樂空氣起了刺激的作用

樣深深吸引住臺上、臺下的每一位

於林聲寫的 貝遼士的「羅馬狂歡節序曲」、舒伯特的 西藏 風光組曲 ,也在 期待中演出 「未完成交響曲」、貝多芬的「命運交響曲」

和「金鵲舞 這首描寫西藏風景習俗和當地歌舞的音樂 會」的景緻和盛況 0 中國的樂器鑼 ,帶給我們「高峯積雪」「草原牧歌」「桑頁幽 、木魚 罄加入演奏,使人感到無比的親切

由於 四場親臨後臺轉播,我看得透澈,也感觸良多,還是讓我們全力以赴,爲中華音樂文化

我在心中喊着

我們需要好的管絃樂曲

,

我們也需要好的樂團

的復興而努力!

(民國六十年二月)

着

誇讚

和歡

迎

四三 韓國孤兒合唱團

們的演唱。一九六八年,這個合唱團的第四次訪美演唱,這些可愛孩童的甜蜜歌聲, 韓國的孤兒合唱 九六〇年, 韓 國孤兒合唱團 團 ,二月二十六日,將 ,第一 次訪問 在臺 美國,生活雜誌曾經以 北市中山 堂 ,爲勸募傷殘兒童基金演 「廟堂鐘 聲」, 唱 受到更大的 來形 容他

無家 可歸孩童的感謝心聲, 韓 國 孤 兒合唱團的成 功 同時也提醒了人們,在世界各地,仍然有無數需要幫助的孩童在等待 , 意義遠超過國籍 ,更甚於音樂會的節目。他們帶來數以千計 南 韓

助 孤兒合唱團的團員 大韓民國大約有 一萬六千個孤兒或傷殘孩童 , 是從南韓一百五十九個收容所中挑選出來的 , 透過 國際世界展望會的關係 , 他們具備特殊的音樂才 得 到 美國的援

華

9 被選

的

孩童

一,集中

在漢城附近的世界展望會音樂院

,

接

受鋼

琴、提琴等有

關

的

練

十八個

國家

中

,

同樣接受世界展望

會 音

照 樂

顧

的 訓

萬

名

我與樂音 提醒 孩童 美國 世 他 唱 韓 們 出 展望 约 社 他 在 孤 會 們 各 兒 人士 會的 的 處 合 感 演 唱 慷 總 謝 唱 專 慨 部 的 時 , 捐 , 設 經 候 獻 常 在 , 美國 也為 到 各 在世 地 演 界各地

加州的 Monrovia o 他們 的 工作 , 就是照顧 孤苦無依的 孩 童

們的 演 演 ` 唱 會 九六五 0 他們 和 曾在容納二 九六八的四次美國 萬 五千人的露 各地巡廻 唱 . , 天廣 也 是 場上 在 演 唱 世 演 界展望 , 唱 已 數 , 會的 也在著名的 不清 走過 安排 多遠 下 電 展 視 開 9 節 有 的 多少聽 目蘇 0 利 九六二、 文劇 衆參 場 加 E. 過 他 九

獻唱 今都 九 成 這 年 此 九六八 南 , 小 韓政 他 歌 手 們 年 爲 們給人的感動是全球性的 府 初 挪 的 大使 威 , 還爲 國王奥立 衣 索匹 佛 亞 五 國 世 王 戲 沙拉 唱 0 他們 , 爲 西 演 印 唱 給國 唱 度 0 總 這 理 王 此 尼 聽 一孩子 赫 , 魯演 也 唱 9 l給城市 過 唱 去 , 也 也 裏的每 許 曾 是 經 街 在 頭 臺 的 北 個 流 公民聽 浪 兒 蔣 總 統 如

影 徑 潤 了 窈 在 聽衆的 窕 演 淑 唱 女 的 眼 節 眶 中 目 的 中 0 宗教歌 他 西 們 班 牙之雨」 能 曲也是他 唱 七十首歌 , 們必選 每 每 , 聽衆 大部 的 都 份 組 會歡 是 節 韓 目 呼 國 , 歌 像 他 , 也有 們 哈 唱 利 路亞 部份 E 帝 英文歌 保 佑 聖城」 美國 0 當 等都是个 他 們 淚 水 演 總 唱 是 電

歌,他們也唱一些大衆化的歌曲

演 唱 0 一月二十 除臺北 以外 五 日 , , 他們 他們還要到亞洲的四個 將在亞洲之行的 第 城市 站臺 和澳洲 北 演 唱 紐西 0 這 一蘭的 次將 三個 由 二十 城 市 演 四 唱 個 女童 和 八 個 男童

曲 這次在中山堂演 首加 拿大民歌 唱的節目,有九首宗教歌曲 • 四首世界名曲。還有二重奏、三重奏、女高音獨唱, • 四首韓國民歌 , 兩首中國 和 民歌 小提琴獨奏等精采 -首墨 一西歌

兒童 這次擔任指揮的是 合唱 團 的 指 揮 0 Yoon Hak Won . 指揮演出過的樂曲 ,更是包括了各類有深度的合唱 他曾經擔任過漢城梨花女子大學合唱 名曲 團 指 揮 , 以及

節

目

溫暖 港演 的演 唱 每 韓國 出 0 全部演 個 獲 孤兒合唱 得最大的成 人 的 心 出收入,都用來救濟臺灣傷殘重建院及幾個孤兒院 團這次訪華 , 也 功 願 社 會大衆能 ,二月二十五日抵達臺北,二十六日在中山堂演唱 拿出 人獨己 一溺的精神 , 幼吾幼以及人之幼的 。我們可 願這些孤 胸 ,二十七日 見們 懷 , 且 的 使 歌 將去 這 聲

氏國六十年二月)

四 四 第六屆亞洲兒童合唱大會

位 一幕前 兄童 ,藉此 後的 屆亞洲兒童合唱大會,四月三日在臺北市中山堂正式揭幕,亞洲地區九個國家的一千 概況 機會作了第六度心靈大結合 願借 「音樂生活」的寶貴篇幅 0 由於我應邀擔任了大會主 ,向散佈 在亞洲各處關心自由中國 持人的工作 , 因 音 此 樂動 能了解

坡的 專 會的 其餘像印尼代表團,菲律賓代表團 亞細亞少年少女合唱團」 口 號 新 以純潔的歌聲,如花的友愛,喚起亞洲的自由 加 , 加坡公教· 也 是六 中學附屬小學合唱團」、 年前日本前首相岸信介發起 以及來自琉 、泰國代表團 球的 來自日本的 成立 「那霸少年少女合唱團」, 亞洲 ,正 兒童合唱大會以 越南代表團是由本地菲僑及華裔 東京荒川少年少女合唱團」 義 與和平。」是第六屆亞洲 來的 是遠道而來的 貫精神 兒童合唱大 四個 來自 來自 組 韓 專 合 新 唱 加

樂友們

報導

此

我的見聞

態

的

得 1 大 林 加 禮 會 均 將 儀 各 中 至 於 會 項 壢 育 有 活 與 表 動 桃 所 中 友 的 園 貢 **人愛** 華 獻 機 及 教 臺 民 會 國 育 視 , 的 得 等 的 以 + 兒 收 穫 彼 童 _ 合 此 0 個 唱 這 觀 合 專 此 座 唱 男 專 , , 五 則 女兒 0 有 這 相 童 此 築 砥 在 星 礪 國 成年 籍 , • 達 臺 不 之後 北 成 同 感 -情 臺 言 9 相 的 語 中 交 信 不 對 流 花 通 亞 以 的 蓮 一洲繁榮 增 1 進 朋 屏 彼 友 東 此 與 , 世 的 藉 高 界 瞭 着 雄 和 解 個 平 與 友 嘉 星 誼 或 義 期 多 參 9 , 兼 員 加

與 國 社 唱 代 大 會 表 的 會 各 在 去年 方 0 好 面 以 評 都 往 日 , 給 爲 五 本 屆 我 子 大 有 阪 威 力 日 取 博 的 本 得 覽 協 主 7 會 辨 助 第 期 六屆 了三 的 9 確 屆 的 臺 將 北 主 韓 辦 這 兒 權 童 次 國 大會 主 之後 合 辨 唱 辦 了 , 專 二属 得 就 參 積 有 加 了 醪 極 有 我 的 第 色 或 開 Fi. 在 居 始 毫 亞 籌 洲 無 備 經 兒 童 驗 年 的 合唱 後 情 這 況 大 項 會贏 或 下 9 由 性 得 的 於 與 政 兒 會 府 童

終 地 高 方首 雄 都 處 几 月 長 在 日 高 做 在 日 潮 隆 臺 至 的 八 中 境 重 日 而 0 地 其 是 親 惠 餘 此 切 的 的 次 大會 接 時 待 間 的 9 再 都 會 加 安 期 排 E 0 民 了 演 參 唱 觀 大 主 會 動 的 游 共 覽 有 歡 迎 儿 1 拜 場 9 使 會 得 等 第 活 日 六 動 在 屆 臺 0 亞 每 北 洲 四 兒 項 童 活 日 合 動 在 唱 嘉 9 義 都 大 會 有 -自 政 五 府 始 日 與 在

綢 與 帶 佈 的 置 點 H , 綴 晚 天 藍 間 更 色 八 充 與 带 滿 白 J 第六 色 相 片光 屆 調 亞 的 洲 明 佈 兒童 景 清 板 新 合 , 的 設 唱 計 大 氣 得搶 會 氛 在 0 在 臺 眼 舞 北 臺 悅 市 特 中 目 設 山 , 甚 堂 的 臺階 揭 具 藝 幕 上 術 0 氣 舞 各 氛 臺 個 , 確 國 再 實 家 加 經 與 1 過 地 淡 T 精 黄 各 與 心 翠 推 的 綠 設

坡 數 致 唱 國 正 IF. 詞 式 旗 義 起 位 開 及 代 1 中 爭 她 寫 華 始 中 表 強 取 華 E 民 穿 調 跟 專 民 國 和 名 着 了 着 國 平 以 是 的 菲 並 國 不 各首 建 音 歌 木 律 同 立 樂 牌 賓 的 9 長以 作 及 珍 專 , . 爲媒 依次 本 泰 貴 服 及 屆 國 介 亞 大會 站 鞏 他 洲 立 印 固 , 們 以小 兒童 在 會 的 尼 把 歌 臺 友誼 口 天使 合 前 越 -容 亞洲 唱 南 , 於是這 們 團 等 百 大會 的 少 國 人的站 純美 年 各 的 頌 推 羣亞 歌聲 發 臺 位代 起 0 濟得 人 歌 洲 , 喚 聲 九國 表, , 滿 起 日 甫 滿 穿着 愛好 本代 畢 的 的 兒 , 自由 表團 大會 傳統的 0 童 合 琉 專 會 唱 球 -平 長 專 服 長 -張寶 等 代 裝 韓 Ш 的 國 下 表 , 亞 樹 手 春 , 洲 官 同 持 H 江 聲 女 佈 繪 本 家 士 以 了 有 維 應 大 中 本 新 持 激 會 文 國 加

寧 唱 靜 亞 溫 鏧 洲 會 少年 的 的 第 感 受 頌 個 節 , 接 目 着 是 聯 再 唱 合 大合 韓 德 唱 爾 的 , 由三 阿 里 百 位 路 亞 不 大 同 合唱」 國 籍 的 小 0 朋 他 們 友 和 , 諧 肩 天 並 真的 肩 , 歌 心 聲 連 il , 帶 的 給 用 中 人 無限

色教 女士 公司 色 兒 歌 士 9 童 表 曲 再 服 是 時 加 目 合 日 前 唱 H 胸 本 他 成 專 的 日 前 們 熟卓 垂 本 和 東京荒 脫 着 西 提 越 黑 倡 六 下 的 了 色 鄉 兒 教 技 兒童 川少 大 童 袍 巧 + 音 合唱 年少 唱 字 樂 出 架 最 穿起深藍色水手裝。 女合唱 團 有 雙手 天主羔羊」 力 , 者 他 捧着 們 專 0 渡 在 代 邊 這 這首 次 表 顯 在 沫 大 蠟 日 聖歌 這眞 會 燭 指 本 的 中 屬 揮 是 時 的 於 11 , 型 對 表演 第 9 全場 手 個 聖 訓 電 樂 流 極 其突 練 聽 筒 合唱 極 有素 衆 的 有 不 出 專 11 研 禁肅 朋 究 0 足 友們 僅 他 0 們 次 以 然 當 與 的 於 五 , 歐 當 用 + 專 日 洲 演 諧 位 長 本 兒童 唱 穿 和 Ш 國 民 純 着 下 家 合唱 謠 潔 湖 春 廣 或 的 江 播 水

蹈

把

整

個

合

唱

大會

推

進

高

潮

的

次數

,

多

得

不

知有多少次

1

歡

迎

確 聖 昇 專 進 然微笑的 歌 以 起 婚 , 時 E 那 美 童 韓 的 的 謠 蘋 民 程 套 專 和 國 度 果 套 體 場 配 亞 外 也 精 聽 細 似 緻 上舞蹈的 , 衆 的 亞少年少女合唱 還 . 會 具 臉 高 情 有 蛋 雅 不 韓 最引 而又五彩繽 , 自 國 是多 1禁的 民謠 人 麼討 入勝 脫 團 0 口 他 紛的 的 人 喊 們 行五十二人 歡 舞 道 臺 喜 韓 的 : 國 服 書 ! 裝和 如 民 服 族傳 果 , 裝 說 舞 最 , 太漂 臺歐 統 由 自 日 服裝 專 然 本隊 亮了 形 長 9 朴 眞 的 最 , ! 是美妙 順 那 值 水 多麼可愛的 情 南 進 張張 率 的 最 領 得 面 高 在 令 部 , K 金 那 歌 表 五 情 麼 唱 叫 羣小天使呀 炫 韓 時 絕 0 從內 指 他 或 , 揮 每 隊 們 心 當 的 除 泛 幔 他 歌 T ! 出 幕 們 聲 具 的 和 有 逐 演 自 唱 水 的 漸

他 的 們 童 紅 謠 色 由 琉 的 於 球 和 的 1 民 得 謠 絲 到 那覇 觀 巾 9 間 座 0 少年 他 或 的 們 穿 機 少女合唱 插 在 會 邱 以 9 比 典 己 雅 嘉 有 團 宗 的 飛 傳 躍 正 統 的 領 , 穿的 舞 進 隊 蹈 步 及 安谷 是乳 , 他們 因 白色上· 此 屋 的 長 , 他 歌 也 們 + 衣 的 分討 配 的 指 演 揮 以 出 人 下 喜愛 色 , , 帽 也 已 經 子 如 , 多次 同 都 , 是 裙 日 參 描 -子 是 韓 述 加 團 琉 灰 7 球 大 藍 歐 會 風 色 樣的 光 及 據 頸 民 項 情

水準 歲 , 新 加 , 時 是 坡 公教 大 , 他 會 們 中 中 學 也 年 附 是 齡 第一 最 屬 11 11 次參 的 學 合 唱 歐 加 這 0 類 由 , 國 此 於 際 他 次 性 們 是 清 的 不 是 活 色 動 的 個 0 男 當 經 這 過 孩 嚴格 羣 全 頑 部 童 訓 鮮 們 練 的 紅 的 本 合 正 唱 打扮 經 專 站 9 9 平 在 因 臺 此 均 E 談 年 唱 齡 不 着 上 不 超 演 渦 出

的民謠時,總會引起聽衆會心的微笑!

當也 演 演 越南 唱 出 + 更形 地 是 華 由 當然談 旅 極 熱鬧 其 居 所 感人 也 組 臺 跳 不 成 北 E 的 了 的 的 水 土 歌 代 菲 表團 準 風 曲 僑 舞 , 0 組 只 泰 則 0 成 是他 印 國 演 的 以唱愛國 尼 華 合 們 華 僑 唱 穿着 所 僑 專 組 組 歌 , 各國 成 曲 成的代表團唱了 用 的 英 的 合 越 語 民 唱 南 及 族 團 菲 傳統 越南 , 律 表 賓 泰王 服 演 + 裝 及 了 話 一的作 士 民 表 , 給 風 謠 演 舞 品 大會多帶 了 美麗 及 首 民謠 雨 絲 的 載 來些 0 西 歌 這 , 貢 載 異 此 愛國 舞 國 非 的 色彩 正 歌 菲 這 式合唱 曲 都 律 是 賓民 , 使 整 專 黄 的 個

當的 不 水 是一 進 於 代表 9 件奢侈的 只 是 中華 在 服 民 活動 裝 國 上 的 嫌 + ,借着觀摩的機會 不 夠 個 活 兒 童合 潑 , 在 唱 演 團 , 唱 , 必 的 大都 可取 臺 風 演 人之長 E 唱 又 中 嫌 國 9 死 民 補己之短 板 謠 了些 與 本 0 國 藝術 好 , 逐 在 漸 我 歌 進 們 曲 步 也 他 已 認 們 都 清 有 兒 着 相

幾 盡 位 觀 盡 第 查員 美 也 屆 亞洲 是不容易的 因 入 合 境證 唱 大會 辦 0 得 比 在宣 太遲 方 在 傳 邀請團 ,以致 工 作 上 自然是 不 隊 及 能 成 觀 行 查 成功 員 0 還有 出 的 席 , 在 的 演 節 唱 事 情 目 會 單 上 也 的 可說是 , 內 就 容 由 安排 場場 於 疏 上 忽 滿 , 座 而 也 使 0 得 但 木 是 夠 代 表 理 要 想 做 港 的 到

間 元 組 成 事 前 個半小 場 我 音樂 曾 研 時 會 究 到 的 過 節 几 個小 目單 場 不 時來說 , 同 五十 的 節 ·幾首歌 ,似乎是難以安排得下去 目 單 , 曲 發 現 , 幾 由 + 各 含二首 人的十八次 至六首 , 節目太多了 上 下 歌 臺 曲 爲 , 對 個單元 於 , 同 時 場 又要再 音樂 , 共 會 有 加 的 + 上 理 八 揭 個 想 時 單

得 儀 最 長的 臨 式 的 带 音 删 致 樂 去了 詞 會 中 , 對 此 Ш 孩子 堂 歌 的 曲 們 布 9 來說 整 幕 機 場 械 演 , 尤爲 唱 裝 置 會 發 不 , 還 適 生了 是 0 使 到 故 深夜 障 人感 9 使 動 + 布 的 是 時 幕 的 廿 , 大部份聽衆都 五 起 一分始結 落 緩 慢 而 束 躭 ! 支持 這 擱 可說 了 到 時 是 間 底 我 , 因 特 所 參 此 别 加 雖 是 過 嚴 然 副 的 逼

兒 專 總 童 統 體 合 , 節 唱 莫 目 的 專 不 是 豐 9 經 盛 可 過 以 , 充 固 只 分的 參 然 可 加 當 以 進 備 充 地 實內容 太長 的 , 必定 大 的 會 失誤 要 , , 但若 相 給 他 信 們 不 在 不 嘉義 起 精 但 選 在 碼 節 几 , 反而 高 目的 首 雄 歌 收 取 曲 • 臺中 捨 到 的 上 反 表 效 等 演 就 機 果 地 是 0 亦 會 在 我 不 0 交通 倒 能 倒 認 免 是 爲遠道 與 來 食宿 自 中 等管 而 南 部 來 的 理 的 上 幾 友 個 邦

亦可 省 但 是 卻 許 , 在 多 演 麻 唱 煩 大 會之外 這 的 活動 中 9 倒 還 有 此 花 絮 , 可 以從 中 知道 中 華 民 國 各 界 如 何 熱 烈 歡

0

種

節

目

,

,

迎 這 羣 歌 唱 的 1 天 使

姓 難 內 心 得 嘉 自 義 在 然誠 此 這 舉 個 意 行 位 的 於 , 因 中 流 此 南 露 當 部的 , 讓 四 友 日 樸 邦 實 這 人 天 小 士 城 , 這 深深被 , 是 星 亞 洲· 曾 因 我們 一七 少年 虎 禮 駕 少捧除」 義之邦所 臨 時 , 之揚名 幾乎家 感動 而引 家 燃 放 人 鞭 注 炮 意 0 , 熱烈 般 國 歡 迎 際 性 9 老 活 動

界 0 而 在 當 高 晚 雄 體 這 育 個 館 南 部 聚 集 大 海 了 近 港 萬 , 人去欣賞的 由 海 軍 陸 戰 感 隊擔任的 人場 面 9 儀仗隊 怎能 不教 與 表演 他 們唱 射 得 更 開 心

,

眞

讓

這

羣

小

朋

友大

開

眼

臺 中 火車 站 前 的大牌 樓 , 早就豎立在那兒等着迎接遠方的 朋 友 0 當 天隊 伍 由 高 雄 抵 達 臺 中

幾

時 , 從火車 口 站 到 市 政 府 9 市 郊 的 忠 烈 洞 直 達 東 海 大學 , 沿 途 市 民 夾道 歡 呼 , 人 生 # 此 種

能

要離家: 建 大家 重 名牌 立 演 驪 聚首 等 所 始 歌 ! 引 表 高 兀 的 感 在 依 時 導 演 潮 月 孩兒 動 機 時 依 的 , 下 七 場 而 只 不 陌 , 正 日 ? 的 許 流 捨 有 先繞 生 如 在 新 的 淚 驪 多小 使 同 臺 , 加 歌 在 他 短 場 每 北 坡 聲 擁 朋 們 短 市 的 中 友在 抱 週 場演 在觀賞之餘 公賣局 領 與 , 週 , 許多 、哭泣 隊 感 來 惜 唱 張 人歌 的 別 會 體 世 外 中離 同 晚 的 育 典 籍 聲裏 增 進 會 開 館 先 旅 去 添更 共 時 場 由 生 客 ! 出 的 , 嚴 , 流下 多的 都 , 這 同 繞 參 副 是 + 種 歌 場 加 總 離情 分驚 了真摯的 追 唱 合 統 位 憶 週 唱 , 主 一神父 奇 依 彼此之間 持 ! , 大 於這 依 猶 C 會 的 , 的真 友情之淚 境自 記 的 惜 亦 羣 得 各 别 情 將 情 已有 然 在 或 晚 不自 流 動 不 小 會 家 露 了 0 人 同 朋 禁的 的 感情 於前 晚 的 亞洲 , 友 兒 在 惜 會 , 1 流 機 童 别 幾 在 少年之夜」, 淚 爲 場 精彩 直 詞 場 他 道 , 持 何 朗 的 們 心的京戲 爲 個 别 續 所 表 如此 個 時 至 過 演 屬 哭泣 + 後 , 國 0 純 更是大 叉 他 家 , 得 大家 眞 持 們 舞 及 友 像 幕 卅 獅 地 不 是 情 幕 分 同 再 會 品 將 的 的 唱 像 的 最

能 達 從 成 亞 移 童 風 的 繁榮與 易 唱大會的 俗 的責 和 平 目的 中 任 , 0 9 開花 播 並 種 不 結 在 在 果, 远洲· 形 式上 使我們 未 來 的 主人 熱鬧 實現了世 翁 -身 隆 上 重 界大同 的 0 播 仁 愛 種 的 在 1 理 和 兒 想 童 平 的 身 1 種 上 子 的 音 , 在 樂 的 不 久的 根 , 最能 未 來 徹 將

爲了能 有 個 永久 性 的 領 導 組織 與灌 漑 兒童合唱大會的 組織 , 個眞正 屬於兒童的 亞洲

續下去!

兒童合唱協會」

巳在本屆大會中,進行籌組。我們願見這個具有團結及敦睦意義的活動,永遠延

(民國六十年四月)

四五 蔡繼琨的指揮棒下

撣棒下盪人心絃的力感,樂團洋溢着的青春氣息,不但使得現場聽衆凝神屛息,繼而 最令人欣慰的 會 特邀 臺北 我國旅菲名指揮家蔡繼琨教授擔任客席指揮 市 立交響樂團 ,是使人對我國樂團水準,前途充滿樂觀和 高慶祝建國六十年,五月二十三日在國際學舍舉行了第二十三次定期演奏 ,在將近 信心 二個 小時的音樂飛揚中 鼓 ,蔡教授指 掌喝 采,

顧 如何駕輕就熟 提琴協奏 樂譜 命運交響曲」 韋 中伯的 和 樂隊 一曲外 「奥伯隆序曲」, 是當晚的節目,這是一份大衆化的節目單,最易被一 所以乾脆就背下來!」 其餘三首蔡教授都是背譜指揮 孟德爾遜的「E 由此可見,多年指揮的豐富經驗,對於這幾首樂曲 ,他曾開玩笑的對我說:「因爲我比較笨,無法兼 小調小提琴協奏曲」 ,韋伯的 般聽衆接受,除了第二首小 「邀 少舞」, 貝多芬的 ,他是

敬

0

院及中 後來臺 交流 在 慮 詞 , 蔡教 九三六年 美國 此 指 又籌 揮 後 IE 學院教授後 演 交響樂團 , 創省交響樂團 早 每逢 出 年 0 , 榮獲 留 他 日 九 指 指 國 五二年 揮家 揮演 , , 就受聘 際 入東京帝 出 作 同 , 擔任首 盟還 曲家協會交響樂徵募首獎 9 , 菲律 爲馬 非律 曾授予 國 音樂院 任 尼刺交響樂團永久指 賓歷 賓副總統夫人特頒發 團 長 任 -專 服務 總統 0 攻理論 從民 麥格塞 人 羣 國 作曲 三十八 音樂指 塞 , 與指揮 回 揮 年赴 「指揮家」 國 加 ,經常爲社會公益慈善事業及中菲文化 後籌 揮家獎 西 菲 亞 , 就任 他的管絃樂曲 辦 -福 ,聲 馬卡 獎 建 Cento 一音專 , 望之隆 柏 嘉 頌 揚 , Escolar 爲首任校 馬 他 「潯江 , 同 對 可 仕 音 受中外 漁 都 樂文化 大學 長, 火 曾親 音樂 光 致頭 土 的 , 曾 欽

的身 像是統 下, 不渝 , 城 似 時 材 你 , 終於 宏之時 是不 領 有 就 而 9 烱烱 無窮 印 萬軍 輕 是一位指揮家 以 和 柔 的 剴 看 盡 王 9 他 旋 的 時 眼 出 后 神 說 他 而 推 重 而 的一 是否讓 歸 動 歸 激 , 於好 的 力 動 令人信服的威嚴 番話 ,用不 英雄 , 9 7的神 當以 充溢 人 服 0 , 着等 着 那天晚上 氣 雷霆萬鈞的 話 奥伯 故 逼 ! 是否 他 事 人的 舉 龍序 , , 光 起 , 位領袖 是何等 當蔡教授着了他那 彩 指 曲」 衝 幕 揮 勁 幕 0 展現眼 仙 棒 該 9 境之王 熱情 人物 懾 是演 , 人! 就 已經 ! 澎 前 出 奥伯 湃 韋 最 。蔡教授的演 這 伯 知 成 的 道了 是當我訪 功的 龍 的 節 一身黑色燕尾 奏快 與 -奥伯 王 9 只 首 后 速奏完激昂的 問 要 繹 龍 不 日 他 睦 序 , 服 本N 潜 曲 , 伏着 步 步 因 E H 見 上 , 舞 K 全曲 在 舞 交響 臺 臺 股 武 他 的 時 倔 士 9 9 樂 的 指 他 站 強 的 揮 魁 專 在 堅 他 棒 指 那 就 貞 梧 魄

際學 樂團 文化 果 三大 爾 本 多少 部 交 斯 孟 11 份 流 坦 的 提 德 也 裝 也 翻 瑟 万 爾 影 史坦 冷 因 換 版 協 遜 響 爲 團 氣 唱 奏 的 練習不 情 員 等 片 曲 E 舞臺 緒 演 的 中 11 的 奏計 主 , 調 , 上又有 我們 夠 奏 集 有 1 中 劃 提 燦爛 , , 演 當晚 就能 項 琴 , 致使 強光 出 目 協 . 擔任 不 下 華 奏 聽 應邀來 演 逼 夠 麗 到 曲 流暢 出 射 主奏的 的 和 流的 鬆 獨 貝 . , 不臺擔任 懈 不 奏技 多芬 , 得不一 稍顯 伊 小 藤浩 不 提琴名家 巧 , 夠 牽強 布 首 再以左 緊 史先生 流暢 席 拉 凑 ,未能 姆 小 提 甜 斯 , 手 琴 如海 美的 的 , 是在 扶 同 , 費兹 正 氣 也 旋 形 因 呵 許 市 律 式作 汗 成 交響樂團 因 奥依 水 是當 爲 品 0 却 而滑下的 而 , 蔡教 斯特 今小 被譽爲古今最 場 與 , 提琴家 授 他 日本愛樂交響 拉 眼 的 夫 的 鏡 指 表 現 弗 的 揮 , 分心 平 利 傑 試 平 德曼 由 出 金 的結 樂 於 , 石 的 國 而 -

在中 想 中 必 是 段 位 全部 練 伯 男 習 士 的 管絃樂 不 激 激 夠所致 舞 請 女件 原 器 是 所 共 首如 奏的 舞 的 興 經 詩 奮 過 如 書 一熱烈的 9 開 的 始 鋼 時 琴 三拍子 大提 曲 後經 圓 琴 舞 與 曲 高 貝 遼士 卻 音 不 木管樂器 夠 改 悠揚 編爲管絃樂演 , 相 腦奏出 小提琴部份 的 奏 旋 , 有 律 全曲 時 , 且零亂 音 敍 說的 色 很 不 美 是 齊 舞 , 但 會

上 中 演 專 出 雙方 員 較 N 的 爲 H 面 技 平 K 都 交響樂 巧 淡 曾多次演 上還 的 比 團 而蔡教授指揮臺北 不 在 出此曲 上他們 訪華 第四 , , 也因此 但在整 場 的 節 市 能 個 目 交響 曲 將 中 趣 這首悲壯堅毅的 樂團 演出貝多芬的 與 風 演 格上 出 的 在 命 整 「命運」 命運 運 醴 交響 的 表 曲 時 現 奏得 上 , , 如此 卻 般批 也 並 許 光輝 評 不 在 遜 樂 是 器 整 雄 的 , 偉 指 節 音 揮 色 目

若能再深刻些,當更理想。

雄氣慨 裏 四年 人興 ,散發出青春的活力、蓬勃的朝氣,祝福他們更進一步! 奮 成立的樂團 加演的比才作品 他們又向前跨了一步,特別是銅管樂與大提琴的水準,較前更爲進步!這個 遠勝過他對羅曼蒂克的柔美、溫馨的感情處理。而從市立交響樂團此次的演出 ,最近在鄧昌國團長的率領下, ,「鬭牛士之歌」,又一次表現了蔡教授雄偉的魄力,他所帶出的雄渾的英 巡廻各大專院校演出, 將音樂更深入帶進羣衆 在民 , 的 國 五. 確 + 讓

(民國六十年五月)

四六 歌劇「茶花女」

民 國 一六十年,六月二十 四日、二十五日兩天, 臺北 市中 山堂的 舞臺上, 將 出 現一

有

過的盛大演出

,那就是歌劇

「茶花女」

項過·

去未

曾

演出 賞歌 力各方面 專音樂科演出的 劇的演 歌劇 , 這 是一 可 , 都將 能還是第 出 項綜合性的偉大藝術,它包含了音樂 ,將是十分過癮的 更 「劇院春秋」,多年前由陳明律飾演的 加 圓 一次。更難得的是此次演出, 滿 0 而在我們的樂壇上,雖然曾經有過小 、舞蹈 將由日本藤原歌劇團的配合演出, 「孟姜女」等, , 詩歌、戲劇等藝術 說到 型歌 劇的演 西洋正統歌劇的完整 於一 堂 出 在人力、 0 像 因此 國 立 欣

中 美麗的薇奧列達終日被貴人公子們所包圍追逐,過着極端奢華的社交生活 茶花女」是韋爾弟作曲的三幕四場歌劇 ,小仲馬原著,庇亞唯作詞 劇情敍說巴黎 ,事實上她已染上

因

深受她

高

貴

人格的感動

,

日

將自我犧牲的實情告訴

亞芒

,

而

亞芒

因與男

爵決鬭

刺

黎 誠 色 7 郊 肺 , 又對 品 癆 有 共 同 她 高 在 傾心 貴 生 歡 活 的 笑 已久的 氣質 的 外 個 表下 良善 亞芒, 多月 來 的 她 她爲 性 感 , 格 他們 到 亞芒的熱情所動 憂 奔放 一樓 渦 着 孤 的 有 寂 熱情 生以來最快樂的 仰 慕 0 當她 她 ,茶花女終於和 的 久 人 入病初癒 日子, 都 稱 她 , 亞芒離 在家 希望 做 「茶花 永遠相 中 開 接待賓客 了繁華 女 愛偕 的 她 , 認 都 有 市 識 絕 代 了 , 在 真摯 的

止 醉 茶花女變 在 愛情 茶花 歡樂中 女爲了 賣 財 的 產 減輕亞芒的負擔 远芒, 從女僕 阿 9 暗 尼 娜 地 裏 口中得知實況 把自己在巴黎的房子和首飾逐 ,爲正視 現實生活 , 就到 變賣 巴]黎去籌 來維 持 款 家 計 , 以 0 阳 沉

的家 的 身家 庭 亞芒離去 幸 清白 福 0 後 她 , 茶花女眼見眞愛得而復失 給亞芒寫了一 他 的 父親 喬治來 封訣 訪 別 信後 , 特 離 , 地 內心 去 要求茶花 悲 痛 女離開 萬分 , 亞芒, 最後還是含淚犧牲自 因 為她 是歡 場 三, 女子 以 保全亞芒 將 影 他

的 洛 創 亞芒不 傷 拉 都 家 絕 前 9 亞芒 跡 中 , ·知茶花· 將錢 的 不 得 化 來 知及 擲 裝 惟 在 舞 女的苦衷 時 她 會 令她 身上 趕來 裏 , 欣 興師 茶花 9 , 竟然以 慰 使 的 她 問 女應 當 是 罪 喬治 衆受辱 ,茶花 爲她 邀 與 的 舊 厭 女有苦難 日的 棄自 9 封 遭 來 此 己 保 信 沉 護 而 重 言 人 重 她 杜 打 操 , 擊 弗男 帶 便假 舊 在 後 業 身 爵 說愛上了男爵 , , 茶花 誓 邊 同 一要追往 反覆 往 女 的 希望 病 巴黎 讀 藉 不 , 亞芒一 起 此 報 暫 仇 , 往 時 0 怒之下 日 志 在 追 巴 卻 黎 心 求 她 靈 好 的 在 E 友

與茶

花女做最後的

告別

男爵 必 需 到 外 國 暫 避 , 但 倆 人 將 儘 速 回 巴黎探 望 她 0 茶花女雖 已確知自己 將不久於人世 仍

心渴望與亞芒團聚。

掙扎 的愛 情 9 亞 自知絕 9 芒回 經 過 來 望 ,倆 陣 , 最後 短 人狂 暫 她 的 把 喜擁抱, 重逢的喜悅 死 藏 前 廻光 有自己畫 , 茶花 像 的項鍊 女在欣悅的心情 ,又燃起了她 送給亞芒 中 , 爲他 生命 , 離開 的 的 人世 火焰 前 途 0 祝 , 喬治 她渴 福 , 要 望 與醫生趕 他 能 活 永 遠 到 記 去 時 住 , 幾經 他 , 只 倆

花 小 專 女應 鄉 姐 實踐 村 她音域 飾 這 演 是 騎 是 家專 駕輕 土 廣 個 辛 凄美的 就熟 ,文化學院請了假 , 晉色俊美, 臺風秀麗 「抒 永秀曾先後擔任日本著名的大谷歌劇團 情歌手」 0 故 繼四 事 月裏她在臺北中山堂演唱中國藝術歌曲以後 劇 「魔笛」 中 女主角 ,飛往日本,六月中 ,曾經前後擔任過 「卡門」 由由 曾經榮獲國 「蝴蝶夫人」等十幾齣 回 、二期 際 國 「浮士德」「茶花 一蝴 , 積 會歌 蝶夫人」 極 準 備 劇團與 歌劇 演 ,五月初 歌唱比賽第 出 中的 女」「 藤 原 女主 歌 費 劇 , 她 角 加 專 Ŧi. 名的辛 洛的 的 向 此 首席 任 教的 次演 婚 女高 永秀

中 日 親善文化交流推 進 委員 會事務日 局長鍋島吉朗先生 , 年多前 , 就開 始 兩 地 奔波為

女」的演出事宜而忙碌。

指 揮 家 原 , 曾在一九六七年, 赴米蘭留學 歌 劇 團 指揮 兼鋼 琴家福 森湘先生,此次將指揮臺灣省教育廳交響樂團 , 研究歌劇指揮與伴奏,一 九六八年回 到日 演出 本 0 這位 , 九 月裏 年 輕 的

曾在 是 藤 最 原歌 有 輝 煌 劇 團 前 公演 途 的 指 茶花女」 揮 家 時擔 任 指 揮 , 博 得 好 評 , 目 前 , 他 也 在 國 立 音 樂 大 學 任 敎 被

認

員 + 餘人的 樂團 亞芒及其父 -佈 爲了 景 , 龐 此 出 大陣容 次的 舞臺監督 任 首席 喬 治 演 1,來配 出 1 , 提 同 5 , 燈光 琴 時 日本著名男高音五十嵐喜芳 另有三 合演 9 首席· , 出 道 大提琴 位演奏家 具 0 • 服 裝 與 人雙簧管 , , 岩淵 事 務 龍太郎 、化裝等各方面 , ,男中 以 、清水 ·音田· 勝雄 0 島好 其 , 他 日方將全力協 岩崎 將特地 在整 個 男 來華 演 , 將 出 助 上 加 , 分別 入省教 , , 出 不 論 動 飾 大約 舞 育 演 蹈 廳 男 交 演 主

音 樂 組 我 國 長 林 除 寬 臺 灣省教 已 被 聘 育廳交響 爲 合唱 總 樂 指 專 揮 與 0 女高 音辛 永秀 外 , 中 廣合 唱 團 亦 將 應邀參 加 演 出 , 中 廣 公司

任 該 香 港管絃 是 男女 値 在 此 得 主 樂協會 角 盛 會演 書的音樂 , 這 出 也 曾 可 聯 以 會了 以說 前 合 主 , 我 是 辦 0 幾 願 了 分附 意 乎全部由 場 順 記 「茶花 便 當 提 中 _ 切籌 提 國 女 ·,
— 人 備 演 歌劇 就 出 九六九年十一月,在香港大會堂 緒 的 的 公演 次 歌 劇卻 盛 , 會 由 因 香 , 故 自 港著 未 然 演 名聲樂家 , 成 在 歌 劇 演 江 出 樺 , 香港 記 與 錄 林 上 市 祥 政 9 局 這 , 也 與

民國六十年六月)

四七 可喜的歌劇演出

了三齣 五月,臺北市的音樂活動特別多,光在下旬不到兩個禮拜的時間裏,我們的聽衆 歌劇 的 演 出 ,的 確令人興 奮、 鼓舞 ,有 幸欣賞

1

的 具 美術、文學與建築的配合,融於一堂;此外,在技術上 困 、化粧等, 難 從藝術的觀點來看 去籌 也 備 排 可 ,說是一 練 ,歌劇包括了音樂演 種相當繁複的企業。故歌劇的演出,需要無比的耐力與魄力,克服重重 出的全面 ,需要舞臺設計、燈光設計 聲樂和器樂,還有戲劇 、舞 • 蹈 服 裝 詩 歌 、道

的 劇本,寫出了這齣三幕大歌劇 八五四年 國立藝專音樂科 出生於德國的作曲家亨柏 ,是在五月十八、十九兩晚,在大專學生活動中心演出「韓賽兒與葛麗特」。 ,雖是童話故事 汀克,採用 其胞姐 , 音樂部份卻極有份量, Ade Iheid Wette 乗具了法 、義歌劇之 根據格林童話 所改編

難怪

會

有

這

類

難

以

避

免

的

11

疵

7

十歲之間 與 世 長 总 聞 9 麗 名 強 的 調 特 的 特 維 大孩子 殊 劇 七, 效果 納 中 兒 9 , 除 童 , 舞 因 合唱 了 父親 此 蹈 選 團 和 德國 演 今年 母 此 劇 親 童 = 月 謠 可 與 說 巫 訪 的 一婆外 是十 臺 穿 時 插 演 分恰當 9 9 都 就 出 是 曾 , 的 兒 在 使 整 童 中 齣 角 Ш 堂 色 歌 選 劇 , 演 從 而 改 頭 音樂 編 至 科 尾 成 充滿 學 獨 生 幕 迷 9 劇 又都 人的 的 該 是 氣 劇 + 氛 六 歲 韓 記 到 賽 得 兒 舉

上 的 語 語 較 文演 八 溝 原 文 出 九三年首演 涌 這 環 是容 在 難 我 易 們 關 於威 此 還 0 未 瑪城 再 能 加 有 上 最完美的中譯 (Weimar) 導 演 曾 道 雄 之前 的這 先 生 齣 , 9 在 歌 演 劇 節 唱 目 , 英語 單 至今受到 內 版 撰 本 寫 的 世 界 劇 在 情 情 各 感的 國 解 的 說 極 刻 歡 爲 迎 割 詳 , 也 盡 表 達 都 9 已 和 以 克服 溝 不 同

了

言

0

他 低 閣 制 柔 係外 們的 爲 , 當 那 淮 是 努 步 陳 作 每 力 澄 , 曲 般 和 近 雄 家 位 表現 六十 歌 先 爲 劇 專 生 的 員 位 指 這 9 的 値 齣 團 演 揮 歌 出 技 得 的 員 劇 巧 誇 中 薮 , 所寫 考驗 都 讚 專 , 有 有 管 0 為樂隊 的 六位 絃 當 樂隊 在 樂 一個 校友及 這 專 專 奏 編 管絃樂團 制 設 點 起 的 上 第 , 位 是 席 , 造 老 次 幕 在擔任伴奏的 個 成 師 前 , 樂隊 大編 是 參 的 在 序 加 舞 音 制 曲 , 的 量 時 臺 以 型 太 下 9 任 加 我發 態 強 低 務 強 的 於 , 時 陣 減 地 原 現 容 , 小 平 因 這 團 的 最 個 9 員 我 作 學 位 困 難的 卽 置 想 生 爲 除 樂 無 9 法 該 專 可 T 個 演 控 是 學 的 因 輕 出 制 爲 生 成 音 樂 晋 場 績 量 的 較 北 地 專 就 的 控 的 前

在 演 員 方 面 , 這 羣 可 愛的 年 輕 同 學 9 似 平 個 個 都 自 然 的 化 爲 劇 中 人 他 們 的 演 技 常 4 動

先生 合 訓 練 ; 師 的 這 的 爲 的 不 舞 期 渦 臺 功 + 四 位 天 是 設 不 舞 計 的 可 沒 個 蹈 寒 , 假 專 凌 天 ; 使 明 集 科 由 學 聲 王 訓 舞姿動 校 先 明 9 子 音 牛 每 的 樂 老 天 科 美 作 師 排 術 的 靈 飾 滿 活 實 演 八 , 習 的 可 11 服 愛; 演 巫 時 裝 出 婆 的 設 戴 嚴 , 計 能 金 角 格 ; 泉先生 有 訓 曾道 唱 這 練 種 作 課 雄 成 訓 程 俱 先生的 績 練 佳 , 實 的 練 , 合唱 屬 爲 習 燈 難 全 舞 光設 能 專 劇 臺 可 生. 唱 , 計 貴 色 作 , 不 向 與 都 有 少 樂 有 隊 口 ; 皆 令 而 配 X 合 碑 姚 滿 ; 明 意 聶 道 光 女 演 炎 與

Lita 學 東 吳 術 割 大學在今 性 人 申 的 學 沓 料 庸 年 給 主 五 研 任 月 究 , 廿 原 中 希 國 日 望 戲 至 能 曲 廿 - 藝 將 六日 術 西 洋 的 歌 學 9 在 者 劇 該 的 參 校 考 概 學 貌 生 介 她 紹 活 的 動 給 用 愛好 中 ili 心 與 辛 音 舉 行第 勞 樂 的 , 四 已 人 屆 獲 士 音 得 , 樂 並 T 週 藉 報 僧 此 , 最 次 引 演 X 出 的 提 節 供

目

是

第

- ' -

兩

天

晚

上

的

獨

幕

諧

歌

劇

電

話

的

演

出

世 利 國 紀 的 最 的 間 重 出 場 要 牛 題 的 材 歌 於 劇 義 寫 歌 劇 成 大 用 利 的 作 於 家 的 傑 作 調 梅 , 0 劑 他 諾 較 於 悌 嚴 , 九四 十六 肅 而 六 歲 隆 年 重 時 的 寫 移 成 居 歌 劇 美 「電 國 或 舞劇 東岸 話 9 在 劇 在 序 費 , 形 幕 城 音 時 式 模 樂 演 院 出 仿 + 專 9 使 七 攻 觀 作 衆 + 曲 及 輕 八 鬆 世 鋼 紀 琴 起 , , 現 採 源 於 在 用 是 義 美

求 露 絲 了 在 劇 中 電 話 人 九四 中 僅 作 露 七 冗 絲 年 長 與 的 , 班 談 尼 電 話 兩 話 位 , 最 , 在 後 班 紐 尼 班 約 尼 在 百 想 露 老滙 絲的 出 了 首演 寓 個 所 辦 , 連續 法 幾 度 , 演 在 欲 出 離 開 了 開 口 寓 向 百 所 她 + 求 不 遠 婚 場 處 的 奈 , 創下了 公 何 用 均 電 爲 正 話 電 統 亭 話 歌 中 所 劇 向 阻 演 她

9

兩 H 的 齒句 最 歌 高 劇 記 兩 錄 度 ,梅諾悌後來並 獲 得 普 利 兹 音 曾在 樂獎 _ 九五〇年及五 五年 分別 以 領 事 _ 及 -比 利 克 街

律 此 家的 瑞 風 明 的 起 玉 東吳 劉美 並 彼 唱 與 將 陳 作都 諾 非 落 更 蓮 音 能 + 的 勳 悌 樂週 的 分吻 笑聲 增 很 博 分 自 淮 +: 飾 策 電 然 擔 男 合 欣 , 任鋼琴 女主 劃 話 賞 顯 , , 劉博士 還 人黃奉 時 示 是 出 角 , 的 件奏 劇 深 發 觀 , 一儀博士 的 本 臺 揮了 衆 入了 詼 鋼 北 已 , 譜 ,它的 隨 琴伴奏很突出 場景只有 美國 解 一將之譯的 而 着 學校 風 趣 臺 趣 上 味 露絲的 一的 的 成 , 音 化 中文演 的 劇 戲 樂則 劇 戲 情 0 劇 由 敎 發 寓所及街邊的電話亭 於是以 唱 脫 性 師 展 胎 霍 , 0 9 若是節日 並 威 自普契尼又帶 溶 親任 中文演唱 斯 成 任 音樂 舞臺 目單 片 0 導 上 , 導 又有 , 雖然 演 演 有 , 簡單 能 , , 曾 九三〇年 補 中 詳 文的 在 細 明 時 入作 的 瞭 美 由 曲 四 國 兩 中 , 代前 夏 聲 文字 者 兩 位 位 威 與 她 與 年 夷 衞 幕 作 音 的 大 派 樂 輕 學 品 打 學任 的 的 出 歌 牛 的 作 唱 李 旋

曲 到 今天 的 這 歌 中 國 齣 劇 文化 名作 還是十 包 括 學院 几 幕 分受歡迎 費 的 音樂系的 加 喜 洛的 劇 9 9 婚 經常 師生 在 禮 被演 七八六年 ,曾於二十 0 這 出 是 9 , _ 莫札 七 九 八 日 特三十 五年莫 • 三十 歲 札 日 時 特 兩 首次公演於維 根 晚 據 , 達 在 國 龐 軍 文藝 狄 也 改 納 活 編 自 國 動 家 波 中 歌 馬 心 劇 雪 公演 院 的 莫 札 直 作

系師 生 首 組 先 成 該 , 讚 由 美 於 研 經 究 莫札 過 精 選 特 的 9. 水準 權 威 自 蕭滋 是 不 博 同 士 指 , 揮 開 華 始 岡 的 室 序 内 曲 樂 專 美麗流暢 的 演 出 9 的旋 這 個 律 樂 團 , 甜 共 蜜 由 的 廿 充 位

們 舞 與 裝 擔任 出 歌 鎭 滿 笑聲 劇唱 臺 不 分 意 , , 僅 上 此 若 辛 雅 9 能 的 作 中 次 他 就 不 永 緻 實際 欣 並 作 秀 們 啟 是 9 9 賞 可 親 生 較 除 兩 在 時 在 到 經 以 動 大 自 演 位 整 T 知道 第 驗 將 自 的 老 唱 伯 個 舞 , 劇 然 花 師 的 爵 演 臺 帶學 我們 中 費 技 , 9 的 出 出 第 污上 對 事 訓 角 的 , 現 生們 四 的 白 實 總 伴奏 練 由 了 幕 聽 部 上 覺 有 擔 , 粉 得不 幾乎 走 衆 份 , , 方了 任導 上 紅 更可 進一 專 有 譯 色 , 修 夠 極 成 個 演 的 雖 0 以陸 大的 間活的敎 逼真 中 歌 本來 的 個 偶 歐 文 劇 都令人刮目 曾道 洲 爾 續 興 導演的 、宮廷的 宮 因 , 9 見 緻 這 飾 雄 廷 練習不夠造 到 室 擁 是 演 老 佈 更多 護 他 男士 , 成 服 師 景 此 歌 功 相 飾 飾 , 9 次因 自從 歌 的 的 劇 雪白 與 看 演 劇 的 足成了 設 尤 道 外 , 的 時 演 計 回 爲 鏤 具 可 9 以想 演 間 出 國 困 其 小疵 花 -關 後 出 增 了 難 佈 他 的 係只 了 見擔 加 景就 0 , 八 , 家 , 卽 他們 0 策 了 也 位 具 演 劃 熱心 趣 因 演 任 不 , 出了 味 此 太 的 人 演 員 雖 吳 性 的 影 容 唱 稱 演出效果還是十分令人 , 易設 前 季 致 響了 指 , 都 不 從觀 札 力 導 是 上 於推 幕 先 造 計 的 由 富 生 衆 刑 , 蕭 歌 麗 好 相 的 動 滋 , 劇 堂 , 熱烈 信 歌 曾 特 博 班 皇 今後 心 劇 老 別 的 士 , 掌聲 是服 想 的 師 倒 和 學 以 演 的 唐 生 也

接受的 用 族 我 歌 們 劇 西 民 的 各 洋 族文化 類 參 歌 考 音 劇 樂 的 0 的題材 我們 演 使 出 與 更 , 我 應爲我們 可 , 創作 們 由 羣 表 眞 衆 演 的羣 正 的 中 屬於我們 鑑賞 心 衆舗 聲 交 歌 融 好 劇 民 步 的 0 向 族 願 眞 的 這 音樂泉源的 精 歌 次 神 劇 可 喜的 並 0 H 路 歌 藉 劇 學 9 亦 習 演 出 有 他 責任 人的 能 鼓 將 技 勵 目 巧 我 前 , 們 作 H 的 爲 爲 作 創 全 世 曲 作 界 我 們 , 採 民

(民國六十年六月)

滿懷

讚

歎

極受感動

的

晚了

四八 聽鄧神勢任蓉聯合演唱會

演唱 會 八月十八日夜 是近年 來我 , 鄧 所 聽過的 .神勢和任蓉舉行結婚典禮的前夕, 許多演 唱會中 ,最使我歡欣安慰的一 他倆 在臺北市 次; 對所有的聽 國軍文藝活動中 衆 來說 心 的 , 也 聯

兩首 輕 風 家林 內樂 靈 9 任蓉 曲 不 美 聲 同 妙 翕 開 曲 的 始 的 到 共演 整術 羅 趣 唱 的 西 的 工 兩 尼 首 歌 唱了八首義大利歌曲 , 「暗自悲嘆」 使在 義 曲 , 韋爾弟 大利 場所有 野 古典 火 • 其萊亞 聽衆 歌曲 和「輪 任蓉 , 廻」。 爲她強 她以 以她 , 普啟尼的歌 從早期史卡拉弟的古典歌 州熟的: 高 着 一般光輝 貴的 襲白紗 技巧 音 的 質 劇 歌聲折 選曲 晚禮 , 豐饒 攝 人的 服 , 份量 的 服 , 表情 氣勢 任蓉 ! 曲 羅 相 ,羅 西 有 當 ,先唱 尼根 重 真摯的感情 着職業歌 ; 西尼的做古典詠 另外就 了洋溢至 據 同 唱 柔情的 家穩 是兩 首 精 歌 練 健 首 詞 的 優 我 嘆 古典 所 調 譜 雅 國 詠 作 和 成 釋 的 嘆 室 的 曲

境

更

極

有

深

度的

刻

畫

出

理

情

緒

的

變

化

,

使人

落入深

深的

感

動

中

,

而

味

無

窮

活 話 入 出 的 音 9 那 熱 特 再 首 她 性 情 中 唱 以 和 而 的 出 野 義 充 魅 另 唱 火 大利 滿 力 着 的 首 戲 , 的 充 劇 那 , , 美聲 性 是 滿 充滿 細 的 她 膩 羅 表 心 戲劇 唱 歌 的 西 法 聲 演 尼 表 歌 情 和 風 性的 , , 唱 劇 格 , 使 室 緊 中 選 絲 曲 或 絲 內 迫 忍 藝 樂 感; 9 扣 不 術歌: 她 曲 X 住 以豐富濃郁 心 的 爲她 而那首充滿 曲 弦 挑 時 逗 , 喝 眞 諷 , 采! 句 令 刺 句字正 的 人 的 哲意的 ·任蓉 音色變化 爲之屏息 浪 漫 是河 腔圓 色彩 輪廻」 南 , , 難得 人 寬廣 當她 但 , 是 , 的 的 但 全 她 戲 說 音 最 神 不 劇 得 域 貫 能 僅 女高 表 注 , 洗 表 現 將 口 現 標 鍊 自 音 和 了 音 進 的 發 曲 的 技 伍 揮 整 中 北 巧 她 個 意 唱 平 演 投

她 酸 服 就 深的 進 五 的 ? 萬 裝 了 里 史 或 練 TF 我 立 拉 習 九六 大步 所 確 解 音樂研究學 的 曲 的 以 歌 步 獎 八 劇 發 E 以 金 現 年 更因 聲 聲 1 物 歡 ; 代 法 樂 , 她 爲 欣 遨 個 家 , 院的 九 是 性 術 呼 的 我們 安慰 六九 歌 或 研 吸 道 考試 曾是高 立 究 法 曲 途 年 羅 是 來 . 9 後 歌 馬聖 歌 不 何 形 , 中三年 又 劇 劇 過 等 容 , 開 得 分析 選 且 艱辛 是做 聽 其 始 到 曲 這 在世 利 柏 好 場 1 ---文學 斯 視 亞 了 大學四年 演 眼 東學 音 踏 界名聲樂教授發瓦雷 唱 看着 唱 樂院 史、 都 入音 會的 院 得 她 音樂 樂領 頒 畢 的 到 從 心 給 了 業 天 老 境 + 的 成 史…… 生 域 同 , 榮譽 績 學 的 分 的 不 僅 最 進 , , 獎 獲 優 曾 七 付 僅 備 多指 狀 得 秀的一 年 好 T 因 院 和 的 夫 嗓 起 爲 導下 子 開 她 金 長 海 , 牌 位 法 比 外苦學 還 始 , 學 謇 開 聲 三年 , ; 有 樂的 準 諾 生 語 始 九 備 親 T 前 9 言 各種 在 其 後天 啟蒙 七 頒 的 獎 畢 0 間 表 演 章 演 業 的 年 又 演 課 唱 唱 考 有 程 會 琢 節 獎 試 磨 多 朗 通 , , 狀 少 我 時 渦 誦 : 又 辛 跨 義 和 練

去夏 獎 作 國 威 多 不 地 爲她 數 曲 際 的 已得過 9 我 家 聲 又已 那 樂比 在 的 是 T 羅 豐收 三次第 在 在 7 歐 西 賽 馬 洲 中 的 班 而 Neglia Liceo 得 短 感到 一名 各大歌劇院 牙巴賽 獎 暫 停 欣慰 , , 歌 的國際 第二名是羅 隆 其 留 劇 期 那 院 中演唱 爲 舉 間 演 行的 紀 比 , 唱 念義 得 賽 以 0 馬 國 9 中 想起她自 尼亞人 任蓉得了第三名,第一名是美國 親 際性大比賽 大利作曲家 , 見 她榮獲第 她 對 , 幼失怙的 曾獲 聲 樂藝 , U. 獎 近五十名與賽者中 荷 術 蘭比 Giordano ; 困苦生活 發懷忘食的 去年秋 賽第 天 獎第一 名 , , 努力 想 , 任蓉 她終 起 大都會歌劇 一名銀 , 女高 她 , 當 於 勤 得 得了 杯獎 時 音就 奮 了第三 努力後的 , 她 院 有 ; 在 已 後 派 廿 年 來 紀 先 八 中 , 後 的 名 的 念 並 成 第 義 在 就 曾 , 在 其 大 兩 在 , 次 利 怎 美 中 項

於報 作 衆 是 力 國 的 寸 9 , 般滋 使 我 章 旧 室 羅 他 神 從 如 的 馬 內 樂 勢雖 何 聖 這 味 在 音 樂 在 作 歌 能 目 此 然 1 曲 其 深 品 短 不 欣慰於 刻的 頭 的 不 文 利 , 詮 像任 分別以英、義 亞 , 室 釋 如 音 , 蓉 樂院 上 今聽 內樂 中 幾乎每一 細 有 國 作 着 他說 的 膩 一樂壇又多了位耕耘的生力軍 畢業文憑 品 而 _ 把天賦 中 美妙 , 首歌都 , 德 , 除了 很 0 自 種 他 的 是聽 作爲 性語文唱· 也 然的 唱 好 聲音 通 了 衆陌 七首 過了 表現 位男中低音 出 9 生 義國 歌 但 出 , 的 他 是 他 曲 , 還 -呢? 國 對 他 9 雖 唱 包 對 聲 立 歌唱 然他 音樂研 樂 了我 括 樂 韓 藝術 曲 家 國 不 德 的 究院的 , 的 以 留法青年作 深 爾 刻 較 修 願 -法 認 爲 致 養 力於 考試 人所 爾 識 9 九 柯 , 對音 曲家 音 年 知 尼 0 過去 的 利 樂評 的 梁漢 樂 深 歌 貝 的 論 曾見他 造 曲 銘 多芬 高 與教 來 的 拿 討 度 鑑 發 到 好 和 表 7 聽 别

心。」 中,人家讚美我們,證明我們沒走錯路,人家批評我們,是使我們不走錯路,永遠要不失赤子之「歌唱藝術的路是很難走的 , 不斷的追求進步 , 才是真正至高藝術的追求者,在學習過程

唱,然後回到羅馬繼續爲他們的理想奮鬭。讓我致上深深的祝福,並期待着他們早日回來 懷抱着熱愛音樂的赤子之心,這對追尋歌唱藝術的朋友,即將展開他們東南亞各地的旅行演

(民國六十一年八月)

CA)

的九首西班牙民歌,美好的表情,奔放的熱情

,

安赫麗絲唱出她祖國西班牙民謠獨特的

明

四九 一場富啓發性的獨唱會

羅斯· 激賞,也最令人感動的,是她在壓軸的第四部份節目,排出了葛琪亞·羅卡(F. CARCIA LOR-SCHUMANN)、布拉姆斯 真摯的感情、清澄、醇厚又富魅力的唱工,她唱史卡拉弟 席慕德 了,有黃友棣、林聲翕、韋瀚章、費明儀、楊羅娜……從臺北專程趕去的,還有我國留德女高音 這場樸實無華的獨唱會,我們聆賞了她溫暖而充滿生命力的歌聲,柔靱 七月十七日晚,我在香港利舞臺戲院,欣賞了當今世界最著名的首席女高音維 安赫麗絲 (Victoria de Los Angeles) (BRAHMS) 的德文歌曲,佛瑞(FAURE) 的獨唱會。當晚,香港音樂界的名人幾乎都到 (SCARLATTI) 的法文歌曲,最令人 的義文歌曲 而極富變化 多利 亞 的 舒曼 音色 ·德

盼 暗 變化 及民 也 不 歌 會 散 想 放 到 出 , 會後 的濃烈芳香 我 們 共 聚 , 若不 到 深 是身歷 夜 , 暢 其境 談 心 中 %您 起 伏 很 的 難 想 思 潮 像 出 9 感懷 美好 的 中 藝術 華 音 樂文 帶 化 給 的 人 心 前 靈 途 的 渴

當今樂壇 出 歌 大戦 歌 比 入 巴 劇 謇 安赫 後 院 塞 中 , 隆 和 又 在 米 納 卡 得 得 絲 繭 德 拉 的 首 音 是 樂院 斯 獎 絲 第 國 在 參 後 卡 狄 流 拉 加 深 九二三 , 歌 華 開 造 芭 歌 蒂 唱 劇 格 前 始 院 年 納 鼎 家 嶄 , + 樂 露 就 足 0 倫敦 從 劇 頭 而 在家裏學 月 的 角 \equiv 多考汝 九 演 , 0 日 最 五 出 然 〇年 特花 歌 偉 後 0 , 大 她 唱 出 的 園 九 開 回 和 生 歌 歌 四 吉 在 始 西 劇院 他 劇 九 班 西 93 的演 年 她 班 首 牙 起 席 成 登 和 牙 的 女 爲 臺 大 奏 高 紐 演 她 師 0 巴 塞 出 開 音 約 吉 九四 大都 降 始 利 , 極 環 納 (Beniamino 一七年, 球 會 爲 (Barcelona) 矗 旅 歌 行演 劇 動 院 她在日內 , 被認 的 唱 臺 Gigli) 柱 爲 旅 , 瓦舉 是第二次世 程 她 被 中 認 同 行的 九 並 在 四日 演

唱 樂 我 演 的 片 唱 內 中 她 起 赫 1 欣 我 賞 絲 西 們 的 過 班 喜 愛樸 受到 太 牙 中 華 多 的 震 她 實 民 歌 無華 族 撼 演 曲 唱 的 , , 不 並 的 香 歌 僅 劇 樂 灌 獨 是 唱 中 錄 會 因 成 不 爲 出 遠 同 妣 的 色 勝 的 過 唱 角 豪華 得絲 色 唱 片 , 的 絲 但 , 對 是 歌 入 於 劇 扣 , 舞臺 在 西 , 動 她 班 人心 的 牙 , 在各 音 獨 弦 樂 唱 會 的 國 , 舉 中 傳 而 一行的 是 揚 , 因 聽 和 獨唱 爲 她 介 我 唱 紹 想 會 西 , 起 貢 班 , 她 獻 牙 總 我 的 極 大 民 忘 的 歌 0 不 從 3

否 在 演 唱 中 的 了 歌 解 唱 了自己 家 9 有)的存 多 小 在? 是 在 偉 獨 大 唱 如 會 安赫 中 排 麗 出 絲 中 國 人們 歌 曲 份 ? 且 份 挑 量 剔 比 她 例 唱 有 的 多 布 重 拉 姆 風 斯 格 和 表 舒曼 現 又 如 爲 何 何 ? 我

們不多付出些感情爲自己的音樂

哭調 是 鮮 Ш 9 頭 到 的 現 再 健 在 看 所 看 康 謂 目 的 前 流 我 活 行 歌 們 潑 曲 的 的 社 , , 軟 可 會 愛的 綿 9 綿 流 行於民 的 民 歌 間 詞 音 間 樂 和 的 演 0 唱 歌 方 曲 式 , 從十 , 怎 幾 不 把 年 人 前 的 日 骨 派 都 美派 唱 酥 港 了? 派 我 和 們 歌 仔 要的 戲 的

樂, 有 欣 的 九 強 音 向 氣 盛 世 寫 樂 築 質 時 的 紀 下 和 代 了對 生 民 內 + 觀 在 容 念 命 族 七 變 力 主 故 精 0 , 十六 義 威 神 + , 因 波 的 重 八 的 **、蘭淪亡** 此 於形 世 興 世 情 起 紀 紀 操 , 我們 式 歐 流 , , 藝 的 洲 感懷 行 0 於英格 急需 術也 哀思 大陸 於是像富於詩 , 響 的 眞 認 , 應了 舒伯特也寫下了無數平 蘭的牧 識 正 音樂 屬 和 這 於自己的 價 9 個 重形式的完美 歌 值 人氣質的舒曼 思 標準 , 便是當 潮 也 , 中 在 或 惟 時 變 的 有 0 9 音樂 發 易近 , 感情 快活 每 音樂 揮 _ 人的可 高 含蓄 的 個 度文 中 英格 時 寫 代 而 愛旋 化 - 繭 下 收 的 的 了 歛 音 民 律 詩 的 樂 ; 族 + 的 寫 ; , 九世 多半反 而 成 照 , 才 在 份 , 能 另 紀 , 證 蕭 切都 映 浪 方 邦 漫 了 明 他 面 的 當 是 主 欣 代 們 義 9

困 0 樂記 我 們 云 : 怎 能 治世之音安以樂, 不 從 反 映 這 個 時 代 其政 的 民 間 和 音 0 樂檢討 亂 世之音怨以 起 呢 怒 9 其 政 乖 0 亡 國之音 哀 以 思 民

田 以 備 取 了 퍔 代? 太多 樂 是 羣衆對音樂的 不 高 們 雅 的 的 精 音 神 樂 食糧 欣賞能力 , 你沒 , 我 有 們 力是可以逐漸 不 不 聽的 可 責 自 怪 由 我 培養 們 , 久 的 的 而 聽 衆沒有 久之自 那 麼 然耳 欣賞 , 何 熟 能 不 普 能 力 及眞正 詳 9 因 ; 問 爲 的 大 題 民 是 衆 歌 我 傳 和 們 播 藝 有 機 術 什 構 歌 麼 爲 曲 他 們

化

中國的文學

,中國的詩歌,不正面臨着一次復興、延續和發揚的嚴重

取而代之呢?

的 時 境界 民間 義 的一步, 中國的語文,是全世界最富音樂性的語文,只有中國語文,才有「詞 從音樂史上可以看出 ,字的音 音樂影響藝術音樂 在歌唱藝術的領域中,唱好樸實、悠遠的中國民謠 韻 , 件奏所刻劃出詩詞內在的意境, , , 民間音 有 時 藝術音樂影響民間音樂 樂和音樂家的 相互關 這才是 , 係 我們的歌 ,民 我們需要的 間 聲樂家們 音 , 樂和 和詩意的 藝術 中國音樂 情 何何 中國 音 和 不 樂 樂呀 一藝術 再跨 不 「聲 斷 ! 情 歌 出 的 , , 中 接 這 國 眞 的 歌詞 IE , 有

(民國六十二年十月)

考驗嗎?

新音樂是現時代的反映,現代作曲家以種種新手法將內心情感傳達給聽衆

,某些音樂中

的 喧 新

音響

就

的深

次深具意義的音樂試聽會

依然 廻盪 剛自 上於腦際 日本京都出 ,又接着出席了風格逈異的新 席了第二屆亞洲作曲家聯盟大會返國 歌 「海嶽中 與頭」 , 那 的試聽會 場 亞洲今樂」 ,給人的感受也 演奏會的

義的 諧 確 鬧 更需 與 , 更要以 混 亂 緣中興 些藝術性 往往 音樂之力, 鼓舞人心, 頌 使 人難以接受,但 ,是秦孝儀先生爲 的大衆歌曲 , 以充實 振作向上。「 這 不也正是現代生活的 國父建黨革命八十週年紀念而作的 人們的日常生活 海嶽中興頭」的試聽會,該是用心良苦而 直接反映?在現代人的生活中 ,除了以音樂的美帶給 新詞 人們生活 我 深 E 一的和 具意 們

海

,

由 黄

友棣先生

譜 演 唱 成 的 的 長寶 混 曲 子 聲 合 樹 9 唱 有 等 三十 秦先 曲 , 生 那 多人 作 晚 的 詞 , 的 試 中 聽會 廣 公司 時代」 , 大發 由 、「大忠大勇」 林 音室 寬先生指揮中 時貴賓 及 廣 雲 合唱 集 思我 , 團 爲 聽 故 在中廣公司 鄉上 海 嶽 0 參 中 加 大發音 興 試 頌 聽 的 會 室 的 試 初 唱 聽 唱 衆 , 同 9 有 時

爲 同 之 中 宇 精 秦先 興 大業 並 神 生以 確 , 創 認 黨革 簡 服 潔的 務 中 命 或 一之命 犧 詞 9 牲 強 句 調 運 9 , 淸 在 自己 新的 爭 不 取 平 筆 國 手 而必使之平」 法 民革 中 , 寫國 ; 命的 第三 民 勝 • 革 章 利 第二 命八 更是 成 功 十年 章 含 歌 有 0 頌 的 深 史詩 遠 的 總 意境 統 9 第 以 艱 , 難 章 要 我 百 闡 戰 發 們 奮 血 威 大 忱 父 孝 , 以 重 博 大 啟 忠 革 命

於敵 首 後 成 唱 再 的 0 聽 後 黄先 以 五 做 四 種 川 胞 部 生 不 懂 的 以 嚀 同 混 有 有 聲 更 唱 給 法 力 力 死 尾 的 部 m. 而 , 深度啟 結 淚 的 以 穩重 束 合 流 , 的 唱 暢 以無忝於先哲先烈的責望交深 誠 的 發 節 , 的 唱 奏 如 旋 歌 指 出 律 , 寫下了 揮 曲 , 者 中 輕 林寬先生 興 快 明 四 , 中 朗 小 興 節 的 所說 的 節 , 服 奏 前 務 奏 , 9 這 反 , , 接着 , 是 犧 複 以無愧於 牲 演 首十 以 唱 , 力爭 男 分好 段 , 女聲 國 歌 唱 國 民 詞 革 獨 的 父 9 唱 與 增 歌 命 勝 曲 加 -齊 總 利 曲 我 統 唱 成 趣 之所 想 功 的 , 它 又 更 教 化 湿 以 誨 無 鏧 生 最 合 負

前 向 屆 秦 中 先 中 Ш 生 堂 寫 薮 臺 術 詞 下 的 歌 曲 干 之夜 時 多位 代 中 聽 , 衆說 當 是 晚 由 話 臺 9 : 中幼獅及中廣百人聯合合唱 該 曲 的 首眞正 作 曲 者 的歌曲 與 指 揮 , 者 必 一然經 , 林 團 得 聲 , 首唱 起 翕 悠 先 長時 生 於民國六十 , 日 曾 的 在 考 指 驗 揮 年 ; 此 時 舉 曲 演 行 遺 的

律 慧 忘不了 位 中 , 華兒 哲 該 它們 認 理 這 識 女的 是 的 時 詩 時 , 代的 也 句 代 11 掩 弦 9 林先 創造 苦 蓋 難的 不了 生 時 的 它們 考 代 驗 音樂 0 , , 我們 中帶 當試 時 間 出了 聽 將 要擦乾苦 會 證 慷 中 明 慨 他 , 們 難 合 激 的 唱 是不 昂 團 眼 -的歌 朽的 海 淚 呼 , 迎 濤 聲 作 向 再 品 嘯 的 唱 勝 0 今天在 利 氣 起 概 時 , , 這 高 代 我們 是 低 時 起 所 何 伏變 等 處的 秦 扣 化 先 動 環 着在 的 境 生 那 音 中 色 坐 充 每 我 、旋 們 智

綿悱 風 格 惻 說 曲 9 盪 調 氣 思 , 配 廻 我 合音 腸 故 鄉 ; 樂的 後 秦先 者 變化 詞 生 句 寫下了 雖 , 輔 淺 之簡明 , 卻 散文式的 以 的調 強 健 句 式 的 和 筀 法 聲 鋒 , 則 , 9 使 寫 一大 這 下 高深的 忠大勇」 兩 首歌 哲 , 理 有 至今深爲 着論 0 黄 文式的 友棣先 合唱 生 結 專 喜 以 構 流 9 前 暢 的 者 纏

的 内 在 最 後 的 我 目 智 慧 堅 標 信 ; 音樂的 乃 聽 是 曲 陶 可 冶 以 節 優 使 奏 秀的 , 培 足 養 以 品格 起 使 人成 0 -心 靈 爲 的 靈 敏 耳 與活 杂 ; 潑 音樂活 ; 唱 歌 動 可 以使 可 以 改善 人在 人們 唱 與 講 的 的 儀 容 聲 和 音 姿態 裏 , 表 現 出

解 時 當 代 代 精 這 的 是 神 黄 精 的 友棣 神 反 映 先 ; 生 而 一說過 首眞 的 正的 話 0 我 愛 確 歌 信 好的 曲 9 音樂是 不 也是當 種活的 代氣質與 語 觀 言 念的 , 現代的 反 應 新 , 歷 音 樂固 史學 者 然是作 更能 從 曲 家對

傳 播 機 構 過 的 了 這 推 次的 介 , 從 試 每 聽 會 個 , 希望 角落 不僅僅 唱 起 , 是 彌 漫 整 海 嶽 個 社 中 興 頌 凡 是 眞 正 前時 民國六十三年十 代之聲 都 月 能 着

五一 中國藝術歌曲之夜

有這 種體 純 正 有一句古諺說:「在歌聲飄揚的地方,你儘可放心休息,因爲那裏不會有壞人存在!」 驗 的 音樂是 ,就是對喜愛的音樂百聽不厭,欲罷不能,而至到了忘我的境界 種 極 有 深度的 藝術 , 它能啟發人們的靈感與智慧 。許多愛好音樂的人

想: 份力;而 某一 我深深的明白,大衆傳播在提倡音樂方面所負責任的重大,在我忙碌的生活中, 項新的 某類活 動的展 節 目內容將會受到聽衆的歡迎;某項新意念的付諸實現 開,又能使節目多彩多姿,對社會多作一份貢獻,對音樂風氣多生一 ,可能爲推 廣 總是 樂教 時 股影 時在

壇的著名音樂家多人,如鄧昌國先生,藤田梓女士,許常惠先生,鄭秀玲女士,費明 月,在本公司總經理黎世芬先生為 歡迎回 國 四講學的: 林聲翕敎 致授夫婦: 的 餐 會 儀女士 上 國 內樂

響力……

陶 永 囑 治身 秀 附 女士 我 在 心 等 的 這 健 都 件 是 康 T 座 作 歌 上 曲 1 一佳賓 一努力 ! 大家 , 1 熱烈 會 中 曾談 發 言 起 , 尤其林 目前 社 會 教授 流 更 行 發 歌 表了 曲 的 普 許 多寶 及 , 貴 我們 意 見 該 如 何提 會後 供 9 黎 總 推 經 廣 眞 理 特 正 能 别

雅 賞 藝 接 術 的 受 薮 新 術 歌 提 曲 歌 該 高 更 謠 流 , 流 是 如 行 傳 將 歌 至 個 唐 曲 積 詩 的 每 個 格 極 , 宋 角 有 調 落 詞 效 , 譜 水準 的 , 辦 曲 亦 法 是 不 , 容 採 忽視 個 還 用 有 民 I 歌 作 ! , 廣 素材 _ 目 爲 標 推 創 ; 作 作 介 Ë 曲 民 家大量 有 族 樂 的 藝 章 術 創 , 有 作 歌 系統 簡 謠 樸 , 讓 的 健 許 深 多 康 入 意境 推 自 廣 然 深 , 遠 讓 羣 生 詞 衆 動 曲 高 欣 的

精 美 歌 因 此 去年 + 月 份 開 始 , 每 月 新 歌 及 中 國 歌 謠 園 地 在 音 樂 風 節 目 中 正 大 推 出 , 同 時 贈 送

的 事 實 Ŧi. 個 給了 月 下 我 來 太多的感 , 推 出 了二十 悟 , 首 您 也 新 聽 歌 聽 , 這些 我眞 一愛樂者: 的 沒 有 的 想 心 到 聲 聽 衆 們 的 反 應 會 如 此 熱烈 9 這 個 蘊 釀 而 成

事 曦 中 所 的 習 , 可 原 慣 有 吟 野 4 的 中 郎 可 事 織 物 詠 聽 , 的 有 女的 了 , 詩 爲 拙 -故 歌 重 T 中 的 事 或 , 老 份 歌 , 是兒童的 牛 才 親 謠 顯 切 園 , 才 得 感 地 顯 星 0 喧 得 光 在 中 嘩 純 晶 陳 所 一笑語 樸 之藩 亮 介 紹 可 ; 與 愛 在 的 的 祖 羣 作 中 0 宗的 祖 山 國 品 萬 國 歌 -靜 的 壑 失 曲 肅 根 中 山 , 墓 的 河 , 使 廬 有 蘭 , 我 , 竹 花 有 不 籬茅舍 把 僅 種 它 中 是花 歸 點綴美麗 曾說 根 , 木 的 才 , 顯 -覺 了 還 得 在 有 詩 沁 , 0 意盎 可 凉 人 歌 往 而 如 本 往 然 可 水 國 泣 的 喜 ; 的 的 在 夏 歡 歌 故 晨 夜 他

曲 代 9 給 的 臺北 感受不正是如此?希望您大力 市 北 安路 四 五八 港二七 號 提倡 謝 信 本 雄 國 0 歌 _ 曲 9 能 鼓 舞起 復興 文化 的 風 潮 喚醒 迷 失的

我 大的 命 的 定 9 要想 美麗 特別 傳 每 播 是 當 節 辦 目 本 夜 法 目 我 使 晚 前 很 動 新 認 只 , 聽 政 走 歌 能 眞 的對 大 的 出 流 自 研究生第十六 哼 行 歌 照 謠 書 自 , 它們 館 唱 着 0 音樂家 您寄的 , , 是那 回 似乎有點辜負您 到 宿舍 麼美 編 寢 歌 織着音 室 譜 以 , , 後 我 學 陳 陽 符 如 習 , 德 譜 就 何 的 新 能 成 歌 會 的 很 獨享?…… 番 , 美麗 苦心 自 可 然的 惜 旋 還沒 , 因爲 律 扭 桃 有 , 開 還沒 收 園 而 找 您 音 大園果林國 到 找 機 則 理 編 到 想 9 着 讓 借 的 那 花 對 親 小 獻 個 象 富 切 佛 的 蕭 的 可 有 蘭 樂 機 靈 供 性 音 愛 我 會 件着 0 作 , 生 我 更

中 只 央 要我 大學 扭 女 開了 生 宿 收 舍 音機 八室 9 聽 到 本 陳 國 淑 歌 玲 謠 0 的 1 美 麗 旋 律 , 就 會心 醉 得忘 了 這字 宙 間 的 切 不 愉

快

友 不 茂 成 盡 , 的 爲 口 綠洲 邊 好 我 長 掛 久以 靜 歌 着 下 9 , 的 也 來 心 集集 來 使 , 是意 我就 我 , 的 這 能 境 歌 此 領 讓 深遠 愛樂 略 譜 這些 人 , 一我們 的 朋 生眞善美的 藝 張 友的 術 張 的 歌 的 話 歌謠陶冶 唱 語 , 是鼓 片 就 會 面 , 都 浮 了 舞振奮的愛國 我的 將從 上 腦 臺北 際 心 「音樂 靈 市 , 我 長 , 歌 風 似乎 春 灌 , 路 漑 每 的 已 着 \equiv 我精神 園 能 九 個 地 預 八號之二 角 中 見 中的 落的合 叢 我 生 蔓 們 張 片 唱 衍 的 專 瑟 沙 歌 , 漠 體 愛 壇 祺 歌 將 唱 將 使 它 的 不 有 再 朋 數

擔

心

尋

不

到

適

合

的

歌

曲

材料

他 我 多麼感 們是那 麼 謝 我們的 熱烈的響應了我們普及中國歌謠的 作 曲 家們 , 提 供了 il 血 結 晶 活動 的 創 作 ! 品 我又多麼感謝我們 的 演 唱 家們

他

指教 十年 公司 們 來對 揮 選出六十年來中國樂壇近三十位作曲家的三十三首代表歌曲 來的好 編 節目 將全部 爲了慶祝中華民國開國六十年,爲了紀念「音樂風」開播五 曲 的愛護支持 , 歌很多, 節 國內聲樂界七位最具聲望的演唱家、演奏家以及合唱團 日灌 錄唱片 這只 , 是一 , 項 永留 「中國藝術歌曲之夜」 個開始 紀念 , ,往後我們將繼續的爲各位展開各類活動 並作爲我們爲 的演 中國 唱會 歌謠 . 9 , 園 卽將在四月十二日盛 週年,也爲了答謝廣大樂友多年 邀請旅港音樂家林聲翕教授指 地 聯合演出 耕 耘 的 , 同時 還望您多予批評 項成果。 委託 大 四 展 當 海唱片 開 ,我

我們 共 在 這 同 陶 見 我誠 醉 在 懇的 由 詩 和 歡 迎 音樂結合 您 , 四 而成的 月十二日 美妙樂音 晚 上 八 時 中 到 中 Щ 堂 , 光臨 我們的 藝術歌曲之夜

指揮、編曲:林 聲 翕

演 演 奏 唱 家: 家 張寬容 秀玲 江 薛 耀 心 武 美 、陳秋盛 , 辛 永 秀 、陳 陳 澄雄 明 律 吉永禎 賴 素芬 三、申洪鈞 楊 兆 禎 F. 張 清 郎 DUSTDAR

管絃樂團:國立藝專管絃樂團

作

曲

合 唱 團:中廣合唱團、林 寬指揮、林閨秀伴奏

家: 翕 李叔同、蕭友梅、趙元任 康謳、呂泉生、胡然、青主、陸華柏、陳田鶴、李惟寧、應尚能 、黄自、蕭而化 、張錦鴻 、李抱忱、吳伯超 、范繼森 、黄友棣 劉雪 林聲

庵、黃永熙、李中和、沈炳光、許常惠、 劉德義、許德舉、黃國棟、 李永剛、綦湘

鏿、郭芝苑

(民國六十年三月)

在

這

是易

葦齋所寫的一

首詩

問」

,

由

蕭友梅譜了曲

0

這

首易唱

、易懂的歌

,是四

月十二日將

果

專

五二 讓詩詞音樂陪伴你

知 殘 你 知 道 浮 雲 易 散

你

道

月

易

,

你 知 道 春 光 能 得 幾 時 爛 漫

知 道 不 斷 的 浪 濤 , 這一去何 年 再 返

你

你 想 想 啊 , 慢 1 慢 ! 慢 !

樂教 心 中 育也踏· 民國 山 致志於創作新歌 堂舉 十八年 行的 上了正軌 上海 「中國 詞的詩 音專 0 藝術 音專集中了不少作曲 成 立 人易葦齋 歌曲之夜」裏,三十三首歌曲 ,蕭友梅博士 、韋瀚章 擔任校長, 人才 、廖輔叔等 像黄自 這 中的第 。於是創作歌曲開始萌芽,逐漸 、青主 是中國第一 李惟 首 所獨立的 寧 -吳伯 音樂 超等 最 高學 , 也 集中了 開 府 花 音

年 樂伴 樂 來 曲 稱 的 家 奏 而 他 其 中 中 的 是 至 實 歌 中 於 近 歌 歌 國 代 曲 以 曲 曲 歌 西 0 中 並 的 洋 樂 國 , 音樂的 作 由 新 史 音樂爲新的 四 形 0 項 海 式 因 成成 唱 山 最 , 片公司 邀約了 功的 大 '> 生命 爲了 特色 起 步 及天同 第 紀 力 念開 T , 應該 流 再創 作 國六十二 出 演 是中 奏家 版 新 我們自己 社 國 及演 年, 9 音 配 樂和 唱家 己的 合以唱片及 爲了慶祝今年音樂節 西 音樂 , 1 洋音 熱烈地 0 樂的 歌譜 六十年 演 密 的 出 切 一六十年 來的 出 關 版 , 係 中 中 0 希 來 國 國 , 望 廣 三十二位 音 從 能 播 樂 接 爲整 公司 史 觸 到 , 以管絃 理 代 我 西 表 們 洋 7 性 口

雄 專 賴 , 指 素芬 低 揮 几 音大提琴家 月 陳明 並 + 特 激 律 日 名 的 -曾 計 中 1 大偉 提琴 道 國 雄 遨 家陳 , 術 , 鋼琴家 江 歌 曲 秋 心 盛 美 之夜 劉 , -淑美 杜 楊 , 兆 斯 由 加 達 禎 八 入國 位 , 中提 鄭 名聲樂家 立 秀玲 一藝專 琴家吉永禎三 0 管絃 旅 聯 居 合同 樂團 香 港名音樂家林 臺 擔 , 演 任件 豎笛家 唱 奏 他 0 們 薛 是辛 聲 耀 翕 武 專 永 , 程 秀 長 口 -笛 張 國 家 擔 清 陳 任 郞 澄 樂

也 屈 撩 柏 薔 子曾懷 讓 起 根 薇 人無 1 據 處 除 多 張 處 7 限 沙 少 蕭友梅 開 帆 自 鄉 的 沈 醒 愁 詞 於 譜 的 9 激起 罪 成 惡 的 問 霏 的 人 紅 八熱血澎 濁 故鄉 疑 , 流 是 辛永秀 晚 , 那 湃 霞 高潔的 演 堆 李 唱的 那 , 抱 兒 蜂 靈魂 忱 有 也 其 根 清 徘 他 據 澈 , 徊 \equiv 從 方殷 一首曲 的 , 此随着 蝶 的 也徘 流 子 詞 , , 魚羣溜 譜 垂 徊 有勞景賢 成 楊 的 灰 岸 走 0 汨 根據 羅 帶 給我們 江 現 韋 。」引人泛起思古幽 上 在 瀚 章 切都 多美 詞 譜 改 兩千多年 的 成 變了… 景 的 緻 五 1 情 前 0 陸 月 華 裏

吧!

男 三十 不 雄 知倦 高 壯 年 音范 的 任 教 男 前 於師大音樂系的 聲 繼 表現 蕭 森 友梅 所 鼓 它 寫 舞 , 曾推崇備 , 才能 從 人意志堅決 曲 名就 唱出 張 清 至 可 豪爽激越的情 郞 , 以明白 傳 , 從容 說 是 男 這 這 前 首 低 香 是 行 詞 調 0 9 「安眠 首激 他 須 0 應尚 關 唱 勵 西 青 大漢 主的 士氣 吧 能 的 , 「大江 的 勇 抱 愛國 土 拉 銅 琶 東去」 是 鐵 歌 曲 板 九三〇年代和 , 唱大江東 這 首 蘇 萬里 賦 去 的 斯義 不 0 詞 覺 譜 桂 長 成 因 的 此 同 , 拉 時 曲 , 的 以

深 家 牛 郎 刻 織 音色特殊的 牽 女 動 動 人 的凄 我 們 美故 女中 思 鄉 的 事 音 情緒 賴素芬 9 張錦 ; 許德 鴻 , 演唱 的 舉 的 四首國內作曲 我懷 偶然」 念媽 媽 , 家的 將 徐 讓 志摩 作 我們 品 那 0 爲親 蕭 無 可 而 情 奈何 化 感動 的 的 織女詞 戀情 康 謳 9 的 以 音 樂表 帶 11 給 橋 我們 現 流 得 水

人人喜 詩 裹 的 經 , 譜 游 的 件 道 歡 也 是微 雄 9 , 前 可 雲」 斯 說 個 偏 人何 是 月 偏 月 中 剛 在上 藝術 進 留 的 學歐 幾 窗 是 歌 來 句 曲 美返 詩 9 之夜 害我 首傷 9 國 告 感的 相 訴 , 是 中 思 你它表達的 歌 最古 0 位音 ; 的詩了; 懷 國 色 念往 是什 極美的 立音樂院故校長吳伯超的 日的故 黄永熙原是位 麼 男 中 人之情 音 0 在趙 也 , 工 是 微 元任 你 程 我 師 雲 的 過 和 9 際 他 桃之夭夭」 後月光明 胡 遇 所 適之合 編 中 寫 , 作 該 的 9 只 的 也 歌 是 許 曾 不 9 見去 幾 根 多 有 據

江 心美的女中 音 , 是有 名的 0 陳田 簡的 一山 中一, 也 是譜自徐志摩的詞: ……不 知今夜山

相逢 它了 的 中 ? 是 何 林 黄 友 聲 等 棣 光 的 景 青 箬笠 「白雲故鄉 問 想 鶯 也 , 燕 綠簑 有月有松 , 衣 , 在 , 流 楊 斜 行了 柳 有 風 絲 更深 細 三十年 絲 雨 的 緣 不 須 靜 , 桃 歸 , 此 花 0 時 點 0 這首 此 點 + 刻 紅 分抒 更 的 詞 是 季 我 極 們 情 節 爲適 都 , 李惟 思 很 宜 念 熟 的 故 寧的 , 現 抒 人 在 情 愛 借 要聽 漁父」 國 問 歌 鶯 音 燕 樂 曲 如 是 張 何 何 時 表 志 現 再 和

雲雀 春 Ш 活 中 陳 力 遊 明 律 愛國 大自 是 有 聽 不落 然 名的 的 曲 名就 人後 歌 花腔 者 知 女高 0 , 是 許常惠的 此 . . 起 音 首花腔 彼 , 落 她的 的 女高 等待」 鳥 抒 情歌 鳴 音的 9 是印 , 9 2樂曲 更是 是他 象 一味道十二 在 最 , 最適合 巴 深 一黎的 者 0 足 陳 作 劉 李中 明 德 品 律 義 , 唱了 歌 的 和 的 詞 也 柳 是自 營 春 天 舞 己 寫的 , 唱 寫青年 出 0 李健 在 的 天

長 風 堤 的 沈 楊 垂 炳 兆 光 楊 禎 的 是 此 像 牧童 長江 次 惟 的 情 波浪 演 歌 唱 的 胡然的 活潑 男 高 豪 音 放 , 「浣溪沙」 邵 光所 寫 根據 她的 頭 是 髪」 殊 的 , 詞 譜 是許 成 建 , 詞 吾 的 曲 都 詞 帶 , 歌 有 濃 厚 妣 的 的 中 頭 或 髮 古 像

敍 也 說 落 情 秀玲 花 的 聚 無 青 世 主 演 年 匆 任 唱 匆……」 飄 江 定 零 出 征 的 仙 淒凉 前 的 辭 古來離 別 歲 秦湘 愛 月悠 人的 棠的 愁 悠 情懷 别 緒 敍說舊 總 最 剪 能 梅 使 情 詩 , 不 是 堪 人 傷 韋 重 情 瀚 章的 首 0 黄 的 國 詞 傷 棟的 感 0 劉 放 雪 偶 庵 杂花 然逆 飄 旅 在 零 你 的 得 窗 相 落 前 逢 花 離

後 中 廣合唱 圍 在林寬指 揮 F 演 唱 由 林聲 易 編 的 黄 自 四 部 合 唱 曲 天倫 歌 呂 泉 純

天

這將是一 個充滿詩詞的夜晚,更有音樂的點綴,您能想像出它的美妙? 樸實的「秋夜」,郭芝苑古意盎然的「楓橋夜泊」,以及林聲翕特爲中廣合唱團而作的「迎向春

(民國六十年四月)

五三 餘 音

棘 伴奏本國歌曲演唱的新型式。這是多令人「暖心」 公司 盛大舉行的 心一 客先生在 意爲復興 四月廿 中國藝術歌曲之夜」 、中華音樂文化努力的工作者,就是無價的報價 八日的中央副刊 ,以「演唱新型式」爲題所寫的「方塊」 是一 項值得讚揚的偉大舉措,特別是開創以 的一 番話 ! 精神上溫暖的鼓 舞 中 , , 對於披 西洋管絃樂 提 到 了 荆 中

確 天我們的社會 承認我們 的 觀 孔子說 念 的羣衆沒有高尚的 我們需 :「聞樂知政」 ,不正是「鄭聲亂雅樂」 要 推動 的力量 喜好 從一 ,這也並不表示 個國家的音樂中 的社 會嗎? ,我們沒有可供陶冶欣賞的好音 充斥着歌詞不潔的靡靡 ,可以知道 這個國家政治修明到什麼程度!今 之音 樂! 可 是 ·我們需要正 我們 絕不

提高流行歌曲的格調 、水準是一 個工作目標 作曲家大量創作簡樸 健 康 生 勤 的 術

自

從

西

洋

樂傳

入

中

國

9

同

時

帶

進

T

所

的

藝

術

歌

曲

0

我

國

古代

的

唐

詩

宋

詞

口

入樂

9

尤

其

不 法 歌 術 容 1 , 歌 緩 如 的 曲 廧 將 之夜 爲 唐 I. 作 推 詩 介 宋 9 因 E 所 此 有 譜 以 的 曲 , 我 藝 加 , 上了 們 循 採 以 歌 用 介 謠 民 第 紹 歌 9 讓 素 次 + 許 材 年 創 多 意 來 作 , 是 中 境 民 爲了 深 國 族 樂章 歌 遠 表 樂 史 示 曲 這 上 高 有 件 代 雅 系 工作 的 表 統 作 歌 的 將陸 品品 , 深 流 爲 入 傳 續 內 推 不 容 至 廣 斷 包 9 , 推 的 個 繼 出 角 也 了 落 續 是 第 積 主 , 辦 更 極 次 是 有 效 件 的 中 刻 辦

結 鋼 歌 不 琴 合 於 曲 曉 的 伴 得 使 TF 更美 談 奏 這 我 如 介的 漢 起 種 中 藝 演 境 華 客 T 先 術 界 音 1 唱 樂 歌 新 牛 9 型 還 得 所 曲 式 說 可 到 1 或 的 窺 他 9 以管 許 效 探 國 果 您 出 人 如 中 士 絃樂來 也 想 何 華 的 文化 ? 接受 知 道 任 伴奏 與 何 的 悠 此 事 欣 中 賞 這 情 久 國 遨 的 與 種 9 深 術 演 開 因 遠 爲 唱 創 歌 新 中 曲 ! 9 型 總 漢 是 國 式 會引 客 的 的 先 遨 種 起 更 反 生 循 一豐富 不 還 應 歌 與 同 說 曲 效 的 中 , 果 意 因 带 9 見 爲 美 , 未 化 這 時 9 就 何 能 表 的 達 表 得 況 親 從 我 臨 現 T 們 所 現 音 方 謂 原 場 樂 式 聽 龃 慣 所 詩 计, 7 以 詞 更

以 就 出 傳 遨 叫 9 他 術 作 統 們 的 歌 說 就 曲 術 術 是 法 來 歌 歌 音 曲 曲 命 , 樂 名 凡 9 的 它 是 這 . 0 贊 的 將 遨 個 助 術 名 詞 首 人 歌 自 稱 然 詩 , 曲 9 後 其 起 有 譜 來 實 源 別 成 於 於 並 逐 音 漸 + 所 樂 不 太 演 Fi. 謂 9 恰 變 用 流 成 + 當 獨 行 民 六 唱 歌 , 世 間 曲 方 因 紀 爲除 式 可 與 的 一熱門 購 演 入 歐 出 它 之外 場 洲 歌 9 券欣賞 曲 用 9 的 最 的 件 許 初 詞 多 只 或 9 舞臺自 樂曲 在 就 數 宮 件 因 爲它 廷 樂 9 器 然 裹 難 道 成 特 來 9 了演 爲 伴 具 不 的 奏 屬 於 出 遨 王 , 這 場 循 贵 地 件 種 術 族 歌 3 0 演 就 根 ,

歌

曲

. 9

更

能

豐富

奏的

音色

成

更

深

的

放果?

就

像

黑

白

與

彩

色

的

品

分

, 我

想

在

這

個

時

代

的

欣

賞 不

眼 是

光

E

,

彩

色該 伴

是更引

的 達

叫 件 式 詞 作 或 牌 9 小 多 舒曼 與 都 件 喇 笛 有 樂 叭 與 不 前 聲 提 器 等 韻 但 的 琴 是 E 不 藝 0 我 的 術 同 樂 的 位 願 歌 規 器 作 格 歌 意 曲 曲 伴 舉 自 曲 , 奏的 有 家 然 _ , 描 位 不 字 , 著 同 數 影 述鄉 也 名 的 子 是 , 後 村 的 限 位 者 婚 藝 制 更 襯 禮 鋼 術 是 , 的 先 這 托 琴 歌 有 熱 家 曲 出 類 鬧 詩 詩 作 婚 , 他 詞 禮 曲 詞 , 的 寫 的 家 , 在鋼琴件奏部 熱 作了許多有 爲 而 唱 法 鬧 由 例 作 1 , , 試 說 是 曲 先 想 家 明 豐富件 譜 有 , 分 若是以 種 音 E , 樂 旋 樂 我們 奏的 器 律 後 管絃樂件 或 與 有 多 伴 藝 可 歌 件 奏 以 術 詞 聽 歌 樂 0 奏 出 器 伴 這 曲 有 奏 種 中 的 笛 他 效 田 傳 的 子 果 採 統 有 的 用 提 首 方

這 種 因 演 唱 此 的 當 新 型 音 樂 式 給 自 予 然收 詩 詞 更美 到 更美妙 的 意 境 的 效果 時 , 當 管 絃 樂 的 伴 奏 給 中 國 藝 術 歌 曲 染 上 更 的

伏 世 不 喊 界 起 與 同 的 的 精 , 至 , 神 不 於 們 的 田 春 中 說 以 樂 江 到 致 就 樂 花 用 西 器來 追 奏 西洋 是 月 尋 我 夜 們 的 分 樂 , 的 器演 的 目 標 音 主 情 西 樂 要在於音 景 奏來光大 , 樂 我 0 , 中奏」 們 它的 樂 總 器 效果 我國傳統 樂所要表 不 不 的 至 過 口 於 是 如 號 因 作 何 爲 達 音 爲 牛 1樂藝術 的 自 還 表 車 達 內容 然見 記 是 的 得 我 的話 臺 I. 0 人 們 見 凡 具 灣 是 智 更 省 0 傳 使我 能 交 就 , 表達出 統 響 像 但 的 是 樂 想起了十 科 交 學 專 , 通 中 我 己 用 是 華 卻 西 工 具 洋 幾年 世 民 認 界 族 樂 , 爲 性 傳 器 前 而 統 演 國 的 捨 中 學 的 樂 奏 內 棄 文化 源 識 音 + 樂 自 西 , 界 是 樂 西 思 所 的 埋

樂器 團表演得 以 樂 樂文化的路 的汽車不用,音樂已是世界性的語 透明音色就是我們所擁有的寶貴特點 因爲它能更真切的表達出中國音樂 幫助 , 我們 則 得最好了! 戲 曲 中 更易達到進步的目標 上 器樂曲 西樂器 , 我們應該使 再說 均 -民 ,我們 爲可使用的 歌 用 等。有了正 西洋 傳統國樂器的特有音色, 中特有 進 言 工具 步的作曲 ,小提琴如何能奏出二胡的音色來呢?當然 , 中國管絃樂團 確的觀念 , 不 的 知您以爲然否?在另一 民 技 族 精 , 術 神, 如再加上政府和熱心人士們的支持 ,來創作 與法國管絃樂團 是任何西洋樂器無法表達的, 至於貝多芬的音樂 深含中國精神的樂曲 方面 , 德 , 也該保存我們傳統的 國 , 自然要數德國 管絃樂團 , , 至於所使用 在發揚中華音 贊助 中國樂器的 的 不 管絃 同 , ,

只

(民國六十年五月)

田 國 的

五四 創新,再創新

--第二屆中國藝術歌曲之夜

刻 行 仍覺暖 ,介紹了六十年來中國音樂史上三十三首代表性歌樂作品 時光荏苒,又是一年的音樂季了,猶記去年此時 心 ,第 屆中國 9 社會各界給我們的 藝術歌曲之夜在中 讚 揚 山 鼓 堂盛 勵 ,此 大舉

們又有了幾項創新 語 樂伴奏本國歌 創新 中廣公司盛大舉行的中國藝術歌曲之夜,是一 是何等鼓舞人!它更是進步的原動力,因此,今年的第二屆中國藝術歌曲之夜 曲 演唱的新型式 0 0 這是去年四月廿八日, 項值得讚揚的 漢客先生在中央副刊方塊中 偉大舉措 特別 是開 寫下的評 創 以 ,我 管絃

的 重 要。但是,其中不少是毫不含蓄的情感發洩,那粗俗的歌詞,每每使得憂時之士不安。肩負 ⊖創作新歌欣賞:在今天我們的社會上,流行歌曲的蓬勃現象,正證明音樂對人們生活 調

感 詞 是

謝

唯

弟子林歌

聲 羽

先

生完

樂

0

黄自

先 聞

生 鈴 念

四 腸

十年

前

完 宮 了

成

品 多 成

終

在

+

年 黄自

後

完 先 四

成 4: 段

9

能

於六

十一

年 翕 衣

五

月

九

日 成

9

黄 曲 段 面

自

逝

世

三十

匹

週年

,

在 作

臺 於

北 上 九

作 海 段

首次完 的未

整

演 作

出

該

是 於

深

我

有

給

長

人恨歌 驚破

個完整

而動·

人的新

貌

的意

,感謝韋

章

先生

補

未完

的三段

歌

第 了

霓裳

曲」

,

第七

夜

雨

斷

聲」

及第 瀚

西 作

南

內

秋

草

意義

的

着 民 在 大衆 音 心 樂 , 傳 勵 風 節 播 士 氣 目 事 業 中 的 愛國 每 的 月 使 推 命 歌 曲 出 , 除 , 至 了 年 四 整 首 半 理 推 新 的 廣 歌 時 已 間 9 有 有 裹 的 我們 偏 重 好 意境的 共推 歌 外 出 , 我們 了 藝 術 十六首 從民 歌 , 有 國 新 五 新 鮮 + 歌 九年 活 潑 的 + 生 月 活 開 始 歌 曲 , 有 更 系統 有

的

歌 裏 風 使 格 曲 齒句 , 或 的 我 清 9 不 覺 在 清 論 唱 歌 我 們 得 南 劇 唱 曲 是 像 洋 除 劇 獨 9 根 各 這 長 自 唱 欠 缺 據內 部 恨 會擁 地 重 了 未 歌 9 或 容 什 完 有 唱 麼似 成 在 詞 不 1 的作 性質 合 香 同 人 的 港 韋 的 唱 品 來 瀚章 愛好 , 9 ?! 作 都 或 9 不 在臺 是民 先生 分類 者 配 知是否因 合了 9 灣 國 與 外 而 (黄自: 各 廿 深 眞 9. 地 並 入羣 正 爲 年 先生合作 具 尊 , 還有三首未能 一衆的 在 重 有 直 上 演 藝 唱家 極 海首次演 術 原 受歡迎的 的 價 則 們 清 值 9 出 唱 的 的 演 出 劇 版 歌 意 出 經 歌 願 9 9 長恨 譜 9 常 將 距今已 9 選擇 而 演 與 永受歡迎 歌 唱 使 出 劇 取 片 9 有四十年了 情 但 捨 9 0 是 是 的 此 未 , 中國 次演 我 能 , 流 們 每 傳 音 氣 深 出 不 次聆 樂史 的 朽 信 III 成 匹 + , ? 賞 E + 不 於 年 第

電 風琴 伴 奏 凡 是電子 樂器 均 基 於 此 物 理 上 的 發 明 製 成 電 風 琴 就 是 利 用 電 氣 系 統

,

件奏部 樂器 它的 效 果 份的 它 過 們 去 加 和 的 的 何 聲 命 機 還 , 運 械 音 有 如 或 待聽 色, 何 空 氣 , 當 衆 目 推 我們 的 前 動 評 尙 , 無法 它 在安排管絃 定 可 斷 以 定 產 生 , 對 多 樂伴奏演 未 種 來的 音 色 出 音 變 E 樂 化 會有 漕 及 強 逢 困 什 大 麼影 難 的 時 音 響 , 量 我 0 們 當 也 願 然 不 作 得 , 這 而 I 項 知 程 新 師 爲了 的 們 嘗 發 豐富 試 明 的

失 的 外 樣的 , 0 歌 義 特 第 更 第 曲 , (四) 配 氣 氣 地 口 愼 將 屆 合 語 屆 氛 氛 會更長久 重 中 中 以 的 化 與 的 國 國 佈 的 情 配 藝術 提 藝 景 簡 合 緒 術 單 前 歌 歌 使 將影 歌 聽 , 在 更廣 錄 曲 曲之夜 這 詞 衆 音室 之夜 似的 項詩 響 常 濶 人 批 的 評 中 易 , 詞 我們 藝術歌 除了 收 與 懂 情 錄 音 緒 ; 將全部 , 以 樂結合的 相 , 音樂 歌 曲 接受更深的 反 譜 的 的 會中: 歌 配 艱澀 , 好詩 合 曲 藝 高術更動· 的 印 推 難 感動 是何 行歌 廣 懂 美感 外 , 只有二小時二千人,而中 譜 人 等 其 , , ! 因 耐 實 唱片部份 , 以一 此 , 人 並將音樂會實況灌製唱片 除於演 尋 種更美的方式來表 首意 味 , , 爲了 越咀 境高 出 同 避免實況錄 雅的 時 嚼 也 , 越能 在 好 國 詩 舞 現 塾 臺 深 , 術 音 自 上 入 , 歌 的 亮 其 不 境 曲 以 效 出 能 留 像

紀

幕

流

同

(民國六十一年五月)

回

國

後這段製作

主持廣播

電視節目的

日,

我

無

時

不

-在想着

如何在文化

復

聲

中

國

的

民間

音樂加

以推

廣、

,

並

用

於廣

播

電

視

節

目 時

中

五五 賦民歌以新生命

一第三屆中國藝術歌曲之夜

樂家們 的了 蹈的 美 解 問 民 與 題 國 人感情 六十年 出 藉着對民 席 第 , 廿一 夏天 使我更認清了民間音樂在教育上的 間 屆世界民俗音樂會議與第 , 我 音樂的普遍 有 機 會前 興趣 往 一牙買 ,我們 加 , 的確 和 三屆 來 美洲民 意義 自世 渡過了一 界各 , 它形成文化的過 族音樂學會議 段愉快而 地 册 多個 難忘的 國 家 9 不同 程 共 時 同 , 以及它自然純樸 光 研 種 討 族 , 增 民 的 間 加 百多位 音 了 彼此 樂 與 間 的

唱 表現出唱者心中的喜怒哀樂 間 音樂 是富 有 強烈民 族意識的 , 反 映 民 出他本 間 藝 術 身的思想, 就 像民 歌 生活中的愛和 , 它是通 俗而 奮鬭。 大衆化的 在 同 原始 個 民 民 歌 族 的 中 演

地

語

言

及

風

俗

習

慣

的

不

同

,

民

歌

的

風

格

也

廻

然

不

同

0

眞

TE

的

民

歌

和

現實

生

活

密

切

的

我 們 可 以 從 民 歌 , 了 解 不 的 民 族 性 0

華 民 族 有 着悠 久 的 歷 史 , 壯 大 的 Ш III , 瑰 麗 的 文物 9 自

更 熟 加 悉 而 深 深 我 們 含民 光 復 族 情 河 感 Ш 與氣 的 信 息的 念 樂 音 , 怎 不 使 人 追 憶 渦 往 然更有着內容 , 懷 念 鄉 土 豐富 , 而 更 的 熱 民 愛 歌 自 聆 己 的

多 花 地 美 春 中 的 的 雨 我 國 感 江 剛 南 受?! 強 雷 . 在 南 是 , 風 方雖 得 光 天 的 然沒有崇山 獨 多彩 厚 9 多姿 僅 僅 峻 新 , 景物 嶺 疆 9 的 但 省 有 風 , 流 幾 處 處 乎 瀟 洒 小 抵 橋 得 9 若隨 流 了 华 水 着 個 , 親 鳥 西 切 語 歐 的 花 0 歌 香 北 聲 方 , 所 有 , 神 謂 粗 遊 曠 如 塞 中 北 書 的 的 秋 偉 江 風 大 Ш 獵 , 冰 馬 , 將 天 -是 杏

T 神 是 由 藝 非 術 常 像 村 創 舒 流 何 H 作 | | | | | | 伯 惜 入了 特 的 9 在 的 歌 0 城 教 許 事 市 以 育 多 實 新 , 的生命 和 歌 E 不 文化 少民 曲 , 我 , E 們 歌 不 9 使它 深 都 E 有 具 是昇華 失 許 意義 多 去了 能既 路 了 純 口 不失去原 , IE 的 走 樸 是 民 的 9 最 歌 以 趣 正確的 嗎? 遨 味 有 術 的 9 的 以 精神 同 發 時 手 流 揮 法 行歌曲 9 9 民歌 依 來 又能 據 處 魅 民 的 成爲社 理 力的 歌 姿態 民 素 歌 會的 方 材 出 9 來 現 向 並 創 瓊 在 不 作 歌 漿玉 會 樂 失 廳 去它 曲 液?自 夜 , 原 總 不 會 旧 有 從 鼓 的 民 , 勵 精 這 歌

坎 0 因 此 間 本 音 年 樂 度 與 中 舞 國 廣 是 播 不 公司 能 分 所 離 安排 的 9 的 純 第 民 族 屆 風 中國 格的 藝 音 術歌曲之夜 樂 與 舞蹈 的 9 要將民 盛 大 演 出 間 歌 , 曲 最 與 能 舞 打 蹈 動 搬 我 E 們 藝 的 術 il

社會人士正視並請您指教。

的舞臺,站在教育的、藝術的、學術的立場,作盛大的演出,爲中國音樂步出美麗的遠景,也願

(民國六十二年五月)

五六 今日時代新聲

--第四屆中國藝術歌曲之夜

繪出· 人類整體眞善美之理想藍圖 首作 品之不朽,在於它忠實的刻劃了時代背景,不但富有歷史價值,且其思想與情感 , 描

多少? 音樂教育 幾次到各大專院校主持座談會,同學們對所謂藝術音樂,總會提出質詢,一 不夠 ,再說我們的社會充斥着太多各色各樣的音樂,而真正能代表這個時代心聲的 來由於接受的 又有

來 屆 從聲樂作品開始 , 中國藝術歌曲的創作風格和發展途徑;第二屆 我們 從民國六十年開始 整 理出六十年 ,一來由 來 , 於它和人的距離最接近 三十位作曲家具有代表性的三十三首歌樂作品 中國廣播公司盛大的舉行了一年一度的 , 最能表達感情 ,我們有了四項創新的特點 中國藝術歌曲之夜 , 同時它也最易被接受。第 ,使聽衆了解半個 ,演唱具有內容 我們 多世紀 所以

演 意 出 義 的 以 藝 在 創 舞臺 術 作 手 新 法 上 歌 處 配 , 合以字 首 理 演完 的 中 幕 整 我 國 民 的 , 以 歌 佈 清 唱 今 景 , 劇 並 -時 站 燈 長 代新 光 恨 在 歌 教 , 強 聲 育 , 嘗 作 調 的 試 爲演 氣 , 氛 增 薮 出 術 與 加 情 電 主 的 緒 風 題 1 琴 學 , 使 的 術 接受更 的 件 奏 立 場 , 深 以 , 豐富 將 的 民 美 感 間 伴 奏部 歌 ; 第 曲 份 血 \equiv 舞 屆 的 蹈 和 , 我們 搬上 聲

遨

術

的

舞

臺

;

而

第

匹

屆

,

們

日

天這 曲 高 和 個 事 時 衆 實 代 上 它 , , 又能 有 今 雅 日 令人 緻 時 的 詩 耳 代 新 目一 情 聲」 , 新 它 有 的 , 我們 新 音 頴 樂 的 可 , 形式 還是 以從音樂藝 根 它唱出 據了 幾 術 了這 項 的 各 原 個 則 代 角度 , 决 中 去 國 定 選 人的 節 材 目 心 9 聲 它 而 能 我 1 們 反 映 對 時 於 代 能 代 表 它

蓄 它帶 我們 領 今 我 天 們 IE 到 處 在 個 美 個 一妙的 詩 意豐饒 境 界 的 , 它可 時 代 以 , 有 疏 導 多少美的 感 情 , 忘卻 感受?!有 憂愁 多少 , 留 愛的 下 有 理 餘 想 不 盡 ?! 的 音 樂 韻 味 蓺 術 , 這 貴 就 在 是

我 們 要介 紹 給 各位 的 藝 術 音 樂 , 時 代之聲

楷 模 的 蘇 清 , 藉 武 唱 着 劇 , 出 音 使 樂 河 匈 梁 的 奴 話 創 + 別 作 九年 , 鼓 , 舞 , 田 發揚 我 以 們 說 民族 是第 , 齊 精 次在 意志 神 , 臺北演 , 延 肩 續 負 國 唱, 起 家 時 命 這 代 胍 的 齣 三十年 , 使 忍 命 辱 受苦 代的 作 , 他 品 的 , 敍 精 說 忠 有 田 着 爲 萬 高 世 潔 的

次 我 促 們 進 特 海 地 內 激 外學 詩 了 術 交流 旅 港 的 , 文化 女高 合流 音 李 冰 的 目 11 標 姐 口 , 我 國 們 演 唱 經 常 致 力 於 推 介 海 外 中 國 音 樂 家 的 成 就 ,

這

我 們 所 常 接 觸的 馬 思聰 音 樂 , 過 去大部分 份 都 是 器 樂作 品 , 它 的 熱碧 亞 之歌 , , H 以 說 是

9

0

臺北 曲 者 的 演 出的第 才情 和 1 部 歌 樂作 品, 雖 然它只是敍說 個在新疆 維 吾爾族流傳的戀愛故事,卻 反映 出

美的 春 ার 詩 造 黄 友 福 句 人棣的 人間 討 译樂! 論 , 夏雲消 嚴 組 肅 曲 的 炎暑 哲 「愛物天心」 理 , 造 化 功 , , 詩的 秋 月賜人間以無窮美麗 內容集中於我國聖賢名言 ,多雪把骯髒 「上天有好生 的世 1界漂 之德 淨 了 以 因 而

雲的 曲 Щ , JII 以 映 在 風 影 横貫 光 1 樂風」 的 風 公路霧社支線的 的 瑰 麗 輕 奇 歌 節目所介 秀 , 使歌 , 更可 紹過的 者 風 光作 加添我們對 , 聽者 爲 擴 歌 百多首新 大了 詠的對象。 國家的 胸襟 歌 i體認 中 , 美化了心 音樂使得山 , ,激起強烈的 林聲 高的 靈, 川 這正是 「山旅之歌」 鍾毓了靈氣 愛國 熱 極 情 佳的 , 充滿 歌 , 唱 是 題 第 了 材材 詩 情 組 , 因 畫 聯 意 篇 歌 歌

了 賴 的 士 德 理 , 和 想 選中 去年 的 和 目標 或 九月在中山堂欣賞了 閒 情 的 9 二章」 正是志 曲 , 自 同 己 , 許 道 編 博允的 合 舞 0 9 「雲門舞集」 這 跳 次 給 寒 中 食 雲門舞集」 國 人 編 看 的首次公演 舞 , 將中 , 已 的 一不僅是 一國人的 參 加 , 演 林懷民這位美國艾荷華大學的 出 「樂」 樂」 , 以 與 林 和 樂培的 「舞」 舞 的結 結合起 「李白 合 [夜詩 來 , 而更是溶入 他 三首 爲 藝 蒸藝術 術 碩

的 創作 裏 , 實孕育着新生的 官院

(民國六十三年五月)

個發

人

深省

也

刻

不

容

緩的

工作!

五七 美哉臺灣

有 息 來 。但 機 會 耳 七 和 月 是 畔 開 裏 社會大衆見面 , 不 始 , 從美國 可 間 否認的 或 聽 到 回 到 過去難得聽到 ,我默禱着這個好的開始,最後終能達成影響社會, 如何創作更多屬於這個大時代的歌曲?如何讓人們接受這些 小 別兩 個 月的 的愛國 臺北 藝術歌曲,這些振 , 使我驚喜的 是 奮人心 , 在空氣中似乎嗅 ,唤醒 改善 國魂的 風氣的 到了些不 歌 三作品? 曲 大責 總算能 同 該是 重 的

流 高音辛永秀小姐獨唱 傳 的 開 作 曲 樂 來 家 曲 0 最近 黄 現 友棣教授的勤奮寫作,是遠近聞名的 在 , 他根據何志浩先生的 , 趁着林聲翕教授 。黃教授交給我的樂譜終於有了生命, 返國 新 度假 詩 「美哉臺 的機 會 ,他的許多健康的、活潑的 ,約他 灣 作 更由於指揮者細膩的處理 指揮臺北 成 獨 唱 曲 市立交響樂團件 , 就 是一 首易 戰 聽 鬭 奏 易 的 海唱者嘹 歌 唱 而 曲 9 4 由 屬 早 女

亮的 歌 ,「美哉 首 唱 的 動 人 , 使我深信它的生命 必將活 躍 的 飛 揚 開 來

0

何志浩先生以報導式的體裁 , 撰寫 「美哉臺灣」 新詩 , 寫 出 寶島 景色的秀麗 , 在結 尾

句 , 尤足以振 民心、勵士氣

美哉臺灣 灣 , 美哉臺 灣 ,巍巍阿里山,浩浩太平洋。

那浪 濤 飛 騰 ,那峯巒 雄壯 0

澎湖大橋渡天險 ,橫貫公路成康莊 • 然近周太祖分前之后之版

玉山 烏來清新 觀 日 , , 花蓮 太魯幽暢 聽 潮 ; 0

意思では対な・長の

還有那日月雙潭,獅山妙相,大屯春暖 , 墾丁 夏涼 ;

更有那碧潭 烟波 ,澄湖月 朗,安平夕照 , 赤崁晨光

處處惹 人留 戀 , 時 時 動 人懷 想

遙望蘇澳港外的 看 鵝鑾 鼻上 的 燈 .帆 塔 影 , , 遍張 遠 **巡照着歸** 起 漁網 航

顆心 兒禁不住飛 返 故 鄉

美麗 的 這臺灣 復興的寶 島 。四四 季 如 春 , 花木芬芳

是奇 幻的仙境,是人間的天堂 這

是

以

圓

舞曲

節

奏寫

成的

輕

快

曲

調

0

從

玉

14

觀

日

開

始

,

轉

至低

度的降

D

大調

,

伴

加

任 任 你 你 走 歷 遍 經 千 天 涯 山 海 萬 角 水 那 那 能 能 比 出 得 得 上 上 這 這 裏環 裏 境 情 安 奔 康 放 ;

但是啊!大陸的錦繡河山更令人嚮往!

感想是什 個 麼? 月 前 他 提起 過 港 了宋 返 臺 時 詩 林 , 洪 曾 的 與 黄 教授談 西 湖 起 他 如 何 譜 寫 美 哉 臺 灣 他 接 到 歌 詞 第 個

詩 思 難 受 蜀 總 0 使我 的 但 當 山 錯 誤 我 掩 外 青 拜 卷 印 象 太 Ш 讀 息 樓 , 何 我深 外 先 0 寶 樓 生 信 的 島 , 西湖 的 這 大 是 作 風 歌 _ 後 光 首屬: 舞 , , 幾 這 曾 時 位愛 於大衆的樂 留 給 休 國 ? 我 難 暖 詩 風薰 忘 人 曲 的 , 美麗 除 得 , 遊 所 了 描 以 印 人 就 繪 象 醉 臺灣的 不 , 9 以合唱 但 直 把 是 美麗 往 杭 往 州 而 作 景色 外 改 用 汴 , 愈 州 獨 同 時 唱 美 0 的 掃 形 除 il 每 當 式來 中 了 讀 也 愈 這 首

了 !

的 完 作 成 品 兩 地 理 離 眞 如 的 音樂文 然 可 不 港 公諸 後 說 的 分析 是 前 於世 化交 深 晚 慶 流 背 得 , 9 必被 與 林 譜 人 合流的 聲 , 9 與 林 埋 翕 樂隊 沒 教授 -; 問 黄 友 與 如 題 次次試 無好 棣 家 兩 也 人 談論 的 教 在 授 演 臺 唱 奏家 度 和 , 美哉臺 我 假 我 也有 之餘 , , 在 也 灣 幸 無法 九 , 聆 龍 與 的第 賞了 的旋 何 表現 先 生 它 轉 美哉臺灣 次發 研 的 餐 廳 究 妙 表 歌 處 9 灣 工 興 詞 1 作 如 奮 , 與 的 今 的 0 辛 因 談 處 美哉 着 小 爲 女 姐 如 唱 商 臺 首 何 討 灣 再 加 好 樂 強 曲 的 的 港

現 澳 力 入晶 動 風 大陸 光 い,仰看 , , , 瑩如 的 強 而 唱 一的錦 調 旖 辛 至 旎 臺 鵝 露 小 繡 姐 處 灣 珠 , 而 河 唱 處 的 山, 、情深厚 的 惹人 是以警句來喚醒 這 琴 聲 留 段 句 , 然後轉調 時 ,再移低大三度至A大調,伴奏裏的節奏,是採用 戀 來 9 環境安康的可愛。最後 ,時 襯 托 輕 時 烏 巧得禁不住令人怦然心動。「美麗 人心 動 來 , 變 人懷想」 -換 , 太 因此 色彩 魯閣 曲調 , 激昂的 句時 墾丁 也由圓舞曲 「但是啊」!情緒 , 喚醒 赤崁 輕柔婉轉 人們 的 轉 綺 變 ,不要忘記我們今日 麗 , 成 風 整個改 又是那 進行曲 跑的臺灣 光 0 辛小 的節 變 樣 過 開始 姐 扣 奏 來 顆 人 音 心 心 色 , 9 的 又是主 先用 見 歌 明亮 弦 處境 詞 的 輕聲 不 再 結實有 題 興 遙 唱 敍 的 奮 出 再 跳

個 風 -雨 三月殘花落更開 如 晦 , 鷄鳴不 己二 , 小 的時代 簷 日日 『燕飛來 , 我們 是憑藉 , 子規夜 信 半 心 而 猶 生存 啼 血 的啊 , 不 ! 信 東風 喚不 回 0 我們 生 長 在

黄教授說得多懇 切

能 有更多值 音樂家們 得吟 鼎力 詠的 合作 好 歌 音 普遍的深入民間 樂 風 中 -又多了 首 我們 的 歌 0 美哉 僅是 個 開 始

(民國五十九年九月)

五 請相信我

曾從 爲 是容易被接受 編 曲 入 調 術名歌 比 音樂 較難 詞 風」 精 , 因此 華上 是元朝 直沒 元月份的 能風行 見到 女詩 信更容易達到 新 由 人管道 應尚 歌 0 現在 0 能譜 昇給 請 , 由李抱忱根 的 她 相 和 曲 信 丈夫寫的 我」 衆 當時 的 詞 據 , 首 曲 我立刻就 我儂詞」 , 極 比 爲纏 起 原有的 愛上了 綿 重寫的 的 詞 它 新詞 我儂 在 我 可 詞 和 是 剛 新 開 , 這首歌 曲 始 , 最大的 學 請 聲 相 也 樂 信 許 時 我」 是因 就

說起李抱忱寫作的 「請相 信我」, 有 段很偶 然的經過 他說

相

曲

高

的

目 標

無法 言學 再 校 直 (現國 九 常常 五三 防 一年七月 幾百哩的公路都是 語 言學院) , 我單 就 新 身一人開 職 條直 這三千五 着汽車 線 0 在路 百哩 離開 在美國 上爲解除寂寞起見 的 長程 旅 東 岸 行 的耶 , 在 魯大學 經 過中 ,我連詞帶曲的作了 西 , 到 部 的 美 國 時 候 西 岸 公路 的 陸 首情 直 軍 得 語

詞

作過 。這眞是只爲消遣而已,因爲我可說從來不彈此調 首男女二重唱的 「誓約之歌」) 0 詞是根據元朝女詩人管道昇給她丈夫趙孟 (多少年來只爲兩位學生張權 源作的 莫桂 新夫婦 首

齊打破 你儂我儂 , 用水調 和,再捻一個你,再塑一個我;我泥中有你,你泥中有我 , 芯煞情多, 情多處 ,熱如火;把一塊泥,捻一個你,塱一個我;將咱

歌AABA的格式。擅改管夫人的詞,不僅不該,並且大爲不敬。這是偶一遊戲爲之,希望文人 人都能諒 用意譯的方法,譯爲英文,中間這裏加一句,那裏加一句的湊成四短節,以求合於西洋民 解。」

發 表 ,他說在他還未找到喜歡的歌詞以前,就先拿這首舊作充數 。從去年十月開始,「音樂風」推出每月新歌這個項目後 請相信我」這首歌的完成,的確是極爲偶然的,而且在李博士來說,也從未打算將這首歌 , 我自然也寫信給李博士請他支

I'll use some clay, For a figurine of you, And capture your smiles Believe me dear, I love you so, My heart, My soul are full of you; 管夫人的 sea may go dry, And rocks may rot, My love for you, My dear, will change not 「我儂詞」,李博士將它譯爲 Believe Me Dear

That rapture me so; Then some more clay For one of me, And place it beside you

5 keep you company. I'll crush them both For a reason you will see,

you. he is And mix them up As completely as can be, I'll make two more, you, the she is me; So I can say, It's really true, I have you a in me and me in he 2 7'he

崗位 幾十年來,在李博士的音樂創作中,除寫曲外,也曾爲曲填過許多好詞。也許因 是教洋人說中文,因此他也經常將中國民歌譯成英文 ,將中英文混着唱 , 以增加趣味和了 爲 他 的 工作

「請相信我」的中文歌詞,比原詞更易上口:

解

蒼海可枯,堅石可爛,此愛此情,永遠不變,「你儂我儂,芯煞情多,情多處,熱如火;

把一塊泥,捻一個你,留下笑容,使我常憶;

再用一塊泥,塑一個我,常陪君旁,永伴君側。

將咱兩個一起打破,再將你我,用水調和。

重新和泥,重新再作,再捻一個你,再捻一個我

從今以後,我可以說:我泥中有你,你泥中有我。_

這首小歌 ,曲 調非常甜蜜,因爲採用了西洋民歌AA B A的格式,除覺得很容易接受外

說

純 人人人人人 調 之外 , 還帶 有 絲宗教的氣 氛 , 因 而 親托出 詞中情 意的 虔 誠

在李博士寄給我這首 請相信我」 的 原稿的 同時,還附了一 篇 寫 請相信我」 的經過

到一點輕鬆。」

品 也 好 這首作品既不啟發 , 卽 興 作也好,希望它能像原來破除作者的寂寞那樣,破除 ,也不安慰,若能給唱者聽者 點輕鬆 ,也算合於音樂功用之一。 唱者和聽者的寂寞 ,使我們得 算小

是 的全力支持 就是過去在 破除寂寞 這首歌: 目前在愛我華大學任遠東暨中文研究系主任的李抱忱博士, 國內詩 的播出 ,不僅是帶來輕鬆 , 我們的新歌 壇 ,雖然僅有三次,已收到許多索譜和誇讚的來信 頭負盛 園 一名的詩, 地 , ,能從好歌、 將會越加的興盛了 人鄭愁予 好 創 作 詞 中領略的愉快 此 新 詩 , 爲 , 「音樂風」 又如 已請 ,它所帶給聽衆的 他系裏的 何是筆墨 譜新 所能形 歌 位中文助教 , 有了作曲家們 容 ,自然 的 不僅 , 也

(民國六十年六月)

五九 春之歌的故事

旋 律 這 是 春 篇 雨 曲折動 春霧」 人的 「春潮」,以及三位藝術家如何創作了這個美麗的藝術 小說 但 是卻 像它的 題目 「春之歌」一樣 , 要告 訴您有 品品 關春天的三段

月二十六日 的文憑。前 陳之霞是一位美麗的歌唱家,也彈得一手好鋼琴。 兩年,一 她 將在香港大會堂舉 更遠到 西 班牙、 義大利深造。 行獨唱會,節目中也安插了鋼琴獨 在香港 她同時考取了英國皇家音樂院 ,她是一 位出色的青年聲樂家。今年 奏 過琴和 聲樂

新衣 ,以示 友棣誇讚 鼓勵 這位世姪女說:她的歌聲屬於次女高音,低音濃郁,高音壯麗 由於陳 女士喜歡古代詩詞 ,我建議許建吾先生從唐宋詩詞裏選出材料 ,我樂於爲她 擷 剪裁 其

用 現 代語文重 許先生選出了李後主的三首詞:「浪淘沙」 寫 組 爲新 詩 「菩薩蠻」「虞美人」作素材,重新創作

-282-春之歌 式 二首 就 從 稱它為 從 新 我個 的寫作 追 詩 . 尋 編纂好 人 寫作歌 ,他 春 黑霧 雨 說 了 0 詞 編纂 這些 春霧 三十年經 彩的 流 產 行了三十年 春潮」 生, 驗 來說 是 名之爲 在 , 的歌 可

開

始 春

, 許

建

吾先生不

知寫了多少

歌

詞

了

0 對

於

之歌

0

正苦於找不到創作題材 於是十天內 我就 繳 , 卷 我覺得陳之霞的音色,濃於酒 0 分創 次香港樂 作 人餐會上, 翻 , 美如蘪 譯 改 寫三 ,值得爲她特別合作適當的 接受了黃教授的 種 方式 0 近來 提議 又添 了 當 歌 時 種 方 我

不但 菁 華 段 首 ,又要找出 , 1先探 於第四 一天內 選 用 求 易 , 懂 許 了 種 原詞 的 寫 有國家民族意識的資料 先生曾翻遍了好幾 作 詞 的 的 句 方式 涵 蘊 使 唱者 , 而 許 容易表 且 先 斟酌字 生認 部 詞 演 爲 , 的確 既要 句 並 , 非 聽 是煞費 愼 者 與黃先生所希望的寫 亂 重 容 加 組 易 油 感受, 合 心機 瞎 添醋 終於完成了他 許 , 先生的 而 是 尊 感傷」 寫作態度 重 古人 編纂的傑 的 「輕 是 意 作 極 旨 快」 爲嚴 , 保 悲壯」 謹 存 的 作 他 的 的

(-) 「浪 淘 沙 李 後 主

,

,

9

簾外

雨

溽

溽

春

意闡

珊

0

羅

念不

耐

五

更寒

夢 流 水落 裏 不 花 知 身 春去也,天上人間 是 客 , 嚮 貪歡 0 獨 自 莫 憑欄 , 無 限 江 山 0 别 時容易見時

春

霧

(許

建

吾

雨 建

我 春 風 嫋 嫋 , 春 臥 雨 潺 溽 0 可 恨 那 風 風 雨 雨 , 把 百 花 例 摧

> 残 0

烏 衣 姑 巷 且 口 擁 , 衾 朱 獨 雀 橋 , 邊 渾 不 , 曼 覺 舞 又 到 西时 歌 江 南 , 繁 丝 急

管

無 情 風 雨 聲聲 緊 , 夢斷 秦 淮 夜 未 闌

這 這 淒 漫 涼 長 的 的 雨 雨 夜 夜 , , 何 何 時 時 旦? 旦?

苦 薩 蠻 (李後 主)

花 襪 明 步 月 香 暗 階 飛 輕 , 手 霧 提 , 今宵 金 縷 鞋 好 0 向 郎 邊 去

0

视

畫堂 奴 爲 出 南 來難 畔見 , , 教 _ 君 向 恣 偎 意 人 顫 憐 0 0

草 11. 春 香 :2. 陣 朦 地 東 陣 朧 看 , , 花 月 看 華 影 , 暗 11. 斑 淡 24 斑 地 ; 0 西

看

看

;

莫非那個人,也為出來難?

跨溪 脫 绣 澗 鞋 , , 繞 着 羅 廻 欄 襪 , , 戰 不 戰 顧 兢 沙 兢 石 尖 , 兢 , 不 兢 戰 顧 戰 藤 雄 絆

一步廣一步,步向畫堂南。

只見那焦急的人,正在朦朧的春霧中佇盼。

白虞美人(李後主)

11. 春 樓昨 花秋 夜 月 又 何 東 時了 風 , 故 往 事 國 不 知 多少 堪 回 首 0 月 明 中

君 欄 能 玉 有 砌 幾多愁 應 猶 在 , , 只是 恰 似 朱 江 顏 春 改 水 0 向 東

流

春潮(許建吾)

問雕

滿 萬 種 懷 悲 羈 憤 愁 , , 空對 徒 教 春花 秋 月 燦 團 栗 爛 ;

春 夜 去 東 秋 來 風 又 吹醒 秋 往 大 春 地 還 , 我又挨

次過了 一

年苦難

遙

想

石

頭

城

詩閣 我要激 縱然是牆崩瓦破,仍該是虎踞龍 錯過好時光,他年空愧汗, 異鄉雖可居,豈能長戀棧? 衝毀大江 玉堂銅柱 經樓,荷亭桂苑 起遊 ,畫棟 岸 湃的春潮 ; 雕欄;

踏。

我要掀起浩蕩的春潮

洗

遍大江

南

練唱,準備以「春之歌」 「春之歌」 是最新創作的新歌,是取材新穎、別緻的新歌。我已經將歌譜交國內幾位聲樂家 ,來迎接光輝的民國六十年。這就是我告訴你有關「春之歌」的故事。

(民國六十年一月)

八〇 敬禮國旗歌

生作 方面 情 以 及史麥塔那 , 也正 詞 的 不論古今中外,在藝術作品中,我們經常可發現其中洋溢着愛國熱情 表現 黄友棣先生作 是今日我們音樂作品中所 ,尤其明 描繪波 希米 顯 曲的「 0 像蕭 亞 河山及歌 敬禮 邦的 國 極 頌民族歷· 旗 需的 波 歌」 蘭 舞 0 欣逢中華民國六十一年雙十國慶 曲, 史的六首交響詩 西比 留 斯的 「芬蘭亞 「我的 頭」, 祖 國 ; 法國的 而詩 ,特地 等 0 人和作曲 介紹 這 「馬 種 梁 賽 愛 (曲」, 寒 國 操 的 先

嚴 辦公室中滿是各類書籍 中 除 少小即善書 是 處 個依 理 公務 舊炎熱的 外 能文, ,就是愉快 九月天 十三歲進入肇慶中學堂後 據他的秘書告訴我 的 我特 揮毫 地 ,清償來自各地的字債。 去拜 訪 , 梁先生 梁寒 操先 ,每星期作文均名列第 一雖已七四高 生 他 廣東 正在 齡 高 會客室中接 精神 要籍的梁先生 極 一,被譽爲高要才子 佳 見 每天上午在辦 訪 客 自幼家教 , 但 見 他 的

爭

的

時

代

中

,

,

,

送走了客人 , 梁 先 上生立即 和 我 侃 侃 而 談

我已 懂 來表 曲 0 , 黄 現 寫了幾十年文章 讓 長 友 每 在 不 是 棣 刻 我 的含義 個 的 先生是我高要的 觀 人 般 都能 念裏 人 所 , 能 唱 , , 因此我以半白話半文言的中庸辦法作爲自己寫歌詞的標 但是以白話 唱 , 以爲歌 這些 的 小同鄉 , 這 歌也能光明正大的永遠存在 唱 次合作的敬 音樂對於促進國家社會的進步有很大的功用 來寫歌 ,我們 時常通信 詞 禮國 倒 也 旗歌 並 不多, , 過去我們合作所寫 , 可以 我總堅 0 這 說 個 是 持 人 思想在我心中已 人能 個 唱 的 原 的 中 則 華 愛 , 準 就 國 頌 經 是 中 歌 9 它 以 很 使 國 T 久了 的 人 很 極 需 淺 短 好 處 聽 的 固 的 就 句 就 子 然 天

姓 + 歌 隨 星 年 爲 時 先 能 我 目 , 唱 並 生 前 曾 賺 曾 在 結果 奉 在 太多的兒女私情 了不 臺 派 抗 灣 少外 並 入 戰 新 我 使 時 邊 滙 們 疆 遍 ,當時 塞 歷 實 , 高服 這 在 西 是 應 南 男歡 他 前 小 該 9 達 出任軍委會總政治部副部 線,演講勞軍以激勵士氣,又隨侍 事 充實文化 成了 女愛 9 但 特 這些廳 不 I 殊 是正 作 使 靡 命 , 之音 特別 消 0 對 弭 是 於 X , 對民 們 我 目 們 長 前 的 , 心 的 的 戰 音樂環 士 社 鬭 路 氣不無影響 會 意 總統 上 音 志 樂環 一演講 境更 嗎 蔣公視 ? 該 境 並 寫了 , , 察 在 醒 他 不 西 與 很 0 八共產 感慨 近 北 小 歌 二十 0 民 的 極 , 年 說 老 國 百

極 該 旅 港作 了 梁寒 充實 曲家黃友棣先生, 操 的 先 時 生 候 的 T 席 0 相 話 常將愛國之情化爲藝術 信 , 環 我們的愛國 視 我 們 的 作家在寫作 社 會與 大衆 , 傳播 融 敬 化 禮 節 在樂曲之中 國 目 旗 , 心中 歌 時 不 , 無感 使 , 是 愛 國 用 慨 深情 心 ! 良苦: 這 無所 的 的 確 是我 不 在 0 們

地紅」 神 敬禮 0 然後開 裏的 國旗歌」 始這首歌曲 段 的前 , 這段前奏,正 奏 的第一 , 是莊嚴肅穆的敬 段 暗 , 梁先生的 示 出 詞 句中 禮號聲,緊接着是黃自先生作 這 段詞句,實是國民必讀的中華民國建國史蹟之一 同 心同德 , 貫澈 始終 , 曲 青天白 的 國 旗 日 歌 滿 青天白 地 紅 的 日 精

敬禮我中華民國 的 國 旗

飄 令人長憶 揚 於 化 第 日 一個 之下 爲 , 民國 光天之中 獻身的 先

烈

赫赫天才陸皓 東 0

把 他 日 新 光 明 的 理 想 ,

繪 出 白 日 青 天 滿 地 紅 0

緊接着

樂聲以更高更強的 音響奏出 另一 次 「敬 禮 號 , 然後開始第二段歌

曲

敬 禮 我 中華 民 國 的 國 旗

飄 揚 於 化 日之下, 光天之中。

更令人長憶創造民 孫 中 山 乃 世 界 國的 的 聖 雄 國 父 0

他 發明了三民主義的 真 理

完整

0

大道之行也,天下為公

民有民治與民享,

三義一貫全相通。

經過 短 短 的 間 奏 , 歌 聲 漸 趨 剛 強 與 熱 烈 然後達到全首歌曲的 話尾

誓 我 務 必 們 求 措 向 人 民 國 國 旗 基 與 高 真 於 理 永 歌 同 永 固 遠 效 , 忠 相 進 結 世 界 合 爲 大同

千秋萬世垂無窮。

旗歌」 此 全首 時 ,樂聲以極強的音量,奏出「國旗歌」的尾句, , 可說是夾在國旗歌「青天白日滿地紅」 之內。 (即是前奏的後半 樂曲結構 與素材組織 句 , 所 可 說 以 是精 敬 密 禮 國

對位 民國 鍾 梅 音作詞的 讚 技 黄 術 友 中 棣 , 的 他 巧 先生的許多樂曲 妙的 「金門頭」 以 「國旗 組織於樂曲之中,使唱者 歌山 中 , , 則以之爲間奏;梁寒操作詞的 爲前 凡是和國旗有關的,他都用不同的手法,把 奏;在任畢 、聽者愛國之心油然而生 明作 詞的 「青白紅」 「中華大合唱」 中 , 0 用 在 第三章 羅 國 國 家倫 旗 旗 歌 歌 譯 「自由 的曲 爲 詞 尾 的 中國之 聲. 調 ; 中 , 以 而 華

潭曉望」 歌」,以 作 成 國 合唱 旗 歌」爲曲調 組 曲 , 在作 黃先生認爲愛國是作曲者的本分,最近他爲韋瀚章先生的詞 曲設計解說之內 , 亦可表明 他的心意 。韋先生詞的尾 段說 日月

窗 隙 透晨風 ,睡意 還濃。 半山 禪院卻鳴鐘。且聽聲聲傳隔岸 ,醒吧癡聾

在黃先生解說的末段,曾這麼寫:

且 包括了臺灣海峽的隔岸, 但 順詞 人們的智慧鐘 東海 一聲,能使隔岸的癡聾 、黄海 、渤海 • 南海 盡 醒 0 , 以及太平洋的隔岸 這隔岸,我認爲不獨指日月潭的 0 鐘聲 嘹亮

明

讓我們振作起來,珍惜這大好時光吧!

(民國六十一年九月)

此,從民國六十年開始

,

中國廣播公司舉行了一年一度的

「中國藝術歌曲之夜」。今年度

更

今天我們的社

會,充斥着太多各色各樣的音樂,而真正能代表這個時代心聲的又有多少?因

六一 山旅之歌

的映影 而多彩的 是聯篇歌曲 山堂的舞臺上,隨着 「中國藝術歌曲之夜」中的最後一 政戰學校復興崗合唱團與中廣合唱團的一百二十位團員,分別着軍 ,風的輕歌,使歌者、聽者擴大了胸襟,美化了心靈。激盪的歌聲,在鋼琴和電子琴豐富 伴奏下, 山旅之歌」 煥發出感人的力量…… 林聲翕教授的指揮棒引吭高歌,他們正歌頌着橫貫公路霧社支線的風光 的首次正式在國內舞臺上演唱, 個節目。音樂似乎使得山川鍾毓了靈氣,充滿了詩情畫意! 也是此次中國廣播公司所舉辦的第 服與禮服,整齊 的站 四屆 在 這 中

烈 不 則 以 正 , 但 唱 入 4 和 我 出 場券的 日 前 今 3 時 這 屆 天 代 搶 正 新 端門之風 代 樣的 聲 處 中 在 國 盛 作 況 個 , 主 的心 空前 詩 更較往年 題 意 , 心豐饒的 以 聲 , 最令人 能 留下 . 爲盛 代 時 表今天這 代 有 ,終至 安慰 餘 , 有 不 , 多少 盡 罄 也 個 的 銷 使 時 美的 代 韻 人信心倍增的 空。 , 感受?! 又能 Ŧi. 白月十七 令人耳目一 有 多 , 是 小 , 十八 事 愛 新的 前 的 兩 訂 理 票的 音樂 晚 想 的 ?! 中 踴 這 爲 Щ 躍 演 堂 屆 唱 , 盛 較 的 節 況 往 目 演 年 的 出 眞 熱 原

!

味

1

的 棣根 髒 造 首次 音 的 哲 的 亞 李 指 福 理 世 據章 之歌 歸 金 冰 人 揮 首 界 間 黄 國 那 下 出 給 漂 瀚 的 的 場 歷 唱 在 淨了 陳 人以無限啟發 章 禮 是 歌 出了 史的 臺 榮貴 的 服 唱 馬 北 詩 思 家 音 鏡 演 然後四 唱 所譜 女高 聰 在聲樂上的 樂會的序幕 鵲 唱的 夏雲 在 橋 , 的 音劉 國 藉着 仙 淸 ;然後是林懷民主持的 重 消 內 唱 唱 炎暑 愛物天心」 塞雲飾演 發 劇 歌 • 表的 造詣 聲 「天何言哉」 , 河梁話 蘇 陽 , 造 第 關 一幕幕 武 ,給予熱烈的掌聲 化 女主角 出使匈 聲樂 叠 功 部 別 歌樂 的 , 熱碧 辛 奴十 組 • 展 , 以 永 曲 作 現 是陳 優 秀 採茶」 亞 九年 品 , , 雲門舞 美的 唱 由室 使 , 田 , 如泣 秋 叙 , 人 , 鶴寫於三十年 內樂 發揚 詩 月 說 對 得 到她來說 集 句 賜 如 __ 到 个件奏四: 個 李大 無 民 X 訴 出 唱 間 的 在 比 族 場 媽」 的 以 唱 新 精 正 , 了 無窮 位 該 代 着 鼓 疆 神 天 聲 投 維 也 的 舞 , 李白的三首夜詩 有 美麗 樂家 河 吾 是 或 ; 作 延 好 殉 內的 續 爾 接 品 生 演 情 次 族 着 國 , 之德 張 唱 前 難 流 聽 家 中 , 清 忘 的 傳 衆 留 0 廣 生 董 郞 的 的 歐 命 合 首 唱 蘭芬 演 欣賞了 的 唱 , 戀 , 多雪 討 歌 愛 唱 旅 他 專 賴 悲 論 唱 ; 港 忍 在 嚴 把 黄 這位 女高 春 劇 林 辱 肅 友 受 寬

的 旭 來 閒 情 , 藝術 , 的 許 博 創 作 允 裡 的 , 孕育了 寒 食し 多少 , 是 新生 中 國 工的喜悅 人 的 曲 ! , 中 國 人 編 的 舞 , 於 是 詩 • 樂」 .

結

到 了一 樂 個 美妙 會 進 的 行 境 到 界 此 , , 是「山旅之歌 聽衆的情緒也被推上了高 <u>_</u>-上場了。 黄瑩的 潮 , 雅緻 詩 的 9 詩 林 情 聲 翕 , 新 的 頴的形 曲 , 這 式 組包 , 音 括 六首 樂帶 領 歌 曲 着 的 聽 衆

小 篇 節 歌 曲 霧 , 去年 鋼 社 琴奏 春 晴 底 由 連續 , 「音樂風」 是以三拍子 不 斷 的 節目出 節奏爲基礎的 度 音 版 程 後 活 , 已在澳洲 躍 混 而 聲四 靈 巧 部 的 , 新 導 合 1唱曲 出了 加 坡 詩 , , 香港 描 句 寫 等地 駘 蕩 搶 春 先在 風 的 舞臺上 活 躍 0 第二十三 演 出 了

起

,

出

0

我 紅 們 梅 的 在 春 歌 聲 風 飛 裡 向 怒 林 放 野 , 彩 , 零 枝 頭 彌 的 漫 着 11. 鳥 山 跟 崗 我 ; 們 合唱

我 松 們 林 的 的 歌 殘 聲 雪 已 飄 經 向 山 溶 化 谷 , , 葉 深 叢 山 裡 激 起 洒 了陣 滿 3 陣 金 色 回 響 的 暖 陽 0

流 雲 在 草峯 間 廻 蕩 , 飛 瀑 阴 耀 着 銀 光

我 們 的 歌 聲 與 天 籟 織 成 交響

唤 醒 3 久 眠 的 大 地 , 唤來了 明 媚 的 春 光

詩的 意境經過 過 鋼琴: 的 描 繪 刻 劃 , 使 深山 激 起 了 陣 陣 口 響 , 巧 妙的表現得更妥貼 最 在

「喚來了明媚的春光」這充滿了希望的歌聲中結束

盧山月夜

空山夜色,分外恬静,

羣峯之上,皓月如銀;

碧湖中的一葉扁舟,

彷 遠 處 彿 飄 幾 浮 點 在太 微 光 虚幻 , 是 獵 境 人 , 的 野火呢?

0

0

上之尽为足里!

蓦地裡,山風吹來了一陣還是天際的寒星?!

涼

意

,

夜色撩起了遐想的幽情;

已無心踏月,野店客夢無憑,

滿園斷續的蟲鳴。

中

宵

披

衣

獨

坐

,

愁

對

那一

窗

朦

朧

的

山影,

, 旋律的情趣單 緊接着 廬山 月夜」,作者巧妙的使用與前一首結尾同一和絃引至主和絃, 純而柔情萬縷 ,這情調委實感人。疏落的伴奏,給人寧靜與安詳的感受,尾聲 表現出寧靜的

是山影,也是蟲鳴。辛永秀的女高音獨唱,美得很

0

昆陽雷雨

平 那 再 顛 再 我 雨 滚 風 水 疇 來了 被 兒 滾 也 狂 也 遮 鄕 是 聽 的 看 困 4 路? 迷 野 在 洪 不 林 不 , 了 , 到 見 雨 木 這 , 奔 為 野鶴 來了 風 方 吞 何 , 雨 向 騰 噬 處 聲 戰 的 , : 着 有 婉 慄 亮, 着 落 無 綠 轉 的 翅 深 橋 石 邊 色的 ? 山 , 花 , · 擊聲 榮 續 糜 擋 的 草 , 住 濁 鹿 雨 了 浪 跳 岸 山 黑 , 繞 躍 道 濤 0

我 俄 忍 初 雨 爬 晴 後 頃 受 上 的 的 着 雨 霞光 美 青 收 饑 寒寂 景 雲 山 炒祭 散 , , 爛 難 彩 寞 , 的 的 書 虹 大 難 山 環 地 煎 氣爽天 頂 描 熬 抱 , 9 0 高 ,

飄

,

正

是一

種

靈

性

中

人的

天地

0

細賞那松間泉韻,佇看翠谷雲飄

花草 出 了 昆陽 風 0 五 來 雷 十小 了! 的 節的 雨 前 來了」 奏 過門 , 在 寂 9 , 出 萬 靜 現 馬 中 引 雨 奔 騰的 出 過 天晴的 遠 伴 處 奏 的 景象 雷 , 在 聲 跳 , , 風 動急激的 歌 雨 聲唱出悠閒而壯 漫 天 節奏中 而 來 , 由 寫 弱 麗的情意 出 獑 強 顚 而 狂 至 , 的 最 聽 林 強 泉韻與 時 木 與 , 合 戰 慄的 看 唱

見晴牧歌

蒼天遼濶,雲飄蕩

我將峭壁鑿成了路,非青山重重,碧水長。

我 愛 將 我 峭 壁鑿 山 上 成 溫 了路 暖 的 家 , 我 , 我 抱 荒 爱 我 山 身 孌 牧 旁 雪 場 白

的

羊

0

兒 在 山 坡 上 吃 青 草 , 我 躺 在 樹 下 把 歌 唱

羊

歌一曲英雄往事豪情激昂,

唱一回夢裡故國,戰志飛揚!

情 0 開 高 始 的 音 曾 引子奏出洋洋自得的情調 乾 獨 唱 的 「見晴 牧歌」 , 自 然又自由的 以調 式作旋律 道導入 基 「蒼天遼濶雲飄蕩 礎 , 寫 出 男兒壯志千 , 青 山 里及豪邁奔 重 重 , 碧 放之 水 長

真是何等奔放!何等豪邁。

合歡飛雪

我 合 北 和 歡 風 吹, 你 山 , , 景色美 雪花 上 山 去 飛 ,

北風裡,疏影搖,雪地上,暗香飄,

臘

梅

開

,

春

意早

蒼 喜

松

凝

翠

微

0

見冰花

結

銀

樹

松雪樓前歡聲動,

瓊 凱 快 山 歌 來滑雪又 玉 歸 嶺 去 樂陶 , 登高 任 我 陶 逍 遙

0 第 + 五 小節唱出牧人的心 聲與期望 ,情感是堅決而自信 ,最後以神 遊故國 , 戰志飛揚結束

雪花 飛舞的 以 女聲 意境 部 合唱 , 給 人美妙 合歡 • 飛 雪」 輕盈的感受,第三段充滿了青春活 , 是特 意的安排 0 這首 歌 第 力 段 寫 , 景 在 雄壯的凱歌 第 段 , 伴 聲 一中結 奏 開 始 束 奏出

翠峯夕照

滿 9 陽 山 風 依 舊 濤 9 , 並 松 化 影 作 依 滿 舊 懷 離 愁

啊!西天暝暗的残霞,

11.

徑

依

舊

,

芳草

依

舊

別怕征途漫漫,輕掩新月如鈎,

怕征途漫漫,别嘆歲月悠悠。

你我情深依舊

縱

使

浪

萍

風

絮

不

再

逢

作 情 用 深依 曲 者 個 最 舊 對 後 和弦下行四 依 首 9 舊 是全曲的高 翠峯 次 兩字的音 ,暗示出依依不捨的 夕 照 潮 , 韻 , 音樂也 處 鋼 琴左 理 , 手奏出 在最強烈 在變化中 離情 固 有前後呼應的 定 • 0 最熱情的 黄先 音型 生 , 以 右 氣氛中 手 妙 依 用 處 舊 短 結束 ,「縱使浪萍風絮不 11 兩 的 個 動 字 機 , , 牽 上 引 行 出 四 萬 次 再逢, 種 又更 情 懷 你 簡 , 我 而 化

又能 首的 和衆而留存不朽的 掌聲、安可聲欲罷不能 交迭的美妙韻緻 連貫 請 Ш 到作曲者親自擔任指 旅之歌」全曲 , 都表現了作曲者的才華與用 。」正所 , ,這成功的首演,更使我們深信 在演 謂 揮 「在統一中有變化,在變化中有統 , 唱的形式、調性的 做最妥貼、恰當的處 心 , 誠 如作詞者黃先生的話 選擇、旋律的變化 理,難怪當演 ,凡能反映時代的藝術作品,終必是曲高 0 -唱結束 : 「全曲 、伴奏的表達、上一首 此次在中山堂的首次演 9 全場聽衆如 極 盡 剛 柔環 醉 廻 與下 如 , 動靜 痴 唱 , ,

(民國六十三年五月)

六二 音樂的假期

一月中旬,接受香港藝術節主席馮秉芬爵士的邀請,前往香港參加了第二屆香港藝術節的盛

大演出

彩虹塔 等 天。六場演出的招待券,所有有關演出團體與個人的中英文資料及照片,印刷精美的藝術節特刊 我踏入二十層樓,面海的美崙美奐套房時,胸襟豁然開朗,因爲它使我想起了夏威夷的希爾頓 都已爲妳準備妥當,這眞是一個何等歡欣又充滿音樂的假期呀 主辦單位給我安排住宿於新落成 ,爲遠道而來的遊客作了最佳而禮遇的款待,又能一目了然的俯瞰遠山近水,與開 , 位於音樂會場大會堂後的一級旅館 富麗華 一酒店 闊 雲 村 當

訪晤斯義桂

未 午 中 及喘 驚喜的愉快開始迎 几 國 鋼 時 早 在 琴傳 氣 五 出發前 + , 就 分步 聰 直 • 出啟 驅大 與樂壇 , 我已計劃好 接我 會堂 德機 新秀陳 0 場 香港依舊是老樣子,只是氣候比 , 香港 必先等的 必定要將此次參加演出的中國 音樂界的朋 有 關 資料 友已 携 爲我安排 回 , 以嚮 百樂 家· 好 我想像中更溫暖 關 心中 五 時 整 國 樂壇 在大會堂訪 低 的 音 歌王 聽 ,它還以這 衆 斯 斯義 0 沒想 義 桂 桂 麼一 到 於是 傑出 + 個令 日 我 的

他 韓 這 次抱着 到了 鑛 而 斯太大李 後臺的 斯義 -呂振 極 大的 桂 化裝 因 原等旅美音樂家,傳聰 蕙芳女士 興緻 爲 前 間 往阿 0 , 正 來想了四年 九七〇年, 在 斯本夏季音樂 舞臺上 鋼 我第 前的 琴前 剛在洛杉磯 節 願 , , 次訪 爲第二天晚上, , 離 開 舉行過 來 康 美,訪問 也想着以後可能更不易聽 乃 狄 格 獨奏會回英國了 了周文中 , 斯 我 撲 義 了一 桂 • 獨 董 個 唱會的 空 ,我是第二年在 麟 , 他 心 件奏練習 趙元任 唱 中 了 直 耿 , 我們 倫 李 耿 於懷 敦 抱 見 忱 於 到 是

還有 心 弦 在此 ,我直 場 次藝術節中 獨 唱 會 一覺得 , 他 他 比多年 太令我驚喜了 , 他除了應邀在開幕 -前在臺 北 六十 的獨 唱會 出 音樂會中 頭 唱 的 得 斯 更穩 義 與雪梨交響樂團合作 桂 , 9 他的 老當 藝 益 術生 壯 9 命 他 如 有 演 出 日 最 中 動 歌 天 人的 劇 選 曲 歌 鏧 外 , , + 旬 句 扣 日

久違了的傅聰

在 斯義 桂 獨唱會當晚結 束後的 後臺 , 擁擠 的道 賀 人。 , 我 見到了久違了的傅聰 , 他 是接 連 他 夫 蹈 兩年 九 他 的 有 人 日 聯 9 9 傅聰 藝 的 的 好 他 + 都 那 術 婚 似 更 場 演 被 姻 的 場 是 日 奏 出 邀 個 隊 演 電 在 鳴 莫札 參 命 9 性 卽 大會 曲 在 加 特鋼 將 也 指 演 藝 , 節 是 他 堂 奏 術 結 揮 目 浪 除 屢 的 會 琴 他 節 束 次邀 漫 了彈 協奏 兩 0 , 9 , 和 他 不 也 他 場 清的 大提琴 有 羈 協奏 曲 亦 獨 是 演 奏 不 曾 ; , 在 曲 平 在 對 會 出 干 凡的音 香 電 的 象 家 最 , 1獨奏部 港 保羅 視 日 頻 9 傅聰 不論 他 繁 的 , 樂 他 托 訪 和 9 成了此 弟拉雅 生 還 問 份 訪 節 倫 活 是經 問談 敦 目 中 , 還 交響樂團 坦 最 , 次藝術節中 聯合演 常 話 也 率 加 多 的 有 與 的 上 與 (蕭芳芳 不 指 演 承 奏 平 位 認 揮 出 演 凡的 的 出 , ;另外他又有二 0 9 最忙碌的音樂家了 同 任 傅聰總給 蕭邦第一 他 感情 進出 務 月 原 九 , 不 報上 生活 日 , 是指 聽說 一首鋼 人才華 一批評 他 , 揮 我們 他 場 琴 指 家 與 他 横 特 協 揮 韓 0 0 還 的 溢 别 奏 香 是 國 就 指 的 港 除 曲 節 感 藝 如 揮 目 3 的 動 受 他 同 在 , 作 十七 + 節 更 第 他 音 珍 的 像 但 樂 五 惜 任 舞 是 會 日 H

的 怪 的 鋼 學 給 琴 獎作 協 更 滑 九 9 品 難 出 曲 靜 日 忘 的 坐 的 連 的 我 在 獨 下 交響樂 感受 六 奏 午 那 爲 者 兒 五 0 她 欣 時 , 團 # 感 嬌 賞 , 我在 的 八 倫 到 11 驕傲 每 敦 日 而 交響 大 晚 年 介會堂參 位 了 青 , 英 她 的 樂 國 又 她 陳 團 演 和 是 的 加 必 奏家們 了一 倫 成 先 演 熟了 敦 奏 場爲兒 交 着 , 響 , 了 而 都 樂團合作演 我 更深 願 襲寶 是 童的音樂會 爲 意 刻了 藍色 再 陳 度 必 0 和 出 改 先 她 貝 大會 良 而 , 合 式 只見許 多芬第 來 作 堂 的 的 有 無袖 0 9 多放了 除 理 她 几 擔任 鋼 想 了 長 琴 這 的 祺 協 莫札 學 兩 音 袍 奏 響 場 , 9 與 背 演 曲 當 特第 鋼 音 着 奏 9 那 琴 , 樂 書 + 廿 是 從 六 包 她 難 妣 首 的

生

日 正在起步階段 , 她又在九龍華仁書院加演了一場獨奏會特別節目,對陳必先來說,她是那麼年青,藝術生命 ,對音樂她是執着的熱愛,我似乎已親見她來日的光芝四射了。

豐富的收獲

料 音 節合唱團的演出 目 樂藝術表演帶給假期的充實,何況我又與香港音樂界連繫,帶回了一些新作品與演出的錄音資 , 還連繫了本公司卽將於五月十七、十八日假中山堂舉行的第四屆中國藝術歌曲之夜的部份節 這眞是兩週充實又愉快的音樂旅行。 在長達一個月的藝術節期間,我在香港停留了兩週,還欣賞了一場雪梨交響樂團 , 維也納室內樂團與合唱團的音樂會 ,以及非洲舞蹈團的表演。 還有什麼比 與香港 藝術 得上

(民國六十三年三月)

六三 老當盆壯的斯義桂

氣 多, 的 是他 齡絕沒有 話 、吐字、情感的控制 問談話 斯義桂 充满了活力、希望與信心!及至聽了他的演唱, |極爲難得的退休演唱會,就在他獨唱會的前一天——二月十日,我們在大會堂有了 帶給他任 一在演唱方面要退休的傳說,曾不止一次聽說過,我還以爲這次在香港藝術節中,可 , 我開始懷 何影 響 、輕重的對比,無不越加純熟 疑這項傳說的可靠性 ,那爐火純青的演唱 ? 太使 因爲六十四歲的斯先生看起來比實際年 音質圓潤 人為他驕傲了! ,那富有感染力的雄渾歌聲, , 晉域寬廣 音量深厚 極具磁性 齡年輕 無論 次偷 ,年 運 得 快

義 爾 大利 孟德爾松的神劇 民 歌 國 集 五十五年的八 選曲,拉哈曼尼諾夫的藝術歌曲與歌劇選曲 , 月裏 舒伯特 , 、舒曼、布拉姆斯的德文藝術歌曲 斯義桂曾經在臺北市中山堂舉行了一連三場 ,
汪·威廉斯的浪遊曲 ,德弗札克的聖歌 獨唱會 莫索爾斯基 , 他唱 沃爾夫的 了韓德 多少美感

索爾斯基 隔 死神 之歌 的 再 聽 死 他 神之歌舞」 毫 , 無 以 火氣 及 中 或 9 , 更臻 藝 以及五首改編的 術 宗美的 歌 曲 和 歌 民 藝 謠 9 0 中國 這 他 次他 熟 民 練 謠 選了莫札 的 種 特 語 的 文 詠 , 表 嘆 達 調 不 -舒 同 會 的 的 情 聯 緒 篇 跙 格 歌 曲 調 ; 事 莫

向 句 數 女兒告別時 句 扣 幾首爲男低 人 特 心 弦 寫了近六十首爲音樂會的 的 音 內 心痛 而 寫 苦和悲哀 0 斯義桂 選唱 , 父女相抱飲泣 他 詠 嘆調 七 八七年的作品:「 , 大部份 , 雖然僅是幾句歌詞 是早期 的 女兒啊 作 品 , [反覆運 以 我要 女高 離 用 音 開 演 , 斯義 你 唱 的 桂 佔 描 多 的 寫 數 演 父親 僅

幻 的 中 直 短 是 歌 般迷離世 氣氛 人 對答着 斯義 在 一德文藝 夜 春 桂 和 鶯 夜 的 林 界 演 的 聽 最 中 唱 術 歌 衆 , 歌 者 聲 佳 對 給予舒曼最多創作靈感 伴奏斯夫人—— 也 對答 曲的 隨着 話 件奏。着了一襲彩花長袖旗袍 而 沉 領 樂聲 醉 , 域中 表現詩詞所無法表達的情感 「寧靜」 從故鄉 是詩 , 舒曼的 李蕙 和音樂 的 、「月夜」 芳 雲 伴奏 , ,她曾是傅聰的啟蒙老師 • 斯義 古老 , 也是紅 , 最是全曲的精 的 、「美麗的 桂 唱了作品 歌 , 花和 戴着金邊 窗外 , 特別是 品三 緣 異鄉」 葉 的 十九號中 華 眼 雪 浪漫派詩人艾肯多爾夫所 , 那 鏡 , 在全曲 天上 , • , 夫唱 片和 紐 -的茶麗 憂鬱」 的十首: 的 開始和 諧的 婦 星 彈 氣氛 如 , 亞音樂院畢 「身在」 結 夢 他 「夕陽」 尾 的 們 , 帶給 晚霞 在舒 處 異 製 鄉 描 業 會 造 快樂 的 繪 後 樹 的 滴 音 , 林 夢

此

他

以

文演

唱

他

最

拿

手

的

死

神

,

也

得

到

最

高

的

評

價

0

個 成 家 國 戲 9 聲 劇 內 謳 樂 容 刺 索 性 的 大 TE. 家 師 場 和 與 斯 亞 景 作 基 力 情 曲 9 死 者 山 者 八三 神 的 的 大 在 性 角 基 度 格 九 匹 普 去 種 和 尼 悲 探 不 斯 同 觀 討 -思 的 氣 八 人 之歌 想 生 八 恒 氛 傳 的 相 0 舞 吻 場 , 的 目 合 合 死 吾 前 中 0 神之歌 樂 以 這 口 部 以 不 , 曾 說 由 舞 是 姿 几 牛 首 熊 國 動 是採 的 際 出 聯 樂 現 篇 趨 用 向 壇 歌 , 哥 曲 H 征 倫 唱 服 物 組 尼 性 俄 成 人 曉 的 格 生 或 夫 的 作 歌 0 集 曲 由 寫 照 家 於 古 , 杜 作 斯 每 義 從 品 _ 夫 桂 首 的 樂 都 的 權 曾 得 威 是 詩 戲 到

特 彩 酒 趣 几 出 此 年 過 別 9 色 的 是 中 這 新 9 在 立 表 國 作 節 他 世 他 年 巡 達 民 編 普 是 曲 目 寧全 謠 寫 他 廻 家 單 遠 使 的 牛 中 最 錙 音 家 東 國 在 後 命 演 琴家 樂會 那 在 和 人 奏時 音 熟 遙 部 樂 進 遠 份 九 悉 1 樂 的 入高 的 加 風 , 9 結 團 他 格 八 心 地 年 識 聲 潮 方 唱 的 指 了 移 上 揮 轉 0 , 柴立 海 俄 民 雖 振 , , 有 美 點 音 國 樂院 九一 普 送 作 國 偶 9 當 寧 爾 情 曲 0 家柴立 的 這 他 的 七年 郞 -鋼 幾 和 咬 字 琴學 首 李 俄 八 • 國 九 不 普 民 女 歌 生 大革 清 馬 盛 + 九 的 結 李 車 改 , 慮 雖 編 編 爲 命 夫之戀」 然柴 夫 敏 後 的 曲 婦 師 女 Ŧ. , , 也 後 土 他 氏 承 首 的 是 離 雷 0 中 , , 斯 從此 以 姆 編 在 後 斯 蘇 民 義 曲 桂 的 對 俄 基 是 連 謠 在 作 中 串 定 考 羣 的 紐 品 國 居 薩 約 更 詩 円 新 外 文歌 紅 黎 的 演 反 可 夫 音 彩 音 唱 映 0 在 響 曲 時 樂 妹 出 , 之後 東 發 是 妹 九 到 柴 方 生 位 興 底 色 H ,

在 本 屆 的 香 港 藝 術 節 中 , 斯 義 桂 還 曾 與雪 梨 交響 樂團 聯 合 在 開 幕 音 樂 會 中 演 唱 歌 劇 選 曲 對

不能 於這 位久違了的 他 又 唱 了 中國男中低音 -鳳 陽 花 鼓 歌 • 王 教我 , 香 港 如 何 聽 衆 不 給 想 他 予 最 熱 • 情 伏 的 爾 歡 迎 加 船 , 掌 夫歌 聲 與 歡 . 與 呼 聲 音 歷 樂 久 頭 不 竭 0 , 在 欲 舞 罷

臺上,他激動的說:

眞 高 興 , 就像 **圆了家** 。最後我要以舒伯 特的 -音 樂 頌』 , 獻給所有熱愛音樂的朋 友

偉大的 音 樂 , 正 當 那 黯 淡 的 時 光 ,我絆 倒 在 海 深 處

你復活了我那疲憊的心靈。

使我解脱了世俗一切的煩惱,恢復了我的自信。

琴聲 悠揚 携 走 了 我的 心 靈 , 向 那 歡 樂 的 境 界 飛 翔 9

我眼前充滿了光明燦爛的美景……

在 音樂 中 無論 是悲歡 , 慘壯 纏 綿 , 悱 惻 的 心 聲 , 都是那麼樣的 動 人 斯 義 桂 一獨唱會

後臺,擠得水洩不通,是我絕少見到的。

世 界樂 壇 的 競 爭 是 很 激烈的 , 你 定要 比 别 人 好 , 才 能 站 得 住 腳 1

好 , 中 國 在 外 人的 國 表現 人的 也許 心 目 中 不 如外國 , 也 許 人 中 奔放 國 人彈 , 蕭邦是 但 我們 能 不 體 可 會 思 的 議 的 , 也 9 許 我 卻認 正 是 爲中 他 們所 國 沒 人 有 可 以 的 唱 0 經 得 過一 比 外 + 國 五

年的努力,我終於改變了許多外國人的觀念。」

今後我惟 願 做 座溝 通東 西 [音樂的 橋 樑 , 把中 國 歌 介 紹 到 外 國 , 也把 外 國 歌介 紹進來 這

也是我今生的使命。」

伊斯曼音樂院任終身教授,他願意在暑假期間回國演唱,讓我們衷心的期待罷! 我記得他接受我訪問時這番語重心長的話。如今,他除了旅行演唱外,就是在羅徹斯特大學

(六十三年四月三日)

紫成

馬尾

,未經修飾的臉容

,她依舊是老樣子,帶着甜甜的微笑和

點稚氣

有燙過的

穿過樂團

擔任莫札

特第二十六首鋼琴協奏曲的

1獨奏者

,一襲天藍色無袖中式禮

服

,沒有

頭髮

在陳

腦

場爲兒童的音

「樂會

二月十九日,

擁有

百位團員的倫敦交響樂團,在大會堂演出一

六四樂壇新星陳必先

放光芒 時 第二屆香 後 、英國 一樂明星 ,當年十二月慕尼黑報界將她 自從 港藝術節中,與倫敦交響樂團聯合演出,立刻成了一顆最受注目的新星,在演奏會中大 一九七二年十月,二十一歲的陳必先,在慕尼黑國際音樂比賽中,榮獲鋼琴組第 瑞士、 這位 被譽爲絕大天才的鋼 法國、 奥國 、荷蘭 列爲一九七二年音樂界最傑出與轟動的 琴家 、葡萄牙、日本等國的各大城市演奏。二月下旬 ,於是成了最忙碌的演奏家 ,連續 人物, 獲選 應邀 在 爲一九七二年 , 西 她 德 、比利

北市 在鋼 在 嘗 的 的 角 演 演 , 奏還要 她 顯 年 琴 或 奏 那 際學舍舉 前 9 , 我 坐了下來 到 堅 挑 感覺 家 位 強 的 性 演 剔 格的 行去 銓 奏家 的 到 她 釋 話 0 公國十年 還記 如此 弧 最 不 9 度 富 那 是 挑 只 得三年前 優 用 , 恰 雅 戰 是 來第 手 性 因 , 音色 如 在 作 的 爲 彈 十九九 場回 的一 日 磨 9 如 , 練 而 只 月八日 此 歲 國 是 , 是指 的 的 以 細緻 她果然不 年 獨 il 尖下的 奏會 齡 , 在 生動 她 彈 9 穿着 同 在 呀 9 凡響了 連走道· 音韻 情 9 ! 這位 感上 襲織 ,是如此 上都 令人矚 還 , 那 錦 不 俊秀 夠 站 紅 緞的 突出 滿了 目的中國 成 的 熟 慕名而 晚 而 面 0 富 容 禮 現 女孩 服 魔力 在 , 來的 ,長髮 充 , 滿 經 , , 以非 聽衆 聽衆 智慧 歷 披 溫 凡 在 的 肩 如 9 的 屏 此 , 息欧 豐富 神 對 在 力 她 ,

獎 # 她 演 , 當 日晚在大會堂 奏 一月廿 時 9 她 因 六日 是和世界三十位驚人的與賽鋼琴家 爲 她 , 就 陳 ,再度和倫敦交響樂團合作演奏貝多芬的第 是以貝多芬的這首曲 必 先在九龍華仁書院舉行了一場成功的 子 , 和比 贏 得了慕尼黑第廿 , 當她 贏得首獎後 沿獨奏會 四首鋼 屆 ,那是藝術節的特 國 琴 , 協 際 音樂比 慕 奏 曲 尼黑報紙 , 賽 是 錙 最 别 琴 吸 曾這麼 引 節目; 組 的 人 的 第 而

對 的 裁 判 是 們 場最 這 次 高 不 度 用 成熟 傷 腦 與最完美的 筋 了 , 不 需綜 演 合大家: 奏 9 甚至 的 樂意 見 解 伸 , 手就 不 需 作令 給予第 人厭 獎 煩 的 0 稱 量 工作 , 人們

樂 這 句就 位 精 力充 令人點頭 沛 的 小 , 看 鋼 琴家 起來如此 , 以突出 輕鬆 的手法演奏貝多芬G , 她毫不做作的能臻此 大調鋼 境界 琴 , 她 協 的大師 奏曲 , 作 開 風眞令人 始 純

你 們 的 罷 奏貝 ! 的 多芬 中華民國女鋼 協 奏曲 0 琴家陳 德 國 的 必先 鋼 琴 家們 , 觸鍵 , 讓 是如此完美 你們 貝 多芬美好 , 在演 奏與形 的 音樂 式上 , 還是 更 由 東 雅 方 授 創

滿 的 她 是 到 的 C 在 絕 後 小 場 國 | 父紀 臺 不 在 能 奏鳴 這 場演 使 她 難 念館 得的 她 總 曲 們 + 為振 奏會結束後的第二天, 失望的 分擔 是蔣 李 斯特的 興 夫人的蒞 復 心 的 呀 健 問 但 醫 ! 當然 我 丁詩 學 : 臨 中 音 0 篇 心 , 對 她 響 讀 舉 於這 是 後感 的 陳必先馬 行了 否 這 此 理 幾首很少被選奏的 想? 拉威 顧 場義 慮實在 不停蹄的回 ·聽衆 爾的 演 獨 是多餘 奏會 是 加 漢典巴 否喜愛這 到 , 之夜 她彈 臺北 的 曲 子 此 巴 , 0 , 一音樂? 她十 兩天後 或 哈 父紀 的 分 第 她們 敏 念館 四 感 也就 號 對 從 小 我 當 未 組 是三月三 是 有 曲 否 曲 過 滿 彈 舒 加 此 伯 日 爆 特

感情 艱 難 E 的 的 年 在 亦 成 德 熟 見 , , 苦 和 她 學 對音 的 + 國 樂的 語 几 年 又 進 , 股狂 步了 從 耳 熱 濡 , 儘 目 , 又如 管她 染 中 此 說 , 深刻的 得不 她 更學 多 到 表現於音 , 了德 卻 處 國 處 樂中 表現 人的 刻 她 0 除了 苦 個 性 -耐 與 的 生俱 勞 堅 和 強 來 堅 強 的 思 想 天 賦 的 成 她 熟

門下 各 地 9 及 + 几 電 年 臺 歲 前 在 1 , 電 陳 希 視獨 望谷 必 先 奏或 以 舉行獨奏會 九歲 與樂團 的 稚 合奏 齡 , 被譽 9 ,人們 經 爲 教 育部 中 稱 她 國 特 是 神 准 童 赴 少年莫札 西 德 , 十二歲 深 造 特再世」 , 開始接 受業於 受邀 科 0 隆 請 音 六歲至十 樂院 , 並 代 史 七歲 表學 密 特 校 教 她

已連 短 期 續 的 研 在 習 不 同的 每 鋼琴比賽中獲獎 位 老 師 , 都 將自 ,然後她開 己的特 點傳授給 始被推薦到 她 歐 洲各地 在幾位世界名師 的 指 點下

做

作 品 最 「尼克娜基 易讓奏者自 娃 是 由 巴哈 發 揮 的 9 表現自己的情 權 威 , 因 爲巴哈: 感 的音 9 不像舒曼 樂作了 前 橋 音樂 樑 9 我們 中 注 常 入太多他 在 起 淡 本 人的 心 , 情 她 認 感 爲 巴 哈 的

瑞士名鋼 琴 家葛札 安達 注 重 熟練 的 技巧 , 彈奏 時 極 富音樂感 , 他 + 分注 重 情 緒 的

威 廉 肯甫 是與魯賓司 坦齊名的貝多芬權 威 , 他 喜 歡 示範彈 奏 , 護學 生自己 領 悟 並 改

點

0

現

0

經 用 雨 智 利 的 名演 聲 音 奏家 來說明某個 阿 雷不 音的 像肯 彈 甫 奏法 似的 做 , 他 示範 總 心要你錄了 彈 奏 , 下自己 他 用 語 的彈 言說 奏 明 , . 9 自己聽 他 的 話 美得 • 自 像 首 詩 , 他

句 的 聰 就 智 樣 9 而 被 不 放棄任 推 上 世 界第 何學習的 流鋼琴家 機 會 , 的 陳必先不斷的成長 前 列 ,表現了音樂的 成熟 , 表情 的 確 實

斷

利 9 講 音 求 現 樂 實 要 者 有 越 無比 來 越 的 多 耐 , 心 也 , 許 並 您 不 會 斷 懷 的 疑 追 陳 求 必 0 先是否快樂 社 會 的 高度繁榮使 3 她 的 話 生活 就 是 充滿 最佳 緊張 答案了 的 氣 氛 9 急 功近

從做爲 個鋼 琴學生到演 奏家 , 我 直是十分幸福的 0 雖然每 場演 奏會 , 就 像是 次比

更令人輕鬆、愉快的呢?」

,我要生活在不停的彈奏,不停的追 求更進步中,但是還有什麼比得上彈琴,接近音樂的美

六五 聆雪梨交響樂團

演 澳洲雪梨交響樂團 9 共同負有推廣音樂,教育大衆的責任。這次在香港藝術節中,除了香港管弦樂團的演 要知 雪梨交響樂團擔任第一週的五場演出,和他們同臺演出的 道一 個國家或 、倫敦交響樂團、維也納室內樂團及合唱團 一個城市的音樂水準,可以聽他們的交響樂團,交響樂團和其他的音樂表 , 尚有男中低音斯義桂、大提琴家 是三個被邀的外來樂團 出

保羅托弟拉雅、鋼琴家卓加斯基、以及香港藝術節合唱團

為澳洲學童免費服務

理的六個樂團之一。它所有的公開演出,均由電臺或電視臺轉播。它的主要任務之一是爲澳洲學 擁有 百名團員的雪梨交響樂團,是澳洲最大又最忙的樂團。它是直接由澳洲廣播委員會管

童 提 供免費的音樂會 , 在本屆藝術節中 ,雪梨交響樂團 也爲香港學 童 表 演 兩 場 0

的 風 莫索爾斯基 布 朗 韋 節 月 伯 目 寺院之歌」 百 指 的 中 四 人的合品 歌 播 歌 揮 日 劇 劇 下 晚 出 , , 八 奥勃 波 唱 ,是當晚的 現 揭 時 利 專 開了第二屆香 在 9 ,外 龍 我 斯 雪梨交響 想 , 哥德諾 序曲 報導 加 七十 節月 樂團 的 , 人的 莫札 夫 港藝 C , 給我印 是二月十日 在 童聲 特的 裏的 術 岩 城宏之 節 選曲 的序幕 合 象最深的 「木管四重奏與管弦樂交響協奏 唱 團 , , (曾在 他們 我 斯斯 , 場 曾 ,是下半 將 義 面 和 臺北 的 香港 桂 香港大會堂的 確 應 市 是宏偉 場演出 藝術 邀 中 擔任 山 節 堂 的 的 合 演 指 實況錄 唱團 唱莫 揮 布 日 朗寺 曲 演 札 本 音拷 出 特 N 院之歌 , 的 歌 H 卡 貝 劇 K 爾 交響 場音 一魔 在 沃夫的 樂 笛 樂 音樂 二及 會

布朗寺院之歌

創作 的 干 樂變 爾 在 而 教學 音 沃夫 享 得 樂 譽國 法 史上 很 複 際 頗受史特拉 雜 , 書 音 , , 很 樂 向 多作 的 兒 創 童及未受訓練 汝斯基的 家 作 如巴 風 格 爾 90 影響 托克 總 反覆 的 , 成人講 史特 他早年在 的 在 拉 簡 授音 汝 易 劇院 斯基 與 樂, 繁複之間 中 都 有十一 任 提 音樂指 倡 復 交替 年的 古 導及 發展 0 時 指 間 八 浪漫、 揮 , 九 提 9 五. 倡 年 主 新 九三〇年 在 義 的 慕 的 音樂教育 尼 後 黑 期 出 , 他 西 生

布朗寺院之歌」 是他最著名的一部大型作品,一九三七年首次公演 。原詩是十三 世紀時

首

我

心

爆

烈人

等

0

的 火烤 詩 游 吟 莊 , 題 詩 天鵝之歌」 材包 所 人 以 和 括 享 七 直 樂派 ,十三 被 情 六慾 秘 教 密 士 首 們 收 , 以 藏 所 狗 詼 做 , 肉和 譜的 至 , 由 -八 拉 德 尚之歌」, 丁文寫 四 國 七年 南部 成 被 的 ,有些 + 發 布 四首 現 朗 寺 , 甚 沃 院 中一 狂 爾 至是低俗的拉 飲 夫 歌」, 所選 位 僧 用 X 十八首 的 搜 丁打 世三 集 0 首 油 因 詩 吾愛不來」,第廿 爲 , 包 詩 , 比方第 括 歌 最 內容 精 + 彩 並 的 非 首 全

的作 唱 好 童 成 品更具 居 績 沃 樂 夫 於 , 因 的 團 採 主 爲 引 現 要 的 用古代單調子旋律格 人 地 在 是 代 氣息 位 我 也 何 的印 是 健 9 關 沒 時 0 曾 有 象 鍵 , 好 中 合 經 0 還有 的 唱的 在 , 香港 水 唱 片 進 就 指 式,加以現代手法的 是 與 揮 中 是歐詩 聽過 訓 般的 -練 百三十位香港藝術節 合唱 此 是 絕 禮 清 難 專 唱 , 水準 我 勝 劇 任 比 , 但 的 較 , 處 喜歡 比 是和 理 , 不 可 , 上 見 合 後 現 並以不協和 臺 唱 得 者 場 灣的 團 的 此 遨 起來 術 員 有 的演 合 節 生 合 唱 氣 及不 , 唱 專 唱 到 , 富變 平衡的 底 專 , , 有 組 而 不 專 這 出 化 同 的 齣 乎意料之外 對 , 位 清 也 愼 這 次指 法 許 唱 重 劇 作 , 使 品 揮 , 的 雪 他 本

鼓勵音樂風氣

員 是 曾在曼紐 從 許 香 港 香 藝 興節 港主 術 節 日樂團 要 籌 的 備 合唱 之 時 中首次演 組 , 織 其 中 中 出 經 項 0 過 這次的藝術節中 原 嚴 則 格 是 的 鼓 測 勵 驗 有 後 水 挑 進 , 他 選 的 出 們還曾與倫敦交響樂團 香 來的 港 樂 人 參 九 加 七三 演 出 年 的 這 合作 遨 個 術 合 唱具多芬 節 唱 的 他 成

第九交響曲 中的第四 樂章 -

擴充若與社會經濟成正比 專 能 護 延續民族的文化生活。雪梨交響樂團 練許多管弦樂人才, 並 , 欣賞交響樂的 而 和 倫 我們的交響樂團呢? 敦交響樂團 演 奏 比 也間接 起來 , 有 ,其水準則可與教育發展 不,雪梨是要遜色 願在樂團素質與演奏曲目方面不日均能令人刮目相 _ 種鼓勵 的爲管弦樂培養 音樂家成 已 朝這 色一 些, 了大批聽衆 就 個 目標邁進 的 到底 成 風氣,方可助長交響樂團 正比 它 是一 0 , , 不久它 政府的補助與工商企業界的發達 個 新 將更進一 興 的 國 步的追 的 商企業界的配 , 必 看 成 ! 長 需 上 0 有 交響 倫敦交響 , 不 羣 合 但 直 去 , .

六六 倫敦交響樂團的演出

聽萊茵斯朶夫指揮該團演奏後所寫的感言中,寫下了這樣的句子: 去年三月裏,在第一屆香港藝術節的演出中,倫敦愛樂交響樂團擔任了重要角色,我曾在聆

「太完美了,使你忍不住在夢中都要不自覺的微笑。」

小提琴和香港藝術節合唱團 唐,女低音海倫華特 三月一日止,整整演出近半個月,共十二場,同臺應邀演出的獨奏 在今年的藝術節節目中,倫敦交響樂團取代了去年的倫敦愛樂交響樂團,從二月十七日起至 ,男高音羅拔弟雅,鋼琴家傅聰、陳必先,約翰威廉斯的吉他,藤川弓真的 (唱)家,有女高音施拉岩士

環球巡廻演奏

亨 的 利 演 出 福 說 特 起 直 倫 -有 敦 布 交響 煦 着 詳 . 富 樂 細 德溫 的 團 記 的 格 載 首 次演 勒 , 和 , 高 它 出 滋 合 , 維 作 是 過 斯 九〇 的 基 指 • 華 揮 DU 年 爾 , 達 都 的 六月 是 -名 格 噪 九 倫 白 日 勒 時 9 在 的 1 蒙 音 倫 都 樂 敦 等 家 皇 后 , 大堂 包 括 比 0 七 湛 + 艾爾 年 來 它

着 年 廻 演 的 貫的 奏 七二及 環 最 並 球 近 宗 不 表 + 是惟 旨 七 演 年 , 中 來 年 對 , , 於 任 倫 就包括以 , 務 敦 介紹現代英國 又曾多次訪 交響 , 他 色列 樂團 們 以 倫 美 已 作 敦 表 波 成 曲 爲 演 斯 爲 家的 基 聞 0 名於世 地 而 香 作 在 港 , 品 還 今 爲 年 的 韓 9 當 他 九 國 巡 們 地 月 廻 • 日本 樂團 也 市 裏 不 民 , 遺 服 及美 他 , 餘 務 們 力的 九六 國 , 還 經 將 等 四 推 常 前 地 年, 介 在 往 9 英 洛 此 0 聯 後 在 杉 它慶祝 在六 邦 磯 演 節 八 目 奏 中 成 六九 立六 表 當 然 演 + 本 巡 七 週

演 指 八年 指 家 奏的 揮 揮 能 , 兼 受聘 是美 指 , 本 作 隨 可 揮 屆 因 見 倫 中 曲 便 家 藝 爲他 得 敦 家 不 的 循 而 足的 交 他 嚴 柏 節 響樂團 原 錙 謹 和 雲 裏 琴 訂 地 專 的 , , 員 演 態 方 該 吸引了許多愛樂者搶先購票前往 月十七 之間 的指 奏家 度 0 團 兼 因爲安德 由 揮 容 柏 , 伴奏 日 合 並 雲 , 作 任 蓄 , 親 非 烈 艾蒙 期 , 自彈 是一 常 三年 編 • 柏 曲 馬 融 奏莫札 位 雲 治 爾 , 兼具 室內樂演 0 申 後又續 (Andre Previn) 我 特第 就 文藝復興 基 知 利 的四年 奏員 廿四 道 欣賞 位指 此 八時 首鋼琴 地 , 幾 , 各 代 , 揮 最近宣: 及現 具有 位 方 可 家 協 鋼 面 惜 擔 奏曲 琴 都 代 多方 臨 任 教 佈 氣息 時 有 指 授 他 面的 相 他 9 揮 他 將 當 的 因 ., , 的 無限 特別 是 成 才 病沒 人物 未 爲 就 華 能 專 期 能 是當 接 成 高 他 他 出 度專 行 去 任 是 曾 席 代 欣 該 當 著 在 本 太令人 嘗 專 溫 業 屆 名 他 首 九六 性 藝 鋼 席 的 深 的 術 琴

失望で

傅聰參加演出

間 要比較現場演奏與欣賞錄 場演 F小 會 蕭邦比賽中, 靈秀之氣 9 能 奏了 流的 在 他 們 現 ; 與倫敦交響樂團 况場的演 另 但是 倫 去年 號鋼琴協奏曲 外選 贏得第三名 敦交響樂團 這次他彈 的 奏中 奏了貝達士的 藝術 , 節 合 更直接的得到情感的交流與共鳴來形容 搭 , 蕭邦 音演奏的 中 , 登 因此 配 作演 , 入了 他在 , , 詩意 -紅 早 出 世界第 不同 花 在 貝亞翠絲和 日 的 綠 本愛樂交響樂團 . 時 威嚴 場是在 葉 個 月前 , , 後者似乎是死 流大師的 對 , 溫暖 本尼第克序 聽衆更是 ,門票即一 一月二十日 流暢 行列,可以想見他彈蕭邦的動 協奏下彈莫札 無 曲」, 的 上 0 , 售而空 想 ; 的 由 於他 而 享 像 我覺得 受。 以及柴可夫斯基的 ,似乎是更恰當的 九五 , 特C大調 選奏的樂 傅 是整個藝術節 五年 聰 , 如果 曾在接受訪 他在 鋼 曲 用 琴 是他拿手的蕭 演 波 協 奏者 人了 作 蘭舉! 中最 0 奏 在這 品五 問 曲 行的 與 時 當 充滿 談 著名 演 到 與 ,

由 翻 在二月 曲 者 譯 成 + 這 粵語 九日 場 香 一樂會的 ,我聽了倫敦交響樂團爲兒童演出的音樂會 , 中 場沒 指 有 揮 休息 是艾蒙尼 0 他們還 . 馬 選了 爾 申 孟德 先 生 爾遜 9 他 的 在 每首 「仲夏夜之夢」 , 樂曲 由陳必先擔任莫札 之前 親 序 自 曲 介紹 巴 節 特第廿六首 爾 目 托 內容 並

第 蹈 四 組 首 曲 歸琴 、史特拉汶斯基的火鳥組曲等。陳必先另外 協 奏曲 0 就在 這 場 演 奏會 後的 第 二天 , 在廿 陳必 先 八 雅 日 又 回 臺 與 倫 北 敦交響樂團 , 下飛 機 合 , 作 她 演 就 出 告 貝 訴 友 的

們 , 倫敦 交響樂 團 的演奏家們都很 喜歡 我 ,他 們 明年 還 願 和我合作

陳 必 先的 成 功 , 使 我們 都爲她驕傲 0 在 她贏得第廿一 屆慕尼黑國際 音 樂比 賽 銅琴 組 第 獎

後,樂評人曾批評她說:

剔 , 但 這 在 表 個 情方面 中 國 女孩 [總是不可置疑的落後 最驚動· 人的 點是和常見的日本人大不相同 , 而陳必先的演奏,卻表現了音樂的 0 後者在技巧方面 成熟 , 表現的 雖 不 確 可 挑

陳必先的話

斷

句

的

聰智

,使她從比賽

中

脫

穎

出

0

當被問 到 一個 亞洲 人 如 何 能如此 深刻的了 解 西方 音 樂文化 的 本 質 呢? 陳 必 先 的 答

對音 樂 是與 第 國家 我 的 早 年 傳統 就 無關的 到 這 裏 追 9 例 求 如 音 樂方 德 國 人尊 面 的 重貝 發 展 多芬 , 在 德 9 中 國 國 與歐洲的文化 人也尊重貝多芬!」 薰 陶 中 長 大 第二、 絕

們特別選了 從這次倫敦交響樂團所選擇的十二 馬勒的 「大地 之歌 , 根 據 我 場演出樂曲 國 古 唐 一詩所譜 來看 的 古典與 這 首 爲男高 浪漫 派的 音 女低音 作品 , 還 . 是 及樂隊 佔 多 數 而 他

交響曲 , 在 香港 這 個 東方 社會中 演 出 , 也 是別 具用 心 的

廣泛的實驗後得到啟示,使得與時代精神連接。聽藝術家的演出 香港藝術家一面肯定了東方的 ,的確有不少啟示。

本質

,而與悠久的中

國 傳統

脈相承;一方面從西方現代藝術

六七 維也納室內樂團及合唱團

從二月十二日至十六日 ,維也 納室內樂團及合唱團 ,在香港藝術節中,共演出五場,這

成功的歷史

個夠

水準的音樂團

體

,卻並

不叫座,不免使人爲之叫屈

也納室 曾經 樂獨奏名家合作外 納古典時 在歐洲及北美洲最重要的音樂中心 維也納室內樂團已經有二十多年成功的歷史。這個由絃樂及管樂獨奏者所組成的室內樂團 樂團每年還組織極受歡迎的日間演奏會,專門演奏莫札特的音樂。 期的作品 ,但是它們 並 曾灌錄多張唱片 同 時 也 提倡現代作曲家的 演奏過。它們最主要的節目 , 包括海頓的全部交響曲作品及莫札特的全部鋼琴協奏 作品 , 在 維 是十 也 納做過一 七世紀巴 除了與世界著名的 不少次世界首]羅克時 代 演 和 維 維 十九,

曲 無論 在 技 循 風 格 或 演 繆 方 面 , 它們 都 能 直 IF. 代 表 偉 大 的 維 也 統

爾 頓 弟 舒 在 杜 伯 Fi. 比 特 場 西 等巴 演 及布 奏 羅 克及古 拉 裹 姻 , 斯的 純 典 粹 教 時 由 堂 期 維 音樂 的 世 作 納 品 室 , 我 內 , 聽的 有 樂 專 -是 場 擔 是 + 任演 五 由 日 合 那 唱 的 晚 團 有 演 , 兩 唱 由 場 巴哈 室 內 選 樂 , 的 團 許 是 與 慈 韋 合 瓦弟 布 唱 魯克 專 聯 合演 納 莫 札 出 特 及

Maersendorfer) 安排 了 韋 瓦 弟 指 的 揮 第 四 + 首絃 樂 協 奏 曲 及海 頓的第 五十八首交 響 曲 0 由 梅 申 多

學生 雖 威 而 渦 尼 及 該 團 不 斯 者 韋 演奏的 上交 之絃 瓦 家著 的 弟 樂 發 和 詩 名 組 0 掘 巴哈同年 的 維 的 , 和 但 表 也 孤 研 其 女院 現 納 究 誠 室 出 , 9 一內樂團 擎 亦 教 演 生, 的 較 音樂 奏會 死後默 溫 突 出 情 選 和 , 奏的 後來 唱片 , 9 其 使 默 是沒 升爲樂 人 音 的 無 覺 的 大力介紹 名 有 瑰麗 得 2 直至本 無 獨 務 奏的 比 長 , 力的 的 , , 逐漸 團 親 他 世紀三十 切 表 體 的 現 協 的 大部 1 奏 讓 , 雖 曲 年代 份 人們 及 室 , 欣賞到 不 兩 內 末期 上 樂 組 交響樂詩 小 和 被 提琴 管絃 他 發 作 現 佔 樂 品 , 情 最 較 作 中 畫 重 品 的 近 要 意 , 眞 的 的 都 箭 干 是 年 地 0 位 寫 他 , 給 經 在

的 容 羅 方 海 克風 頓 的 格 仍 第 的時 五 有 許 十八首交響曲 代 多 値 , 帶 得 到 探 新 索 的 和 , 獨 是 尋 立 他 求 風 的 創 格 地 作 的 方 進 時 備 , 代 因 和 此 0 實 四十一 這 驗 首 時 1樂曲 期 的 位室內樂 無 作 形 品 中 9 團 有 無 的 論 專 種 在 員 橋 風 格 , 樑 演 作 奏古 用 曲 體 , 典 把 時 海 效 期 頓 海 早 和 期 頓 内

的這首作品,有美妙與燦爛的效果

這 場 音樂會給 人 八最大的 滿 足 , 還是 合唱 庫 的爐 火純 青 的 歌

此 , 在 音 維 量 也 納 • 音 室 色的 內樂 合 表現上, 唱 画 毫不欠缺。 人數 不 多 , 只有二十 由戴寧格 四位 (Norbert Deiuiuger) 聲 部的 編 制 是四 指 部各 揮 得 位 雖

如

染出 作 少年 , 的 因 作 片 爲 施 沈洗者聖: 輕 品 這 鬆 是 的 氣氛 個 約翰獻祭經 喜 · = 悅 的 支 紀 伸 念 _ 縮喇 日 是莫札特十五歲時的 ,所以莫札特避免過 叭 , 代 表 神聖的祭典 作品 度嚴 , , 樂曲 肅 特別爲一七七一年 , 二之特殊 開始 ,使 就 是活潑 人難 快樂的 施洗聖 以 相 信 一約 是 楔 翰 位 節 讓 + 日 人 而 五

名曲演奏

偉 大的 是莫 另 札 安魂 首莫 特第 曲 札 特簡 部 的 用 種 小 短 子 調 彌 寫 撒 成 曲 的 , 是十三 重 一要宗教樂曲 歲 時的作品 , 在 這 , 當時 麼小 的年 爲 一七六九年的天主教四旬齋節 紀 , 莫札 特已 經 撒 下 了 將來 所 寫 作 作 那

摯友互訴 欣賞 了維 心 曲 也 是那 納室內樂團 麼 融 治 與 合唱 愉 悦 | 事 的演 出 , 就像處 身於月白風淸之夕 , 或於明窗 淨几 私室

印

八八 塞納加爾國家舞蹈團

在第 屆 香港藝術節中, 欣賞 (非洲塞納加爾國家舞蹈團的演出,是令人眩目、 新鮮 又興

經

驗

0

婷 專 領導的 . , 和印度古典舞團 從二月五日至十六日, 倫敦皇家芭蕾 , 舞團 是 惟 非洲舞蹈團整整在利舞臺戲院演出了十一場。這個 應邀的兩個舞團,取代了第一屆中的丹麥皇家芭蕾舞團以 來自非洲的 及瑪

嘆! 在腦 篇 律 際 事 打 的 前 一鼓聲 轉 , 我 , 但整 無論 , 和 個 着原 如 節 何 目的精心編排 始的土人 想 像不到非洲的舞蹈團會有何等樣的表演,在 舞步 , , 但是,那天我步出 層出不窮的變化 , 利 只有讓你對他們的藝術 舞臺 , 雖然振耳 一些影片中見到 一欲 聾的 鼓 , 聲 的 發生美的讚 總 時 是千 依

主 要 地 昔 要 牛 居 塞 培哀 九六 產 納 於 是 非 加 洲 木 爾 -年 孟 材 西 是 口端之翠 非 獨 T 農作 居 立 洲 0 西 等 業 綠 岸 國 族 境 爲 角 _ 花 內 個 主 0 人 到 共 生 族 民 處 和 , 磷 多 是 國 礦 務 低 , 農 地 位 . 業 及 平 於 漁 撒 , 原 業 從 哈 , 事 總 拉 , 大沙 翠 手 面 綠 積 T. 藝的 漠 角 大 是 約 西 全 則 廿 南 國 萬 端 以 最 方 紡 繁 織 公 面 盛 里 向 地 造 , 大 人 品 履 西 口 , 洋 人民 木工 約 0 三百 以 手 以 鳥 飾 四 前 羅 等 是 美 爲 萬 法 業 國 , 錫 主

遠征巴黎

雜 和 技 訓 意 識 的 練 塞 納 及 , 都 鮮 加 九六 是 明 爾 全 純 國 家 樸 國 年三月 最 的 舞 有 表 蹈 才 演 團 能 在 , , 的 開 極 九五 好 始 獲 它 手 好 的 評 九年 第 0 後 成 次環 來 立 他 , 球 們 旅 擴 九六〇年三月 行演 展 他 出 們 的 0 專 遨 員包 就 術 遠 範 括 征 疇 巴 了 , 唱 黎 並 歌 在 , 表 以 -舞 演 深 蹈 技 刻 自 術 -奏樂 然 上 的 加 強 和 民 創 表 族 作 演

暖 的 世 和 的 直 創 紀 面 塞 切美好 作 貌 以 納 力 來 加 和 他 代代 爾 的 天 們 國 大自 然 的 相 家 的 傳的 舞 最 然氣 了才華 大 蹈 成 故 專 息 功 事 , 不 在 因 但 , 1 表 帶 索 詩 代 演 到 歌 表 9 全世 形 除了 本 , 式 旋 國 界的 的 中 以 律 豐富 文化 , 和 舞臺 注 舞 入 優 蹈 , 也 靈 美 , 去 魂 和 讓 可 以 深 世 0 說是非 把 刻 界 非 動 各 洲 人 地 人的 的 的 洲文化的 民 人 精 間 看 神 遨 到 術 非 代 爲基 非 洲 言 洲 人 黑 的 礎 色 0 泥 外 他 人 們 種 , 的 還 和 樹 表 加 塞 演 木 F: 納 了 加 根 溫 他 爾 源

是塞 納 這 個 加 爾的 蹈 最 專 佳 由 外交代 國 家文化 表團 部 贊 , 他 助 們 藝術 的 環 球 I 作方 表 演 面 9 毫 則 無 疑 直 問 是 的 專 長辛 加 強 了 各 爾領 世 間 導 民 族 下 的 發 展 友 誼 0 他 和 們 解 可 以

傳統的舞步

村民 後 傳統 該 1 希 插 這 或 是 昔 是 地 血 9 , 族 調 爲 的 重 偸 幕 在 女 新 得 的 劑 件 此 喎 將 她 落 加 傳統 建 獨 腰 囉 的 神 村 9 了 強 近 設 戈拉 舞 箭 落 舞 伎 天 國 兩 來 舞 小 技 民 靈 家 9 9 , 把羚 奉 族 時 在 雖 以 活的 建 , , , 是簡 她們 和 羚 樂 的 的 隨 設 在 羊 平 塞 確 羊 着 器 裸 的 表 射殺 爲聖 單 演 不 與歡樂中 燈 充滿活力和多彩多姿的舞藝,贏得了不 胸 農 納 , 亞於任 的 光 類 少 中 林 加 似歐洲 物 樂 , 女 爾 工 , , 他 器 作 他 不 , 0 生 位 隨 舞 同 們 自 何現代芭蕾中的 9 每 獨奏的 活。 音色還是引人的。 的豎 的 安排 己 着 蹈 年 亦 種 熱鬧的鼓聲 村 , 即身亡 了十一 飾 琴 族 初 中 演羚羊 男士出 , 9 少女都 步 都 欣賞非洲土女的 項節 共 0 有各自傳統的舞 ·的少女 有二十分 村民 場了, 女角 ,毫不保留 向 目 她 放棄村 獨奏完畢 0 , 祈 氣氛 只 絃 , 禱 從活 是她 , 開 求 是來自 落 ,熱情力 場 豐 舞蹈 少掌聲 躍 在 步 , 變 , , 收與平安 幕 傳統 的羚 把它 正當 而 , 啟後 爲悠揚 塞 接 奔 , 付諸 黑夜 的 羊 國 放的 她們 着 0 非洲 第三 是在翠 , 西 , 演 舞 0 來 的 發 部 個 樂聲 舞 至 炬 個 揮 臨 出 個 地 個受妖 綠 步 牠 節 0 品 , 身 , 中 中 幕 自 或 角 小 長 材 0 , 年 箭 老 舞 倒 在 是戈拉獨 是 健 地 9 乃至 魔 喧 成 加 說 劇 是 美 品 入了 鬧 的 聚 迷 羣 服 0 極 , 半 垂 他 惑 村 集 好 的 死 們 的 奏 個 的 鼓 颐 裸 落 的 在 獵 錫 跳 上

珠 歌 子 的 珠 是 環 幸 技 飾 項 9 9 第 鍊 般 巧 福 但 所常 多產 他們 男團 或 次 在 聽 長 見的 全 員 直 的 長的 豐年 體 巴 則 垂 拉 登 式 粗 頭 開 舞 肥 場 上 , , 劇後 或交叉 以 的 這 , , 又是全 眞 羽 土 眞 是十 像 女 ,又安排了 冠 來到 , , , 體 分特 脖子 身 而 是修 演員 上 殊 非 也 上 巴拉 洲 掛 都 長 上 的 着 場 有 經 森 , 的 開 苗條文秀氣 驗 林 長 飾 箭 熱鬧 的 環 0 獨奏 上 9 , 圍上草. 節 半 肚 目 場 , 臍之下 這是 的 , , 三十八 這 裙 最 此 後 塞 , 始紫以 帶 非洲裸胸 國 位 項節 東 上 手鐲 團 部 短裙 員 目 的 傳 是 少 , , 統樂器 慶 女 女團 腳 下 頭 祝 , 只 員 是 部 大 一豐收 幾乎 或繫 在 飾 , 有 以 上 身掛 二十一 帶 個 羽 , 毛的 個 子 民 上 動 隻木 長 各 或 歡 人 綴 串 ,

不 高

腳以珠

鍵

向世界傳播友情

烈 的 舞 節 奏的 半 場 稻 草 節 振 做 動 目 的 _ 9 . 道 迷 開 離 始 具 的 , , 是 隨 幻 驅 着 象 邪 舞 , 拔魔 技 莊 嚴的 , 之舞 變 幻 祭 出 禮 , 在 不 , 曾受妖 |強有力和充滿古代蠻荒氣息的鼓 同 的 花樣 魔 纏 , 就 過 像 的 我 人 《們彩帶 口 復 TE. 舞 常 的 的 變化 生 活 中 無 0 窮 這 , 巫 是 魔 個 逃 很 奇

來 了 接 後 的 的 甘 個 霖 節 目 , 給 , 大家 敍 說 帶 南 來 部 無 個 限 村落慶 快 樂 0 祝 埃伏 女皇登位 週 年 紀 念的 舞蹈 9 舞 者 帶 F: 面 具

雨

管樂器 第 奏樂 九 個 節 0 然後是東部 目 是 培 哀 族 地 的 品 傳 民族 統 舞 的 , 慶 富 典 於 跳 鑼 躍 鼓 翻 大師 騰 的 敲出 奇 技 奇妙 , 由 的 大 葫 節 奏 蘆 做 , 帶出 的 敲 歡 樂的 樂 器 和 蹈 原 始 式的

在讓人難忘。

止

,塞納

加

爾的舞蹈家們

,所表現的非洲文化,有強烈的原始氣息

,

又具有精密的

藝術構念・實

不凡的奇技演員

,技術高

超的高杆舞蹈員

,從第一下鼓聲開始

直至最後五色繽紛的

誼呼聲 他們的表演, 我原 節 目 , 是個比較偏愛旋律性音樂的人,但是這些節奏為主的音樂舞蹈,除了鼓聲太響外,身手 這 最後是塞納加爾國家舞蹈 是一個讓人興高采烈的終場節目 的確像這個舞的精神,向天下傳播友情 團全體表演一連串的民族舞步,各式各樣的樂器奏出熱誠的友 , 充滿 塞 國 的精神, 熱情、 奔放、莊嚴而忠於傳統

美

六九 印度古典舞劇

來則取 說 組 是 合 直 而 在 接 成 香 料自印度的兩部偉大敍事詩 的卡 繼 港 承 國際 沙 也代替了早期的梵文戲劇 十里 藝 術節 一的世 中 界 , 印度 0 所謂 古 典舞 「摩訶 「卡 ,最初 沙卡里」 劇 婆羅多」 是引人注目 , 這些 就是 和 一戲劇 敍事 的 「喇 表 的靈 嘛 舞 演 因 劇 那二 他 感都是來自喇嘛的 , 起 們 源於印 演 0 出 度 由 古代 神 靈 故事 民 , 間 妖 魔 和 舞 劇 幻 想 淑 9 ,後 可 仙 以 等

的體 眼 都 睛 由 勢 男子反串 卡 沙 雙手, 十里 舞 臺 一舞蹈給 化 甚 至指 舞蹈 粧的技 關 的 人的觀感是充 巧 訓 的活動都 和 練非常嚴格 準備也很講 要極 滿 了陽性 細 , 通常由十歲 究又費時 微的 控制 氣質 , ,這種舞蹈表現 開始 全劇活 用色及構 鍛 力充沛 鍊 ,把身軀 圖 極 , , 度形象化 粗 可以說是世 每一 獷 而富 部 份 奇 可與中 的 技 間最完整也 動 , 作 而 分離 國 劇 傳統 中 最 控 的 複 制 女 比 雜 角

深 及 中 尖銳 度 的 恋 除 器 文 性 7 化 的 音 展 諷 樂 覽 活 動 刺 9 東 舞 劇 , 實 南 蹈 , 是 還 亞 多彩 戲 有 木 香 偶 劇 多 港 及 戲 姿 博 演 展 覽 而 物 出 舘 引 及 外 其 所 1 收 香 歷 0 藏 中 港 的 發 藝 當 展 術 代 與 節 文 中 協 國 化 會 背 遨 和 術 景 香 之講 家 港 版 遨 畫 座 術 選 中 展 幽 1 語 0 聯 這 莎 合 此 士 主 爲 比 辦 亞 人 了 生 劇 活 的 此 質 演 活 出 動 增 , , 添 以 像

各大琴 節 學 以 商 爲常 生 協 會 會 券 地 行 招 的 Fi. 的 處 及 待 不 幕 種 城 亞 說 商 遨 後 市 號的 術 演 T 樞 9 , 還 家 作 期 要 紐 將 協 們 密 人 __ 的 員 助 連 的 所 集 香 食宿 及經 獲 舉 港 , 9 終 的 辦 , 於 切 濟 確 几 現 9 使 利 資 星 E F: 是 這 助 的 潤 下 期 成 項 藝 贊 的 爲 捐 注 宏 術 助 很 藝 助 東 慈 偉 節 人 高 術 西 文化 的 全 手 的 節 善 文 册 力 事 冒 , 又票價· 化 之印 交滙 業 以 險 赴 薮 0 術 刷 除 的 , 航空公司 高昂 活 .9 了 中 動 市 社 心 政 會 , 一港 一愛好 隆 局 事 幣二十 招 及 實 重 大 待 者 上 而 會堂 順 全 及 , 利 體 遊 在 , 客支 的 的 遨 四 音 干 慷 術 推 樂 慨 家 持 展 會 支 的 外 及 五 , 在 援 往 + 戲 , 旅 還 劇 迈 , 機 遊 旅 有 七 演 淡 遊 票 + 就 出 協 季 是 及 90 不 會 酒 + 是 薮

接

店術

元習

生活的情趣

昇 難 免 生 使 活 活 1 在 疲 在 向 倦 廿 上 世 9 紀 山 向 力 七 善的 交瘁 十年 代 意 , 的 念中 因 人們 此 最 那 , 不 麼 在 能 生 , 缺 從 命 少 的 情 齒句 河 趣 戲裏 流 的 上 , , 活 我們 經 年 口 累 必 以 須 月 獲 要 不 得 有 停 許 精 的 多做 神 於 1 人的 的 奔 鼓 命 融 舞 , 示 單 性 調 陶 靈 的 醉 F 奔 的 在 流 提

活動

音

樂

演

奏

唱)

會

,

共

演

出

過二

博

等演

出的

盛

況

,

似乎

難

,

樂 知 中 識 , 可 時 以 抒 時 情 以 寄意 美爲 念 ; 我們 , 存 雖不是藝術家 心 便 日 漸 聖潔 , , 又何 愛意 妨 滋 做個 生 賞 家 , 旣 可 以 忘 憂 , 又能 疏 導

增

府 人的 方去渡 的 捐 思想? 文化 假 助 及支 , 同 由 術 對 於 持 時 欣賞 旅 社 , 遊 會 而 事 雖 在 藝術節的 業的 美 是 國 抽 發達 象 , 則靠 的 演 出 , , 歐美各地 但 ; 工 歐洲 對 商 界及 人 許 類 多國 私人 的 確 大小 實 有 的 家 城市 深遠 捐 , 助 在音樂文化上 的影 ;今天 , 經常舉一 響 在 , 希 我們 行 藝術 , 臘古國的文化不是至今主宰 的 經 濟 節 社 會 援 , 助 很 , 儘管 多 的 人是從 背 有 景 了 , 進 不 老 步 15 遠 是 的 地 政

業 , 自 由 的 政 治 , 若 無成 長的文化來配 稱 , 仍非 個安定幸福 的 社 會

與 有 文化 友邦人士 個 人在 外 人的 交 , 一交談 但 心 , 不 靈 是 是 , , , 我們的 社 他 最 們 會的 有 也 再 利 文化交流活動 的宣傳嗎? 都 成 大衆傳 建 長 議 ,都需要文化藝術 臺 播 北 媒 在社會文化 該 有 介 , 只 卻在日益 類 似活 是 推 來滋潤 銷 教 動 遞減 此 育水準日益升 ; 不 庸 僅 俗 0 , 在香港 當年 僅 的 娛 是 爲 樂 瑪利亞安德遜 出 高的今天 東 材 《西文化 席 料 薮 , 術 這 的 節 ,愛好 不 交流 活 是 , 辛 很 動 辛 純 期 可 , 悲 對 那 正 間 嗎? 音 於 提 9 常 樂 開 交響樂 展 有 術 我 機 的

堂 的 的 奠 文化 基 憶 , 置 身 活 E 動 大 經 會堂 中 是整整十四年前 心 音樂 0 僅 僅 廳 去年 的 美 好 , 年 氣 中 九六〇年三月的 氛 中 百二十次; 9 超過 , 心中 五 + 不 無感慨 到 萬 事 人 物 到 了 過 館及美術館去參觀的 0 ! 自 那完美的 劇 院 從 開 及 音 幕 音 樂 以 廳 響 來 去 , 9 欣 它 太 動 賞 人 表 直 , 人了! 是 達二十五 演 及其 香 算算 港 他 大會 階 文娛

之多,

民

借

閱

圖

書館藏

書

1,超過

兩百萬册。這

些事

實,除了說明大會堂在香港文化活動

中所

的重要地 位 外 不 也 提 醒 我 們 ,一個完善的文化藝術中 心 , 是我們多麼迫切需要的

, 願 **二 臨臺北** 在 政 府 與民 ,既豐富個人的心靈,更加速社會的成長 間的 共 同重 視 與支助下,積極 推 展文化活動, 也讓期待中一 次次的國

七〇 愉快的啓程

了 覽 出 哑 着研討問 樂 席 , , 風 以在 京都 如果 九月上旬 的聽 网 題 是 你 喜愛音 雅 在日本 高 欣賞 衆 個 絕的 朋友 那 創 麼 樂 境界中 典雅 京都舉行的亞洲 作演奏的 , 你必 帶 回 , 純樸又詩意的美妙文化古城市 定關 些新的 換來 交流 心 機會 晉 材料 絲飄 作曲 樂創 , 增 家 逸 , 作 的心 長 聯 也許能從中 , 見 盟第二屆大會時 因爲沒有作 情 識 , , 藉着 領 得到 略 對這 , 曲 份清 你不能不對它心動 就沒有 此 個 ,內心眞是無比雀 新 淨 日 的啟發 本歷 的 音 深 樂 理外, 史上的名 ; , 那 如 麼我 更主 果 0 躍 城 因 你 將更不 要 的 此 喜 0 的 除 了希望 當我 是 番 旅 觀光 虚 行 , 此 , 遊 激

堂 爲代 從九月五 表們 準 日至九日 -備了英 , • 日兩 五天的會 種 語言的耳 期 , 假 機 京都會館會議所舉行 ,除 了來自十三個國家的七十 , 這 個 可 以 九位代表外 容 的將近 (其中 百 的

建

立

起

極

好

的

友

誼

京 曲 國 家 飯 四 位 店 , 有 特 還 有 定 的 爲 大 記 巴 者 士 及 來 音 樂 往 其 界 間 人 士 接送 進 備 代 的 表們 旁 聽 席 , 於是 口 說 , 每 是 日 同 分 進 熱 同 鬧 出 0 代 作 表 們 息 均 自 下 楊 於

找尋更新更美的境界

新 中 自 不 位 座 · 及待 作 不 , , . 9 介有 更美 來自 大會 他 曲 的 的 的 家 個 匹 的 角 將 多 方 不 新 人 李白 音 落 他 都 1 先 面 1 樂境 的 們 寫 馬 時 行 爲 夜詩三 準 的 的 音 下 前 東 界 樂 備 沈 旅 了 往 南 愛 的 炳光 許 亞 程 首 好 香 多深 地 , 我們 者 港 起 品 , 樂譜 含中 地 林 9. 出 的 更 品 挺 是那麼融洽的 發 代 藉 安 作 華 坤 表安 , 着 插 曲 浩 民 , 其 家 正 族 都 浩 排 作 式 中 風 是 蕩 同 或 品 味 國 搭 , 蕩 非 這 樂譜 的 內聽 交談 , 乘 樣的 作 正 四 式 衆熟 等 品 上 日 9 交 嗎? 場 歡 飛 下 合的 流眞 悉的 個 午的 敍 機 資 其 9 . , 是何 討 料 中 因 泰 海外作曲 香 爲來自 袋送 論 香 港 航 其 港 , 班 , 交談 迅 紀代 品 機 新 速 本 家 香港 , 加 屆 中 , , , 坡 此後 打 的 華 會 只是代表的 他 長林樂 開 , 林 民 也 十天 彼此 國 聲 馬 將 代表團 翕 來 中 培 的 西 音 先 il 地 林 亞 樂 我 生 區 樂 的 的 風 們 培 代 9 不 代 9 找 已 這 同 表 表 靠 此 新 經 曹 均 十二 來 每 更 歌 迫 元 在

術 議 員 聯盟 屆 做爲後 洲 作 援 曲 單 家 位 聯 盟 , 會議 還 有 執行 日 本 作 委員 曲 家 會 協 , 會 此 次約請了 , 京都 現代 了 亞洲 音 樂協 基 金 會 會 及泰 • 國際 國 潜音 航空公司 機 產 的 贊 聯 助 + 薮

一個 來賓 國家地區的首席代表,及二位發起人的食宿旅費 ,由大會招待在日本食宿的一切費用,實屬難得的機會。 ,均由執行委員會負擔,我有幸被邀爲特別

(民國六十三年九月)

七一 京都來去

識與啟發中 譜的 最能影響人的氣質,於是在開闊的胸襟與淸明的思 展覽 溫中 是夏末初秋了 、交換,作曲家們的私下探討敍會,其中可貴的經驗,眞可說勝讀十年書,而在新的認 ,卻也引發了不少值得重視的問題 卻因第二屆亞洲作曲家聯盟大會的舉行,音符為它帶來了特有的色彩 ,雁陣横空,白雲輕捲,涼風習習。京都 0 慮中,從研討會,講演會,創作演奏會 ,這個 日本文化古都 ,原被籠罩在 山 III 的 秀麗 到樂

野義朗主持,共有亞洲地區十一個國家的七十多位代表出席。對於亞洲各國音樂發展的概況 **翕教授擔任首屆主席。當時提出的三項主題是:傳統音樂對現代音樂的影響,如何交換亞洲** 亞洲作曲家聯盟的成立大會,是去年四月十二日在香港大會堂舉行,由我國旅港作曲家林 以豐富聽衆的音樂生活,以及音樂著作及演出權的保障。本屆大會由日本作曲家入 地 從

9

各 你 1國首 全 作 定願 的問 曲 家之間 席 展 題 開 代 意 表的 知道今天的亞 ; 其次, 已 起 建立 講 碼 演中, 在 大會期 起深 十年 獲得概 洲作 厚的 八年 間 友誼 \equiv 內 曲 略的了 家們 個 , 必 晚上的 0 藝術 然會 在 寫些 解 貴 欣 ; 至於如 「亞洲今樂」 見它 一什麼? 在創作 開 花 何 , 因此 結 促 演出 果 進 元 如何保障作 , 因 洲 , 爲藉 各 該是最發人深省也 國 着 音 樂 曲家 音 交流 樂 作 9 品 短 , 雖 的 短 耐 權 然 在 淍 人尋 益 的 , 是最 時 相 的 期 處 不容 內 各

奏後 智 則 國 題 樂及 音樂作品版 情 力 協 E 家 發 Sterling . 最表演說 才 耍 況 財 會 先談 **藝術** 版 有 權 版權 生 作 組 再 曲 命 織 的 立 家 曲 加 心權法 家 法 手 所 入 創 令人十分難堪的 的確立問 以及該協會亞洲太平洋區分會 ·中握· 的 作 作 主 0 作 曲 創 理 個 , 的 作曲家及其作品必可得到保障 家 作 或 以 曲家創造作品 有打開文化 應 貝 多 加 題 9 個 、爾協約 強對 該 就是樂團 0 在兩屆大會中, 直 國 文化 是 接 際性的版 寶藏的 由 ,幾乎亞洲所 , 在所有 作 肯 , ,自然得享有權利 品的 演奏 知識 鑰匙 權 出 協 的 + 9 散播 來自倫敦的國際唱片工業協會代表律師 版 他 約 董事 , 對 及演 有 個 還 , 得 像 及 人類 與 國家都 Mr. 奏來 自 聯 發 會 , 有益 國 掏 合國 而 展 , 許多國 家中 維持 腰包 已 J. 不致於被盜印, , 要確 教科 加 , H. 生計 惟 入一 供 , 應樂譜 文組織 家給予 中華民 立 West 能夠 個或 也是 版 權 主理 特定 法 國 合乎邏輯 兩 保護這 , Ó 任意改 音樂 是唯 都以音樂著 案 個協 權 的 9 就 作 約 國 利 寶藏的 沒有 爲會員 際版 編 的 得 品 9 以 及播放 國 0 必 鼓 方法 著作 作 因 需 權 家 Mr. 版 此 協 勵 本 在 約及 對 權 權 目 身 我 大 , 先有 文學 就 問 因 衆 前 協 若 我 世 是 會 題 前 A. 版 的 建 原 演 或

也 會將依法追究責任,就是作曲家死後五十年, 致 爲 牛 計 9 忙於 教學 , 疲 於 奔 命 , 同 時 更 鼓 都能 勵 其 全力 獲得版權 創 造 國家 保障 的 , 文化 如此 資 源 來 7 , 我 們 的 作 曲

南 覆 品 品 南 在 項挑 以 京都 風 格 , 突 重 各 接 格 均 新 岩 卅 與寫作技 我 出 國 將 戰 覆 受的 從保 會館 屬 太 學 加 分 則 亞 9 新 坡 郞 9 開 於 我 儘 較 洲 延 現 音 守 第 室 始 想有 管如 長 保 各 代 樂 派 澳 內樂 術 個 國 守 音 到 再 大 演奏廳演 , 晚 9 幾點值 此 樂 我 作 延 前 利 專 , 連 你 E 穩 長 所指 曲 衞 亞 的 可 , 9 家 重 聽 因 派 等 , 大 個 以 寬 得 的 說 此 的 + 出 阪 清楚的 亞洲今樂」 , 11 我們 有 風 現 廣 你 新 從 個 時 泰 9 浪 格 在 的 音 尊 國 包括 勒 可 的 借 漫 與 許 音 以 樂 家 曼室內 重 創 知道今天的亞洲作 多青年 鏡 風 技 想 的二十 域 傳 日 , 作室內樂 格 是當 巧 等 像 統 本 演 日本 做 樂 ; , 到 , • 出 中 音 我 五位作 人 反傳 馬 專 興 連三小 作 華 卻 樂從 個 偶 來 演 演 趣 曲 民 比 Ë 爾 統 西 奏 出 最 家 較 很 或 音 在 曲 亞 會 濃 , , 對 的 時 廣播 能 高 家發表新 , 九 曲 , 五 下來 傳 作 日 陶 家們 香 月九 , 因 花 在京都會館會議 統 品 本 力 醉 節 港 爲 八 音 其 度 目 日晚上 在寫些 9 從 , , 門 樂 則 韓 間 及 這 創作 中 泰 其 有 些不 播出 , 兩 或 歷 , 國 中 專 者 偏 這 時 無奇 的室內樂 一什麼?九月六 的紀念演 、菲 你 門性 兼 向 眞 上 協 時 可 倂 前 是 去 和 律 不 以 9 廳舉 的 求 的 衞 經 有 0 賓 語響 研 其 音 個 表現 常 目了 曲 奏 , 行 究 中 樂 耐 被 但 中 會 和管絃樂 許多聽 9 日 人 卻 華 , 日和 9 , , 然 , 不但 本 水 尋 對 自 百 民 由 由 每 作 進 分之七 味 於 由 國 京 京 七 個 大學 曲 的 新 聽 的 衆 曲 都 都 日 國 家 而 問 衆 節 來 韓 交響 市 晚 家 的 的 裹 高 題 奏 + 雖 國 交響 信 上 的 作 的 ; T 確 , 指 然 樂 作 東 ! 出 是 作 越 重 作 專 從

樂教育環境的良好不無關係 新 奏 程 會前 編 , 專 譜 演出 門書籍中 就先有五 , 就是在以現代新手法寫作的 有詳盡的記錄,演奏又有專門團 個 日本邦樂節 , 只 是這些新技術,亞洲的作 目的 表演 音 , 樂中 傳統 體 音 , 加入了 樂在新 ,可說保留得完整而有次序。九日晚的紀念演 曲家們 舊樂派 傳統的素材 ,還是跟着歐洲 中都有發展 , 當然技術的 , 不是 走 成 將 熟和 傳統 他們 樂曲 音 重

當我漫 以 致拉遠了和聽衆間的距離?當然 時 一步徜徉於京都古代帝王的名城 代不同了,人們審美的觀念與角度也不同了! , 藝術品的好 、神宮與寺廟間時 壞 , 原 是否現代音樂的寫作 ,在 無 定的品評標準 默想中似乎也若有所悟 古今中外見仁見智 忽略 了心 靈的 感應 ,

七二 訪山田一雄指揮

個 告 的 子 訴 歡 我 迎 第 , 很快的 , 酒 只 會 次見 負責 王 在 到 指揮 我們談 京 人 **基中** 都 工作 交響 消 起 明年 樂團 失了 9 行政 度樂團 指 事 揮 務 團裏 巡 廻 山 另有專 東 田 南亞 雄 人負責 的 , 演 是 奏 九 計 月 0 他說 劃 五. 日 , 話不多 以 晚 及 上 到 , 中華 第一 , 我們只 民 屆 國 亞 隨 訪 洲 便 問 作 聊 的 曲 聊 家 可 能 聯 矮 性 盟 小的 大會 , 他

我 上 能 目 熟 , 悉的 在 他 在 九 武 惜 月 短 藏 樂 九 別 小 野 酒 輕 日 語 音 會結 巧的 晚 , 樂大學就讀時 到 身子 束後 極前 在京都會館 進 從頭至日 的 我們 新 ,同 音樂 第 做了極爲愉快的 尾 靈 演 學們對山 , 他是那 活的 奏廳 舞 , 田 動 麼勝任 他指 着 訪 雄老師 問 揮 從不同 愉快的 八樂團 談 話 ,總認 做紀念演奏會的演 的樂 做了 爲 作曲 我 曲 爲是有着 們 風格 家 擔 任 與 可望而一 翻 聽 不 譯的 衆間 同的 出 寫 不 的 女高音辛 可及的 作手 橋 樑 個 法 國 距 永 第 家 , 離 秀 從 的 一天晚 告訴 我們 ,他 新

甚 至於 **心是不太** 喜歡 說 話 的 , 但 是 這 次 我們 似 平 談 得 很 愉 快 他 也 說 得 11

經 驗 是 我 在 生 歐 率 美 最 各 地 愉 快的 我 都 經 工 驗 作 過 , 因 9 為亞 但 經 洲 常 的 我 作 還 曲家 是 願 們 意 能 , 個 尋 找 個 更奇 都 熱 異 情 極 了 特 殊 0 内 容 的 音 樂 會 這 次的

驗 的 新 因 作 指 爲 品 揮 音 首 樂 場 演 全新 是 口 對 以交流 作品的 指 揮 和 的 演 團 出 員 , 來說是否有特殊的 特 別 是包 括 了來自 感受呢? 香 港 韓國 山 田 的 菲 律 答 賓 9 中 證 明 華 7 民 他 國 們 願 澳 洲 接 及 日 本

於 這 此 一來自 不 同 地 的 不 同 風 格 的 音 樂 9 您 是否 山 談 談 個 人 的 好 惡

是辛 月 新 實 旋 夜 青空」 菲 純 永 便 律 我 秀 眞 我 很 演 客 難 他 感 唱 + 分柔 似 的 評 到 乎是用 定 似乎是回 R. 中 國 美 每 Kasilag 民 ; 一個 謠 而 心寫出來的 作 到 石 9 品 故鄉 再一 原 的 忠 的 -好 次使 興作 回 莎 壞 到 沙麗瑪諾: , 我覺得 技巧十分成熟; 母 曲 , 親的懷 事 的 實 -的傳說 爲管絃樂的 日本文化來自中 上 每 抱 , 首 辛 充滿 我都 韓國白秉東 11 序破 姐 異 喜 對 國 歡 國 急 歌 情 ; 曲 , 調 先生的 林 的 也 帶 許 聲 詮 澳洲 在 出 翕 釋 先生的 是 1 令 『管絃樂情 Robert 動 地 人與 1 方表現法 不奮的 的 愛丁 Allworth 新 趣 堡 音 不 廣 同 響 , 丰 場 特 的 法 中 別 很 樸 或

做爲 個 今天 的 指 揮 家 , 您 對 現 代 新 派 音 樂 的 看 法 如 何 ?

要懂 置得現代 現 代音 人的感受。 樂來 說 對演戲的 歷 史可 人來說 以決定它的 , 各人有不同的 好 壞 ; 而 我 角色 個 人 若 有義 我 務介 是 演員 紹它。 就等於我 生活在 不喜 現代 歡 1後們 的

也 該 演 好 他 , 做 指 揮 的 心 需 超 越 它 , 它 的 好 壞 口 以 由 歷 史 去 證 明 0

「您對於指揮各派音樂的看法又如何?」

是因 世 的 「樂會 應 作 爲 該 品 現 他 有 代 , , 更追 那 我 音 人 樂的 本 性 將 身 求 與 是 文化 時 美 得 寫 髦 存 作 到 罷 的 的 在 , 了, 犧 趨 感受和啟 , 就 牲 向 當 像 者 技 然 + 巧 0 不 七 音 的 發 樂的 是很 追 世 表 求 紀 現 時 的 本 多 , 的 髦的 但是 音樂 質 不 0 作 與 該 在 品 是算 壞 廿 世 的 , 也 紀 出 傾 有 的 的 向 其 音 中 , 實 更 樂 還 在 應 是 , 的 均 該 有 價 無所 是 人 値 性 唱 存 謂 存 出 在 新 的 在 舊 , , , 若 因 因 , 此 寫 此 是 寫 指 前 現 代 作 揮 衞 作 失 這 新 場 作 卻 品 紀 品 人

於 美 感的 看 法 , 現代 人的 角度各有 不 同 , 甚 至 相 去 很 遠 , 您 以 爲 呢 ?

後 不 斷 幾 追 乎 現 求 每 在 進 有 步 天 很 我 多 , 不 都 人 欣 斷 在 賞德 努力 帶 給 聽 體 布 衆 會美 西和 欣 聲 賞 , 這 的 和 享 就 美 是 受 , 聽 但 , 是當年 更 衆 要 與 提 職 示 業 卻 未 他 音 們 樂家之間 必 還 如 有 此 新 的 職 東 西 不 業 同 可 音 樂家 以 了 欣賞 0 做 定要 爲 0 個 越 指 過 揮 Ŧ. 年

那 麼 9 應 該 如 何 幫 助 聽 衆 接 受新 的 音 響 呢 ?

須 來 擔 過 任 長 指 N 時 導 H 間 K , 的 經 有 影 過 許 響 多 解 說 介 0 種 紹 和 大衆 子 分 雖 析 小 化 , 對 音 , 當開 樂 新 音 的 花 樂 節 的 來 目 時 加 , 卻 候 以 引 也 , 就 導 有 是 0 兩 大 無論 個 大 節 收 如 目 穫 何 9 是 的 , 以 時 短 候 時 最 3 間 新 的 不 能 方 要 式 求 多少 特 定 成 的 績

當 話 匣 子 打 開 , 山 田 ___ 雄 先 生 似 乎 不 再 拘 謹 , 特 别 是 談 到 音 樂 , 我們 總 覺 得 說 不 完似 的

深 一層的交流

匆打住,只覺得那是一次多麼有收穫的訪問談話。當然我更感謝辛永秀,她使我們的談話達到更 但是我也約了石井歡先生,他是 日本合唱聯盟的理事長,正 坐在一邊候著,我們的談話也只好忽

七三 馬來西亞樂壇

的 英語 音 抽 代 專 籤的 表馬來西亞出席大會的惟一代表林挺坤,是一位風趣的青年人,由於十一個代表團的 ,風趣的談 ,又在倫敦皇家音樂院 結果 , 他 吐 是名 ,他的談話也就格外輕鬆 列第一,因此許多場合 主修聲樂與作 曲 的 他都是第 音樂家 一個 ,對於在會議上發言 發 言 , 這位出 生於吉隆 , 十分在 坡 行 , 畢 , 流利 業於 首席

樂文化的進步與交流 直 是他們國家的 馬 各國 來西亞 來西亞是一 代表報告當 是 一個以農立 主 個多民族的正在發展中的國家 幹 地音樂現狀是講演會的一個主 ,也是十分必 。但是在獨立之後 國的國家 一要的 ,也是世界上主要的 ,因此 ,馬國在經濟觀念上有了一 我 將這 ,因此它無容並蓄了東南亞的 題 ,了解了各國的音樂現狀 部份的 橡膠產地 內容 ,在此 個改變。 所以在馬國的 陸續 雖然主要仍以農產 各 爲您 ,對於如何促 種文化 歷 報 史上,農民 導 傳 統 進

出

版

政 民 生活必 府 作 全力推 爲他 需 動的 品外 , 的 9: 因此在文化傳統上較被疏忽 他 出 們 口 物質 也有自己的 , 但 是 汽車 他 們 裝 也 配 同 時 廠 致力於一 , 以及 工業化 各 種 罐 心的建設 頭 I. 廠 和 , 除 鋼 了運 I 廠 用 本國 ,經 的 濟 建設 資 方 製

造

面

是

文化背景

和 音 讀 樂 兩 風 來 年 格 高級 中 0 國、 孩子 中 學 們 印 度 從六 0 每 加加 週 歲 達山 半 開 小 始 時的音樂課 接受六年 , 夷斑 是馬 初 , 級 來 使 教 西 一亞的 得 育 , 然後是 五大種 切進度緩慢,音樂程 五. 族 年. , 的 他 們各 中 學 有 , 度更形 在 不 進 同 入大學 的文化 低 背景

音樂教育

行歌 樂社 文化 曲 團 在 音 創作比賽,但是只寫旋律, 9 部 1樂活 Television 訓則鼓 年 動 度的 勵提高民間音樂的水準 方 面 音樂節 , Malaysia) 除 了學校 [Pesta Muzik] 中 比賽得獎的好旋 有 , 他 合 唱團 們 ,但是最 每 和 年 舉 更邀請各社團 交響樂團 行大型 全力推動音樂活動 律 由 音樂 等組 廣 播 會 織之外 參加表演 電 , 視 演 ,各民 公司 奏本 的 要算 0 的 地 教育部支持歌唱 族的 作 的 馬 曲專 音樂 來 西 僑 專 員 創 亞 亦 加 作 廣 以 播 成 , 等等 立 編 每 電 視 音 各 曲 年 樂比 公司 種 也

音樂活動

化的樂 Johari Salleh。這個樂團 有的是當地音樂家,有的是外來演奏家的表演。至今馬來西亞還沒有一個歌劇院 在表演音樂會方面 隊 ,屬於馬來西亞 ,聽衆欣賞古典音樂的能力還需大加培養 廣 中還包括室內樂團和各類樂隊來演奏馬 播電視臺,受政 府聘請 ,爲廣播演奏任何類型的音樂,他們的指揮是 0。平均 來當 地的 每 兩週有 音 樂 一次大型的 , 惟 職業

進 保護 盟馬 音樂文化的交流 目前 來西亞總會 智 在馬 力 財 來西亞雖然仍未有任何音樂組織來保護作曲家們的版權 產 0 經過這 , 同時在他工作的馬來西亞廣播電視臺中, 次的大會,林挺坤最後強調 , 返國的第一件工作,是成立亞洲作曲家 更致力於音樂節目的交換 ,但是政府已訂定了版權 工作 促

接着他開始舉例說明馬來西亞傳統的樂器及音樂的節奏。

傳統的樂器

Rebananbi 錦 馬 來 最常 等六種 中 用的六種馬來鼓是:Gendang 國和印度是 ,惟一的弦樂器是叫做 Viol-Rabeb 組 成 馬 國傳統音樂的三大文化來源,傳統的樂器是以打擊樂器爲主 , Giepnk , 的三弦,由巴西傳入。馬來西亞主要的 Gedombak, Redana, Meruas ,像

管樂器 天也很少被 , 是馬 用 來的 雙 養管 Serunai, 在特定的民間舞曲中用來伴奏;還有 種 馬來竹笛,今

馬來音樂的節奏

接着他舉例說 馬 :來西亞今天的音樂,受到西方的影響很大,本國雖有自己的傳統音樂,可惜形式未固定 明了幾種古典的馬來音樂節奏:

這是傳統的 舞蹈節奏,字面的意思是指 原始的,目前 也 是馬來惟 的傳 統 曲 調

有 性 用 商 一表演的 馬來西亞情 阿拉伯的 然保留着這種 人到馬來西 ②Zapin:來自阿拉伯沙漠,在它的原始形式中,通常是由男性舞出 Zapin Gomdus,和吉普賽式的 Marwas 1亞經商 調 男性 舞,它不再是一 舞蹈的傳統 ,他們帶來了發源於阿拉伯沙漠遊牧民族的回教音樂,一直到不久之前,還 ,最近因 種宗教儀式,卻仍保留着宗教性的舞蹈動作 一為受到多數民族社會文化的影響 鼓作爲伴奏樂器,最近加上小提琴演奏旋律,更 0 我們已 過去經常有些阿拉伯 , 由 兩 經 個 可 以看到女 人 組

來西亞的民間 ⊚Masri·· □ 音樂中 四拍 子的節奏,前二拍的切分音, 這種來自阿拉伯的節奏,目前 經常被用 在馬

④Inang·是一 種傳統的土風舞節奏, 起源於馬來蘇丹的宮廷,由宮女們擔任舞蹈 這 種

蹈的 馬 來舊式的風俗習慣 手 脚 動 作 都 记很優美 , 它經常是描寫男女的戀愛故事 5 女的經常是規避男的追求 , 這 也 反映

時候 可 來 由 西 日舞者創 亞的西海岸,通常是四二拍子,節奏活潑 ⑤Ronggeng or Joget:這種出名的舞蹈 對舞件 造舞 步 相 和 隔 手部 三尺 動 , 作 相對站立,然後互相從舞池的這一 ,據說是在 , 主要動 作在脚門 葡 萄 端跳 部 牙人向東 , 向那一 並 配 以 南 優美的 端,沒有固定的 亞 殖民 手 的 部 初 動 期 作 , 帶 舞 , 步 跳 到 的 馬

度風 節 器之後再加 有 奏 西洋樂器演奏 格樂器演奏 紹完了這五種 聽起來倒是很新鮮、 入西洋樂器合奏 ,中段有吉蘭丹的傳統敲擊樂器 Gendang、傳統的鑼 Gongs,木鈴等 , 因 此 馬來西亞古典音樂節奏,林挺坤以一 這 段音樂 。第一 刺激的 ,也帶出了馬來西亞各民族間的交流親善風貌 段是西洋樂器風格,中段是中國風格的華人樂曲 段「吉蘭丹組曲」結束他 , 打擊樂器的 的演 , 第三 講 ,傳統樂 段 這 強烈 是印 段 時

流

面 港

這 品

段 的

開 , 思想 場白

0

這位 畢

業

於加拿大多倫多皇家音樂院與美

國

南 加 州 情

中肯,他十分有系統的配合錄音帶的

亞洲 發 展

作曲 以

家聯 利

盟本年 英語說了

度香

會長

林

樂培先

生

,

在代表香港地

區 演講

香港

音

樂活動

, 促進

作曲家之 達成

大學的青年作曲

家 的

, 個

性

爽

朗 上

•

活潑

新潮卻踏實、

樂的

0

間

樂演奏

四 香港的音樂活 動

的更密切的 我 連 希 望在第二屆 繁,我們能彼此 亞洲 作曲 了 解 家聯 ,也認 盟 二大會中 清對方的困難問 藉 着 亞洲 地區 題 ,並互相解決,最後將共同 **画音樂作品** 品的交流

,做了內容 充實的 報 道

演奏會的 種 種

,

的 賺 有 錢 四 並享 年 港 百 萬 就 一受生活 如同 會 人 口 如 的 世界上其他大城市 何 租 因此 界 也 就 , 文化 有 沒 有 百分之九十八 發展 人 有 計 , 與藝術僅僅 劃 直在迅 的 點五 去 發 是裝飾與點綴着 的 速的發展中 展它的文化 中 國 人 0 ,朝着 活 就 動 因 爲它是 這 0 個 所 旣 商業化 忙 以 大部 碌 的 個 份的 城 租 又西化的 市 界 地 X 只 品 路 知 , 道 人 上 們 盡 走 己 不 曉 這 所 能 得 個

有 演 去 節 年 場 首 合辦 部 先談 是 年 份 介 紹當 這 在 到 , 大會堂 大會 其 類 地 餘二百三十 的 本 堂 音樂會由 工的音樂文 國 音 樂 人 的 廳 當 四場 外 演 國 奏會 代 地 中 的 就 , 是由 文化 或 舉 , 倒是 作 行了三百 當 組 品 地 織 幾乎每天 音樂 , 像歌 零一 社 德學會 晚上都 場 專 ,學校及業餘的 音 樂 有 會 , 法 音 , 其中 國 樂 文化 會 有 , 合唱組織 六十 館 場 等 地 與 八 也 是半年 織 香 場是 來辨 港 外 市 政 來 前 , 但 局 的 要 是 或 藝 訂 其 是 循 定 中 香 0 比 只 港 表

組 際 兩 作 奏 千 音 品品 所 樂節 個 室 + 及 其 有 鋼 中 內 七 次 的評 琴 國 樂 年 , 在 獨 作 由 9 , 奏 審 學 學 曲 僅 月 都 校 家 校 僅 , 五六二 是來自 裏 的 樂 在 音 去年 作 專 樂教 , 舉 品 , 歐 個 管絃 行 育 , , 洲 西洋樂器獨 了 就 局 共有 樂團 有 主 0 個 Ŧ. 辦 和世界其他主要城 禮 五. 百所學校參加了 , , 拜 每年 萬 中 奏 國 五千 , 分別 ,二七七 樂 個 器 次的校際音樂比賽是十 假 學 的 + 生 獨 個 奏 三五六個 , 市 中國 個 四 與 做 不 合奏 五 個 樂 同 0 比較 器獨 的 個 不 , 地 學 演 同 9 點 奏 校 奏 的 香 的 分成 , , 合 比 港 每 可見參 唱 作 賽 學 天 專 項 功 品 生 + 目 的 , 範 的 加 小 五 韋 , , 者 音 時 〇六個 從 這 , 踴 獨唱 項比 樂 包 0 水 除 躍 括 進 了 7 獨 現 賽 代的 澋 中 唱 合唱 已 是 整 國 經 很 樂 個 超 音 舉 校 渦 樂 獨 行

路

的

是鋼 六位 贏 都 琴 來自 得 參加 組 每 談 年 海 到 甄試 兩 其 外 倫 徐的 千磅 的 敦 評 0 皇家音樂院 的 有 可見得香 審 獎學 小提琴 爲這件 金 的 港音樂水準 、大提 工作 , 海外 像 紐 在 琴、 香港 考試 西 蘭 聲樂、 之高 住上幾個月。 , 澳洲 對 香 , 長笛 港年 世界各地的音樂院都有來自 • 南 非 , 青 去年 的演 吉他等樂器 . 印 度 奏者來說 一年有八三五 , 瑞士等三十 , 結 ,這 果鋼琴組 九位 是一 香港 七 件 個 甄 的學 由一 國 試 大事 家 者 位 的 牛 青年 香港 每 百分之八 年 音樂演 品 兩 的 次 +

作 曲 家 的 特 色

是演 方面 王 與其餘 出 由 方 於缺 面 的 音樂 少鼓勵 問題 活 動 和 , 作品 和比 支持 也 , ,自然遜色多了 香港地 就 大部份限於聲樂或 區的作曲 0 家們 所以樂曲 鋼 , 得不到來自政府或任何文化機構的 琴 出 • 小 版 , 提琴作品 只有作曲 , 因 家 此 自 也 掏 腰 不 能 包 走 0 向領 也 爲了 幫助 導 羣 銷 一衆的 作 路 曲

每年 次, 香港 電臺邀約當地作曲家創作新作品,這也是惟一 的 種新作品邀 約 , 總 算 年 復

年積累些許 成 績

或 是私人教授鋼琴 作 曲 家 聯 盟 林樂培最後將之分成四類介紹 香 港分會有二十四位 會 貝 他們 百分之九十八是教師 , 或是任教於學校中

推林 樂教育家之一, 以 及 , 及布拉姆 在過去四 聲 翕 屬於老前輩 , 他 斯 + 的 是 年中 能 黄 和 見 聲 自 類的作曲家,他們作曲經驗都超過二十年以上,在東南亞一帶極 的 到 , 9 他繼 得意門也 第三代 他的 承黃自 風 生。 ,第四代自己的學生 格 黄自在四十年前畢業於耶魯大學 ,並發展出自己獨特 直到今日還是極爲人們接受 成 長 而 嶄新的風格 , 林聲 , 他 , 他 翕 帶 可以說 回了舒 是少數幾位 是第一 伯特 作 爲知名 的 代 曲家 浪 的 漫 及音 領 風 , 首

會調 寫成了「 其次 式與中國民 中 是黄 國 風 歌有 格 友 棣教 和 聲 相 似的 授 與 作 , 曲」一 地方 從 九五 , 他吸收十六世紀宗教音樂不同 書 九至一 九六三之間 , 他在羅 音階的 馬 研究作 寫 法 曲 , , 化了許多時 他 看 到 中 古時 敎

通 音 第 樂,他主張大衆音樂化 位 是梁 樂 , 早 在 他 返回 ,音樂大衆 香 港 前 二十 化 年 , 就畢業於日本大阪 音樂院 ,他的 I 作大部 份

屬 於海 外深 造 歸 國的 , 過去十 年 他們 在海外接受了專門訓 練 , 包含 黃友棣 黄育 義 陳 健

黄育 義 在德國漢堡躭了七年,他專 研十二音列 ,再加上五聲音階來增加 中國 風 味

華

和

林

樂培本

寫了 陳 此 健 鋼 華 琴 是 香 室 港 內 品 分會的 樂作 品 和 副 音詩 主 席 , 日 九五七年 出 0 他在維也 納和斯圖佳深造 , 九六三年 港 他

類是在香港本地進修的作 曲家 , 他們的老師 , 也 是上面是 提到過的 兩 類 , 雖然他

跟 九年 隋 得 師 的 到 足 香 跡 港 作 , 有 曲 比 此 賽 還 的 是步 第 獎 出了自 0 己的 風 格 其中曹二 元聲 的 錮 琴 作 品 節 目 曾 經 在

中 第 聽 几 出 類 音 香 港 樂 的 品 作 足 跡 曲 在 家 向 , 前 是在 邁進 他 們 , 他 到 們 香 的 港 特 前 點 , 是有 已 一經在中華民國接受音樂教 強烈的 國家I 民 族觀 念 育 由 他 的 音

國 在 的 牛 一命的 傳 其 統 中 動力 樂 羅 器 永 0 輝 , 樂曲 他 畢 有 業 於臺 中 首現代的琵琶 有 灣師 中國 鑼 範 鼓的 大學]獨奏曲 音 , 響與 非 常 中 具 蠶 國調 有 創 性 意 , 的 並 , 擴 非 他受到現代節 大 描 寫 9 主題以 蠶的 外 奏的 不 在生活形 同 的 影 形 態 態 , 他 出 , 現 而 也 專 是 門 表 現 研 他 究 中

的 曲 誕 家 卻 生 他 以 的 心 需 動 爲 創 作 經 機 首好 路 線之一 的 主 過程 的 題) , 有 , , 來完 深度的 成 長 成 他的 曲 作 式的 品 生 , 乃是 命 發 展) , 爲了表達這 種 破 過 繭 程 生 (高潮) 垣概念 命 , 項完成 , , 所以就以蠶來命名。 死亡 , 就 (樂曲 像 |終了) 條 蠶 的 這 生 9 也 是 命 是 條 從 他

化 這 的 段 容 改 創 林 變它 樂 作 電子音樂 易 的 自 培 寫 的 然 最 音 困 後 成 難 介紹了他自己的 色 得多。 林樂培結束了他以香港 1/ , 機器每 段 0 有時 我 次只 聽 了 他 他的 能 爲電 電子 作 影寫 電 出 音 樂 子 音樂 個 配樂 音樂動態爲題的報 0 音 香 港不 , , 逃亡」 所有 比其他 首 1交響 音樂從儀 , 覺 曲就 地 方 導 得 他 器 要 有全部 中 的 經 ·發出 過 新 無數 創 意 電 , 自己 次的 子儀器的 裏 , 充滿 錄 研 音 究 混 每 裝 活力 置 合 在 個 , 音的 這 也就 起 類

七五 新加坡樂壇概況

的 切感人。後來他到美國去了一段時間 牧童情歌 該是十幾 六年前爲 時 候 真沒想到代表新加坡出席大會的是沈炳光先生。中學的時 ,這一次他卻是代表新加坡的作曲家 、廿年前了,沈先生曾在臺北協助創辦當時的臺北師範音樂科,「多夜夢金陵」、「 「音樂風」 、「碧潭泛舟」這些 節目聽衆訪問他,而這次當在泰航飛往大阪的飛機上見到他 一歌在中國藝術歌曲的園地 一,我第 次在中廣訪問 中 他,正是他離美 直非常風行 候就唱他 的 歌 他的 返回南洋 ,第 歌旋 時 次見 律 倍感親切 , 經過 優美 他 是五 ,親

元民族的國家, ,百分之七六是華人,馬來人佔百分之三十二,印度人有百分之七,其他民族佔百分之二,除 位於 馬來半 島南端 幾乎包含東南亞所有民族,所以有亞洲民族橱窗之稱 ,扼馬六甲海峽 出入口的新 加 坡 建港 歷史已有 ,現有, 一五〇年,它也是一 人口二二九三〇C 個多

了是中 國 1 馬 來 西 亞 和 印 度傳 統 的 混 合 外 , 其 中 還 摻 雜 7 西 方文明 的 色彩

華 氏八十二度,溫暖的陽光 這 個只 有 二百二十四平方英里的 , 美麗的 海灘 島國 , 9 使新 向 南 加坡人終年都能享受到大自然的 再 八十英里 9 就 到 了 赤道 , 它 年 恩 的平 賜 均 溫 度是

初級學院、萊佛士 新加 新 加 坡 坡現有 教 師 的管弦 , 學院的管弦樂團 新加 樂團 坡室內及新 六 個 , 市音樂會等六個管弦樂團 都 , 是業餘 是四個具有 性質 歷 , 包括 史的學校樂團 吳順 疇 0 另外像公数中學 , 新 加坡青年音樂協會 , 英華 中 , 新 學 加 . 波坡大 或

的 合唱 在 童 合唱 庫 方 面 , 像 佳 音 • 教師 -國防 部 • 教育學院 校際聯合等合唱團都是較有歷史及活動

奏中 國 在民族樂團方面,像吳大江指揮的人民協會華樂隊 傳統 音樂的樂隊 其他像管樂隊及各級學校的口琴隊、合唱團 、後備軍人、教師等十個華樂隊 、華樂隊的 組織都十分普 都 是演

主要音樂活動

新 加 坡 主 一要音樂 活動 , 可 分當 地樂 團 呈現 的 節 目 及 國 際 間 外 來 團 體 演 出 的 節 目 兩 大 類

獨唱及合奏、合唱外,像 大會堂 和 文化館是主要的音樂會堂 「讓友誼的歌聲飛揚」 9 在當 地音 樂界演 「秋節音樂會」 出 的 活 動 方面 , 假日音樂營」 除 個 人 及 專 體 的 獨 奏

出

0

我們 各晋 會 . 1樂社 的 東 京 樂 交響 專 主 樂團 辦 , , 廿世 , 在外 莫斯科室內交響樂團 來 紀 音樂會 音 樂會 方 兒童之聲音樂會 大部 • 臺北及榮星兒童合唱 份是由 [各大使] _ , 分別 館 舉 辦 團 的 由 等是這一 政 獨 府 奏 會 有 兩年來 及室 關 敎 育 內 交響 部 的主要外 文化 部 演 及

所以 的 , 成 在新 一般學校音樂課外 樂 在 各級 績若 加 正 坡 優 在 1 異 僅 學 籌 設 有 中 可以申請 的 中 也 五 組織非常 所大專院校中 已大力推 新 進大學或教育學院 加坡的中學教育採四 活躍 行 五 線 , 每年都 僅 譜 教學 官方 ,課外活動成績優 辨 有 , 他們 各種 的 制 星 , 對 合 加 樂教十二 音 唱 坡 1樂課 1 大學及教 , ·分重 樂隊 異 程 ,也是升學所必 排 視 的 育學院設 到 四 演 , 兒童 年 出 比 級 有 歌 賽 , 讀完 詠 音 隊 需 樂 系 的 兩 樂隊 年 9 種 制 南 分數 高 洋 級 節 大學 奏

樂隊

每年

都

利

用

青年

節

前舉

行各項

比

賽

0

的 獲 間 理 鼓 得 以 接 皇家 勵作 上 也 項 項每年 鼓 目 每年 勵 用 樂院 音 每 由 在 樂 年 致育部 倫 的 的 獎學 作 敦 考 者從事 方 生 一將近 金赴 面 主 一持的考 派 英深 私 八千 出 人教學 五. 造 人監 人 試制度, , , 可見學 這 考 , 據估 團 項 分一 制 到 新 計從事此項私人教學工作,不論專任 習 度及鼓勵 音樂風 級 加 坡 到 執 八級 辦法 氣之盛(考試日期從每年六月底至九月底) 行 不等的 監考 , 對 事 宜 程 於當地年 度 , 如 果成 包 青 括 績 鋼 人 特 從事音樂學 優 山與兼任 提琴 每 年 習起很大 都 整 ,在一千 有 樂 新

加

坡

電

臺

-

電

視

臺

•

國

家

劇

場

, 每年

都

舉

辦

各

類

型

音

樂創

作

比

賽

在 教 育部設有音樂教學組 ,下設課外活 動中 心 , 選派 音樂教師 兼任 課 路或指 導 樂隊 合 唱 團

等課外活動,每年主辦青年節各項節目甄選及比賽活動。

文化部設文化活 動 組 , 音樂方面定期舉辦 「大衆音樂會」 「少年音樂會」 , 並 與 國 家 劇 場

聯合舉辦外來的音樂演出,並以廉價供應愛樂者及學生。

人民協會文化 組 下設 有文化 工作團 , 有 不少音樂單位 , 負責 推動 文化 下鄉普 及 I 作 , 經 常 巡

廻各區聯絡所演出。

館 聯 合主辦 國家 劇 場中之文化 0 對內舉辦歌 活動 曲 創作 組 經常 班 及 舉 各種中 辦 各 類 音 西 1樂器訓 1樂會 ,負起文化 練 班 , 包 括芭蕾 交流任 舞 務 班 , 通常 , 培養 與 文化 新 進 人材 部 或 各 大使

音樂創作與欣賞活動

欣賞機構 樂器陳列中心 欣賞 方 , 其 面 他 , 音樂社 尤其着重東南亞區 新 加 坡電臺每週供 團 也經常舉辦音樂欣賞活動 域當地樂器的展示及研 應三十二小時古典音樂節 , 有 關 究工作 方 面 目 目 前 而 正進 國 家 圖 行創設音樂圖 書 館 亦 爲 主 要舉 書館及 辦

東西

樂

滄海叢刊已刊行書目(一)

書	1			2	2	作		者	類	1	,	ह्य
中國	學術	思想	思史詞	金叢(一四二田三	錢		穆	國			學
中市	西雨	百百	位書	近學	家	黎鄔	建昆	球如	哲			學
比	較	近导	見與	文	化	吳		森	哲			學
哲	Ţ	學	淺		識	張	康	譯	哲			學
哲	學	+	大	問	題	鄔	昆	如	哲			學
孔	Ī	學	漫		談	余	家	菊	中	國	哲	學
中	庸	誠	的	哲	學	吳		怡	中	國	哲	學
哲	學	消	其	講	錄	吳		怡	中	國	哲	學
墨	家的	内型	f 學	方	法	鐘	友	聯	中	國	哲	學
韓	非	17,	7	哲	學	王	邦	雄	中	國	哲	學
墨	5//	家	哲		學	蔡	仁	厚	中	國	哲	學
希	臘	哲	學	趣	談	鄔	昆	如	西	洋	哲	學
中	世	哲	學	趣	談	鄗	昆	如	西	洋	哲	學
近	代	哲	學	趣	談	鄔	昆	如	西	洋	哲	學
現	代	哲	學	趣	談	鄔	昆	如	西	洋	哲	學
佛	7	學	研		究	周	中	_	佛			學
佛	7	學	論		著	周	中	-	佛			學
禪					話	周	中	-	佛			學
都	市	計	劃	概	論	王	紀	鯤	工			程

滄海叢刊已刊行書目(二)

書名		作者	類	別
不 疑 不	懼	王洪鈞	教	育
文化與教	育	錢 穆	教	育
印度文化十八	篇	糜文開	社	會
清 代 科	學	劉兆瑄	社	會
世界局勢與中國文	化	錢 穆	社	會
國家	論	薩孟武譯	社	會
紅樓夢與中國舊家	庭	薩 孟 武	社	會
財 經 文	存	王作榮	經	濟
中國歷代政治得	失	錢 穆	政	治
黄	帝	錢 穆	歷	史
中國歷史精	神	錢 穆	史	學
中國文字	學	潘重規	語	言
中國聲韻	學	潘重規	語	言
還鄉夢的幻	滅	賴景瑚	文	學
葫蘆 再	見	鄭明娴	文	學
大 地 之	歌	大地詩社	文	學
青	春	葉蟬貞	文	學
比較文學的墾拓在臺	灣	古添洪陳慧樺	文	學
從比較神話到文	學	古添洪陳慧樺	文	學
牧 場 的 情	町沙	張媛媛	文	學

滄海叢刊已刊行書目(三)

書名	作者	類	別
萍 踪 憶 語	賴景瑚	文	學
讀書與生活	琦君	文	學
中西文學關係研究	王潤華	文	學
文 開 隨 筆	糜文開	文	學
知 識 之 劍	陳 鼎 環	文	學
野草詞	幸瀚章	文	學
現代散文欣賞	鄭明頻	文	學
陶淵明評論	李辰多	中國交	. 學
文學新論	李辰冬	中國文	2 學
離騷九歌九章淺釋	繆天華	中 國 文	こ 學
累鷹聲氣集	姜 超 嶽	中國交	こ 學
苕華詞與人間詞話述評	王宗樂	中國交	2 學
杜甫作品繫年	李辰多	中國交	學
元 曲 六 大 家	應裕康王忠林	中國交	學
林下生涯	姜超嶽	中國交	學
詩 經 研 讀 指 導	裴 普 賢	中 國 交	と 學
莊子及其文學	黄錦鋐	中國交	2 學
浮 士 德 研 究	李辰冬譯	西洋交	2 學
蘇忍尼辛選集	劉安雲譯	西洋交	學
文學欣賞的靈魂	劉述先	西洋交	文 學

滄海叢刊已刊行書目(四)

144	書	,	名	作		者	類	別
音	樂	人	生	黄	友	棣	音	樂
音	樂	與	我	趙		琴	音	樂
爐	邊	閒	話	李	抱	忱	音	樂
琴	臺	碎	語	黄	友	棣	音	樂
音	樂	隨	筆	趙		琴	音	樂
水	彩技巧	與創	作	劉	其	偉	美	術
繪	畫	隨	筆	陳	景	容	美	術
現	代工	藝 概	論	張	長	傑	雕	刻
戲劇	藝術之發	展及其	原理	趙	如	琳	戲	劇
戲	劇編	寫	法	方		寸	戲	劇